此书的整理补写得到
中国社会科学院"登峰战略"的支持

诗学与美学研究丛书

艺术教育与文艺新说

王柯平 著

北京大学出版社
PEKING UNIVERSITY PRESS

图书在版编目（CIP）数据

艺术教育与文艺新说 / 王柯平著. —北京：北京大学出版社，2021.5
（诗学与美学研究丛书）
ISBN 978-7-301-32104-1

Ⅰ.①艺⋯　Ⅱ.①王⋯　Ⅲ.①艺术教育–研究　Ⅳ.①J114-4

中国版本图书馆CIP数据核字（2021）第059326号

书　　　名	艺术教育与文艺新说 YISHU JIAOYU YU WENYI XINSHUO
著作责任者	王柯平　著
责任编辑	张文礼
标准书号	ISBN 978-7-301-32104-1
出版发行	北京大学出版社
地　　　址	北京市海淀区成府路205号　100871
网　　　址	http://www.pup.cn　　新浪微博：@北京大学出版社
电子信箱	pkuwsz@126.com
电　　　话	邮购部 010-62752015　发行部 010-62750672　编辑部 010-62767315
印刷者	三河市博文印刷有限公司
经销者	新华书店
	650毫米×980毫米　16开本　22.5印张　362千字 2021年5月第1版　2021年5月第1次印刷
定　　　价	88.00元

未经许可，不得以任何方式复制或抄袭本书之部分或全部内容。
版权所有，侵权必究
举报电话：010-62752024　电子信箱：fd@pup.pku.edu.cn
图书如有印装质量问题，请与出版部联系，电话：010-62756370

目 录

前　言 / 001

上篇　艺术教育

一　人文学科诠释中的艺术教育（代绪论）　史密斯 文 / 王柯平 译 / 003
　　1　艺术美（excellence in art） / 005
　　2　审美灵视（aesthetic vision） / 007
　　3　批判性思维（critical thinking） / 010
　　4　文化的多样选择（cultural alternatives） / 011
　　5　结语 / 013

二　会通式艺术教育概观 / 015
　　1　称谓与起源 / 015
　　2　逻辑依据 / 019
　　3　互补性学科群 / 021
　　4　学科建构及其基本特征 / 024

三 百年流变与会通模式 / 029

1 滥觞时期的功利主义观念 / 030
2 发展时期的多重目的 / 033
3 成熟阶段与综合模式的勃兴 / 038
4 会通式艺术教育的形成与推广 / 042

四 意义与策略 / 046

1 《走向文明》的现实语境 / 047
2 艺术教育的深层意义 / 056
3 学科群的会通方法 / 073
4 课程设置的原则构想 / 086

五 美学与艺术教育 / 098

1 美，艺术，艺术教育 / 098
2 美学对艺术教育的深化作用 / 102
3 艺术与审美对象 / 106
4. 艺术及其再现的世界 / 111
5 艺术家与艺术表现 / 118
6 艺术与观众 / 129
7 课堂里的美学 / 134
8 审美感知及其发展阶段 / 138

六 教学实践中的案例分析 / 144

1 悲凉与苦闷的《尖叫》 / 144
2 "剩水残山"的启示 / 150
3 《艾达的灵魂来到世界》 / 155
4 《伏尔加河上的纤夫》 / 159

中篇　诗教开端

七　轴心时期与对话意识 / 167
　　1　三大精神辐射中心 / 167
　　2　隐含的独断论调 / 169
　　3　激活历史的对话意识 / 170
　　4　历史的遗教 / 171

八　孔子与柏拉图 / 175
　　1　孔子其人其事 / 175
　　2　孔子的基本思想宗旨 / 177
　　3　孔子谈艺论美的立场 / 181
　　4　柏拉图其人其事 / 184
　　5　柏拉图思想的主要来源 / 187
　　6　柏拉图的理论框架 / 190
　　7　柏拉图的诗学理念 / 196
　　8　孔子与柏拉图的目的性追求 / 199

九　"六艺"与"七科"教育 / 202
　　1　古代中国的"六艺"教育 / 202
　　2　孔门推行的"六经"教育 / 208
　　3　柏拉图倡导的"七科"教育 / 215

十　诗教的致知功能 / 225
　　1　篇名中的鸟兽草木 / 226
　　2　诗歌中的鸟兽草木 / 227
　　3　《关雎》里的品类与情挚之鸟 / 231

下篇　文艺美学

十一　王国维的美育效能说 / 237
 1 时代的迫切需求 / 238
 2 艺术即避难所 / 243
 3 历史性的反思 / 248

十二　活力因相说 / 251
 1 中华美学精神要旨 / 251
 2 活力因的三相组合 / 253
 3 师天地的画境文心 / 256
 4 绵延中的因革创化 / 262

十三　赫德森的文学方法论 / 266
 1 文学的一般问题 / 266
 2 文学的本质与职责 / 268
 3 文学研究的基本方法 / 269

十四　杜卡斯的艺术哲学观 / 272
 1 艺术并非一项旨在创造美的活动 / 273
 2 艺术即情感语言 / 275
 3 审美观照的基本特征 / 276
 4 审美心理的三种形态 / 277
 5 美学的自由主义 / 280

十五　里德的绘画艺术论 / 285
 1 艺术与美的关系 / 286
 2 美感的基本特征 / 288
 3 艺术品的要素分析 / 290

 4 艺术的价值与表现 / 296

十六 沃尔佩的理性诗学观 / 299

 1 诗歌的社会学本质 / 301

 2 语义辩证法的要旨 / 304

 3 诗歌的倾向性与可译性 / 307

十七 沃尔海姆的开放话题 / 310

 1 悖论与二难抉择 / 310

 2 分野与同一性 / 313

 3 态度与历史性 / 315

 4 相对性与互补性 / 316

十八 反文化的乌托邦与后遗症 / 319

 1 现代诗人的告诫与启示 / 320

 2 反文化与零点结构的梦想 / 322

 3 性革命的误区与护界之神 / 326

附录 如何走出人生的困境？ / 330

 1 基督教的人生思想 / 330

 2 内在观念论体系 / 331

 3 自然主义体系 / 332

 4 社会主义人生哲学 / 333

 5 审美个体主义体系 / 335

 6 走出人生困境的可能途径 / 336

 7 精神生活的内在问题 / 337

主要参考文献 / 340

前　言

20世纪80年代，"多学科艺术教育"（discipline-based art education）滥觞于美国，流布于各校，随之发展成为一种影响广泛、卓然有效的艺术教育模式。该模式试图综合利用艺术创作、艺术史、艺术批评和美学等四个学科的互动互补关系，将艺术教育建构成一门交叉性人文学科，用于培养学生的艺术感觉（sense of art）与多种其他能力，进而提高美国国民的人文素质及其社会审美福利水平。

质而言之，上述模式发轫于下述"事件"：1985年，美国艺术资助部门组织人力，开始对全美艺术教育现状进行广泛调查和评估，后于1988年春公布了《走向文明：艺术教育报告》（Toward Civilization: A Report on Arts Education）。此项报告不仅分析了导致社会大众对艺术偏见的历史原因，引证了美国"开国元勋"（founding fathers）高度重视艺术修养的相关言说，同时也彰显了强化艺术教育的深层意义与迫切要求，等等。有趣的是，其中所用的关键词"文明"，显然不是指"物质文明"，因为美国的物质文明不仅是世界上最为发达的范式，而且也是美国人最引以为豪的社会与政治资本。根据该报告的主题，"文明"在此当指与艺术创作、艺术欣赏以及审美判断相关的"非物质文明"或"精神文明"。另外，睿智的读者会从"文明"（civilization）本身推导出其反面"野蛮"（barbarianism）。因此可以说，在倡导"走向文明"的同时，也就意味着"告别野蛮"。这种"野蛮"，在当今条件下显然不是未经人文教化的原始形态，而是缺乏艺术教养和良好趣味的浅薄与粗俗。显然，这种立足于国民艺术教育现状来呼唤文明建设、育养国民素质与优化审美福利的做法，反映出美国教育界强烈的问题意识、危机观念和改良驱力。举凡涉此领域的积极改革者，

均力图通过推行"多学科艺术教育",实现如下四大目的,即:赋予青年人以文明感、创造力、有效的交流沟通能力和评价观赏对象的能力。引用该报告的话说,艺术教育旨在"引导所有学生培养一种文明世界的艺术感觉,一种艺术生产过程中的创造能力,一种从事艺术交流的语言表达能力和一种在鉴别艺术产品时必不可少的评判能力"[1]。因此不难推知,组织这次全美艺术教育评估活动的专家和撰写这份报告的学者,甚至包括美国艺术资助部门与艺术教育机构,都普遍认同和接受了"多学科艺术教育"的人文构想及其基本理念。

基于上述情境,笔者于20世纪90年代同美国《美育杂志》(Journal of Aesthetic Education)主编拉尔夫·史密斯(Ralph A. Smith)取得联系,邀请他到北京讲学和座谈。史密斯教授一直在伊利诺伊大学教育系执教,编辑《美育杂志》三十余年,是"多学科艺术教育"模式的主要设计者和积极推行者之一。在美国歌笛基金会的资助下,他主编并出版了一套"多学科艺术教育丛书"。我受滕守尧先生的委托,在史密斯教授的鼎力帮助下,免费获得此套丛书的著作版权,并组织人力将其译介到中国。我个人翻译了史密斯与列维的合著《艺术教育:批评的必要性》一书。此书所述要旨,涉及"多学科艺术教育"模式的理论基础、重要意义、课程设计、实施方法与教学目标等诸多方面。其副标题"批评的必要性"(A Critical Necessity),实则意指艺术教育乃美国中小学的"当务之急"或"迫切之需"。

2003年,笔者申请并主持了国家社会科学基金项目"美国多学科艺术教育模式研究"。史密斯教授闻知后,特意从美国给我邮来一箱重要资料。经过三年努力,我组织三位同人合作撰写了两部论作:一是普及版《美国艺术教育新台阶》,由四川人民出版社付梓;二是结项版《美育的游戏》,由南京出版社出版。鉴于"多学科艺术教育"的方法论原理是整合艺术制作、艺术史、艺术批评和美学四门学科的协同作用,旨在提高艺术教育这一交叉性人文学科的效度、广度和深度,我特意将其转译为"会通

[1] Cf. *Toward Civilization: A Report on Arts Education* (Washington: National Endowment for the Arts, 1988),p. 35. 另参阅列维、史密斯:《艺术教育:批评的必要性》(王柯平译,成都:四川人民出版社,1998年),第2页。

式艺术教育",以便引起国内艺术教育界的广泛关注和顺畅交流。

本书所辑,分三部分:上篇为艺术教育,是笔者为《美育的游戏》一书撰写的相关章节;中篇为诗教开端,是数年前笔者在多伦多大学研修时所撰的部分文稿(另一部分后经扩展汇入其他论作);下篇为文艺美学,是笔者先前与最近发表的部分文章。附录所列是早先撰写的一篇书评。凡此种种,汇集于此,谨为读者提供些许参考,诚请诸君阅后批评指正。

<div style="text-align:right">
王柯平

千禧19年冬于京东杨榆斋
</div>

上篇

艺术教育

一 人文学科诠释中的艺术教育[1]（代绪论）

史密斯 文／王柯平 译

距首次访问中国，转眼已逾 8 年。1997 年，我应王柯平教授之邀，到北京第二外国语学院讲学。其间，我谈到美国学界讨论和推行的多学科艺术教育模式。也许是受其启发，他提议将我当时主编的"多学科艺术教育丛书"（Discipline-based Art Education General Series）翻译成中文，为中国艺术教育的发展及理论探索提供一种可资借鉴的学术资源。作为这套丛书的主编和多学科艺术教育方法的积极倡导者，我自然乐观其成，随后协同相关机构与人士顺利解决了免费转让版权等事宜。1998 年该套丛书的中文版在中国付梓行世之后，读者反映据说不错，近来有的译本听说又重印了一次。我想，在中国这样一个人口众多的国家，从事艺术教育的教师与研究人员估计不在少数，他们若有机会阅读这套丛书，对我本人及这套丛书的作者来说，都是一大幸事。为了方便中国读者，适应其阅读习惯，王教授特意组织几位同事，删繁就简，撰写此书，并约我作序，我欣然答应了。本书主要阐述美国多学科艺术教育的基本特点与运作方式，这里显然无须我画蛇添足了。因此，谨借写序的机会，我将从人文学科角度谈谈艺术教育的必要性和目的性等问题，以期引起关注艺术教育

[1] 拉尔夫·史密斯（Ralph A. Smith）是美国著名的老一辈艺术教育家和美学家，曾担任伊利诺伊大学教育系教授和主任多年，主编《美育杂志》（Journal of Aesthetic Education）30 余年，该杂志于 2002 年第 36 卷发行专号，集中研究史密斯教授的审美体验和艺术教育思想。史密斯教授于 1997 年应北京第二外国语学院中外文化研究中心（跨文化研究院前身）之邀来华讲学。此文是应王柯平之邀，为国家社会科学基金项目"美国多学科美育模式研究"的结项成果《美育的游戏》撰写的序言。

的学者一同思索。

列维（Albert William Levi）曾言："当我们在体验作为'人文学科'（humanities）的各种艺术之际，我们务必将其解释为一种需要，借此重新审视我们自身的现实状况、价值观念与奉献精神。因为，艺术不仅生动具体地表现生活，激发想象力，整合某一社会或时代的不同文化要素，而且还呈现出我们所效仿或拒绝的各种样板、模式、视野和抱负，也就是那些不动声色地诱发我们批判反应的种种抱负等。"的确，在这个多灾多难的时代，我一向认为艺术教育具有重要的功能，可以让人重温人类的可能性与成就，让人重新确立自信与希望。著名的艺术史家克拉克（Kenneth Clark）就曾指出："每当我们人类感到绝望之时，我们不由想起维斯雷（Vézelay）或沙特尔（Chartres）的古老教堂，拉斐尔的杰作《雅典学园》（*School of Athens*），提香的绘画《神圣与世俗之爱》（*Sacred and Profane Life*）。此时此刻，我们再次为富有歧义的人性倍感自豪。正是这些艺术杰作拯救了我们的自信心。多少世纪以来，这些杰作一直与我们的祖先言说，而现在则与我们言说，真是非同寻常。"[1] 除了西方文明中这些令人难忘的艺术作品之外，我们当然可以加上东方文明中的艺术杰作，譬如中国宋元明代的绘画，像马远、黄公望和唐伯虎等人的山水名作等。

如何解释这些艺术杰作的拯救力量呢？我想借用另一位著名艺术史家贡布里希（E. H. Gombrich）的话来回答这个问题。他说："米开朗琪罗（Michelangelo）、拉斐尔（Raphael）、伦勃朗（Rembrandt）、凡·高（Van Gogh）和塞尚（Cézanne），不但是艺术史家研究的对象，而且是收藏家地位的象征。他们是人们关注的核心，无论令人厌恶也罢，倾慕也罢，批评也罢，摒弃也罢，但总是充满着我们无法割舍的活力。他们是文化英雄，是世俗万神殿里的诸神。无论他们是有益还是有害，静穆还是多变，他们终究像诸神一样引起我们的敬仰或诋毁，因为他们有助于照亮我们的整个心灵。如果没有他们，人类的心灵将一直被笼罩在黑暗之中。"[2] 有关艺

[1] Kenneth Clark, *What Is a Masterpiece?* (New York: Thames and Hudson, 1979), p. 5.

[2] E. H. Gombrich, *Ideals and Idols* (New York: E. P. Dutton, 1979), pp. 15-16.

术的另一种说法来自豪瑟尔（Arnold Hauser）。豪瑟尔尽管采用了与克拉克和贡布里希不同的哲学论说方法，但却不约而同地认为："伟大的艺术对生活所作的解释，竟然能使我们更为成功地应对混乱的事态，能让我们从生活中汲取更令人信服的现实意义。"[1]

在我们中间，举凡力图进入艺术杰作的世界之中者，都知道上述论说的真谛所在。我曾说过，艺术教育乃是当务之急（critical necessity）。人文哲学家考夫曼（Walter Kaufmann）曾罗列出以下四大理由：艺术教育不但可以陶情冶性，教人欣赏艺术之美，而且可以孕育审美灵视、批判性思维以及自愿从事不同文化或多元文化娱乐活动的能力。[2]

1 艺术美（excellence in art）

艺术教育的首要价值在于欣赏艺术美，其前提是培养人的情思意趣（dispositions），譬如奖励艺术技巧而非拙劣作品的情思意趣，喜好复杂雄浑的设计而非粗制滥造的情思意趣，珍爱含义深刻的表现而非肤浅理解的情思意趣，容许运用典故与歧义朦胧而非直截了当的情思意趣，追求超越与精神体验而非物质体验的情思意趣。这就是说，艺术作品理应包括良好的习惯，这些习惯属于美好生活或值得一过的生活的组成部分。我在此仅列举了其中少数几个标准。

在论述评判传统与现代艺术之美的过程中，罗森伯格（Jacob Rosenberg）总结说：无论是再现艺术还是非再现艺术，两者均揭示出诸多特质，其中包括敏感性、艺术性、连贯性、选择性、概念的范围、形式关系的丰富性、强度、表现性、平衡感和媒介感受等。[3] 舍尔曼·李（Sherman E. Lee）是一位研究亚洲艺术的著名学者。他在非西方艺术中也发现了类似

[1] Arnold Hauser, *Philosophy of Art History*（New York: Alfred A. Knopf, 1959），p. 5.

[2] 人文的这些目标，虽然是传统的目标，但考夫曼在他所著的《人文之未来》（*The Future of the Humanities*）一书中对其作了深入论述。

[3] Jocob Rosenberg, *On Quality in Art: Criteria of Excellence, Past and Present*（Princeton, N. J.: Princeton University Press, 1967），Conclusions.

的特质。[1] 虽然他说我们已经到了放弃所有不着边际的艺术比较的时候了，也就是说不必再去比较米开朗琪罗与塞尚、中国与希腊艺术的相对之美了，但他依然认为在同一类艺术作品中，可以辨别出较高的艺术特质，即便这些作品属于不同的历史时期。根据他的判断，希腊瓶画中的精品胜过18世纪后期与19世纪早期的新古典主义作品，文艺复兴时期的画家胜过其19世纪的临摹画家，中国宋代马远早期的绘画胜过百年之后的作品。

自不待言，形式构图与表现性的种种特质并非就是事情的全部。重要的艺术作品之所以是引人关注的核心，是因为它们表达了人类价值系统的一种深刻意义。诚如克拉克所言，艺术杰作进一步展露出艺术家表达传统思想与形式的各种方法，目的在于通过它们来表现自身及其生活的时代，但同时又与过去的传统保持着密切的联系。[2] 同其他作者一样，克拉克使用了类似的术语，认为艺术杰作之美在于精湛的技艺、超绝的构图力量、情感的强度、技高一等的设计、持之以恒的艺术完整性、视野的原创性，以及对人类生存状态的理解力或洞察力等。

艺术美的这些特质见诸传统艺术和现代艺术，见诸旧的媒介与新的媒介。优秀的电影表现出开创性、想象力、戏剧性的内容，与电影媒介特别相关的技术实力、对话与人物刻画，更不用说把文学价值改变为电影价值的能力、心理的复杂性和精神力量了。

或许有人认为，艺术美的准则主要适用于西方与东方的高雅文化，而很少适用于西非传统社会以及大洋洲、前哥伦比亚时期和中美洲的艺术。其实不然。布洛克（H. Gene Blocker）或许是第一个研究这些艺术的哲学家，他认为上述艺术也涉及艺术美的判断问题。他坚信，西方的审美意识与艺术美的观念，与他所研究的这些非西方社会的艺术之间十分近似，并且确信"那些非西方艺术具有潜在的和独特的艺术美感"。据他所说："属

[1] Sherman E. Lee, "Painting," in *Quality: Its Image in the Arts*, ed. Lous Kronenberger (New York: Atheneum, 1969). Reprinted in Lee's *Past, Present, East and West* (New York: George Braziller, 1983), pp. 187-204.

[2] Kenneth Clark, *What Is a Masterpiece?* pp. 10-11.

于这种原始风格的艺术作品,具有直接性、在场性、表达连续性与稳定性的纪念意义,同时还包含一种精神力量;无论是冷漠超然还是咄咄逼人,都导致一种引人入胜、抑或惊心动魄的艺术特质。"[1] 布洛克认为这类艺术的上述特质,正是为了某种审美意识的存在而在场的;因为,这些特质超过了艺术实现自身的仪式功能。布洛克还认为,这类原始社会通常更喜欢技艺上精湛和富有表现力的作品。另外,在这些作品中要区别出艺术美的程度是可能的,在这些社会的艺术传统之内讨论发明创造也是可能的。

我们还从文学中发现,支撑艺术美判断的种种理由既有审美的成分,也有非审美的成分;也就是说,认知、道德与审美三者是并存不悖的。因此可以说,我们评价艺术是基于以下三种原因:一是成品中显而易见的艺术技巧,二是以审美体验这一特殊关注模式来支撑感知活动的能力,三是作品所表现出的最高境界(stature)。这一"最高境界"意味着各种方法,作品正是借助这些方法来喻示不同的想象模式,即思索人性与世界的想象模式。[2] 在主要的艺术作品中,我们均可发现这些性相或能力的特殊存在方式。

2 审美灵视(aesthetic vision)

如果说艺术作品充其量是因其诱发审美灵视的能力而获得价值的话,那么,审美灵视反过来是因其双重的职能而获得价值的;该职能一方面在于以积极的方式塑造自身,另一方面在于提供人文主义的洞见。换言之,艺术作品具有构造和启发的能力,这两者整合起来提供人们所说的审美智慧(aesthetic wisdom)。[3]

关于审美灵视的构造价值,也就是用有益的方式塑造自身的能力,我

[1] H. Gene Blocker, *The Aesthetics of Primitive Art* (New York: University Press of America, 1994).

[2] Harold Osborne, "Assessment and Stature," in *Aesthetics and Arts Education*, ed. R. A. Smith and Alen Simpson (Urbana: University of Illinois Press, 1991), pp. 95-107.

[3] 有关艺术的构造与启发能力,列维与史密斯在《艺术教育》一书里有过论述。Albert William Levi and Ralph A. Smith, *Art Education: A Critical Necessity* (Urbana: University of Illinois Press, 1991), pp. 95-107.

们可以沿着西方思想的线索进行追溯，上达古代的柏拉图（Plato）和18世纪的席勒（F. Von Schiller），下启赫伯特·里德（Herbert Read）、杜威（John Dewey）和20世纪的几位理论家。席勒的《美育书简》发表于1795年，该书突出地肯定和赞扬了审美灵视的构造价值。[1] 在百年民主革命期间，席勒作为诗人、剧作家和哲学家，坚信真正的公民与政治自由会通过塑造良好的品格得以实现，认为人民在赋予政治宪法之前务必提高自身的素养。审美教育便是实现政治与个体自由的一把钥匙。这种自由王国居于暴力与法治之间。通过审美学习，人们就能获得这种品格。

那么，审美教育自身又是如何构成的呢？席勒把希望主要寄托在学习和研究艺术杰作之上，认为这些艺术杰作洋溢着人类体验的活力或春天气息。尤其是艺术形式，如结构、对称、和谐与完整性等，在席勒看来是艺术的精华所在，是充分实现了的自我。承认这一点就等于说艺术教育与道德教育（moral education）不分轩轾，艺术教育本身就具有重要的道德教育功能。

在里德的思想中，审美教育具有类似的功能。他认为道德教育在本质上就是通过审美学科的教育。席勒宣称审美教育有助于培养崇高的品格（ennobled character），里德则把人类的优雅（human grace）视为审美教育的目标结果。在《通过艺术来拯救机器人》一书里，里德写道："在我们的教育中，我们务必把形形色色的审美活动提到首位，因为在创造美的事物的过程中，情感的结晶将会凝结为不同的模式，也就是不同的美德模式。"[2]

杜威也认为审美教育与道德教育是有机统一体，不仅在感知外部世界中发挥着作用，而且在成功的艺术作品与人类意识的整合过程中发挥着作用。诚如他在《艺术即经验》一书中所说，艺术不仅打破了种种循规蹈矩的差异区别与先入为主的思维方式（这在一定程度上反映出艺术的理智和

[1] Friedrich von Schiller, *On the Aesthetic Education of Man in a Series of Letters*, trans. Elizabeth M. Wilkinson and L. A. Willoughby（Oxford: Oxford University Press, 1976）.

[2] Herbert Read, *The Redemption of the Robot through Art*（New York: Simon and Schuster, 1969）, p. 143.

审美功能),而且将各种心理特征、心理冲突或彼此对立的方方面面组合成一个更伟大、更丰富、更和谐的人格。[1]

倘若审美灵视具有以积极的方式塑造自身的潜力的话,那么,这种眼力本身也是获取人本主义理解力的一种手段。这就是说,艺术作品以其独特的方式表现了人类不同的态度与价值观念。艺术的启示论(revelatory theories)是现代浪漫主义时代的特殊产物,强调我们在欣赏艺术杰作时,会体验到自我的升华、精神的振奋和自我的发现。通过艺术体验所表现出来的东西,并非各种命题或佐证里所陈述的科学性知识或可检验的事实,而是表现在审美形式或戏剧形式中的事物所包含的人文真理。列维曾经指出,我们在乔托(Giotto)、安吉利科(Fra Angelico)与贝利尼(Giovanni Bellini)的画作中,可以获得对宗教纪念仪式、崇拜活动与神灵感应之本性的洞识;在普桑(Poussin)、康斯太勃尔(Constable)和凡·高的画作中,可以感悟到风景的超越价值;在荷尔拜因(Holbein)、伦勃朗(Rembrandt)和安格尔(Ingres)的画作中,在所有伟大的肖像画家的作品中,可以进而理解人类品格的种种特征。[2]

在当代有关艺术教育的论述中,席勒、里德和杜威的影响是显而易见的。当代的理论探索在很大程度上也受到心脑认知研究的影响。在古德曼(Nelson Goodman)、加登纳(Howard Gardner)及其追随者的论述中,均强调艺术作为一种理解方式的观点,这种理解方式激活了诸如感知、记忆、区别、分析和判断等心理能量。[3] 这种理论探索认为,感受(feeling)在欣赏艺术作品中发挥着重要的作用,但又不太强调审美灵视所特有的那些可以识别的种种感受。譬如,在论及审美体验时,比厄斯利(Monroe Beardsley)谈到几个影响情感特性的审美标准。其中包括针对某一在场的客体的反应性感受;来自贯通这种分离现象的振奋性感受;有关事物协同

[1] John Dewey, *Art as Experience* (Carbondale and Edwardsville: Southern Illinois Press, 1987), pp. 252-253.

[2] Levi and Smith, *Art Education: A Critical Necessity*, chap. 2.

[3] Nelson Goodman, *Languages of Art: A Theory of Symbol Systems* (Indianapolis: Hackett, 1976), and Howard Gardner, *Frames of Mind: The Theory of Multiple Intelligences* (New York: basic Books, 1983).

作用的感受；短暂逃避生活问题与受挫的自由感受；取得重要发现的感受；最后是不可忽视的整体性或整合作用的感受。[1] 这一连串感受的星座，使审美灵视变成复合式与选言式命题了：说其是复合式，是因为审美灵视是由两个以上的特征构成的；说其是选言式，是因为审美灵视惯于将自身与其他类型的体验分离开来，当然，其中必然包含着重叠的因素。另外，审美灵视具有构造和启发价值。一方面以积极的方式塑造自我，另一方面则不断扩展人类的意识。

根据以上对审美灵视的描述，我们随之会在逻辑上将审美灵视视为人类体验的一种模式。

3 批判性思维（critical thinking）

从人文教育的观点来看，艺术的第三个益处是培育发展一种批判性思维的情思意趣。我所说的"批判性思维"，也就是对价值观念进行理性的反思。因为，艺术作品是人们喜欢谈论的最为有趣的一些东西，我们经常力图解释其含义，评估其价值，这当然会引起人们的反思。帕金斯（D. N. Perkins）等人就曾指出，艺术作品通常像谜一样令人迷惑，举凡睿智之士都喜好猜测这些谜语。[2] 艺术作品的谜语性相也涉及非文字的隐喻特征。如此一来，心灵务必提出种种假设，以便将某物的意义模糊化。提出假设时会采用"如果……就"之类的思维模式，会假定艺术的本质、含义和价值。

最近，解释谜语似的艺术作品，使人们对讲授美学的案例研究及其新方法产生了广泛的兴趣。这种方法假定学习可以使人的兴致更高、创造力更大，其中有些原理就源于讲授美学思想史和艺术理论史。人们在解决某一谜语时，也试图提出解谜的理论学说。美学讲授方法可以应用于艺术教

[1] Monroe C. Beardsley, "Aesthetic Experience," in *The Aesthetic Point of View: Selected Essays*, pp. 288-289.

[2] David N. Perkins, *The Intelligent Eye: Learning to Think by Looking at Art*（Los Angeles: Getty Center for Education in the Arts, 1994）.

育与课堂讨论。[1] 简言之，解释艺术作品的含义或评估其价值，都需要批判推理。这种推理显然离不开语言。巴尔松（Jacques Barzun）就此写道："批判性的判断、鉴赏、风格分析、趣味争辩、历史比较和有效启示本身，都取决于恰当的遣词用句。"巴尔松还注意到："能够审视和倾听艺术作品所得到的快感越是强烈和微妙，人们就越是有意识地同气味相投的人确认和交流这种快感。"[2] 除了谜语与歧义特征之外，艺术作品也会有效地激发人们的批判性思维，这是因为艺术作品的影响力远远大于任何抽象的和昙花一现的东西，人们可以持续不断地对其进行研究和对比。另外，当人的心灵对艺术作品进行自由的浏览时，各种各样的感觉形式就会发挥作用。

艺术作品之所以引人入胜，是因为作品与人类的种种关怀有着直接的联系，从而激励人们思索人类的价值观念。此外，研究艺术作品可以提供潜在的机会，使人们有效地将所学到的审美观点应用于任何东西。举凡将艺术概念和审美灵视内化（internalize）了的人，都会把人类的前程视为一出精心设计的艺术性表演，就会把自我理解为一部戏剧性文本，这部文本可以因时而需地予以重写。由此可见，有关艺术教育的上述说法还可以使人尊重其他文化的艺术与价值观念。

4 文化的多样选择（cultural alternatives）

人文诠释中的艺术教育还有另一目的，那就是提高人们对文化多样选择的尊重与理解。不过，欣赏文化多样性（cultural diversity）的方式有正误之别。哲学家考夫曼所作的一些区别有利于实现我们所说的目的，我们

[1] Margaret P. Battin, John Fisher, Ronald Moore, and Anita Silvers, *Puzzles about Art: An Aesthetic Casebook* (New York: St. Martin's Press, 1989), and Marylin Galvin Stewart, "Aesthetics and the Art Curriculum," in *Aesthetics for Young People*, ed. Ronald Moore (Reston: Va.: National Art Education Association, 1995), pp. 77-88.

[2] Jacques Barzun, "Art and Educational Inflation," in *Journal of Aesthetic Education*, 12, no. 4 (October 1978): 20.

或许可以谈论评注型、教条型、不可知型或辩证型的文化多元论者。[1] 考夫曼使用这些术语来讨论阅读一部经典文本的艺术，阅读的目的在于体验文化震惊（cultural shock）与自我检验（self-examination）；考夫曼把这种阅读行为比作一位游览异国文化的游客。也就是说，一位为了寻求文化上的不同体验而涉入一种不同文化的人，如同一位到异国他乡观光的游客。在这里，我最关注的是辩证型的多元文化论者，而其他三种多元文化论者（即评注型、教条型和不可知型）则不可取，因为他们过于局限、狭隘和肤浅。

评注型多元文化论者（exegetical multiculturalists）的典型做法，就是赋予不同文化以优越的价值，然后将自己的情怀和钟爱注入其中，其目的是在回头接受这种文化时将其强化和实体化。接着，他们再用来教导别人。这种评注观的局限在于因为钟爱某些思想与价值观念而先入为主，就其一点而不及其余，结果抓小而失大，导致欺骗蒙人现象和陈腐的沙文主义。从教育的角度看，评注法之所以具有局限性，是因为此法会颠覆人文教育的基本目标之一，难以帮助人们批判地思索和判断对象的价值所在。

教条型多元文化论者（dogmatic multiculturalists）之所以可以摒弃，是因为他们错误地站在与评注型多元文化论者截然相反的立场上。他们假定自己的文化总是优越于其他文化，认为后者越是尽早地发生变化，那就越好。他们无意为了自我反思（self-reflection）而寻求文化震惊。

就不可知型的多元文化论者（agnostic multiculturalists）而言，他们的兴趣在于表面现象，只关注一种文化的古代性相，结果因小而失大，其态度类似于业余的邮票收藏者。他们倾向于教条型多元文化论者，但总想避重就轻，喜欢在家园之外寻求家园的舒适感。沿途走马观花，浮光掠影，很少有机会体味真正的文化震惊或自我检验。

相比之下，为了真正研究文化和体验文化震惊与自我检验，最有启发意义并且在教育实践中最为可行的方法不是评注型，也不是教条型或不可知型，而是辩证型。"辩证型"意味着与不同文化的各类艺术进行外

[1] Ralph Smith, *The Sense of Art: A Study in Aesthetic Education*（New York: Routledge, 1989），chap. 6; *General Knowledge and Arts Education*（Urbana: University of Illinois Press, 1994），chap. 6.

延性的、扩展性的和意义重大的交往。具体说来,"辩证型"包含三种构成要素:即苏格拉底要素(Socratic component)、对话要素(dialogical component)和比较要素(comparative component)。苏格拉底要素注重自我检验。对话要素涉及开放的心态(open-mindedness),从一开始就没有本土文化与异质文化孰优孰劣的先入为主之见。比较要素要求对照比较本土文化与异质文化的价值观念。这种比较研究没有权威性的独断,而是尽力讲求客观。总之,辩证型可以使观察者不受目光短浅的地方观念(parochialism)以及文化条件反射作用(cultural conditioning)的影响。诚如考夫曼所言,比较要素可以使人体验到一种自由,一种"在开创新方法时意识到多样选择的"自由。辩证型中的比较要素,要求人们具备对比研究不同文化与本土文化之价值体系的能力。如果对于本土文化没有坚实的知识和深入的了解,显然无法从事对比研究。

考夫曼认为,若要理解不同文化的真实内涵,就需要关注三个同心圆。就艺术教育而言,内在的第一个同心圆是由一种文化的艺术构成的,我们对这种艺术的典型反应,是从我们本土文化的前提与价值观念出发的。因为,当我们试图自觉地感知属于不同文化的艺术时,我们必然会把这一艺术放置在第二个同心圆中,借此来理解该艺术与该文化在其他方面的联系。譬如艺术会以什么样的方式,独特地表达一种文化的声音、气质、感受模式、风格、个性以及与传统和革新的关系等。第三个同心圆侧重将我们在另一种文化中所发现的东西,与我们自己文化的假设、认知和感受方式加以对比。[1] 上述三个同心圆不仅在内容上有重叠之处,而且为了达到综合理解的目的还会彼此串联,相互交错。

5 结语

概而论之,我一再强调我们的时代需要回归到鉴赏艺术成就的活动中去,在那里将会发现我们能够恢复对人类能力的信心,也能够有效地应对

[1] 参阅考夫曼《人文之未来》(*The Future of the Humanities*)一书。

各种新的挑战。这项任务的部分目的在于培养审美灵视,我称其为取得审美感知力和审美体验的能力,否则,审美价值就会遭到贬低,最终蜕变为关乎利害得失的兴趣,从而使人类的生存廉价化和非人化。喜欢反思的心理倾向,有助于提高审美灵视。这两者在处理文化的多样选择时,都会发挥作用,继续扩展。

　　从人文的角度看,中小学 12 年艺术教育大纲具有四大益处,即欣赏美、提高审美灵视、培养批判性思维与尊重多样选择,此四者相互关联,彼此重叠。这四大益处如何实现呢?那是因文化而异的。这一教学大纲意味着几个阶段。[1] 早期需要接触和熟悉大量的艺术作品,了解艺术创作的原理与审美感知活动,主动涉入作为艺术界(the art world)的文化惯例或机构之中。中期需要专注于比较正规的艺术史学习。后期则需要深入研究代表作,通过研讨会的教学形式,在即将毕业的高中生身上培养出分析和评价艺术内涵的个人见解。所有这些学习阶段,将有助于确立一种综合的艺术感觉,借此使人认识到艺术内在的价值。

　　艺术教育大纲十分重视艺术史层面。艺术史是艺术成就中不可否认的重要组成部分。艺术史不仅提供评价艺术美的标准,滋养审美灵视和批判性思维,而且培养不同的鉴赏能力和提高人的文化素养(cultural literacy)。至为重要的是,我们通过研究传统的艺术成就,不仅会仰慕人类历史上最为珍贵的创造时刻,而且让我们回想起早先的论说:艺术教育与审美体验可以"照亮我们的整个心灵",使我们为"富有歧义的人性倍感自豪",同时有助于我们从生活中"汲取更令人信服的现实意义"。

[1]　参阅本书第 12 页注 [1]。

二　会通式艺术教育概观

在我们的教育中，我们务必把形形色色的审美活动提到首位，因为在创造美的事物的过程中，情感的结晶将会凝结为不同的模式，也就是不同的美德模式。[1]

——赫伯特·里德

20世纪80年代，"多学科艺术教育模式"发端于美国，流布于各校，使中小学美育实践活动迈上了新的台阶。这种模式通过综合利用艺术创作、艺术史、艺术批评和美学等四个学科的互动互补关系，试图将艺术教育建构成一门交叉性的人文学科，以便提高艺术教育的多重效应与美国国民的人文素质。20世纪90年代，我们将相关理念引入中国，同时译介了"多学科艺术教育丛书"，不仅为中国艺术教育的深入开展提供了富有借鉴意义的学术资源，而且为艺术教育师资的培养和课堂教学实践提供了经验运作上的理论指导。

1　称谓与起源

"多学科艺术教育模式"的英文名称是"discipline-based art education"，其缩略形式是DBAE，可以直译为"以学科为基础的艺术教育"。一般说来，"以学科为基础"至少具有两层含义：其一是要把艺术教育定位于人文学科领域之中，将其作为一门人文学科予以设置和教授，二是表

[1]　Herbert Read, *The Redemption of the Robot through Art*，(New York: Simon and Schuster, 1969), p.143.

示这种艺术教育的基础是由四门人文学科整合而成，具体涉及艺术创作、艺术史、艺术批评和美学。另外，"艺术教育"的英文称谓通常是"art education"，但有时也用"education in the arts"这一说法。呈现为复数形式的"艺术"（arts），不仅意味着不同门类的艺术，而且包含不同文化族群的艺术。因为，在美国这个多元文化的社会里，艺术教育的内容也理应是多元文化的。为了方便国内读者的理解，同时也为了凸显美国当代艺术教育的综合性特点，我们有意摒弃了直译的做法，将其变通为"以多学科为基础的艺术教育"，随后在行文中又将其缩略为"多学科艺术教育"或"多学科艺术教育模式"。

在20世纪60年代初，美国的一些教育家和学者开始系统地思考艺术教育这门独特的学科。1960年，布鲁纳（Jerome Bruner）出版了《教育的过程》（The Process of Education）一书，着意强调学习的效果有大有小，其最佳效果往往取决于学生在教师引导下主动探索课程基本思想及其结构的积极性。在此教育理念的影响下，洛根（Frederick Logan）、艾弗兰（Arthur Efland）与史密斯（Ralph A. Smith）等人认为，学校在实施艺术教育的过程中，一方面应当引入感知技能、历史知识和批评判断等学习和探讨活动，另一方面不要拘泥于以培养学生艺术创造心性为目标的艺术教学法，而是把艺术课当作一门涉及多重目的、内容与方法的科目予以讲授，这样有利于提高学生理解、鉴赏和评判艺术作品的能力。另外，艺术教育还可以引导人们通过学习和研究艺术的内容与题材，进而获得有关艺术发展和流变的知识，同时感悟和体认其中所表现的人文价值与审美价值。而知识与价值（knowledge and value）反过来又可以帮助人们提高自己对艺术的理解力和鉴赏力（understanding and taste of art）。

到了80年代初，在歌笛基金（The J. Paul Getty Trust）的资助和支持下，下设的歌笛艺术教育研究中心（The Getty Center for Education in the Arts）专就美国各地的艺术教育项目展开广泛调研。这次调研一方面对美国艺术教育的百年历史流变作了纵向梳理和横向比较，另一方面就相关的艺术教育思想及其方法进行了系统的归纳和分析，最终发现艺术教学越来越关注创造、批评、历史与哲学等四种要素（creative, critical, historical and

philosophical components)。从其运作经验与具体效果来看，这四种要素的相互作用，明显优于其他内容与目标单一的艺术教学活动。另外，这四种要素还为随后打造"多学科艺术教育模式"做好了铺垫与准备工作，提供了可资借鉴的理论框架。艾弗兰在《多学科艺术教育之前的课程设置》一文中特意指出，就目标而言，以往的艺术教育可以分为语境论与本质论两种主要导向。语境论者（contextualists）侧重艺术教育与其他人文通识教育的共同性，认为艺术教育有利于加深人们对个人和社会生活的广泛认识，但这样有可能丧失艺术教育的审美特性；本质论者（essentialists）强调艺术教育的独特性，认为具有自主性的艺术与通识教育的关系微乎其微，因此，艺术教育仅限于人们认识与艺术有关的立场和目的，这样有可能导致"精英主义"的圈子意识。所以，在从事艺术教育课程设置的过程中，第一，必须明确艺术是多样化的，艺术教育所追求的目标也应是多样化的；第二，不要陷入争取专家思想观念与认识统一的误区；第三，不要陷入单纯依赖少数专家来评估教学计划与效果的误区；第四，要特别注意艺术教育在课堂教学活动中的具体实施情况，要从教材、教学安排、师资条件、教学方法与课堂气氛等方面入手；第五，要关注教学的实质性内容及其操作能力，要特别重视中学阶段的艺术教育课程。[1]

1989年，在歌笛艺术教育研究中心的积极推动下，"多学科艺术教育模式"的理论架构基本确立，其主要成果见于史密斯主编的《美育杂志》（The Journal of Aesthetic Education），随后又集中汇编于《多学科艺术教育》（Discipline-based Art Educayion）与《多学科艺术教育读本》（Readings in Discipline-based Art Education）等书之中。[2] 与此同时，由史密斯主编的"多学科艺术教育丛书"开始进入筹划与撰写阶段。这套丛书共有五本，每本书由两人完成。1991年出版的首卷《艺术教育：批评的必要性》

[1] Cf. Arthur D. Efland, "Curriculum Antecedents of Discipline-based Art Education," in Ralph A. Smith, ed., *Discipline-based Art Education* (Illinois: University of Illinois Press, 1989), pp. 88-90.

[2] Cf. Ralph A. Smith, ed., *Discipline-based Art Education*, Illinois: University of Illinois Press, 1989; Ralph A. Smith, ed., *Readings in Discipline-based Art Education*, Virginia: National Art Education Association, 2000.

(*Art Education: A Critical Necessity*)堪称总论,由文化哲学家列维(Albert William Levi)和艺术教育家史密斯合作撰写。1993年出版的《艺术创造与艺术教育》(*Art Making and Art Education*),由画家布朗(Aurice Brown)和艺术教育家科赞尼克(Diana Korzenik)合作撰写;同年出版的还有《美学与艺术教育》(*Aesthetics and Art Education*)和《艺术史与艺术教育》(*Art History and Art Education*)两书,分别由艺术教育家帕森斯(Michael J. Parsons)和美学家布洛克(H. Gene Blocker)、艺术史家艾迪斯(Stephen Addiss)与艺术教育家埃里克森(Mary Erickson)合作撰写。1997年出版的《艺术批评与艺术教育》(*Art Criticism and Art Education*),则由文艺评论家沃尔夫(Theodore Wolff)和艺术教育家吉伊根(Georgo Geahigan)合作撰写。显然,这种互补性的合作方式旨在把艺术创作、艺术史、艺术批评、美学等四门人文学科与艺术教育更加紧密地结合在一起,并在此基础上构建艺术教育这门交叉性的人文学科。总体而论,这套丛书的实际效果及其教学参考价值要超过一般只顾其中一个方面的专论,这也为国内艺术教育教材或理论专著的写作提供了一种可资借鉴的模式。

在歌笛艺术教育研究中心、丛书主编史密斯和上列作者的大力支持下,这套丛书经由王柯平联系,以免费转让版权的方式被纳入滕守尧主编的"美学·设计·艺术教育丛书",1998年到2000年,该套丛书的中译本相继由四川人民出版社出版,[1] 在国内艺术教育界产生了广泛的影响,对中国艺术教育的理论和方法构想提供了重要的学术资源。主持国家艺术教育标准制定项目的滕守尧教授,一直致力于生态式艺术教育模式与智慧创生式的教育理念,实际上在一定程度上吸收和内化了"多学科艺术教育"的某些思想方法要素。

[1] 参阅列维、史密斯:《艺术教育:批评的必要性》(王柯平译,成都:四川人民出版社,1998年);沃尔夫、吉伊根:《艺术批评与艺术教育》(滑明达译,成都:四川人民出版社,1998年);帕森斯、布洛克:《美学与艺术教育》(李中泽译,成都:四川人民出版社,1998年);艾迪斯、埃里克森:《艺术史与艺术教育》(宋献春、伍桂红译,成都:四川人民出版社,1998年);布朗、科赞尼克:《艺术创造与艺术教育》(马壮寰译,成都:四川人民出版社,2000年)。

2 逻辑依据

多学科艺术教育的"逻辑依据"（rationale），实际上是指其生成与发展的主要理由或基本原理。历史地看，多学科艺术教育是美国艺术教育实践和革新的产物，是在不断总结经验的基础上进行创造性转换的产物。与以往的艺术教育模式相比，多学科艺术教育在教学大纲、教育目的、学科定位以及教学方法等领域均有所不同。这些不同的特征，实际上是构成上述逻辑依据的具体要素。

从教学大纲及其主要目的来看，多学科艺术教育不像以往的艺术教育方式那样片面强调艺术创造力的培养，而是要把创造性活动与艺术评价和审美学习等活动有机地结合起来，进而从提高人文素养的角度，引导青少年更加全面地理解和鉴赏艺术及其文化。青少年的可塑性极大，在进入成年之前，需要通过艺术教育这一生动活泼的形式，使他们对自己的艺术和文化有相当的体认与热爱，这不仅涉及一般意义上的文化认同，而且关系到他们日后作为成年人如何担负起建构自己文化的社会责任及其角色。在某种意义上，青少年时期的艺术教育也是其步入成年之前的预备教育。这并非说，要把学生当作成年人来对待或施教，而是要在教学过程中充分考虑青少年的个人兴趣、不同天分与理解能力，只有这样才会提高教学的实际效果。

从学科定位和领域上看，多学科艺术教育不是把艺术教育当作一门普通的课程，而是将其视为一门人文学科（one of humanities），一门在通识教育中不可或缺的学科。这门学科涉及艺术创作、艺术史、艺术批评与美学等四个领域，由此构成一门特殊的交叉学科。除了期望学生以怡然自得和理智敏锐的方式对艺术作品做出审美反应之外，该学科还要求学生分辨出作品的优劣、情感的真假、标准的高低、完美的程度以及其中隐含的人文价值等。一般说来，高雅的标准不仅反映艺术家与鉴赏者趣味的好坏，同时还有助于创作和欣赏上乘之作。对青少年来讲，良好的趣味与审美敏感性至关重要，这在他们体验或玩味艺术作品时，有助于丰富他们的情感与精神生活，有助于他们感知和建构富有人情味的社会生活环境，同

时也有助于他们欣赏自然现象或自然景观之美。这种学科定位及其目的追求，一方面反映了美国教育家对国民人文素质的关切，另一反面也体现了西方人文教育的传统。我们知道，柏拉图首次倡导过诗乐、体操、数学、几何、天文、和声学与哲学等"七科教育"，古罗马中世纪实施过语法、修辞、逻辑、算术、几何、音乐与天文等"文科七艺"（artēs līberālēs or liberal arts）教育，近代以来推行过语言、文学、哲学、美术与历史等"人文学科"（the humanities）教育或鼓励文理渗透的"通识教育"（general education，亦称"通才教育"或"博雅教育"）。在思想意识上，这些教育传统对多学科艺术教育理念与方法的形成具有一定的影响。

从学习的内容上看，多学科艺术教育尽管侧重视觉艺术，但并不排除其他形式的艺术，譬如音乐、舞蹈、诗歌与电影等。另外，除了采用西方的艺术作品作为教材之外，也采用来自不同文化背景的艺术作品，譬如非洲的木雕、中国的山水画、日本的浮世绘以及土著民族的岩画等。在教学的安排上，十分强调系统性和连续性，因此在中小学设置了初级、中级和高级三个不同阶段的课程，坚持从青少年心理成长的过程出发，循序渐进地提高教学内容的量度与难度，以便确保有意义和有效果的学习进程。在课堂的教学互动中，关注学生的不同文化背景与原有的认知结构，有意识地采用多元文化的视角（multicultural perspective）来分析和评价相关的艺术作品，同时也借此机会开阔所有在场学生的国际视野、全球意识以及审美眼光（international perspective, global sense and aesthetic vision）。

从理论方法上看，多学科艺术教育代表一种从事艺术教育的综合方法（a comprehensive approach to art education）。这一方法不仅要应用到课程设置、教学实践和具体实施运作之中，而且要适合于艺术教育的多重目的。用美国学者的话说，多学科艺术教育不是为了单纯地学习或研究艺术创作、艺术史、艺术批评与美学等四个独立的领域，而是为了更好地学习和研究艺术本身，为了进一步提高艺术教育的效果与水平。故此，多学科艺术教育的主要任务就是将上列四门学科有机地整合起来，使每个学科与其他三个学科形成互动互补关系，让学生在相互联系的教学活动中提高他们对艺术及其文化的理解和鉴赏能力。当然，多学科艺术教育尽管以上述四

门学科为基础，但并不排斥其他学科的介入。任何一门学科或研究领域，都有其复杂性或复合性，一般都会涉及共同关注的问题、方法、模式、观念系统或基本思想。因此，一门学科与其他学科必然会产生直接或间接的关联。多学科艺术教育本身涉及一个综合性的学科群，各自都关注艺术这一共同的问题，相互之间均有交叉或缝合之处，同时还会与历史、哲学、文化人类学和心理学等学科产生一定的联系。譬如，就"多学科艺术教育丛书"的理论构想而言，《艺术教育：批评的必要性》主要从文化哲学、人文学科与人文素养的角度出发，探讨多学科艺术教育的逻辑依据及其实践要求；《艺术创造与艺术教育》主要从直接体验的角度出发，探讨艺术创作活动与艺术教育的相互促动机制；《艺术史与艺术教育》主要是从艺术史的认知角度出发，探讨艺术史与艺术教育在辨别和判断艺术流派及其风格特征等方面的互补功能。《艺术批评与艺术教育》主要从艺术鉴赏和评价的角度出发，探讨艺术批评与艺术教育的互动关系；《美学与艺术教育》主要从艺术哲学的角度出发，探讨美学与艺术教育在视觉思维和审美感知领域如何深化的可能性。显然，这套丛书旨在表述一种相辅相成、动态综合的方法论思想。

3　互补性学科群

目前，我们生活在图像文化日益泛滥的数字化娱乐时代，批判的理智与鉴赏的能力对发扬光大优秀的人文传统及其永恒意义显得十分重要。如果只是为了满足视觉快感而一味地夸大视觉冲击效果，如果只是为了追求商业利益而不断消解艺术的内在价值和历史文化意义，那样就会刺激和强化人的本能需要，就会导致大众审美趣味的退化或堕落，同时也会把艺术教育引向歧途。正是出于继承传统和拨乱反正的意向，多学科艺术教育将自身建立在以艺术创作、艺术史、艺术批评和美学所组成的学科群基础之上。

在这个学科群内，每门单独学科与其他三者总是相辅相成，处于互补性的有机整合之中。由此构成的学科交叉关系，使多学科艺术教育实践彻

底摒弃了静态因循的教学方法,而是采用了动态综合的教学方法。另外,这种动态综合常常表现为一个不断追求完善的过程。在此过程中,上列四门学科各自的主要作用是什么呢?彼此之间的互动关系如何呢?这方面的论述主要见于史密斯主编的"多学科艺术教育丛书",另外还可以参考斯普拉特(Frederick Spratt)、克莱恩鲍威尔(W. Eugene Kleinbauer)、利萨提(Howard Risatti)与克洛福德(Donald W. Crawford)等人撰写的一组论文。

根据布朗与科赞尼克合著的《艺术创造与艺术教育》一书和斯普拉特所撰的《多学科艺术教育中的艺术创作》[1]一文,艺术创作(art production or making)的主要作用在于通过制作抽象的或再现的作品,给予学生一种感同身受的直接体验,使他们参与和领悟视觉艺术形式及其语言的具体特征。创造活动涉及艺术的想象力和敏感性,同时也涉及材料、工具和技巧的实际运用。通过艺术创作,多学科艺术教育才能取得完满的整合(complete synthesis),也就是把有意义的体验、观察、认识和情思意趣,有机地整合在学生自己创造的艺术作品中。这种整合能力无疑是一种真正富有创造性的能力,同时也是教育所追求的至高目标之一。

在《艺术史与艺术教育》和《多学科艺术教育中的艺术史》[2]等文献中,艾迪斯、埃里克森与克莱恩鲍威尔等学者认为,艺术史的主要作用在于帮助学生搞清人类艺术实践活动的复杂性。艺术史家研究的对象是新石器时期以来的艺术发展史与风格流变史,他们一般是想通过纵向与横向的比较研究来确证艺术作品的历史地位(historical niche)。在具体的探寻过程中,他们抑或采用内在的方法(intrinsic approach),侧重鉴定和研究艺术作品的风格、职能与圣像学特征;抑或运用外在的方法(extrinsic approach),侧重考察影响艺术作品创作的相关因素与条件。在会通多学科艺术教育实践中,借用这两种方法的前提是不能超越学生现有的理解能力,因此要到高中阶段才开始实施。通过艺术史学习,学生有望获得相关的艺术知识与

[1] Frederick Spratt, "Art Production in Discipline-based Art Education," in Ralph A. Smith, ed., *Discipline-based Art Education* (Illinois: The University of Illinois Press, 1989), pp.197-204.

[2] W. Eugene Kleinbauer, "Art History in Discipline-based Art Education," in Ralph A. Smith, ed., *Discipline-based Art Education*, pp. 205-216.

鉴别能力，这样有助于了解和欣赏艺术在人类事务中的延续性和复杂性，有助于培养历史感或强化历史意识。在过分追求标新立异或原创性的现代艺术中，历史发展与流变的维度往往被忽略了，不少人只能在割断历史的孤绝情景中审视或制作艺术品。

艺术批评的主要作用见诸《艺术批评与艺术教育》一书和《多学科艺术教育中的艺术批评》[1]一文。沃尔夫、吉伊根和利萨提等学者认为，艺术批评的教育作用不在于对艺术美及其欣赏活动进行理论化的阐述或概括，而在于凸显或揭示艺术批评与艺术教育的认知和社会职能（cognitive and social functions），这样有助于学生欣赏和理解视觉艺术所创造和反映的社会价值观念。另外，从事艺术批评活动有助于培养学生的批判思维能力，有助于学生在课外活动中运用这种能力。总之，艺术批评是对学生自身评价艺术特性与审美感知能力的一种挑战，这样会鼓励学生拓宽自己的文化视野与社会目标，从中可以审视艺术的表现方式，并且深化自己对艺术所反映的现实生活的理解。艺术批评的观念与技巧，可以通过具体分析一件作品的社会与政治意向逐步加以培养。

艺术史与艺术批评是有一定差别的。质而言之，艺术史主要是经验性的（empirical nature），侧重研究艺术史的资料和证实有关的发现结果。艺术批评主要是审评性的（judicial and evaluative character），侧重评估艺术的优劣并做出价值判断。

最后，美学会发挥什么样的作用呢？在《美学与艺术教育》和《多学科艺术教育中的美学》[2]等文献中，帕森斯、布洛克与克洛福德等人一再表明，美学的基本职能不在于集中探讨美的概念或艺术哲学理论，而在于认真研究创作、欣赏和批评艺术的种种体验。一般来说，美学研究的领域包括艺术对象（art object）、欣赏与解释（appreciation and interpretation）、批判性评价（critical evaluation）、艺术创造活动（artistic creation）与文化

[1] Howard Risatti, "Art Criticism in Discipline-based Art Education," in Ralph A. Smith, ed., *Discipline-based Art Education*, pp. 217-226.

[2] Donald W. Crawford, "Aesthetics in Discipline-based Art Education," in Ralph A. Smith, ed., *Discipline-based Art Education*, pp. 227-242.

语境（cultural context）。在多学科艺术教育实践中，不需要系统地讲授或学习各种美学理论，也不需要对艺术对象进行泛泛的论述，而是要求教师在力所能及的情况下运用美学的辩证方法，通过分析具体作品来引导学生进行哲理性的追问，也就是联系人生的现实对作品的隐含意义进行深入地探讨。比较而言，美学更富有理论色彩，是对艺术进行批判性的反思（critical reflection on art）。美学尽管有别于重在认识特定艺术作品的艺术史和艺术批评，同时也有别于直观体验的艺术创作与欣赏活动，但没有后者的铺垫或支撑，美学也就成了挂空的东西了。这一点进而表明，艺术创作、艺术史、艺术批评和美学这一学科群，在艺术教育中结成互补互动的会通关系。

4　学科建构及其基本特征

以多学科为基础，把艺术教育发展成为一门人文学科，借此提高美国国民的人文素养，可以说是诸多美国教育家的共同心愿。"多学科艺术教育丛书"的主编史密斯撰有一文，题为《人文学科诠释中的艺术教育》，文中广征博引，试图通过众家之言来证明艺术教育的人文品性。此文开诚布公：

> 列维（Albert William Levi）曾言："当我们在体验作为'人文学科'（humanities）的各种艺术之际，我们务必将其解释为一种需要，借此重新审视我们自身的现实状况、价值观念与奉献精神。因为，艺术不仅生动具体地表现生活，激发想象力，整合某一社会或时代的不同文化要素，而且还呈现出我们所效仿或拒绝的各种样板、模式、视野和抱负，也就是那些不动声色地诱发我们批判反应的种种抱负等。"的确，在这个多灾多难的时代，我一向认为艺术教育具有重要的功能，可以让人重温人类的可能性与成就，让人重新确立自信与希望。著名的艺术史家克拉克（Kenneth Clark）就曾指出，"每当我们人类感到绝望之时，我们不由想起维斯雷（Vézelay）或沙特尔（Chartres）的古老教堂，拉斐尔的杰作《雅典学园》，提香的绘画《神圣与世俗之爱》。

此时此刻，我们再次为富有歧义的人性倍感自豪。正是这些艺术杰作拯救了我们的自信心。多少世纪以来，这些杰作一直与我们的祖先言说，而现在则与我们言说，真是非同寻常。"[1] 除了西方文明中这些令人难忘的艺术作品之外，我们当然可以加上东方文明中的艺术杰作，譬如中国宋元明代的绘画，像马远、黄公望和唐伯虎等人的山水名作等。

如何解释这些艺术杰作的拯救力量呢？我想借用另一位著名艺术史家贡布里希（E. H. Gombrich）的话来回答这个问题。他说："米开朗琪罗、拉斐尔（Raphael）、伦勃朗（Rembrandt）、凡·高和塞尚（Cézanne），不但是艺术史家研究的对象，而且是收藏家地位的象征。他们是人们关注的核心，无论令人厌恶也罢，倾慕也罢，批评也罢，摒弃也罢，但总是充满着我们无法割舍的活力。他们是文化英雄，是世俗万神殿里的诸神。无论他们是有益还是有害，静穆还是多变，他们终究像诸神一样引起我们的敬仰或诋毁，因为他们有助于照亮我们的整个心灵。如果没有他们，人类的心灵将一直被笼罩在黑暗之中。"[2]

有关艺术的另一种说法来自豪瑟尔（Arnold Hauser）。豪瑟尔尽管采用了与克拉克和贡布里希不同的哲学论说方法，但却不约而同地认为："伟大的艺术对生活所作的解释，竟然能使我们更为成功地应对混乱的事态，能让我们从生活中汲取一种更令人信服的现实意义。"[3]

在我们中间，举凡力图进入艺术杰作的世界之中者，都知道上述论说的真谛所在。我曾说过，艺术教育乃是当务之急（critical necessity）。人文哲学家考夫曼（Walter Kaufmann）曾罗列出以下四大理由：艺术教育不但可以陶情冶性，教人欣赏艺术之美（excellence in art），而且可以孕育审美灵视（aesthetic vision）、批判性思维（critical

[1] Kenneth Clark, *What Is a Masterpiece?* (New York: Thames and Hudson, 1979), p. 5.
[2] E. H. Gombrich, *Ideals and Idols* (New York: E. P. Dutton, 1979), pp. 15-16.
[3] Arnold Hauser, *Philosophy of Art History:* New York: Alfred A. Knopf, 1959), p. 5.

thinking）以及自愿从事不同文化或多元文化（multicultural enjoyment）娱乐活动的能力。[1]

随后，此文的作者继续引经据典，从柏拉图、席勒、杜威到考夫曼，其用意堪称一以贯之，旨在表明艺术教育作为一门人文学科的多重功能与特殊效用。[2]

多学科艺术教育的学科建构显然是一个系统工程。除了根据艺术的上述教育功能和前文所列的互补性学科群来打造之外，还需要参照发展心理学（developmental psychology）的相关原则予以完善。在《发展心理学与艺术教育的汇合》一文中，菲尔德曼（David Henry Feldman）指出，多学科艺术教育的学科发展，需要关注发展心理学所建立的认识原则。这些原则主要包括以下五项：

①认识是建构起来的，不是已知的或与生俱来的。作为一种建构过程，新的认识总是在学习者与学习领域这两个系统的互惠交换中取得的。

②认识是在不同阶段予以掌握的。要掌握一个特定的领域或欣赏这个领域最为高级的作品，就必须从易到难或从低到高地体验精妙而复杂的层次。倘若不经过这些中间的环节，就不可能从新手变成老手，从无知化为有知。

③认识是在对最大限度的差异做出反应的过程中取得的。这就是说，人类认知能力的发展需要在外部干预（external intervention）和自我反应的交互作用中进行。外部干预的时机与内容要同人类现有的认知水平相互适应，这种适应性往往是在提供不同的经验和刺激的情况下取得的，因此需要把握好一个度。

[1] 人文的这些目标，虽然是传统的目标，但考夫曼在他所著的《人文之未来》（The Future of the Humanities）一书中对其作了深入论述。参阅史密斯：《人文诠释中的艺术教育》，王柯平译，见《中国艺术教育》，2004年第1期，第12—21页。引用时标题译法有修订。

[2] 参阅上文。另见本书第1章。

④完成认知的过渡是分阶段进行的。认知的对象总是指向陌生的未知事物，这就涉及一个从易到难、从简到繁、从低到高的学习过程。这一过程分为若干阶段，循序渐进，如同登楼梯，不可一蹴而就。

⑤认知水平的发展是在或退或进的运动中发生的。伴随着人类认知发展的学习活动，并非直线型的或不断前进的，而是会伴随着翻来覆去的过程，或退或进的运动（backward as well as forward movement），时好时差的表现。但这都是进步性过渡循环系统（progressive transition cycle）中的必然现象。[1]

认知心理学的上述特征，可以说是提高人类学习效果的理论依据。将其应用到艺术教育活动，就要求课程设置具有系统性的通盘构想和阶段性的实施策略。对于多学科艺术教育这门综合性的人文学科来讲，情况更是如此。

那么，多学科艺术教育作为一门综合性的人文学科，到底有哪些主要特征呢？根据克拉克、戴易（Michael D. Day）和格瑞尔（W. Dwaine Greer）等人的总结归纳，多学科艺术教育的基本特征包括以下十种：

①多学科艺术教育的目标在于培养学生理解和欣赏艺术的能力。这涉及各种理论知识、不同的艺术语境以及品察和创造艺术的种种能力。

②艺术教育是通识教育的重要组成部分，是从事专业艺术学习的基础。

③讲授的内容主要来自美学、艺术批评、艺术史与艺术创作等四门学科。这些学科所探讨的是艺术的本质观念、评判艺术的基础、创造艺术的语境、过程与技巧等。

④学习的内容来自广泛的视觉艺术领域，包括从古到今的西方与

[1] Cf. David Henry Feldman, "Psychological Development and Art Education: Two Fields at the Crossroads," in Ralph A. Smith, ed., *Discipline-based Art Education*, pp. 253-257.

非西方文化中的民间艺术、应用艺术和美术。

⑤课程设置要求上下衔接，明确中小学各个阶段的教学内容。

⑥艺术作品在课程的组织与学科内容的整合中占有中心地位。

⑦课程的设置旨在以比较的方式和一视同仁的态度来运用上列四门学科。

⑧课程的组织旨在提高学生的习得与理解能力，因此需要识别适宜的［认知心理］发展水平。

⑨充分落实教学大纲的标志是系统有序的艺术教学，要靠广博的基础、艺术教育的技巧、行政管理的支持与丰富适宜的资源。

⑩学生取得的成绩与教学计划的成效要通过适当的评估准则和程序予以确证。[1]

综上所述，多学科艺术教育在美国步入了人文学科建构的轨道。这种多学科模式，在内容、方法与实施过程中所体现出的综合性、系统性以及科学性，显然有别于以往的模式。仅从教学的目的来看，这种富有人文学科特色的教育实践，似乎只是为了提高学生的艺术鉴赏与评判能力，但从其社会职能与文化意义上看，这种教育与提高国民人文素养和促进文化创新具有密切的关系。美国艺术教育的历史流变和当代发展，也证明了这一点。

[1] Cf. Gilbert A. Clark, Michael D. Day, and W. Dwaine Greer, "Discipline-based Art Education: Becoming Students of Art," in Ralph A. Smith, ed., *Discipline-based Art Education*, p. 135.

三 百年流变与会通模式

在一切历史判断的深层所存在的实际需求，赋予一切历史以"当代史"的性质。因为，从年代学上看，不管进入历史的事实有多么悠远，实际上总是涉及现今需求和形势的历史，那些事实在当前形势下不断震颤……历史学家受到面向未来的推动，用艺术家的眼光审视过去生活的一切方面，用同样的眼光发现人类事业总是既不完善而又完善，总是集暂时性与永恒性于一身。[1]

——克罗齐（Benedetto Croce）

按照克罗齐的说法，历史是"作为思想和作为行动的历史"。将这一认识原则用来描述美国艺术教育史的基本特征，可以说是恰如其分。在崇尚标新立异和实用主义的美国，多学科艺术教育模式实际上是美国艺术教育发展到一定历史阶段的特殊产物。1984年前后，从事美国艺术教育研究的部分学者与相关机构合作，采用了各州艺术教育管理部门提供报告、各州艺术教育课程设置文献汇编和各州专业人士协助调研等三种方式，对美国百余年艺术教育的历史流变进行了溯本探源式的梳理，所涉及的时间跨度为1845—1984年，所侧重的主要内容是艺术教育的目标及方法，所搜集到的课程设置文献（curriculum documents）总计926份，所分布的地区遍及50个州。诚如下表所示，

[1] 参阅克罗齐：《作为思想和作为行动的历史》，田时纲译，见《世界哲学》2005年第1期，第48—62页。

时间跨度	文献份数	时间跨度	文献份数
1845—1899 年	11	1940—1949 年	92
1900—1909 年	17	1950—1959 年	105
1910—1919 年	43	1960—1969 年	105
1920—1929 年	52	1970—1979 年	177
1930—1939 年	73	1980—1984 年	251

资料来源见科恩所撰的《多学科艺术教育之前的探索》一文。[1]

艺术教育课程设置的文献份数是持续增长的。在19世纪的55年里，仅有11份艺术教育课程的历史文献。进入20世纪之后，文献数量日益增多，在85年内增加了915份，每年平均约10.76份。这意味着艺术教育的课程设置越来越多，艺术教育的普及程度越来越大，艺术教育的重要性也得到更为广泛的关注。特别是到了20世纪80年代，多学科艺术教育模式作为一种人文构想，进一步推动了艺术教育的发展，5年之间的课程设置文献为251份，每年平均约50份，由此可见艺术教育在当今美国众多学校所经历的革新变化与跨越式发展的成效。

那么，美国艺术教育的百余年历史发展过程中到底有何特点呢？与先前的艺术教育实践到底有何不同呢？根据初步分析，我们发现至少有以下几个比较显著的特点：滥觞时期的功利主义教育理念，发展时期的目标追求，成熟时期的会通式综合模式。毫无疑问，正是这种会通式综合的理念与实践，促进了会通式艺术教育的形成和推广，同时也增进了会通式艺术教育模式中内在的有机联系。

1 滥觞时期的功利主义观念

回顾美国艺术教育的历史，我们发现这一过程总是伴随着教育理念与方法的不断调整或转型。从1874年到1899年间，美国教育局（the United

[1] Cf. Evan J. Kern, "Antecedents of Discipline-based Art Education: State Departments of Education Curriculum Documents," in Ralph A. Smith, ed., *Discipline-based Art Education* (Illinois: Uni. of Illinois Press, 1989), p. 36.

States Bureau of Education）基于以往的教育规划和实践，针对中学的艺术教育制定了纲要性的课程设置原则。最早在 1874 年，美国教育局发布了一系列咨询文件供学校传阅，其中包括《公立学校的绘画课：艺术与美国教育的现存关系》（*Drawing in the Public Schools: The Present Relation of Art to Education in the United States*）。这一文件不仅标志着美国全国性艺术教育的正式开端，而且明确规定艺术教学的主要内容是绘画。该文件的作者克拉克曾这样写道：

> 竞争力的增长不仅来自蒸汽车辆，还来自制造业所采用的崭新而廉价的生产方法以及不断提高的生产能力。除此之外，还有一种价值要素迅速地蔓延或渗透到所有制造业。美国一直缺乏、现在极其缺乏的就是这种要素，即艺术要素（art-element）。美的要素不仅具有金钱价值（pecuniary value），而且具有审美价值（esthetic value）。人们发现，通过绘画艺术训练出来的手与眼，对几乎各个工业部门的工人来讲，具有至关重要的优越性……学习绘画的目的不是为了能让学生画出漂亮的图画，而是为了训练他的手和眼，由此提高其谋生的手艺。[1]

上述这种以绘画为内容的艺术教育理念，是在美国制造业蓬勃发展的历史语境中提出的。这种理念带有显而易见的功利主义色彩，所追求的是实实在在的功利目的，因此也可以把美国早期的艺术教育视为一种以功利目的为导向的艺术教育实践。通过绘画艺术来训练学生的手与眼，实际上是培养学生的动手能力和审美眼光。此两者不仅关系到劳动者的艺术素养，而且关系到制造业的竞争能力。在当时，艺术教育主要是为了满足工业生产对工艺水平的需要，而工艺水平除了追求直观的审美价值之外，同时还追求间接的金钱价值。审美价值一般来自人对工业制品之精美外观的欣赏，金钱价值一般来自精美外观对商品在市场上的促销作用。这两种价

[1] The United States Bureau of Education, *Drawing in the Public Schools: The Present Relation of Art to Education in the United States*, 1874, p. 10. Cited from Ralph A. Smith, ed., *Discipline-based Art Education*, p. 38.

值的生成尽管可以借助于机器，但终究离不开人的因素，尤其是人所把握并在生产活动中自由运用的"艺术要素"。有趣的是，克拉克所谓"谋生的手艺"（bread-winner），实际含义是"赢得面包的人"，意即"养家糊口的人"或"自食其力的人"。我们猜想，当时之所以强调艺术教育的这一功利用途，在很大程度上也是为了调动学生的学习积极性和赢得学生家长的首肯与支持。

在 19 世纪，上述功利主义的艺术教育观广为流行。这对当时学校教育造成了巨大的压力。美术教师几乎总是围绕那些可能用于工作或谋生的美术技巧来组织教学活动，学生选择艺术教育课大多是出于上述功利或实用主义的热情，家长乃至社会有利用学校为孩子将来的工作与谋生做准备的思想自然也是顺理成章之事。因为，脱离开劳动实践活动与具体社会环境，教学双方对工作或手艺的理解也都相当有限，更何况在大众商业文化与工业竞争机制的影响下，不少学生对一门谋生手艺的掌握远远超过对研究一门学科的兴致。这种情况正像汤普森（Langdon S. Thompson）在 1877 年全美教育协会的讲话中所阐述的那样："各国都处在'为物质生产而进行的竞争之中'，竞相生产最精美、最适合市场需求的产品。那些作用类似于业已消失的学徒制的或分散的作坊所解决不了的问题，其开支太大，而学校因为兼有其他任务还不能成为工作场所。有人因此建议在学校开设绘画专业，以便解决实际问题。很多人认为，如果学生在校学习了绘画，将来在谋职时更可能被录用，这将为他们成年后从事任何职业提供有用的技巧。"[1]

缅因州教育部门于 1895 年制定了《缅因州中学学习课程纲要》（*A Course of Study for the Elementary Schools of Maine*）。该课程描述中有一节是专门讲绘画教学的，其名称是"形式、绘画与色彩学习大纲"（Syllabus of Form, Drawing and Color Study）。这是迄今发现的第一份艺术教育课程设置样本。其中的绘画教学内容包括圆、半圆、立体、圆柱与棱柱等形式，还包括再现、构图、用色与装饰等方法。另外，该教学大纲建议在教

[1] 参阅布朗、科赞尼克：《艺术创造与艺术教育》（马壮寰译，成都：四川人民出版社，2000 年），第 154 页。Cf. Langdon S. Thompson, "Some Reasons Why Drawing Should Be Taught in Our Common Schools," [Lecture] (Louisville: National Educational Association, 1877), p. 18.

室墙壁上悬挂几幅绘画佳作，鼓励学生研习这些作品，鉴别其中所再现的内容，同时表述他们为什么喜爱这些作品的原因。细加分析的话，这意味着艺术批评有三个基本步骤，即描述（description）、解释（interpretation）与评价（evaluation）。如果联系多学科艺术教育模式中的四大学科，上述三个步骤与艺术批评的相关要求具有诸多相近之处。到了1931年，缅因州再次正式发布了《中学教学大纲》（Elementary School Curriculum），其中有一章节谈论的是"艺术与工艺"（Arts and Crafts）的教学问题。在这里，"艺术与工艺"均表述为复数形式，表明中学阶段的艺术教育课程不再局限于绘画这个单一艺术门类。

值得指出的是，缅因州的艺术教育方法在当时可谓领风气之先，引起其他各州教育部门的重视。譬如，佛蒙特州教育局于1900年颁布了《中学学习课程纲要》（Course of Study for the Elementary Schools of Vermont），也建议在教室墙壁上悬挂优秀绘画作品，以便学生时时观赏品味，体察和评价其中的奥妙之处与意义所在。1905年，华盛顿特区公共教育部门在一部《教师手册》（Teacher's Manual）中，也列举了类似的教学方式。此后，这种对绘画作品的批判研习（critical study）开始在美国多所学校流行起来，甚至成为"研习绘画"（picture study）的一种惯常性方法。这里所说的"批判研习"或"研习绘画"，也就是艺术欣赏和装饰研究的代名词。当时的艺术教育，虽处在尝试性的初级阶段，但已经显露出制度化的迹象。就其教学方法及其理论依据而言，在很大程度上是以功利主义目的为主导，以绘画艺术的基本技巧为主要内容，旨在培养心灵手巧、具有谋生手艺与一定艺术素养的制造业工人，最终提高美国制造业的工艺水平与商业竞争能力。

2　发展时期的多重目的

20世纪以降，美国艺术教育进入了快车道。1910—1969年间出台的470份课程设置文献表明，艺术教育进行了多种形式的探索，在60年代已经把艺术欣赏（art appreciation）、自我表达艺术（art for self-expression）、个人

发展艺术（art for personal development）与艺术专业培训（art as vocation）等四个要素纳入教学内容与目的之中，并且使中学艺术教育课程跨入制度化的迅速发展阶段。

比较而言，爱荷华、宾夕法尼亚、新墨西哥、南达科他与佛罗里达等州立教育部门所设置的艺术教育大纲最有代表性，各自的特点也最为显著。譬如，1917年，爱荷华州在《中学学习课程大纲》中，对中学7—8年级（相当于初中1—2年级）的艺术教育课程内容及方法作了具体的规定，要求学生观赏绘画作品，了解与此相关的故事，识别宗教画的主题思想，体会艺术劳动的尊严，懂得平衡、节奏、用色与构图的原理，铭记一些绘画作品及其艺术家的名称等。1925年，宾夕法尼亚州教育部门设置了为期三学年的艺术鉴赏课，并且强调指出：艺术鉴赏课的首要任务是培养学生树立良好的审美判断或品味，引导学生理解和欣赏建筑、雕刻、绘画、装饰、插图与所有实用艺术中的最佳表现方式。其次，要指导学生学习和钻研美国艺术与工艺、家庭布置、当地习俗、民用艺术与艺术史。每个学期的教学安排务必具体，画室内与画室外的活动并重，艺术史的教学内容务必贯通古今。

1930年，新墨西哥州教育部门在《中学学习课程大纲》（New Mexico Course of Study for Elementary Schools）中，特意强调艺术教育有助于培养学生的自我表达能力（self-expression），艺术创作活动则有利于培养学生的创造性思维（creative thinking）。1934年，南达科他州教育部门在《中学音乐与美术课大纲》（Music and Fine Arts for Secondary Schools）中，明确指出艺术有助于实现教育的7大目标：健康（health）、掌握根本方法（command of fundamental processes）、家庭责任感（worthy home membership）、职业技能（vocations）、公德修养（civic education）、有效利用闲暇（worthy use of leisure time）与伦理品格（ethical character）。

到了1947年，爱荷华州教育部门在《爱荷华州中学教育设想》（A Proposed Design for Secondary Education in Iowa）中，首次明文昭示了"审美鉴赏"（aesthetic appreciation）所要达到的诸多目标，其中包括（1）培养鉴赏戏剧、文学、音乐、插图艺术、舞蹈和其他艺术的能力；（2）通过

某些美术作品中的自我表现方式来培养欣赏能力；(3) 认识和理解音乐、戏剧、视觉艺术与文学中的一些（古今）杰作；(4) 理解美术对维系人类文化连续性的贡献；(5) 理解各种艺术与日常生活的关系，理解各种艺术与创作这些艺术作品时的文化语境的关系。两年后，该州教育部门在《中学艺术教育课程大纲》中，进一步讨论了高中阶段艺术教育的方法问题，特意提醒教师要打开思路，运用新的教学手段。因为，"与英语和科学科目的学习方法相比，艺术教育应有更多的学习方法。在介绍相关文献、艺术史与艺术传记的过程中，经常可以使用作品的复制品、幻灯片、电影以及艺术真品。展示这些东西便于说明其历史关系或者揭示其技巧问题"[1]。

1963年，佛罗里达州教育部门颁布了《佛罗里达州中学水准鉴定标准》(Accreditation Standards for Florida Schools)，对中学11—12年级（相当于高中2—3年级）的艺术教育课程提出以下要求：

> ［艺术］教育理应帮助年轻一代认识和理解古往今来的艺术家如何将艺术内容的三个维度融合（fused）起来的种种方式……帮助他们学会如何联系相关的文化与历史语境对艺术品作出审美判断……研习各种艺术理论是这种艺术评价活动的组成部分。[2]

值得注意的是，这里所言的"融合"(fused)一词，含着"整合"(synthesized)或"综合"(integrated)之意。整合的对象是"艺术内容的三个维度"，其中将情思意趣符号化是第一维度，运用艺术创作的工具与技巧方法是第二维度，组织安排视觉要素是第三维度。这三者正是艺术创作活动的核心内容。"古往今来的艺术家"和艺术创作的"文化与历史语境"，乃是艺术史的重要内容。"对艺术品作出审美判断"，涉及美学问题。"研习各种艺术理论"，涉及艺术批评领域。由此看来，这段话里潜含着综合利用艺术

[1] Iowa Department of Education, *A Proposed Design for Secondary Education in Iowa*, p. 117. Cited from Ralph A. Smith, ed., *Discipline-based Art Education*, pp. 42-43.

[2] Florida Department of Education, *Accreditation Standards for Florida Schools*, pp. 250-251. Cited from Ralph A. Smith, ed., *Discipline-based Art Education*, p. 44.

创作、艺术史、艺术批评与美学四门学科的影子,可以说是多学科艺术教育模式的雏形。在 1965 年发表的《佛罗里达州中学艺术教育指南》(*A Guide: Art for Florida Secondary Schools*)里,我们可以找到进一步的证据。该《指南》在描述中学 7—8 年级的绘画课时,使用了源自上列四门学科的诸多术语、概念与技巧,其中对教育目的和教学活动提出如下要求:

> 教学目的的重点是将学生的感性审美素养(perceptual-aesthetic literacy)提高到一个更为成熟的水平。审美素养关系到绘画的形式、观念、语言和历史等方面,由此构成的创造性环境,正是学生想要从事表演和创作的环境。
>
> 建议在中学 7—8 年级组织如下活动:观察古往今来的重要绘画作品;强调形式、主题、圣像绘画的种种变化与关系;讨论绘画杰作中由线条、形状、质地、块体与色彩组成的视觉空间结构;讨论情调、形象、符号、标记、主题、信仰、意见或思想的表现方式;讨论个人创造性态度的意义与个体艺术家的哲学观念……探寻视觉语言的语汇,譬如视觉空间的组织(视觉场、绘画场、空间力量与各种张力、单元、大小关系、垂直的位置、正负空间……),研究形式、风格、题材与内容的各种方法(譬如客观的、抽象的、非客观的、表象主义的、抽象表现主义的、魔幻现实主义的、原始象征主义的以及超写实主义的方法)。[1]

显然,对"感性审美素养"的强调,是基于审美判断或艺术鉴赏能力的考虑。审美素养与绘画形式、观念、语言和历史是彼此关联、相互促进的。为了实现这一目的,所安排的教学活动多种多样,包括探讨绘画艺术的"视觉空间结构"(visual-spatial structure),分辨绘画作品的"表现方式"(expression),了解艺术家的"哲学观念"(philosophical concepts),熟悉各种方法流派,如表现主义(expressionist)、抽象表现主义(abstract-

[1] Florida Department of Education, *A Guide: Art for Florida Secondary Schools*, 1965, pp. 94-96. Cited from Ralph A. Smith, ed., *Discipline-based Art Education*, p.45.

expressionist)、魔幻现实主义（magic realist）、原始象征主义（primitive-symbolist）与超写实主义（surrealist）等。可见，有关艺术的创作技巧、语言特征、风格流派与批评方法等学习因素，与感性审美素养一起组合成交叉互动的发展关系。

随后，佛罗里达州为中学9—12年级（相当于初三到高三）开设的绘画课，对其概念架构（conceptual framework）的描述更为详细。譬如，该课程要求9年级学生聆听功能性语言概念的定义，因为这些概念有利于理解绘画的圣像学与心理学两个方面，其中包括内容（content）、主题（subject）、记号（sign）、象征（symbol）、原型（archetype）、理性（rational）、直觉（intuitive）、幻象（visionary）、意识（conscious）、无意识（unconscious）、移情作用（empathy）、敏感性（sensibility）、感受（feeling）、客观动机（objective motifs）、主观动机（subjective motif）等。这里所罗列的所有术语，都是美学或艺术哲学常用的概念。这表明美学在绘画艺术课里扮演着相当重要的角色，同时也表明课程设置者的学术背景具有明显的美学或艺术哲学色彩。此课程的不足之处在于艺术史与艺术批评未得到足够的重视，从而造成一头沉的不均衡现象，这对于艺术教育的效果不一定有利。因此，5年以后，也就是在1968年，佛罗里达州教育部门对1963年颁布的《佛罗里达州中学水准鉴定标准》作了修改。在论及高中10—12年级的艺术课程时，特意强调了以下教学活动：①审视和视觉感知的关系；②亲手创作艺术品；③以批判的方式评价艺术。[1] 此三者分别侧重培养学生的艺术鉴赏能力、艺术创作能力和艺术批评能力，在很大程度上形成了综合式的艺术教学模式。但美中不足的是，这里没有凸显美学与艺术史的特殊作用，多少有些矫枉过正之嫌。

整体而论，发展时期的美国艺术教育，历经半个世纪的探索与实践之后，基本走向成熟，并通过制度化的方式成为中学教育阶段的普及课程。从上列文献来看，艺术教育的目标呈现出多重性，远远超越了早期阶段的功利主义追求。一般说来，艺术教育除了培养学生的艺术鉴赏力、审美判

[1] Florida Department of Education, *Accreditation Standards for Florida Schools*, 1968, p. 267. Cited from Ralph A. Smith, ed., *Discipline-based Art Education*, p. 46.

断力、艺术评价能力和艺术制作能力之外，还要培养学生的艺术历史感、艺术理论知识和创造性思维能力，同时还要像其他人文学科一样，悉心关照学生的身心健康、家庭责任感和公德意识等方面。要实现其多重目标，艺术教育势必要与相关的学科交叉互动，走向综合。由此可见，以综合为特征的多学科艺术教育模式的随后出现，绝非偶然。

3 成熟阶段与综合模式的勃兴

20 世纪 70 年代，美国艺术教育的学科创构已经成熟。从全国 117 份课程设置的文献来看，综合利用多门学科的优势来增强艺术教育的实际效果，已经成为业内人士的普遍共识。有的美国学者甚至把 70 年代视为多学科艺术教育模式生成与完善的真正开端。这在当时官方发布的代表性文献里可以得到佐证。

首先是 1970 年宾夕法尼亚州教育部门发布的《职业学校教师的资格认定政策、程序与标准》(*Policies, Procedures, and Standards for Certification of Professional School Personnel*)，其中对艺术教师的资格认定标准作了如下规定：

①每个学员四年在校学习期间的全部课程中，约有一半是学习艺术史、艺术批评、艺术理论、艺术教育、画室创作与美学。

②在校学习计划务必给每个学员提供足够的机会，以便认识、理解和鉴赏当代或以往文化中的艺术，要重视艺术与其相关文化的关系，重视艺术对后来文化的影响。

③在校学习计划务必有助于提高学员描述、分析、解释和评价艺术品的意识、悟性及能力。

④在校学习计划务必为每个学员提供足够的机会，以便培养他们认识和理解艺术本质的哲学性相、艺术的意义及其对个体和社会发展的贡献。[1]

[1] Pennsylvania Department of Education, *Policies, Procedures, and Standards for Certification of Professional School Personnel*, 1970, p. 12. Cited from Ralph A. Smith, ed., *Discipline-based Art Education*, pp. 46-47.

与此同时，俄亥俄州教育部门发布了《俄亥俄州中学最低标准》，其中谈到视觉艺术教育时，对中学的艺术教育目标作了如下规定：

①学生能够以创造性的方式利用各种媒介制造艺术作品，借以传布思想、情感与感知。

②学生能够以敏感和批判的方式感知视觉环境，并且有意理解和改善该环境的质量。

③学生能够理解艺术家、设计师、建筑师与城市规划师在今日社会中所发挥的多种作用及其做出的多种贡献。

④学生能够理解用来判断古今艺术作品的各种审美标准。

⑤学生能够拓宽语言应用的范围，包括谈论艺术对象。

⑥学生能够理解社会与文化现状影响艺术的方式。

⑦学生能够辨别和运用各种准则来评判艺术。

⑧艺术教学的内容主要来自三门与艺术家、艺术批评家和艺术史家密切关联的学科。[1]

不难看出，宾夕法尼亚州出台的艺术教师资格认定标准，对职业培训与学术背景的规定相当具体，要求在校所学的学科门类包括艺术史、艺术批评、艺术理论和美学，把画室视为艺术创作实践的主要场所。此外，还对选修文化课和艺术哲学课提出了相应的要求，其中隐含着艺术解释学和艺术社会学的某些知识准备。俄亥俄州颁布的最低标准，首先强调的是艺术创作实践与艺术的实用价值范围，随后看重的是艺术鉴赏能力、艺术评价水平与审美判断标准。另外在艺术教学内容方面，特意指出要三门学科并重，这"三门与艺术家、艺术评论家和艺术史家密切关联的学科"，显然是指艺术创作、艺术批评与艺术史。

从1971年到1978年，不少州的教育部门先后重新修订了中学艺术教育的基本目标和课程要求。譬如，弗吉尼亚州发布了《中学艺术教育指

[1] Ohio Department of Education, *Minimum Standards for Ohio Elementary Schools*, pp. 69-71. Cited from Ralph A. Smith, ed., *Discipline-based Art Education*, p. 47.

南》，加利福尼亚州出版了《加州公学的艺术教育架构》，俄勒冈州制定了《中学艺术教育教师手册》，俄亥俄州发表了《初高中艺术教育规划》，夏威夷州颁布了《艺术教育计划指南》，亚拉巴马州编写了《视觉艺术教育课程指南》。[1] 尽管其遣词用句彼此不尽相同，但内容主旨相当接近，现将其归纳如下：

①鼓励和尊重个人富有创造性的艺术表现方式，掌握视觉艺术的表现方式，制作艺术品。

②培养艺术鉴赏能力，利用当代或以往的美学理论来分析和解释艺术作品。

③了解古往今来的艺术家所取得的艺术成就，提高视觉感知与审美判断能力。

④搞清视觉形象如何表现、塑造和反映价值观念、宗教信仰与社会冲突。

⑤了解艺术的历史传统与文化影响，学习艺术界学者对艺术的有关评论和历史反应及其探讨艺术的方法，对艺术作品及其环境的质量做出有效的反应和评价。

⑥感知、描述和评价自然与人工环境的审美特性，研究社会对视觉形象的反应。

上列教学目标可以概括为五个基本导向，即艺术创作、艺术鉴赏、审美判断、艺术传统与艺术批评。这不仅呈现出艺术教育实践的综合性特征与学科交叉的人文构想，而且包含着艺术教学的某些运作方法。譬如，就

[1] Cf. Virginia Department of Education, *Guide: Art Education for Secondary Schools*, 1971; California Department of Education, *Art Education Framework for California Public Schools*, 1971; The South Carolina Department of Education, *Arts, Arts, Arts, Arts*, 1974; Oregon Department of Education, *Elementary Art Education: A Handbook for Oregon Teachers*, 1977; Ohio Department of Education, *Planning Art Education in the Middle/Secondary Schools of Ohio*, 1977; Hawaii Department of Education, *The Hawaii Art Education Program Guide*, 1978; Alabama Department of Education, *Curriculum Guide for Visual Arts*, 1978.

第一条而言,要组织学生进行艺术创作,首先要鼓励和尊重学生的创造性思维与个性化的表现方式,还要帮助学生通过绘画技法的训练,掌握视觉艺术表现的方法要领,像素描、构图、用色和材料等,在此基础上才有可能进行像模像样的艺术创作,而不是流于毫无章法的胡涂乱抹。再看第二条,要培养学生的艺术鉴赏能力或艺术审美趣味,就需要通过不断的实践,大量地"分析和解释艺术作品",而分析与解释过程也就是从事艺术评价或艺术批评的过程。在此过程中,要"利用当代或以往的美学理论",因此需要学习美学或艺术哲学,需要具备一定的理论素养,掌握和运用一些行之有效的理论方法。从第三条看,要提高学生的"视觉感知与审美判断能力",就需要从艺术史入手,"了解古往今来的艺术家所取得的艺术成就",实际上就是认识和搞清艺术传统及其发展流变的种种特征,这样才能使视觉感知与审美判断建立在坚实的基础之上,而不是随兴所至的说长论短。第四条涉及的内容更为复杂,"价值观念"与道德伦理相关,"宗教信仰"与精神生活相关,"社会冲突"与政治文化相关。视觉艺术如何表现、塑造和反映这些方方面面,不仅是一个艺术技巧与表现形式的问题,也是一个意识形态与上层建筑的问题。这一切需要深入而广泛地研究相关的社会历史文化语境。第五条与第三条有重叠之处,但其范围更宽,要求更高。学生不仅要学习与艺术相关的传统与文化,而且要学习"艺术界学者"(艺术评论家、艺术史家、艺术哲学家)的研究成果及其方法,最终要对"艺术作品及其环境的质量做出有效的反应和评价"。这里所谓的"环境",是指"艺术作品的创作环境",包括自然、社会、人文、道德、伦理、风俗、民情、政治、宗教、经济、传媒等因素所构成的复杂结构。譬如,在优美、自然、自由、民主的环境中的艺术创作,显然有别于在脏乱、矫饰、强权、专制环境中的艺术创作。最后,要求学生学会"感知、描述和评价自然与人工环境的审美特性",这显然已经超越了视觉艺术教育的领域,直接关系到人类现实生活的质量。面对"自然与人工环境",人类不仅要能欣赏其中的审美因素,而且要学会保护现有的自然环境,学会建造"符合美的规律"的社会生活环境。"研究社会对视觉形象的反应",涉及接受美学、传播美学、艺术社会学以及艺术伦理学等问题,因为艺术

创作及其作品表现形式终究是人类文化与社会生活的组成部分。

4 会通式艺术教育的形成与推广

进入 20 世纪 80 年代以后，特别是在 1980—1984 年间，美国各州教育部门共出台了 251 份课程设置文献。其中对教学目标的概括性描述，均表现出对综合式艺术教育模式的认同，并且明确地从艺术史、艺术批评和美学等人文学科的角度出发，积极肯定和推行多学科艺术教育的主旨与方法。在这方面，康涅狄格、肯塔基、纽约、佐治亚、明尼苏达、西弗吉尼亚与阿肯色等州教育部门所制定的艺术教育大纲，具有明显的代表性。

譬如，1981 年康涅狄格州发布的《艺术课程设置指南》指出，艺术教育的目标在于引导学生①感知艺术的各个方面并对其做出反应，②把艺术奉为人类体验的重要领域，③创造艺术作品，④认识艺术，⑤对艺术作品的审美价值及其特性做出言之有理的判断。[1]

1982 年，肯塔基州在发表了《教育通讯：肯塔基州中小学 12 年级学习纲要》，声称艺术教育旨在帮助学生①确立审美观念，以便做出成熟的价值判断；②将艺术视为文化史的一个方面，③利用各种材料和方式使个人的情思意趣得到令人神往的表达。[2]

同年，纽约州发布了《艺术教育：综合性的基础课程》，认为艺术教育旨在①激发和鼓励创造力的成长，②理解艺术在当代生活与文化传统中的重要意义，③于鉴赏和评价艺术作品中欣然而乐，④掌握艺术创作的技法。[3]

1983 年，佐治亚州颁布了《中小学 12 年级视觉艺术教育指导原则》，规定艺术教育的目的在于①培养艺术感知意识，②把艺术奉为人类体验的

[1] Cf. Connecticut, *A Guide to Curriculum Development in the Arts*, 1981, pp. 14-15. Cited from Ralph A. Smith, ed., *Discipline-based Art Education*, pp. 50-51.

[2] Kentucky, *Educational Bulletin: Programs of Studies for Kentucky Schools Grades K-12*, 1982, p. 21. Cited from the book above, p. 51.

[3] New York, *Studio in Art: A Comprehensive Foundation Course*, 1982, p. iii. Cited from the book above, p. 51.

重要领域，③了解艺术史及其同其他人文学科的关系，④创造艺术作品，⑤对艺术作品的审美特性及其价值做出言之有理的判断。[1]

1983年，明尼苏达州颁布了《明尼苏达州规章：6200—9900律目》，其中对视觉艺术教育的基本目标做过这样的概括：①感知视觉艺术的审美感性并对其做出反应，②学习和研究作为人类体验基本领域的艺术，③创造艺术作品，④对艺术的意味和审美特性做出敏感的、言之有理的和批评性的判断。[2]

在同一年，西弗吉尼亚州发表了《艺术学习的结果》，断言艺术教育重在①艺术感知（perception）——提高审视艺术构成因素与原理的意识和能力，在自然与人工的世界里发现这些因素与原理；②艺术创作（production）——能够制作艺术作品，学会使用各种艺术媒介、工具与方法；③艺术鉴赏（appreciation）——能够理解和欣赏人类伟大的艺术杰作；④艺术批评（criticism）——能够对作品进行批评性的分析、判断和解释。[3]

与此同时，阿肯色州也发表了《艺术教育的管理指南》，以更为简要的方式将艺术教育的目的确定为①培养视觉与触觉的感知能力（visual and tactile perceptions），②培养创造性的表达能力（creative expression），③研习艺术传统（art heritage），④培养审美判断力（aesthetic judgment）。[4]

从上述文献中可见，以综合性和学科交叉性为基本特征的多学科艺术教育思想，在20世纪80年代初期已经得到相当广泛的认同和推广。为了提高艺术教育的效应，美国各州的许多学校把艺术创作、艺术史、艺术批评与美学等学科引入艺术教学实践之中。在当时，倡导多学科艺术教育的美国学者，也纷纷著文立说，积极宣扬这种综合式教学方法的种种益处，其中有些产生过重要影响的文章，大多收入拉尔夫·史密斯主编的《多学

[1] Georgia, *Visual Arts Education Guidelines, K-12,* 1982, p. 11. Cited from the book above, p. 51.

[2] Minnesota, *Minnesota Rules: Chapters 6200—9900: Tables,* 1983, p. 6338. Cited from the book above, p. 51.

[3] West Virginia, *Learning Outcomes for Art,* 1983, p. 2. Cited from the book above, pp. 51-52.

[4] Arkansa, *Administrator's Guide for Art Education,* 1983, p.4b. Cited from the book above, p. 52.

科艺术教育》《多学科艺术教育读本》和《美学与艺术教育》等文集之中。

在 20 世纪 80 年代中后期，多学科艺术教育的人文构想与理论探讨更趋深入。出于总结和深化这一教育模式的目的，史密斯在美国加州歌笛艺术教育研究中心的资助和支持下，组织美国卓有建树的专业人士，撰写了前文所述的那套"多学科艺术教育丛书"，并在丛书总序中做过这样的概括：

> 80 年代初期以来，歌笛艺术教育中心作为歌笛信托（J. Paul Getty Trust）的独立运作实体，一直致力于改善美国学校与博物馆内的审美学习质量。根据该中心教育方针的指导思想，要提高视觉艺术的教学效果，就需要采取一体化的方法，也就是将艺术创作、艺术史、艺术评论与美学等几门交叉学科的相关概念与活动融会贯通起来的方法。
>
> 不过，由此生成的这种以多学科为基础的艺术教育模式，并非赞同将上述四门学科分开讲授的陈规陋习；相反地，这些学科应当提供和阐明各种与培养艺术问题洞察力相关的理由、题材、方式以及态度。这些学科所提供的不同的分析语境，有助于提高我们的艺术理解力和审美欣赏水平；这些语境包括制作具有视觉情趣的独特对象（艺术创作），领悟受到时间、传统与风格之影响的艺术（艺术史），理性地判断艺术的价值（艺术批评）和批判地分析基本的美学概念和令人困惑不解的问题（美学）。因此，以多学科为基础的艺术教育方针认为：鉴赏艺术作品的理智能力不仅要求我们努力生产艺术作品和认知艺术创作过程中的神秘性与难度，而且还要求我们谙悉艺术史、艺术的判断原理及其复杂的难题等等。这一切便是培养青少年健全的艺术感的前提，也是审美学习的首要目标。[1]

这里对四门学科的功用、特征、彼此的协调与追求的目标作了扼要的说明，彰显了多学科艺术教育的基本宗旨与指导方针。而撰写这套丛书的作

[1] 参阅列维·史密斯：《艺术教育：批评的必要性》（王柯平译，成都：四川人民出版社，1998 年），第 1—2 页。译文有修订。

者，也是秉承上述宗旨，由艺术家、艺术史家、艺术评论家与美学家联合组成。因此，这套丛书的构想不仅考虑了理论的深度和广度，同时也兼顾到可资借鉴的实用价值或可操作性。可以说，这套丛书是对多学科艺术教育理论与方法的总结。相关的理论探索，还可参考史密斯所著的《艺术感觉》和《通识与艺术教育》等书。[1]

综上所述，美国艺术教育在百年流变中经历了三个主要时期，即滥觞时期、发展时期与成熟时期。历史地看，美国艺术教育发端于19世纪中后期，当时的教学目的主要是以功利主义或实用主义为主导，旨在培养学生的艺术素养与谋生手艺，以便将来汇入工业制造业的劳动大军，提高工艺制作的水平和产品的市场竞争能力。进入20世纪以后，美国艺术教育开始逐步发展，不断走向制度化、学科化与目的多元化，更侧重艺术教育对人格成长与道德修养的影响，同时更加强调艺术鉴赏与审美判断能力的提高。20世纪70年代以后，美国艺术教育已经普及，作为一门人文学科已经成熟，这期间越来越强调艺术教育的科学性和综合性，强调艺术创作、艺术史、艺术批评与美学的整合互补作用，因此在教学方法上注重多学科交叉互动的综合模式，由此促成了"多学科艺术教育"的理论与学科建构。下一章将对其特征与意义做进一步的说明与分析。

[1] Ralph A. Smith, *The Sense of Art: A Study in Aesthetic Education* (London: Routledge, 1989); *General Knowledge and Arts Education* (Chicago: University of Illinois Press, 1994). 另参阅史密斯：《艺术感觉与美育》(滕守尧译，成都：四川人民出版社，2000年)。

四 意义与策略

> 创造、沟通、传承和评论这四门（作为一套理解模式的）艺术，艺术创造、艺术史、艺术评论和美学这四门（作为一套论题的）学科，彼此尽管不是完全地兼容，但却密切相关，双方都意味着以多学科为基础的艺术教育的可行性，可以依据它们所效力的人文学科与特殊的人文价值来予以证明。[1]
>
> ——拉尔夫·史密斯

如前所述，多学科艺术教育是历史的产物，是艺术教育领域里诸多先贤努力探索的结果。多学科艺术教育是以多门人文学科为基础的艺术教育，实际上是以四门相互关联的人文学科为基础，来阐释视觉艺术的教学活动与综合方法。在这四门人文学科中，艺术创作即艺术作品制作，属于创造的艺术（art of creation）；艺术史重在理解历史语境中的艺术作品，属于传承的艺术（art of heritage）；艺术评论关涉艺术作品的表述，属于沟通的艺术（art of communication）；美学致力于揭示艺术表述并从哲学角度分析审美概念性的评论，属于批评的艺术（art of criticism）。开发和推动这一构想的艺术教育理论家们不仅有着明确的共识，而且与学校的教师、培养艺术教师的教育机构和专业艺术教育学会通力合作。他们一般认为多学科艺术教育方法旨在培养学生的艺术感觉或感知能力，也就是我们常言所说的艺术理解力和鉴赏力。在他们心目中，培养艺术感觉的教育意义要大于培养艺术创造性或自我表现能力。这并不是说，创造性活动在多

[1] 参阅列维、史密斯：《艺术教育：批评的必要性》（王柯平译，成都：四川人民出版社，1998年），见"前言"部分，第3—4页。

学科艺术教育中没有什么地位,而是说创造性活动在艺术教育中的地位一直非常牢固而重要,但不再是艺术教育所追求的第一目标,尽管创造性活动可以从各种有助于提高艺术感觉的辅助性教学活动那里得到补充。

多学科艺术教育要求把综合性的教学内容与方法贯彻到中小学 12 个年级的艺术教学大纲之中。从人文素养的角度看,这种教学大纲具有四大益处,即欣赏美、提高审美眼光、培养批判性思维与尊重多样选择,此四者相互关联,彼此促进。整个教学过程一般分为小学、初中与高中三个阶段。早期的小学阶段需要接触和熟悉大量的艺术作品,了解艺术创作的原理与审美感知活动,主动涉入作为艺术界的文化惯例之中。中期的初中阶段需要专注于比较正规的艺术史学习。后期的高中阶段需要深入研究代表作,通过课堂研讨会的教学形式,在行将毕业的高中生身上培养出分析和评价艺术内涵的个人见解。所有这些学习阶段,将有助于确立一种综合的艺术感觉,借此使人认识到艺术内在的价值。总之,多学科艺术教育作为一门人文学科,其要求与目的是多重性的,既要动手创作,也要动脑思索,同时还要走进历史,"温故而知新",入乎作品之内,体验和分析。

那么,多学科艺术教育旨在培养的艺术感觉到底对社会、文化与个人有何意义?其综合性的方法在艺术创作、艺术史、艺术批评与美学等四门学科之间如何互动与协调?同时又如何应用或贯彻于课堂里的教学活动中?另外,教学大纲的设置应当遵循或考虑哪些基本原则或实际要求?这些问题是本章所要讨论和说明的主要内容。

1 《走向文明》的现实语境

20 世纪 80 年代,多学科艺术教育的理念与方法成为美国教育界的一大亮点。在此思潮影响下,美国艺术资助部门于 1985 年组织人力,开始对全美艺术教育现状及其问题进行广泛调查和评估。历时两年之后,于 1988 年暮春完成该项任务,公布了《走向文明:艺术教育报告》(*Toward Civilization: A Report on Arts Education*)。这份具有权威性和现实性的报告强调指出,"今日美国的问题是缺乏基本的艺术教育"。基于这种担忧,该

报告特意选用"走向文明"作为标题。大家知道,"走向文明"的英文表述 toward civilization 也表示"向往文明"或"趋向文明"。这里所言的"文明",显然不是物质文明,因为美国的物质文明不仅是世界上最为发达的范式,而且也是美国人最引以为豪的社会与政治资本。根据报告的主题,这里所言的"文明"应当是指与艺术创作、艺术欣赏以及审美判断相关的"非物质文明"或"精神文明"。另外,"文明"的反面是"野蛮"。在"走向文明"的同时也就意味着"告别野蛮"。这种野蛮,在当今条件下显然不是未经人文教化的原始形态,而是缺乏艺术教养和良好趣味的浅薄与粗俗。无论怎么说,这种立足于国民艺术教育现状来呼唤文明建设的做法,多少反映出美国教育界强烈的问题意识与危机感。他们深知,判断一个国家的文明水平,不是单靠物质文明就能了事的。

1.1 导致艺术偏见的历史原因

那么,导致美国艺术教育之可悲困境的根源到底在何处呢?概括起来,至少有三点是颇具代表性的:一是对"精英统治论"的偏见,二是认为艺术"缺乏男子气概"的观念,三是"商业主义的精神"在作祟。将此三者置于美国发展的历史过程之中予以审视,更有助于人们获得更为清晰的认识。

美国的发展历史可以分为三大阶段。第一阶段是殖民地时期。该时期贵族政体观念占有主导地位,高雅文化在波士顿与费城相当盛行。当时美国的开国元勋(founding fathers),如华盛顿(George Washington)、杰斐逊(Thomas Jefferson)、富兰克林(Benjamin Franklin)、亚当斯(John Adams)和汉密尔顿(Alexander Hamilton)等人,均受过英国式的贵族教育,具有良好的艺术素养和审美品位,同时都信奉"精英治国论"的基本原则与大政方略。在他们的积极主张和实际经营下,18世纪的波士顿与费城,像同时期的伦敦和爱丁堡一样,充满着典雅、尊严和高雅文化的气息。伴随着城市化的进程,建筑与绘画艺术兴旺发达,涌现出布尔芬奇(Charles Bulfinch)、科普利(John Singleton Copley)、皮尔(Charles Willsin Peale)、斯图亚特(Gilbert Charles Stuart)和大卫(Jacques Louis David)等

著名设计师与画家。在建筑方面,代表作有费城的独立大厅(1732)与马萨诸塞州政厅(1795—1798)等;在绘画领域,代表作有《华生与鲨鱼》(Watson and the Shark, 1778)、《苏格拉底之死》(The Death of Socrates, 1787)和《华盛顿的肖像》等;在家具行业,流行于费城、波士顿、巴尔迪莫和纽约等城市的有奇彭戴尔式(Chippendale)红木高脚五斗橱、弗吉尼亚核桃木低腿餐桌、赫波怀特(Hepplewhite)与喜来登式(Sheraton)椅子等。仅从上列代表作的选材来看,其中既有来自古希腊的传统主题,也有来自欧洲大陆英法等地的遗风流韵,还有来自当地的风土人情和特殊用料,可以说是集古雅与新颖、欧洲与北美之大成。

第二阶段是"本土化"时期,也就是美国人从大西洋沿岸或东海岸城市移向中西部、随后又移向西部边区的时代。在此期间,高雅文化处于守势,原有的生活方式及其情调开始发生裂变。尤其是西部开发运动(Western Movement)与杰克逊民主政体(Jacksonian democracy)高潮,直接影响到艺术的声誉。前者离开高雅文化的中心城市去开拓西部的荒野,后者推行"普通人"的平民主义思想。"这两种因素的整合产生了两种偏见,迄今一直危及艺术的实践和鉴赏活动。其中一种偏见认为关注艺术是'精英统治论的'思想。另一种偏见认为关注艺术有些'缺乏男人的气概'"。[1] 在这里,"精英统治论的思想"与"缺乏男人的气概"都是贬义词。前者意味着"精英分子"或"杰出人士",这与以"普通人"为主导的平民主义思潮或狭义的民主政体形成对照;后者意味着某种"女里女气",就好像与男性的力量、坚韧、勇敢与攻击性相背离。把关注和喜爱艺术简单地同这两种人对等起来的观点,把杰出人士与普通人对立起来的"平民意识",显然是偏颇而不开明的狭隘思想。对此,美国文化哲学家列维提出尖锐的批评:"在杰克逊民主政体和开发美国西部的时代,美国社会认为男子气概与审美敏感性是互不相容的。这种思想意识正是极其粗俗和无知的表现,是美国历史上这一时期的人们缺乏教养的明证。假如在边远地区存在土生土长的民主政体的话,那它一定是个粗制滥造的大杂烩,是由一

[1] 参阅列维、史密斯:《艺术教育:批评的必要性》,第5—6页。译文有修订。

批对英国和欧洲大陆的艺术一无所知的'边远蛮荒地区'的民主人士,和'身着浣熊皮毛制衣、追求自由平等的使徒'组成的大杂烩……在美国历史上的第二发展时期,第一时期的那种有教养的贵族气派或城市温文尔雅的风范已经荡然无存。伟大的事物何以堕落至此呢!艺术何以变得如此无关紧要呢?高雅的文化何以在西部地区消失了呢?现在应当清楚地看到,美国西部拓荒所导致的审美悲剧的原因在于:广漠而遥远的距离割断了风尘滚滚的西部城镇的社会环境气氛及其喧嚣吵闹的酒馆文化,与18世纪波士顿、费城和纽约那种令人羡慕的优雅格调和鉴赏品位之间的联系。"[1]美国这一历史经验显然是悖论性的。西部拓荒运动的本意是为了推广文明、求取发展,但却由于脱离了高雅文化的范导作用,反而导致了美国式的"审美悲剧"(aesthetic tragedy),结果使文化艺术从高雅走向低俗、从优美走向粗野,许多公众甚至对艺术形成了根深蒂固的偏见,最终让粗犷简约和情有独钟的牛仔风格成为美国方式中的主导因素,无休无止地渗透和外延到美国文化、艺术、政治、经济、意识形态乃至人格品行的各个层面。

 美国社会发展的第三时期大概发端于南北战争(the American Civil War, 1861—1885年)期间。这一时期的标志是工业革命的兴起和随之盛行的商业主义,许多人认为当今的美国依然是这一时期的延续。美国人的主要价值观念尽管在政治意识形态上表现为"民主与自由",但在实际生活中则推崇"商业精神"(commercial spirit)和"利润动机"(profit motive),把获得财富和追求经济利益视为主要目的。"这种倾向一直对文化、人文学科和艺术产生了混乱的影响。它所导致的结果在当今的美国社会中,在美国的中高等教育系统中处处可见,这里的年轻人不是想通过人文学科和艺术教育来培养提高自己终身受用的教养水平,而总是在商业世界里寻求能发大财的机会。在现代世界,越来越多的迹象表明,社会对人的尊重感不是来自我们是什么或我们做什么,而是来自我们拥有什么。"[2]不难理解,"美国的事业就是商业"(American business is

[1] 参阅列维、史密斯:《艺术教育:批评的必要性》,第9—10页。
[2] 同上书,第10页。

business)。在商业主义大行其道的美国，重商机、重利润、重财富、重实用等倾向，必然反映到公众教育与价值系统等领域。因此，"轻文"也就成了一种通病，"美国梦"成为大多数人的"精神食粮"，发财致富将人类强大的本能发展到极致，强者与弱者都憧憬着有钱有势的未来。"在这些思想的驱动下，人们不是想要成为宗教的信徒、智慧的才俊或具有艺术鉴赏能力的人……而是想要成为有权有势的富翁。"[1]

时至今日，美国政治家所关注的主要是经济增长、国民生产总值、国际贸易平衡、国防开支、强权政治、股票市场、消费指数、国内失业率以及日益泛滥的恐怖主义，被他们抛在脑后的则是美国的文化增长、国民的个人艺术教育、教育系统的平衡、国民生产总值的质量和国民文化读写能力的比率等问题。结果，诚如《走向文明》这一报告中所言，"缺乏基本的艺术教育"成为"今日美国的问题"之一。与以往美国开国元勋对艺术的热情爱好相比，今日美国艺术教育的可悲状况令人感叹。究其原因，"其一涉及杰克逊民主政体与西部开发运动的合流，随后的结果便是艺术与审美冲动被置于边远地区荒蛮粗俗的品味影响之下，而且受到最不明智的所谓的男子气概的左右。其二涉及工业革命，这期间美国变成了一个商业社会，一个贪婪的社会，此时人们鉴赏艺术的品质显得无足轻重，而聚敛财富的品质却备受青睐。在上述两种情况下，艺术变得黯然失色，艺术教育遭到冷落……艺术与社会的离异便成了我们用'文化野蛮状态'（cultural barbarism）这两个词来称谓的灾难境地。审美的悲剧在于感知能力的丧失，结果使艺术沦为普通福利或康乐生活中的一种要素"[2]。看来，这种轻视艺术修养的美国式男子气概论，冷落艺术教育的商业主义，以及被极度膨胀的"普通人"意识所歪曲了"精英主义"，均与上述那种"审美悲剧"与"文化野蛮状态"有着直接或间接的关系。这种状态不仅影响到美国文化的创构、增长与可持续发展，而且影响到美国国民的基本素质及其在国际舞台上的形象。用时髦的话说，这将影响到美国"软实力"在国际竞争中的地位。

[1] Cf. R. H. Tawney, *The Acquisitive Society* (New York: Harcourt, Brace and World, 1958), pp. 30-31.

[2] 参阅列维、史密斯：《艺术教育：批评的必要性》，第12页。

1.2 破除艺术偏见的桎梏

关注艺术真的就是有悖于民主政体的"精英统治论"作祟吗？爱好艺术真的就是"缺乏男子气概"吗？美国学界的回答是否定的。在他们看来，这种偏见是荒唐而浅薄的，不仅影响美国的艺术教育事业，而且影响美国国民的基本素质，甚至还会在长远意义上影响到美国文化的软实力及其可持续发展的前景。于是，在揭示了这类偏见形成的历史原因之后，他们随即采用了走进历史、用事实来消解这类偏见的方法。

在今日西方，"精英统治论"（elitism）通常被当作贬义词，因为信奉这类思想的"精英分子"（elites）容易使人联想起少数杰出人士的特权或高人一等的优越感，这似乎有悖于大众化的民主政体或平民思想。其实，这种习惯性的意识形态存在着以偏概全的毛病，在很大程度上忽视了"精英人物"的历史与现实作用，也忽视了该词"关注优美或杰出"的原意，同时也忽视了爱好艺术与奖励精彩表演都体现了民主价值观念与个人自由选择的历史事实。

在美国社会，开国元勋们是国民普遍敬仰的对象，这不仅是因为他们建国立宪、开拓疆土，为美利坚合众国的民主政体奠定了坚实的基础，而且是因为他们个个出类拔萃、功勋卓著，是治国安邦的杰出人物。有趣的是，几乎所有开国元勋们都信奉"精英统治论"，都关注艺术与高雅文化，或者说，他们都是当时美国上层社会的精英分子。然而，这种情况并未影响民主政体的正常发展。事实上，积极推动民主思想的也正是这批"精英"。美国第二任总统亚当斯在漫谈自己的为政理论时，曾真诚希望新的联邦公务员法规应当建立一种"由富人、出身高贵的人和能人来统治"的政体。按照列维的解释，"让富人统治国家就意味着富豪政体（plutocracy）。让出身高贵的人来统治国家就意味着贵族政体（aristocracy）。让能人来统治国家就意味着精英政体（meritocracy），这实际上是真正的民主政体的最高理想"[1]。在这里，亚当斯所谓的"能人"，显然是指那些具有超凡能力的"精英分子"或"杰出人士"。

[1] 参阅列维、史密斯：《艺术教育：批评的必要性》，第7页。译文有修订。

在他心目中，只有这类"能人"，才有可能推行真正与理想的民主政体，而非群氓似的或喧闹无序的平民政体。

在开国元勋之中，杰斐逊是一位值得关注的杰出人物。他是《美国独立宣言》和《人权法案》的主要起草者，民主共和党创建人，先后担任过美国驻法国公使，美国第一任国务卿，第二任副总统，第三、四任总统。熟悉美国历史的人都知道，杰斐逊深受法国文化传统的影响，他不仅热爱艺术并慷慨赞助艺术，而且是一位杰出的"业余"建筑师，亲手规划和设计了弗吉尼亚大学校园、弗吉尼亚州政厅、华盛顿市和弗吉尼亚的山庄。在《艺术的故事》里，贡布里希专门介绍了杰斐逊的建筑作品《山庄》（Monticello），认为其外形"简明流畅，具有新古典主义风格"[1]。这绝非个案。在施政理念上，开国元勋们也许各有侧重，但艺术与人文一直是他们的共同爱好。否则，他们也就不会尊重艺术的高雅地位，不会继承欧洲的人文传统，更不会采用新古典主义的建筑风格来设计费城的独立大厅与华盛顿的国会山庄了。总之，如果抛开政治的偏见或狭隘的阶级观念，我们都无法忽视杰出人物在历史进程中的重要作用。诚如史密斯所言，"若无这些精英人物，发达的社会是不可能存在的，即便是不太发达的社会也有赖于这类人士"[2]。这种情况在美国如此，在其他国家也是如此。任何形式的政体都不会拒绝或阻止杰出人物或精英统治的历史选择，更何况在每个社会的上层总有一些"开明"而非"封闭"的精英人物。他们选择历史，历史也选择他们。因为，在人类文明史上，从原始部落到现代社会，恐怕还没有人愿意把管理族群或国家的权力交付给平庸的"普通人"，除非在制度化强迫下进行"指腹为婚式"的政权交易。

在美国人的文化心理结构中，"男子气概"通常被认为是男性特征的延伸。老一套的思想观念总把力量、勇敢、坚韧和攻击性这些特征归于男子，而把温柔、敏感和情绪化等特征归于女子。殊不知男女性别之间的禀赋与气质差别并不是绝对的。然而，西部拓荒运动与高雅文化隔绝的生活

[1] E. H. Gonbrich, *The Story of Art*（Oxford: Phaidon, 1972），p. 378.

[2] Cf. R. A. Smith, *Excellence in Art Education:* Reston: National Art Education Association, 1987），p. 69. 另参阅列维、史密斯：《艺术教育：批评的必要性》，第 6 页。

环境所导致的"文化野蛮状态",加深了美国普通民众对艺术的偏见,从而把关注或热爱艺术与"缺乏男子气概"或"女里女气"简单地等同起来。这显然是一种误解,一种既无道理也无根据的误解。美国开国元勋们都关注和尊重艺术,难道他们也因此而"缺乏男子气概"吗?显然不是。他们优雅的艺术素养、敏感的审美情趣连同治国安邦的雄才大略,无论体现在为政风格、社交礼仪还是日常生活中,都是后来的美国政要与国民的榜样。

值得指出的是,这些受过英国贵族教育的开国元勋们,集优雅的艺术气质和智慧的政治远见于一身,成就了美国历史上无以匹敌的英烈豪杰形象。相比之下,我们在古希腊雅典历史上还能找到更为杰出,甚至超迈古今的典范。古雅典人爱美、爱智、爱艺术,同时也尚武、尚力、尚英雄。从自身的灵肉之美,到卫国征战之道,他们都有独到的见解和切实的训练。否则,他们也不会创构出后世难以企及的精美艺术作品(如雕刻、陶瓶与悲剧),也不会崇尚"强权即公理"(Might is right)的强国安邦之策,更不会塑造出伯里克利这样富有艺术和军事才华的诗人哲学家兼政治领袖了。在埃迪丝·汉密尔顿(Edith Hamilton)所著的《希腊精神》(*The Greek Way*)一书中,记叙了这么一段有趣的故事:

公元前450年前后,一支雅典舰队于黄昏时分在爱琴海上的一座岛屿附近停泊。雅典人把这座岛比作爱琴海上的一位少女。攻打该岛的战斗将在翌日清晨打响。当天傍晚,舰队司令官伯里克利本人邀请他的副将到旗舰上共进晚餐。旗舰尾部甲板上搭着遮露的天篷,两人稳坐其上。侍者是一位美少年。当他为主人斟酒时,伯里克利看了他一眼,不由联想起一些诗人,并且诗兴大发,顺口引用了一行描写美少年脸上闪着"紫光"的诗句。作陪的那位年轻副将评论说:他一直认为那个表现面部色彩的形容词选用不当。他更喜欢另一位诗人使用玫瑰色来形容年轻美貌。对此,伯里克利提出异议:说在谈论美少年可爱的光彩时,这位诗人以同样赞叹的方式使用了紫色一词。两人你来我往地交谈着,彼此不断引证诗句,各抒己见。晚餐桌上的整个交

谈都是关于文学评论的精妙之处与奇思怪想。翌日清晨,战斗打响后,两人都勇猛无比,指挥若定,很快就攻占了这座岛屿。[1]

汉密尔顿对此作了如下评述:"这个故事来自野史,但却真实地描绘了雅典人在伟大的雅典时代的生活情调。故事向我们展现出两位有教养的绅士,他们品味高雅,字斟句酌,与诗人为伴,竟然在激战的前夜沉浸于文学评论的幽微精妙之中。由此可见,任何时代建功立业的伟人,如战士、水手、将军和政治家等,都无法超过他们。这种结合在历史文献上是罕见的。这是一种完全文明的表现,在此过程中,任何具有价值的东西都显得完好无损。"[2] 在这里,"具有价值的东西"包罗甚广。爱琴海的黄昏美景,旗舰上的美酒佳肴,侍奉主帅的美少年,美的诗句与美的鉴赏,儒雅的绅士与善战的将领,都尽列其中。我们知道,古希腊兼顾灵与肉的艺术教育传统,以诗乐来陶冶和谐的心灵与高雅的趣味,以体育来锻炼健美的体魄与作战的技艺。这种内外结合的教育方式,旨在培养刚柔并济的文武全才,而非那种虽精通"琴棋书画"但"手无缚鸡之力"的文弱书生。或者说,他们的成功之处,就在于力图把灵与肉、趣味与体魄、情感与理智、审美活动与社会职责和谐地发展到最高境界。他们所谓的美,不仅指灵魂,而且指体魄;不仅表示容貌漂亮、风度潇洒的金童玉女,而且包括制作精致、扬威沙场的长矛金盾。他们追求智慧与节制,同时也追求勇敢与公正,渴望成为"文能治国,武能安邦"的理想典范。伯里克利与他的副将在激战前夜饮酒论诗,通宵达旦,翌日勇猛无敌,大获全胜。这等丰功伟业本身,就像一首英雄的颂诗,与当时流行的希腊社会风尚以及相应的艺术特征是一致的。他们均表现出优雅、崇高、果敢和超凡的气度,在生死攸关之际,依然保持一颗伟大而平静的心灵与诗魂。这无疑是一种完

[1] Cf. Edith Hamilton, *The Greek Way* (New York: W. W. Norton, 1942), p. 57. 参阅汉密尔顿:《希腊精神》(葛海滨译,沈阳:辽宁教育出版社,2003年),第66页。另参阅列维、史密斯:《艺术教育:批评的必要性》,第8页。译文有修订。

[2] 参阅汉密尔顿:《希腊精神》,第66—67页。另参阅列维、史密斯:《艺术教育:批评的重要性》,第9页。译文有修订。

全文明的表现，不仅体现出富有价值和教养的希腊精神，而且证明了伯里克利的如下说法：雅典人是爱美的人，但没有失去质朴的品位；雅典人是热爱智慧的人，但没有失去男性的魄力。[1] 这种雄浑的男子气概，在马拉松、萨拉米与温泉关等以少胜多的残酷战役中挥洒得淋漓尽致。面对伯里克利，面对古雅典人，谁还能够贸然把爱好艺术与缺乏男子气概简单地等同起来呢？谁还能够依然坚持"最为刚毅的男子气概与最为敏锐的审美感知水火不容"的偏见呢？

从以上所述可见，美国一般公众对艺术的偏见是特定历史条件下的特殊产物，如今努力消除这种偏见也是新时期教育发展的客观需要。在充满开拓精神、喜好标新立异的美国文化氛围中，很难想象他们会遭遇积重难返的困境。不过，需要指出的是，揭示这类偏见形成的历史原因和破除这类偏见的历史方法，在很大程度上反映出美国社会文化中的一种现实语境。在此语境中，如何解决美国缺乏艺术教育的问题，如何在全美推行中小学艺术教育，显得更加迫切、更为重要、更有意义。

2　艺术教育的深层意义

在世纪之交，美国教育界为何如此积极地推动和深化全国中小学的艺术教育呢？其深层意义与目的何在？要澄清这些疑问，我们恐怕还得从那份艺术教育报告说起。

2.1　艺术教育的目的与职能

前文所述的《走向文明：艺术教育报告》，在澄清今日美国艺术教育问题的同时，进一步明确了艺术教育的四大目的，即赋予青年人以文明感、创造力、有效的交流沟通能力和评价观赏对象的能力。用该报告的话说，艺术教育的目的就是要"引导所有学生培养一种文明世界的艺术感觉，一种艺术生产过程中的创造能力，一种从事艺术交流的语言表达能力

[1]　参阅汉密尔顿：《希腊精神》，第67页。

和一种在鉴别艺术产品时必不可少的评判能力"[1]。这种表述与多学科艺术教育的目的性相当吻合。因此不难推断,组织这次全美艺术教育评估活动的专家和撰写这份报告的学者,甚至包括美国艺术资助部门与艺术教育机构,都普遍认同和接受了多学科艺术教育的人文构想及其基本理念。这说明20世纪80年代以来,美国教育界对多学科艺术教育模式的讨论,已经在相关专业领域和美国社会产生了广泛的影响,获得了积极的回应。

令人颇感新鲜的是,该报告特意表达了如下决心:"让我们美国的学校教育我们的孩子们能像开国元勋们那样尊重和欣赏艺术与人文学科。"[2] 随后,还专门引用了数位开国元勋对艺术的高度评价。譬如,华盛顿在1781年的一封信中写道:"艺术与科学对于国家的繁荣、人生的装点及其幸福具有本质意义,而且能够从根本上激发人们爱祖国和爱人类的热情。"杰斐逊在1785年致麦迪逊(James Madison)的一封信中表示,"你知道我对艺术学科充满热情。但我不会为此而感到羞愧,因为艺术对象会提高我国人民的鉴赏力,会提高他们的知名度,会使他们获得世界的尊重,并且会使他们获得世界的赞美"[3]。华盛顿和杰斐逊是美国历史上著名的政治家,他们对艺术的评价之高是世所罕见的,也是发人深省的。在华盛顿心目中,艺术与科学并驾齐驱,不分轩轾,不仅直接关系到国家的繁荣(社稷)和人生的幸福(民生),而且还能从根本上激发人们的爱国热情(政治)和爱人类的热情(人性)。在这里,他所强调的是艺术的社会、政治与道德职能。相比之下,杰斐逊更为看重的是艺术的审美、文化以及教育职能,认为艺术对象与鉴赏力能提高美国人的国民素质,能为美国人赢得知名度、尊重和赞美。这显然是在鼓励美国国民关注艺术、加强自身的艺术素养和树立良好的国际形象。杰斐逊的艺术观或艺术教育观,无疑是深刻且具前瞻性的。在今日文化全球化

[1] Cf. *Toward Civilization: A Report on Arts Education*(Washington: National Endowment for the Arts, 1988), p. 35. 另参阅列维、史密斯:《艺术教育:批评的必要性》,第2页。译文有修订。

[2] Ibid., pp.13-14.

[3] Ibid., p. 128. 另参阅列维、史密斯:《艺术教育:批评的必要性》,第3页。

语境中重温这一点，我们依然感受到其中所蕴含的重要借鉴价值和现实意义。

依据我们的理解，该报告所表示的上述决心和引用的先贤论说，具有"借船渡海"的内在意图。在美国艺术教育家看来，开国元勋是美国国民心目中的英雄豪杰和历史典范。他们关注和热爱艺术，重视和强调艺术教育的多种职能，既不妨碍他们推行民主思想，也不妨碍他们养成男子气概，反而成就了美国文化与艺术在世界文明史上的独特地位，同时塑造了美国国民的国际形象。这一切对破除美国大众对艺术的偏见具有不可辩驳的说服力。另外，把开国元勋确立为参照系，确立为美国国民学习的样板，借以推行艺术教育，缩小今日美国与开国元勋时代在文化艺术方面的差距，这不仅提高了艺术教育的要求，而且深化了艺术教育的意义。要知道，在美国学者的意识形态中，如何汲取历史的成功经验和创造新的辉煌，一直是他们孜孜以求的重大目标。另外，他们深知美国国民素质的局限，深知美国教育的困境所在，深知艺术偏见的危害性，深知艺术教育的重要性，同时也深知艺术偏见与商业主义所引发的后果与危机。因此，他们试图从教育入手，来逐步解决这些问题，而艺术教育是其中重要的一环。当然，我们从中也多少看到某种新历史主义和新精英主义的文化意识，但这些对讲求实用主义精神的美国人来说，他们更多的是为了"借船渡海"，为了借助历史人物的积极影响来解决目前面临的实际问题，而不是为了满足一时的文化虚荣心而简单地回归历史或回归传统。

2.2 艺术与审美福利

华盛顿认为艺术与科学一样，关乎社稷、民生、政治与人性。因此，从文艺社会学的角度来评判艺术创作的意向和艺术作品的效果，把关注的重点锁定在艺术与审美福利的关系之上，将有助于真正理解艺术在社稷民生中的实际作用。

这里所言的"审美福利"（aesthetic welfare），是从比尔斯利那里借来的一个术语，相关的讨论可参阅《审美福利、审美公正与教育政策》一

文。[1] 按照比厄斯利的解释，"在一个特定时期的社会里，审美福利是由特定时期的社会成员所拥有的全部审美体验水平组成的。若从某个时期来说明这个概念，那才会更为有用。譬如，谈论某一天或某一年的审美福利。有一天某人听了贝多芬 D 小调交响曲的精彩演出，或者某一天某人花费了几小时去探索一个位于深山里的美丽湖泊，这时便可以说他所享受到的审美福利，远远大于某人在熙熙攘攘的地铁或嘈杂凌乱的办公室里待了一天所享受的审美福利。"[2] 可见，审美福利的大小在这里主要取决于两大因素：一是审美体验的水平，二是审美对象的价值。前者相当于个人的审美能力（aesthetic capacity）或鉴赏能力（taste），后者关系到社会审美财富（aesthetic wealth）的构成与积累。如果说审美能力有赖于艺术教育的话，那么，审美财富的构成与积累则像马克思所说的那样——有赖于人类如何"按照美的规律来构造"或生产。但无论是前者还是后者，都无一例外地涉及艺术。

艺术是人造的符号系统(symbol systems)。绘画、雕刻、建筑、园艺、陶瓷、家具、音乐、舞蹈、诗歌、戏剧、小说等门类样式尽列其中。由它们构成的审美财富，不仅可观、可听、可读，而且可居、可游、可售，一方面营造了艺术化的生活环境，另一方面为生活在其中的人提供了享受审美福利的机会。这里，为了简便起见，我们不妨采用列维的说法，把审美福利界定为一个社会中"所有个人的娱乐、鉴赏和启蒙行为"[3]。我们认为，只有在这个三位一体的组合中，真正意义上的审美福利才能得以落实。单纯的娱乐，抑或是轻松愉快的，抑或是浅薄无聊的，抑或是声色犬马或穷欲极奢的。因此，只有附加上审美意义上的鉴赏与情感、道德及

[1] Cf. Monroe C. Beardsley, "Aesthetic Welfare, Aesthetic Justice, and Educational Policy," in *Journal of Aesthetic Education* 7, no. 4 (October 1973): pp.49—61; reprinted in Ralph A. Smith and Ronald Berman, eds., *Public Policy and the Aesthetic Interest* (Urbana: University of Illinois Press, 1992), pp. 40-51; also see Monroe C. Beardsley, *The Aesthetic Point of View: Selected Essays* (ed. Michael S. Wreen and Donald M. Callen, Ithaca: Cornell University Press, 1982), pp. 111-24.

[2] Monroe C. Beardsley, "Aesthetic Welfare, Aesthetic Justice, and Educational Policy," in Ralph A. Smith and Ronald Berman, eds., *Public Policy and the Aesthetic Interest* (Urbana: University of Illinois Press, 1992), p. 42.

[3] 参阅列维、史密斯：《艺术教育：批评的必要性》，第 14 页。

精神上的启蒙，才能确保审美福利的文明程度和社会价值。在这里，审美意义上的鉴赏，意味着审美主体的鉴赏能力以及审美对象的价值所在。情感、道德与精神上的启蒙，意味着艺术作品在揭示人性的善恶、生活的美丑和现实的真假过程中，使观赏主体得到深刻的思想启迪，使他们在大彻大悟的同时，获得认知、伦理和审美上的成长（cognitive, ethical and aesthetic growth）。有鉴于此，任何流于平面或感官刺激的娱乐活动及其对象，可以说是乏善可陈，其审美福利微乎其微。

毋庸置疑，审美福利是全民福利（general welfare）的重要组成部分，直接影响到生活质量（quality of life）的高低。尤其是在城市生活中，审美福利是人们关注的焦点之一。通常，审美福利的好坏，在很大程度上取决于包括艺术氛围与优雅环境在内的审美财富。对此，列维以审美的眼光和对比的方式，有意凸显了美国底特律与意大利佛罗伦萨两大城市之间的强烈反差。在底特律，随着经济的发展与商业的扩张，田园风光遭到破坏，丑陋现象不断蔓延，人的精神受到束缚，审美的趣味变得庸俗，生存环境日益恶化，使人伤感、烦恼与压抑。就城市美而言，美国的一些都市显得大同小异，从中仅能看到小小的景区，给人印象最深的东西便是"英雄式物质主义"（heroic materialism），即以土豪式炫富来装饰或渲染街景、超市与闹市区。有些城市规划没有良好的根基，社会生活阻滞文化艺术的发展繁荣。譬如，脏乱拥挤的中心市容、日渐式微的公众安全感以及人们纷纷向郊区逃离等问题，已经成为诸多城市的通病与危机，这对人本主义者和未来人类而言都是不祥之兆。

相比之下，文艺复兴时期建立起来的佛罗伦萨则是另外一种光景。艺术与全民以及审美福利之间那种人所共知的密切关系，赋予该市一种艺术化的典型性，一种竟然能使现代旅游者流连忘返的典型性（exemplary character）。时至今日，这座繁忙的现代城市依然是车水马龙、兴旺发达。在观光者眼里，带有洗礼堂和钟楼的天主教堂，内部装饰宏丽的旧市政厅，巴尔塞罗和巴克罗齐等教堂，都似乎成了历史遗留下来的精美绝伦的博物馆。虽然过去的岁月已经消逝，但过去却化为秩序与规划的产物，化为艺术竞赛与全然委托的产物，服务于城市人本主义（civic

humanism）这个高贵的理念。为此做出奉献的人，是各种不同的团体与个人。那些在这种环境中成长起来的年轻人，所接受的教育就是要"爱美的事物，这当然不是靠书本，而是靠社会的榜样作用，是靠生活在一个趣味优雅的社会里"。[1]

瑞士历史学家布克哈特（Jacob Burckhardt）认为，意大利文艺复兴时期的每个城市，从本质上讲都是一件"艺术作品"。因为，当时的政府"深思熟虑，老谋深算"，当时的市民"热爱文学艺术"。[2] 佛罗伦萨就是其中的一个典范。举凡到过这个城市的人，无论是走在石头铺成的街道或广场上，还是参观艺术博物馆与教堂；无论是用手触摸那斑斑驳驳的古墙，还是去参拜那些风格古雅的纪念性建筑，都会切切实实地感受到这个"艺术作品"的内在张力与沉潜温厚的生动韵味。当年的佛罗伦萨市民，大多都像美第奇家族成员那样，不仅是"人本主义的促进者"（布克哈特语），而且是热情洋溢的艺术爱好者。他们把自己的艺术才华与审美理想，尽情地奉献给这座城市，把这座原名为"花城"的都市建造成举世闻名的文化艺术之城。[3] 另外，当时的城市规划与公共建筑，都要经过设计与投标的审查过程，最后还要经过专家、艺术家、政府与市民的民主讨论与公开评选。习惯上，公众把整个城市视为自己共有的家园，自觉地以艺术的品味和眼光来审视所有公共建设项目。正像布鲁尼（Leonardo Bruni）在1404年创作的《佛罗伦萨颂》中所描述的那样：

[1] 参阅列维、史密斯：《艺术教育：批评的必要性》，第16—17页。这段引言是林语堂在《吾国吾民》一书中对艺术与人生的论说，列维和史密斯都比较欣赏这一观点，在两人合著的这本书中不止一次地引用过。

[2] 参阅布克哈特：《意大利文艺复兴时期的文化》（何新译，北京：商务印书馆，1986年），第2、212页。布克哈特对佛罗伦萨的市民有过这样的评价："他们把研究古典文化当作他们毕生的主要目的之一；他们或者本身是有名的学者，或者是支持那些学者的著名文学艺术爱好者。他们在十五世纪初的过渡时期中具有特殊的意义，因为在他们身上人本主义首先实地表明了它自己是一个日常生活中不可缺少的因素。"（第212页）

[3] 佛罗伦萨是英文"Florence"的音译。其实，该市的意大利原文为"Firenze"，其词源为"Fiore"，其意为"花"。因此，该市有"花城"之称，其市徽图案为"百合花"（giglio）。徐志摩按意大利文将其译为"翡冷翠"，对其景色做过诗化的描述。

弹起竖琴的琴弦

彼此合拍

不同的音调构成统一的和谐……

这座富有远见的城市

使各个部分相互适应

形成城市整个结构的和谐……

这个城市无物不均衡

无物不相宜

无物不清晰

一切各得其所

一切那样明确

与其他东西相关又相合。[1]

城市如同一架竖琴，在理智融会才艺的弹奏中流溢出和谐的音调与优美的旋律。列维眼中的佛罗伦萨，显然被理想化了。于是，喧闹、杂乱与拥挤等城市问题，在历史的风尘与艺术的氛围中被忽略不计或有意掩盖了。不过，我们得承认，佛罗伦萨市的审美财富的确丰富而多样。艺术学院画廊中的《大卫》雕像与米开朗琪罗的其他杰作，乌菲兹美术馆收藏和展出的大量精品佳作，用艺术作品装饰而成的圣玛丽亚鲜花大教堂，古老而优雅的市政大厅和大学校园环境，象征智慧的图书馆建筑与大量藏书，提供高级娱乐形式的贵族剧场，五花八门的古董收藏和大小不等的繁华集市，竖立在公共广场上的战争和英雄纪念碑，无数曲径通幽的古老街道，这一切构成了得天独厚的历史文化遗产或审美财富，成为市民自豪感的源泉和审美福利的保障。究其根本，列维认为是"城市人本主义"思想造就了佛罗伦萨的城市文化。这当然是一个缓慢形成和持续发展的过程。"这

[1] Cf. Leonardo Bruni, "Panegyric to the City of Florence," in *The Early Republic: Italian Humanists on Government and Society* (ed. Benjamin G. Kohl and Ronald G. Witt, Philadelphia: University of Pennsylvania Press, 1978), pp. 68-69. 参阅列维、史密斯：《艺术教育：批评的必要性》，第15页。译文有修订。

一过程因再创古典的历史文化而更新了知识的基础,并且通过这种方式重新阐释了人在自然中的地位及其作为历史与传统动物的重要意义。也正是这一过程,使得佛罗伦萨首当其冲地审视和宣传城市生活的各种活动,这时的城市则被视为有组织的社会的心脏。城市本身不再是单纯的商贸利益的联合体,从其意义与历史积累的结果来看,城市已经成为理性与美术的产物。在新兴的那些掌握城市政治与文化生活的社会精英中间,那些将自己的憧憬同理性与美的要求结合起来的人们也享有特殊的地位。"[1] 如此一来,文化艺术的成就与城市社会生活相互促进。一方面,绘画、雕刻、建筑、音乐、戏剧、家具、古董、首饰等艺术形式,都会在市民爱好与关心的环境中百花齐放、各显其能;另一方面,市民们都生活在一个将艺术与审美福利乃至公民福利相互会通的社会里,青年人几乎无须接受学校课堂里的艺术教育,就能在各个街角或广场上的公共建筑、纪念碑、人物雕像以及大大小小的教堂里获得必要的艺术教育。这两者会形成良性的循环,使源远流长的城市人本主义传统持续发展。

与佛罗伦萨形成鲜明反差的是美国城市底特律。实际上,列维是以两极对举的方式来比较这两座城市的。他把前者描绘成"城市人本主义"文化的样板,而把后者贬斥为"英雄物质主义"文化的典型。这种美国式的英雄物质主义,可以说是商业精神与暴发户心态同流合污的产物,或者说是商业主义与拜金主义的孪生怪胎。直观而论,这种城市文化生活一般表现为在大厦林立中互争高低,在敛财商战中各显神通,在夸富摆阔中标新立异,在灯红酒绿中争奇斗艳,在股票市场上赌博投机……在中国城市建设中,现代化被狭义地曲解为美国化,不少城市在规划与发展过程中不同程度地染上了底特律症。在那里,掌管城市文化的管理者与普通市民,由于缺乏相关的经验与艺术素养,不知"城市人本主义"为何物,但对"英雄物质主义"过于热衷,结果使公共建筑缺乏艺术个性,与当地文化底蕴失去联系,以近乎克隆的方式拼凑出雷同而浮华的城市景观。如果不是老祖宗留下的历史古迹作为点缀,人们很难分辨出这些千篇一律的城市形

[1] 参阅列维、史密斯:《艺术教育:批评的必要性》,第20页。

象，也很难想象生活在其中的市民能享受到什么审美福利。因此，在中国，当务之急是要培养和发展一种将城市规划包括在内的大艺术观念，将城市人本主义与高雅文化资源的创构作为科学发展的基本原则。这当然需要从艺术教育着手，从国民素质谈起。

2.3　艺术教育与国民素质

与普通教育一样，艺术教育也是一种手段或工具，其目的是为人类的理想、价值与生活质量服务。当然，在直接的意义上，艺术教育旨在培养人的"创造、沟通、传承和评论"四种能力，但这些能力最终将积淀和转化为个体或国民的艺术修养或人文素质。如果缺乏这样的素质，我们也许只能建构和忍受底特律式的"英雄物质主义"文化生活，而无法创设和享用佛罗伦萨式的"城市人本主义"文化生活。自不待言，前者在很大程度上剥夺了我们的审美福利，而后者则落实和改善了我们的审美福利，使高雅文化的发展和审美活动的普及成为可能。

那么，从这一角度来看，艺术的教育功能主要表现在哪些方面呢？对个体或国民的人文素质会产生哪些可能的影响呢？在西方人文传统中，关于艺术的教育功能主要有两种看法：一种是素质论（constitutive theory），另一种是启示论（revelatory theory）。[1] 两者虽各有侧重，但相辅相成。

（1）素质论与人类品性

从历史和传统的角度看，素质论可上溯到古希腊时期的柏拉图。在《理想国》里，柏拉图系统地论述了自己的教育哲学理念。其中，用于城邦卫士教育的诗学占有重要的位置。我曾对此作了如下概括：

> 柏拉图所推行的教育体系，以诗乐与体操教育为发端。诗乐治心，体操强身，两者互动互补，有利于促进人的全面发展。而柏拉图的诗学，主要是建立在诗乐与体操教育基础之上的道德理想主义诗学。这种诗学具有两个维度：一是侧重陶情冶性的心灵诗学（ψυχο-

[1]　这里借用列维的说法。参阅列维、史密斯：《艺术教育：批评的重要性》，第26页。

ποιησις），二是侧重强身健体的身体诗学（σωματο-ποιησις）。两者相辅相成，有利于培养和塑造身心和谐、美善兼备的城邦卫士。事实上，古希腊意义上的"诗学"（ποιησις），具有"制作"、"创构"、"塑造"和"生产"等义，在功能性和目的论方面，与注重人格培养的"教育"（παιδεια）本义是比较接近的。这里采用心灵诗学与身体诗学这两个自造术语，主要是在古希腊的原语义上表示心灵与身体的塑造或培养艺术，其目的旨在表明心灵与身体两者具有可塑性的同时，更强调创造性地利用诗乐和体操教育来塑造和谐的身心与理想的人格。

概言之，以诗乐教育为主要内容的心灵诗学，旨在培养健康的心灵，敏锐的美感，理性的精神，智善合一的德行，以便参与管理城邦的政治生活。相应地，以体操训练为主要内容的身体诗学，旨在练就健美的身材，坚韧的意志，高超的武功，美善兼备的品质，以便适应保家卫国的军旅生活。心灵诗学以善为本，治心为上。身体诗学以德为宗，强身为用。柏拉图正是想通过心灵诗学与身体诗学的互补性实践，来达到内外双修、文武全才的教育目的，造就身心和谐、美善兼备的理想人格。

这里所谓的"德行（性）"（αρετη），是指出类拔萃的素养和能力，不仅包含勇敢与节制等优秀品质，而且意味着将人的天赋体能发挥到极致。人经过系统而严格的体育锻炼，要达到不仅身材健美，英勇善战，而且趣味高雅，文武双全，参加竞赛能取得优异的成绩，从军打仗能建立卓越的功勋，保家卫国能恪守公正的原则，这些都是"德行（性）"的最佳表现，是合格卫士的素养要求，也是身体诗学的追求目标。我们认为这正是柏拉图道德理想主义诗学的特质所在，也是有别于其他诗学的要点所在。[1]

柏拉图的艺术教育思想主要是追求灵肉和谐发展的素质论。到了席勒那里，艺术或审美教育的素质论主要见于《美育书简》，其重点已经不再

[1] 参阅王柯平：《〈理想国〉的诗学研究》（北京：北京大学出版社，2005年），第2—4章。

是培养文武双修的城邦卫士，而是培养"具有良好素质的公民"。在席勒看来，这种良好的素质是社会公民能否获得并享受自由这一神圣财富的人品结构之基础，而取得这一素质的前提条件则是艺术教育。我们知道，席勒深受法国启蒙运动与浪漫主义思潮的影响，同时也深受古希腊文化艺术的熏陶。他钟爱自由，极力推崇政治自由和道德人格，认为艺术是"自由之神的女儿"（a daughter of Freedom），认为自由精神、良好素质与道德人格需要通过艺术教育或审美教育来实现。诚如他所言，"假如人要在实践中解决政治上的问题，那他务必从审美的问题入手，因为只有通过美，人才能踏上自由之路（because it is only through Beauty that man makes his way to Freedom）。"[1] 他还特意指出，"所有政治领域的改善结果都发端于人品的升华——但在野蛮宪法的影响之下，人的品格何以得到升华呢？为了实现这一目的，我们应当设法寻求国家没有提供的某些工具，应当设法开辟活生生的清泉（living springs）。不论政治怎么腐败，这一清泉将保持清澈与纯净……这一工具就是美术（Fine Art）；由此开辟出来的活生生的清泉是不朽的典范（immortal exemplars）"[2]。这显然是一种浪漫主义的理想。在"野蛮宪法"与"政治腐败"主导的社会，艺术真能发挥如此神奇的作用吗？艺术的这股清泉真能保持纯洁吗？审美的自由真能保障政治或其他形式的自由吗？这一切都是令人怀疑的。唯一不容置疑的是席勒本人的善意。正是这种善意，决定了他对艺术的美好期许。

谈到美与审美文化（aesthetic culture），席勒的浪漫主义思想更是暴露无遗。他认为只有通过美的优雅，才能把人从粗野和任性的泥沼中解救出来；只有高雅的审美趣味，才能构成所有人行动的尊严；只有通过审美文化，才能促成道德的崇高（moral nobility）；只有通过欣赏艺术作品，特别是艺术形式中的结构、均衡、对称、和谐与完整等因素，才能造就素质优良的人类自我或人格品性；只有凭借审美的自由，才能赋予人类以自由，才能使人进入"自由游戏"（free play）的境界，这便是"审美王国的

[1] Cf. Friedrich Schiller, *On the Aesthetic Education of Man* (trans. Elizabeth M. Wilkinson & L. A. Willoughby, Oxford: The Clarendon Press, 1967), p. 9.

[2] Ibid., p. 55.

根本法则"(the fundamental law of this [aesthetic] kingdom)。因此,他断言:"虽然将人们驱向社会的动力可能是人的需求,虽然将社会行为原则灌输给人们的因素可能是理性,但是,单凭美就可以赋予人们一种社会的品性(social character)。唯有审美趣味能给社会带来和谐,因为审美趣味在个体身上孕育了和谐(Taste alone brings harmony into society, because it fosters harmony in the individual)。"[1] 在席勒心目中,审美趣味首先孕育了个体身上的和谐。随之,这些具有和谐人格与和谐精神的个体,作为社会成员聚集在一起,于和睦相处中建立社会的和谐。如此标举审美超越性的做法,无疑是一种理想化的夸张,类似于尼采式的夸张。[2] 不过,在逻辑关系上,这种欲求社会之和谐必先确立个体之和谐的思路,是有一定道理的,与儒家倡导的"修身为本"思想具有某些相近之处。

英国学者里德(Herbert Read)是席勒的信徒。在现代文化与教育背景下,他进一步刷新了席勒的美育或艺术教育素质学说。在《拯救机器人:艺术教育之我见》(The Redemption of the Robot: My Encounter with Education through Art)一书中,里德强调指出:"人类的道德新生,只有通过道德教育方可完成。如果不把道德教育放在优先于其他各类教育的位置上予以发展,我就看不出这个世界有什么希望可言。我已经说过,道德教育不是凭借道德教训来实施的教育,而是通过道德实践来推行的教育,实际上就是指根据审美原理从事的教育(education by aesthetic principle)。"[3] 无疑,里德认为现代人在道德与审美修养方面,几乎沦为"机器人"的可悲境地,因此需要从艺术教育入手,来激活人类身上应有的审美意识与道德情操。像席勒一样,里德也相信审美文化能够促成"道德的崇高",并把审美文化界定为"人们可以通过音乐、诗歌和造型艺术来陶冶或修养而成的优雅之境"。另外,他也认为个体只有成为"整全的

[1] Cf. Friedrich Schiller, *On the Aesthetic Education of Man* (trans. Elizabeth M. Wilkinson & L. A. Willoughby), p. 215.

[2] 尼采在《悲剧的诞生》中同样夸大了艺术的作用,断言艺术是人类的最高任务,是人生真正的形而上活动(metaphysical activity),认为只有通过审美,生存才是正当的。

[3] Cf. Herbert Read, *The Redemption of the Robot: My Encounter with Education through Art* (New York: Simon and Schuster, 1966), p. xxv.

人"(integrated persons),社会才会达到和谐的状态。要成为"整全的人",就需要优美艺术的长期熏陶和培养。因此,"我们务必在教育中优先发展各种形式的审美活动,因为只有在制作优美事物的过程中,才会对人产生陶情冶性的道德教育作用"[1]。

与席勒和里德所见略同的还有美国实用主义哲学家杜威(John Dewey)。他在《艺术即经验》(Art as Experience)一书中承认,在人们对外部世界的经验中以及在其人格结构的"和谐整合"(harmonious integration)中,艺术发挥着有机统一的作用(role of organic unification)。因为,"艺术的职能在于统一,在于打破关于经验世界之基本共同要素的传统区别;尽管发展个性作为审视和表现这些要素的方式,但艺术的职能影响到个体的人,这种职能旨在组合各种差别,旨在消除人们生存诸要素中的孤立与冲突现象,旨在利用它们之间的对立因素来树立一个更加丰富的人格"[2]。另外,杜威还认为,艺术的美与快感是密不可分的,但这种快感不是对象内在的快感,而是"客观化的快感"(objectified pleasure),是人把自己的快感外化或投射到对象之中的结果。在其他经验领域(in other fields of experience),自我与对象的分别是合理而必要的。但在审美经验中(in esthetic experience),其突出的特征是自我与对象是没有分别的,人的机能与环境相互合作,将自我与对象合二为一,构成一种整体性的审美经验。[3] 这种经验既是整合的,也是和谐的,会对人产生陶情冶性的作用,有助于改善心理素质,谐和人格结构,造就"全面发展的男士与女士"(all-rounded man and woman)。

简言之,素质论视艺术为塑造人类品性的构成要素,主要关注的是艺术对人的审美趣味、人文素养、道德情操以及人格结构的影响与塑造作用。从柏拉图、席勒、里德到杜威,素质论在西方艺术教育领域一直受到重视。当代美国多学科艺术教育的倡导者列维和史密斯等人,也同样看重

[1] Cf. Herbert Read, *The Redemption of the Robot: My Encounter with Education through Art*, p. 25; p.143.

[2] Cf. John Dewey, *Art as Experience*(New York: Minton, Balch & Company, 1934), p. 248.

[3] Ibid., p. 248-249.

素质论在艺术教育中的积极影响,而且将其与提高整个国民的素质紧密地联系在一起。

(2)启示论与人生智慧

与艺术教育的素质论相比,艺术教育的启示论更富有浪漫主义色彩。在《美学》一书中,黑格尔在谈论绘画艺术时提供了有关启示论的例证。他认为只有深入基督教浪漫主义艺术形式的精神意识之中,才有可能理解和发现绘画的内容及其特有的表现诀窍。也就是说,不搞清宗教绘画的启示与象征意味,就无法真正欣赏这类艺术作品,同时也不能从中获得真理性和精神性的智慧。因为,宗教的全部主题,天堂与地狱的幻象,基督与三位一体的神学故事,信徒与圣徒的非凡事迹,十字架的深层寓意,人类周围的自然界,人类生活本身及其转瞬即逝的各种情景或事件等,都会在绘画中得到表现或再现。人作为主体,通过心灵深处的审美意识,可以感知和体悟绘画作品中的特点与意义,由此踏上通往智慧的可能途径。譬如,从描绘圣母与圣子的绘画中,我们可以看到完美而理想化的人性与神性,可以预感到人类文明与精神智慧的曙光;从十字架上受难的耶稣图像中,我们在视觉震撼之余,直观到人类无知与凶残的本性,同时感受到受难的根源与赎救的可能……

总之,画中圣像的感人力量,远远大于白纸黑字的经文或口头的布道;含蓄的艺术表现手法与视觉形象,会使人联想到更多的喻义、象征与启示,进而引导人到达宗教精神性的最高境界(the highest state of religious spirituality)。这一点在安吉利科(Fra Angelico, 1387—1455年)的画作中表现得淋漓尽致。安吉利科出身僧侣,是文艺复兴时期佛罗伦萨画派的著名人物,他发展了中世纪细密画的传统,其作品以宗教内容为主题,富有线条节奏感和明快的装饰色彩。他本人在作画时,充满宗教热情,就像一位传经布道的教士。他竭力采用诗情画意的语言来宣传宗教,成功地将一种超自然的启示融会到画面之中,从而产生一种令人意想不到的精妙效果。这在他的《圣母加冕》《圣母领报》《基督与圣玛丽亚》和《走下十字架》等代表作中可以得到验证。对于这位画家,列维有过这样的评价:

他本人具有圣徒似的习惯，不仅是一名学识渊博的男修道士，而且是一位擅长表现伟大精神性的画家。他梦寐以求的是宗教信仰的勃兴，是向基督教思想源头的回归。他是一名把艺术当作最有力的劝导工具的十字军战士。毫无疑问，他的绘画具有真诚的奉献目的：在他看来，凝神观照先于绘画行为，这里隐含着祷告的目的，因为绘画行为本身在于传播祷告所祈求的那种怜悯。另外，在安吉利科的绘画中，洋溢着浓厚的诗意，的确是方济各式的那种对大自然的感受。很显然，安吉利科感到形形色色的大自然造化之美是对上帝无限之善的有形明证。因此，即便在那些表现基督教信仰的中心情节的绘画中（譬如收藏在佛罗伦萨圣马可博物馆里的那幅精美的画作《走下十字架》），也可以看到画面背景中的描绘细腻的自然风景。

　　安吉利科通过完美无缺的透视方法所描绘出的优美风景，凸显了重要的神学故事情节。他率先解决了宗教画与风景画之间的差距等问题，大自然的内容在画中体现出一种虔诚的作用——从而有助于淡化神性悲剧中的毁灭性因素，有助于缓解那种备受苦难的凝视目光，并且有助于恢复一种宁静冥想的心理状态。画中风景所占的比例，几乎形成一种具有讽刺意味的互为补充部分，宗教式的布道表现为对人的残酷无情的极大懊悔，人类恩将仇报，将自己的拯救者折磨致死，而派遣这位拯救者的则是同一位上帝，是那位首先创造了大自然之美的上帝。[1]

　　可见，我们从安吉利科的宗教绘画中，所获得的主要是精神性的启示。基督的受难，神性的悲剧，虔诚的布道，宁静的冥想，心灵懊悔的祷告，大自然的造化之美，三位一体的上帝，凡此种种，都被无一例外地置于深邃而玄秘的神性语境之中，人之为人的真实本性或超越品格，均通过震撼人心的视觉形象得到了精妙入微的彰显。人类为何如此残酷无情呢？人类为何要恩将仇报呢？上帝为何如此宽厚和代人受难呢？上帝与拯救者又是怎样合二为一的呢？大自然的造化之美对人类的存在到底意味着什么

　　[1]　参阅列维、史密斯：《艺术教育：批评的必要性》，第40—41页。译文有修订。

呢?……举凡认真思索或追问这些问题的人,都会不同程度地进入灵性的交感或得到人生智慧的启迪。

谈到人生的智慧,我们也需要从宗教王国转入现实人生。列维认为智慧具有三种特性:一是对现实的认识,二是对目标的确立,三是对生活的评价。前后两点会通起来,可以并称为认识和评价现实生活的智慧。这种智慧"与艺术具有重要的相关性。艺术在认识现实和评价生活方面可以教给我们许多东西,在这两个领域里,艺术的启示能量会发挥重大的作用"。[1] 中外的绘画与雕刻如此,中外的小说与戏剧更是如此。我们欣赏米开朗琪罗或马远的绘画,观看莎士比亚或关汉卿的悲剧,阅读曹雪芹或雨果的小说,都会在强烈而兴奋的感受过程中加深自己对社会现实与人生百态的认识。在这方面,韦斯特(Rebecca West)认为艺术的作用不可估量。如他所述,

> 我在艺术杰作面前经常感受到一种深刻、宁静而又强烈的情感……这正是[英国艺术评论家]弗莱(Roger Fry)在西斯廷教堂首次观看米开朗琪罗的壁画时的感受。我自己是在观看《李尔王》(King Lear)时有过这种强烈的感受。这种感受汹涌澎湃,从我的脑海流溢出来,成为重要的生理体验事件。我只觉得血液离开四肢,回流到心脏,刹那间形成一座宏大轩昂的庙宇,高耸的立柱五光十色;随后,那奔流的血液又返回到麻木的肉体,与某种比其更快捷、更轻盈、更像电流一样的东西融合稀释在一起。这种感受不同于在观赏艺术过程中未达到高潮时所感受的那种愉悦或快感,那是在瞬间对艺术所获得的一种完全彻底的体验。你好像抱膝而眠一样陶醉其间。这到底是什么样的一种情感呢?艺术杰作使我欣然而乐,对我的生活起着什么样的影响呢?……这是一种非常强大的兴奋或激动情结……有助于人们克服艰难困苦,继续生活下去。[2]

[1] 参阅列维、史密斯:《艺术教育:批评的必要性》,第32—33页。

[2] Cf. Rebecca West, *The Strange Necessity* (London: Jonathan Cape, 1928), pp. 195-197. 另参阅列维、史密斯:《艺术教育:批评的必要性》,第34—35页。译文有修订。

看来，智慧的力量也是不可估量的。艺术可以说是开启人生智慧的钥匙。而启示论的实质就是把艺术视为人类个体获得智慧的启发性工具。在我们看来，艺术不仅使人获得智慧，而且给人提供美的享受。智慧与美常常融合在一起，使人在愉悦、兴奋、激动或者平和、宁静与玄远之中，从"悦耳悦目"的单纯感官愉悦与形式美感开始，逐步通过耳目、理解和想象让愉悦走向内在的心灵，进而转化为"悦心悦意"的心灵和谐境界，最后升华为某种崇高的、超道德的、精神无限自由的"悦志悦神"境界。[1] 这三种不同层次的审美体验，既有可能来自人们对艺术作品的欣赏，也有可能来自人们对自然或人文景观的审美。后者的动人描述可在美国作家爱默生（Ralph W. Emerson）的《论自然》与梭罗（Henry D. Thoreau）的《瓦尔登湖》中找到诸多证据。这里我们不妨读一读恩格斯个人从自然美景中获得的如下启示："你抓住船头桅杆的缆索，望一望那被龙骨冲开的波浪，它们溅起白色的泡沫，远远地飞过你的头上。你再望一望远方的碧绿的海面，波涛汹涌翻腾，永不停息。阳光从无数闪烁的镜子中反射到你的眼里，碧绿的海水同蔚蓝的镜子般的天空和金色的太阳熔化成美妙的色彩，——于是你的一切忧思，一切关于人世间的敌人及其阴谋狡计的回忆，就会烟消云散，你就会溶化在自由的无限的精神的骄傲意识中。"[2]

看来，素质论与启示论是艺术功能的不同表现，同时也是艺术教育的两种导向。两者各有侧重，相辅相成。前者侧重人在艺术审美上的修养和道德人格的塑造，后者侧重人在认识和评价现实生活时的智慧以及精神自由的境界，两者的整合作用有助于提高社会个体或国民的艺术品味和人文素养。假如我们把艺术教育实践比作一驾马车的话，素质论与启示论则有如车之两轮，长期以来一直行驶在人类文明教育发展的历史轨道上。而今，人们想给它安装上以多门人文学科为基础的方法论引擎，希望此车在新的条件下走得更快，行得更远。

[1] 参阅李泽厚：《美学四讲》(北京：生活·读书·新知三联书店，1989年)，第154—171页。
[2] 参阅恩格斯：《风景》，见童学文编：《马克思恩格斯论美学》(北京：文化艺术出版社，1983年)，第24页。

3 学科群的会通方法

前文说过，美国多学科艺术教育是以四门人文学科为基础的艺术教育。这里面涉及一个相互关联密切的学科群，同时也涉及一种综合性的会通方法。该学科群由艺术创作、艺术史、艺术批评与美学组成。该方法是这四门学科彼此会通或综合利用的结果。那么，在人文学科的视野中，这四门学科在艺术教学实践中是如何交叉互动的？相互之间的互补性与综合性到底体现在哪些方面？其中有哪些东西值得我们关注？这里将结合上列问题，根据这四门学科在教学过程中的先后顺序作一简述，而本书其他章节随后还将对其进行更为深入与翔实的论述。

3.1 艺术创作的实践功能

艺术创作需要长期的训练和实践，需要贯通于小学到高中的整个教育阶段，需要引导学生从儿童到成年从事不同形式的艺术创作活动。多学科艺术教育方法中所言的艺术创作，主要是指视觉艺术门类中的素描、绘画与雕刻制作活动。在多媒体的图像时代，无论是采用视觉艺术作品作为艺术教学的课件，还是组织学生亲自动手制作视觉艺术作品来表达自己的情思意趣，这在操作层面上显然要比语言文学形式更为便利和可行。

追求实效的艺术教育应当引导学生入乎其内，使其了解艺术自身的性质并与艺术建立内在的联系。一般说来，组织学生进行个体性艺术创作，有助于加深对艺术的理解，学会使用相关的素材或材料，体悟和掌握相关的技巧与手法，提高感知艺术的敏感性，培养和发挥个人的想象力以及创造思维能力。另外，当学生进入艺术创作的过程之中，当他们开始利用视觉艺术形象来表情达意或传布思想及价值观念之时，他们的喜怒哀乐、奇思妙想、需求欲望、精神理想等，都会以各自可能的方式流露或宣泄出来，这样更有助于他们重新审视和评价艺术作品的意义、结构与逻辑关系等。一句话，艺术创作活动本身是一种创造与组合形象、赋予材料以理想形式的过程。在此过程中，学生所获得的特殊体验，若与艺术史、艺术批评和美学的学习活动结合起来，不仅会提高学生的艺术理解水平和鉴赏

能力，而且会增加学生继续深入学习的自信心和自觉性。譬如，通过绘画或雕刻练习，学生会对视觉艺术的形式因素及其使用效果加深了解。这些形式因素包括色彩、空间、线条、比例、形状、表象以及它们彼此的关系等。这样一来，当他们观赏或讨论其他艺术家的具体作品时，就会看出差别，看出门道，同时也会取长补短，提高自己的创作技艺与评判能力。另外，艺术创作本身也是一个有机而复杂的整合过程，其中隐含着形形色色的成分，譬如个人的观察、见解与感受，理性与判断力的融合，感性知觉的训练，手法技巧的修为，对模糊性或歧义性的创造性反应，以及主体性的介入等。这一切会有助于学生领略和体悟艺术的微妙性和复杂性。

从多学科艺术教育的角度看，美国学者认为艺术创作与其他三门学科均可在具体的课堂教学中取得某种会通的效果。[1] 首先，艺术创作与艺术史的关系是互动性的。我们知道，创造性的想象与表达方式不是无本之木或无源之水，而是来自个人内在的知识结构和经验模式。这一切都是通过相关的学习和反思而获得的。从事艺术创作的人，需要对先前的历史有所了解，需要知道这种意识形式的历史流变过程及其基本特征，这样就有可能取得某种借鉴模式或参照系，就有可能激励人们采用不同的或新的创作方式。在内容丰富的艺术史上，"温故而知新"是一常识性原则，也是进行新探索和取得新成就的可能途径。历史意识不是叫人回归历史，而是走近或走入历史，然后再走出历史。这一方面有助于人们将自己的作品置于古往今来的历史语境中加以全面而客观地审视和评价，另一方面有助于人们从以往丰富多样的形象和符号资源中汲取艺术营养或激发创作灵感。如果中小学的学生有了相应的历史意识，那将有利于他们理解和表达自己的

[1] Cf. Frederick Spratt, "Art Production in Discipline-based Art Education," in Ralph A. Smith, ed., *Discipline-based Art Education*（Chicago: University of Illinois Press, 1989），pp. 197-204. 另参阅列维、史密斯：《艺术教育：批评的必要性》，第 3 章 "艺术创作"；布朗、科赞尼克：《艺术创造与艺术教育》（马壮寰译，成都：四川人民出版社，2000 年），第 10 章 "为了就业而进行的美术创作"，第 11 章 "为心灵的美术创作"，第 12 章 "为理解自己和他人而从事的美术创作"；艾迪斯、埃里克森：《艺术史与艺术教育》（宋献春、伍桂红译，成都：四川人民出版社，1998 年），第 6 章 "艺术史的性质和教育作用"；沃尔夫、吉伊根：《艺术批评与艺术教育》（滑明达译，成都：四川人民出版社，1998 年），第 5 章 "艺术批评教学"，第 7 章 "艺术批评与艺术教育"；帕森斯、布洛克：《美学与艺术教育》（李中泽译，成都：四川人民出版社，1998 年），第 6 章 "课堂上的美学"。

经历与体验。

在艺术教学实践中,我们可以利用历史上某位艺术家的成功或失败先例,与学生一起分析和讨论。让他们在知道成功与失败之主要原因的同时,引导和激励他们进行自己独创性的尝试。譬如,法国野兽派代表画家马蒂斯(Henri Matisse)有一幅可爱而优美的作品,题为《绿色碗橱上的静物》(Still Life on Green Buffet)。1928年前后,马蒂斯在画室里以绿色旧碗橱为平台,在上面放了一只大盘子,一条破碎的方格台布,一个白蓝相间的水罐,一把水果刀,一只盛有多半杯水的玻璃杯和五个熟透了的桃子。经过一番精心的摆布,他创作了这幅举世闻名的静物画,现在收藏在巴黎现代艺术博物馆里,是许多来馆参观者喜爱的作品。单从色彩的搭配上看,马蒂斯的确是匠心独运。画面上天蓝色的背墙,绿色的碗橱,白色的盘子,白蓝相间的水罐,淡蓝色的台布与橘红色的鲜桃,相映成趣,丰富和谐,组合成一支蓝绿红白交相辉映的色彩交响曲。后来,马蒂斯在谈及绘画创作的经验时指出:"我首先追求的是表现。有时,我为拥有某种技艺而颇感自傲,但是我的抱负却相当有限,因此我无法超越一种纯粹的视觉满足感。不过,千万不要以为画家的目的与其绘画的手段可以分开,要知道,这些绘画的手段越完备,画家的思想就越深刻。我无法将我对生活的感受同我表现这种感受的方式区别开来。"[1] 我们以为,马蒂斯的创作经验是值得借鉴的。而在艺术史上,不同形式的创作经验与艺术特征更是不胜枚举,为艺术创作提供了取之不尽的丰富资源。

其次,艺术批评对于艺术创作具有借鉴作用。这里所说的艺术批评,是围绕当代艺术而开展的,所揭示和描述的是流变的艺术风格与代表我们时代特征的种种事件。在教学中,艺术批评的主要功能在于帮助学生从视觉上辨别当代的艺术作品以及探讨其内在含义。艺术作品难易不等,有的一目了然,容易理解;有的晦涩难懂,如猜谜语;有的歧义良多,莫衷一是。欣赏和评价复杂微妙的艺术特性,往往会向学生提出挑战,激励他们努力探寻相关的理由与证据。这将有助于培养学生的批判能力、批判

[1] 转引自列维、史密斯:《艺术教育:批评的必要性》,第54页。

热情和批判眼光。一般来说，他们不仅会把这种能力、热情和眼光用来评价别人的作品，而且会用来评判自己的作品。在此过程中，他们会向艺术的现状或陈规旧习提出挑战，他们会采取行动颠覆传统的价值观念，甚至会在艺术创作实践中标新立异，走上创新或超越之路。当然，在具体的实践中，人们也有可能陷入二难抉择的困境，即对传统与现状、他人与自我都深感不满，但一时又无法突破，因此显得束手无策，难有作为。

最后，艺术创作与美学的关系而言，两者的互补性也是显而易见的。美学作为艺术哲学，不仅探讨艺术的本质和创作的规律，而且以批判的方式反思和评价艺术，这在一定程度上与艺术批评有些许重叠之处。课堂上，当教师引导学生探讨"何为艺术"以及"艺术有何功能"等问题时，通常会借此印证学生个人的见解，强化学生学习的目的。另外，学生在欣赏和评价艺术作品过程中所经历的审美体验，一方面会深化他们对相关艺术特质的理解与反思，另一方面也会提供艺术创作所需的动力与知识。由此获得的审美判断能力，会把艺术的标准客观化，以此来评价自己与他人的艺术作品，有助于促进和完善自己的艺术创作技能。

简言之，多学科艺术教育的方法是综合性的或多方面的（comprehensive and multifaceted approach），一般要求通过艺术史、艺术批评和美学的学习来支持创造性的艺术制作活动。这样有助于提高学生的视觉文化修养（visual literacy），有助于他们创造出具有强大传播能力的艺术形象。

3.2 艺术史的认知作用

艺术史应当从小学开始讲授，主要讲解一些常用的术语、概念或技巧；而到了高中阶段，则应成为核心课程，侧重学习艺术史的基础知识与研究方法。

对中小学的教育来讲，艺术史的认知作用是不可或缺的。因为，①艺术史作为一门人文学科，自身具有讲授的价值，是儿童接受人文教育的组成部分。从古至今，艺术史记载着人类文明的历史经验和重要事件，同时也反映出人类历史上不同时代的审美情趣与价值观念。学习艺术史有助于搞清艺术风格与流派的发展变化，有助于了解人类历史实践活动的复

杂特征等。②在一个视觉文化日益盛行的时代,学习艺术史能够提高学生的视觉文化修养。这种视觉文化修养不仅具有审美价值,而且具有使用价值。也就是说,这种修养既可以帮助人们欣赏和鉴别视觉艺术作品,也可以帮助人们认识自己周围的视觉世界和表达自己的思想情感,因为这种修养本身涉及人的整体素质,譬如人对各种艺术的制作、观察、感知、倾听、阅读、谈论以及写作等活动。③线条、形状、光色与画面的效果与结构,难以用文字来描述,可利用艺术品来展示。为了避免幼稚与错误的做法,需要从历史上来把握艺术的这些形式因素。在这方面,艺术史是向儿童传授这些东西的有效工具与必要途径,不仅有助于习仿大师的作品与技法,而且有利于丰富自己的创作经验。诚如克莱恩鲍威尔(W. Eugene Kleinbauer)所说,"艺术史教学能使学生在自行创作过程中学会选择、拒绝或矫正古今艺术中的组成要素,让他们知道为什么要这样做的理由,同时帮助他们建立自己所追求的艺术理想。通过提供基本的概念工具和丰富其想象的能力,艺术史可以强化学生从事艺术创作的意向与能力,能赋予他们一种可用来感悟自己努力学习艺术的参照框架。如此一来,艺术史会拓宽和深化年轻人对周围世界所做出的目的性反应,并且通过了解前所未知的艺术价值而使他们的生活充满活力"[1]。

一般来讲,艺术史教学可采用两种模式:一是探讨艺术的内在因素,主要包括艺术鉴赏、风格、圣像与功能;二是探讨艺术的外在因素,主要包括艺术形成的周围环境或历史语境、艺术作品的时空背景、艺术传记、心理分析、符号学、思想史、艺术赞助系统与政治、经济、科学、宗教、社会、哲学、文化以及其他影响艺术发展的种种因素。探讨内在因素侧重对作品内在结构和基本属性进行细致的分析研究,而探讨外在因素则侧重对外部证据或相关论点进行推断和假设。无论是采用前一种方法还是后一种方法,艺术史研究通常都具有经验性和系统性等特征。不少人倾向于双管齐下,采用内外结合的方法,在艺术史研究方面取得成功。

[1] Cf. W. Eugene Kleinbauer, "Art History in Discipline-based Art Education," in Ralph A. Smith, ed., *Discipline-based Art Education*, p. 208.

在会通多学科艺术教育实践中，艺术史对其他学科具有重要的辅助、互补乃至支撑作用。美国艺术教育界的诸多人士认为，要完满实现视觉文化修养的教育目标，艺术史教学是必不可少的内容。[1] 首先，就艺术史与艺术创作的关系而论，前者的素材来自后者，来自一件件艺术作品。没有艺术创作，也就没有艺术史。如果停止艺术创作，艺术史就会沦为仅仅研究以往特定艺术作品的人文学科。反之，以艺术史的方式来探讨艺术作品，这将有助于学生学会感悟、理解、描述、分析、评价和鉴赏古往今来的艺术作品以及自己制作的作品。当教师在课堂里评判学生自己的作品时，需要与以往的相关作品进行比较，需要提出新颖而富有创见的评语，借此引导或鼓励学生继续从事艺术创造活动，不断改进自己的作品质量。这就需要艺术史的知识，需要具备艺术史家的眼光，需要提出有效而中肯的见解。

其次，在艺术史与艺术批评的关系中，我们能够发现更多的关联点。顾名思义，艺术批评是评价具体艺术作品的一种传播方式。作为多层次的人文活动，艺术批评至少具有历史（historical）、再创造（recreative）和评判（judicial）等三个维度。历史维度旨在从历史的角度来理解艺术作品和诠释其意义，通常需要分析与作品相关的文献、社会、文化、思想以及意识形态等背景因素。换言之，这主要是一种历史批评，一种将艺术作品与其时空背景中的历史条件联系起来加以评价的理智活动。在追求历史评价的客观性方面，历史批评与艺术史享有共同的目标。再创造维度所关注的对象主要是艺术作品的独特性，同时也关注这些独特性与观众的价值观念和审美需要之间的呼应关系。与历史批评相比，再创造批评具有更多的主观色彩，侧重表达个人对艺术作品的印象和判断结果，有意借用口头或书面的话语形式来说服他人接受自个的观点。佩特（Walter Pater）与弗洛

[1] Cf. W. Eugene Kleinbauer, "Art History in Discipline-based Art Education," in Ralph A. Smith, ed., *Discipline-based Art Education*, pp. 205-215. 另参阅列维、史密斯：《艺术教育：批评的必要性》，第 4 章 "艺术传统：艺术史"；布朗、科赞尼克：《艺术创造与艺术教育》，第 9 章 "向传统过渡"；艾迪斯、埃里克森：《艺术史与艺术教育》，第 3 章 "20 世纪研究艺术史的方法"，第 6 章 "艺术史的性质和教育作用"，第 7 章 "艺术史和教育阶段"，第 8 章 "课程设置：怎样组织艺术史教学"；帕森斯、布洛克：《美学与艺术教育》，第 5 章 "艺术与语境"。

伊德（Sigmund Freud）对达·芬奇的《蒙娜丽莎》一画所作的评价就是如此。[1] 评判维度依据比较的视野，在评价艺术作品的过程中，习惯于将评判对象同其他艺术作品、人类价值观念和审美需求相互联系起来予以审视。通常，评判批评涉及一些标准因素，诸如形式美、原创性、传承性、真理性、真诚性和艺术意味等。这些因素是在艺术发展的历史中逐步形成或得到认同的，当人们用来从事艺术评判时，就必然与相关的艺术史知识交叉融合在一起。正是在这一意义上，艺术史与艺术批评之间有着相互依赖和相互补充的关系。

最后，我们再来看看艺术史与美学的关系。美学是以系统性的哲学方式，深入考察、分析和界定创作、应用、欣赏与评价艺术的种种过程与能力。有关艺术的美、真、善、意味和本质等问题，是美学研究的主要对象。艺术史尽管也关注各种艺术门类之间的相互关系，但主要是从历史的角度出发来解释视觉艺术作品的不同性相。除此之外，美学有时也采用编年史、地理学以及意识形态的研究方法。表面看来艺术史与美学的关联点不多，但在解释特定历史时期的艺术作品时，相关时期的审美观念或审美理想就会成为重要的参照点。譬如，文艺复兴时期的美学提倡优美与整体性和谐的艺术观，而后现代的美学则不排除表现恶心与拼凑式杂糅的艺术。这样，当我们评价特定的艺术作品时，就务必从历史的角度出发，避免张冠李戴的误导做法。

3.3 艺术批评的反思效应

艺术批评是对艺术作品的反思，比较关注艺术在传播社会与个人价值观念过程中所发挥的认知与社会作用。艺术批评作为艺术教育的一部分，侧重分析和评价艺术作品的构成因素及其价值特征。在艺术教育的初级阶段，艺术批评主要根据内容描述和形式分析的方法，抑或评论绘画作品的形象、形状与色彩，抑或讨论作品的内在和外在意义。到了高级阶段，学

[1] Cf. Walter Pater, *The Renaissance: Studies in Art and Poetry* (New York and Toronto: New American Library, 1959), p. 90; Jack J. Spector, *The Aesthetics of Freud* (London: Penguin Books, 1972).

生就会在从事内容描述和形式分析的同时,开始深入探讨作品形状、形式、色彩、线条等组成要素之间的相互关系,并且联系其他所学的专业知识来揭示作品的内在与外在意义。无疑,艺术批评对探讨和评价艺术作品质量的学生具有挑战性,但反过来也鼓励学生采用宽广的视角,去思考艺术作品所反映的社会现实与文化目的。到头来,只有那些真正弄懂视觉绘画语言如何表达以及为何运用的人,才能够构建、把握和开发一种有利于传播或表现社群价值系统的视觉艺术环境。

在会通式艺术教育实践中,艺术批评作为一门人文学科,旨在帮助学生通过艺术来理解人类及其生存状态。如前所述,艺术批评在这里所关注的主要是现代与当代视觉艺术,其基本作用在于引导学生深入地体察艺术的内涵,进而帮助他们理解艺术以及艺术所反映出的文化和社会价值观念。另外,艺术批评也有助于培养和提高学生的批判思维能力。因为,艺术批评活动涉及不同的分析方法,其中包括侧重艺术构成要素的描述分析法(descriptive analysis)、侧重光、色、形、线与象之间关系的形式分析法(formal analysis)、侧重形象与形式之内涵或意味的意义分析法(meaning analysis)、侧重作品内在特性与符号结构的内在分析法、侧重作品外在特性或社会文化语境与作品含义之关系的外在分析法。

那么,艺术批评与艺术创作、艺术史和美学之间会结成怎样一种关系呢?倡导多学科艺术教育模式的美国学者普遍认为,这种关系也主要是以互动互补为特征。[1] 首先,就艺术批评与艺术创作而论,艺术批评所关注的艺术评价与分析方法,会直接或间接地引导学生自觉地审视自己的艺术创作能力与实际水平,这样有助于学生通过不断实践来提高自己的动手能力,同时还有利于学生参照其他艺术家和艺术评论家的观点和方法,进而

[1] Cf. Howard Risatti, "Art Criticism in Discipline-based Art Education," in Ralph A. Smith, ed., *Discipline-based Art Education*, pp. 217-225. 另参阅列维、史密斯:《艺术教育:批评的必要性》,第5章"艺术批判:艺术批评";沃尔夫、吉伊根:《艺术批评与艺术教育》;艾迪斯、埃里克森:《艺术史与艺术教育》,第3章"20世纪研究艺术史的方法",第6章"艺术史的性质和教育作用",第7章"艺术史和教育阶段",第8章"课程设置:怎样组织艺术史教学";帕森斯、布洛克:《美学与艺术教育》,第1章"美学、艺术与审美对象"。

调整自己的学习过程，塑造与众不同的视觉形式，甚至由此取得突破，逐步形成自己的艺术风格。其次，相比之下，艺术批评与艺术史的关系更为密切。当艺术批评采用历史的视角来评价特定的艺术作品时，艺术批评与艺术史就会在诸多方面产生重叠现象。譬如，当人们联系西班牙内战的历史背景来评论毕加索的名画《格尔尼卡》（Guernica）时，就会出现上述情况。总之，当人们把艺术作品置于特定的历史语境或艺术传统中进行分析评价时，艺术批评与艺术史的连带关系就会随之彰显出来。最后，关于艺术批评与美学的关系，美学是对艺术本质与审美经验的哲学探讨，而艺术批评则更关注特定艺术作品的评价与解释。通过追问形而上的美学问题，艺术批评就会在有些环节得以深化。今日，走向美学化的艺术批评几乎成为一种常态。

3.4　美学的哲理化导向

在多学科艺术教育实践中，有关美学理论的课程一般是在高中阶段提供的。作为人文教育的组成部分，美学有助于拓宽学生的视野和提高批评的技能。

西方语言中的"美学"一词，如拉丁语 aesthetica，英语 aesthetics，德语 Asthetik，法语 esthétique 等，均源自古希腊语 αισθητικος（aisthetikos）。该词本义为"感性知觉能力"（capable of perception）。1735 年，德国哲学家鲍姆嘉通（Alexander Baumgarten）著有 Aesthetica 一书，借用此词意指"美的科学"（the science of the beautiful），旨在对美的本质进行哲学的反思，后来此书被翻译为《美学》，标志着这门学科的相对独立地位。汉语"美学"一词是中国学者在 20 世纪初假道邻邦日本引入中国。有人说是王国维所为，在其 1903 年所撰写的《哲学辨惑》一文中就使用了"美学"这个概念。据日本美学家今道友信考证，"美学"一词是在输入西洋文化之际创造出来的翻译语汇之一。最初，日本启蒙思想家西周曾以意译的方式，先后试用"善美学"和"美妙学"来取代 Aesthetik 的音译"埃斯特惕克"。1884—1885 年，日本思想家中江肇民翻译出版了法国美学家维隆（Eugène Véron）于 1878 年出版于巴黎的 L'esthétique 一书，取名为《维氏美学》，

随后开始在日本、朝鲜和中国逐步蔓延起来。[1]

如今，我们在这里所谈的美学，在广义上是指对审美经验与艺术评价的批判性反思。美学研究的问题虽然很多，但主要包括艺术的本质、艺术体验、审美价值、文化语境、解释和批评特定艺术作品的标准、艺术表达意义的多种方式等。现当代的美学家和艺术教育家都相当关注审美经验或审美体验问题。[2] 在《论审美体验》一文中，比厄斯利继承和发挥了桑塔亚纳（George Santayana）和杜威的审美观，承认审美体验中包含着享乐主义的某些特性，从满足感、快感与快意的角度对审美体验的这种特性作了不同的描述。另一方面，他还扩充了审美体验的复杂内涵，并就审美体验的主要表现提出以下五个标准：

①对象的导向性（Object directedness）。个人自愿接受对自己心理状态的一连串引导作用，这种作用来自感性或表象领域中可感知的客观属性（特性与关系），引人注意的这一领域使人感觉到事物正在表明自身的有效性，或者已经恰如其分地证明了自身的有效性。

②感受的自由性（Felt freedom）。一种从支配状态中解脱出来的感觉，这种支配状态来自先前一些对过去与未来的关切；另外还有一种轻松感与和谐感，即人与面前所展现的对象结为和谐的关系，促成这一关系的或是该对象在语义上唤起的东西，或是该对象以含蓄的方式所允诺的东西。结果，所表现的东西都摆出一种获得自由选择的姿态。

③超脱的自觉感情（Detached affect）。这种感觉使人觉得（观赏

[1] 参阅王柯平主编：《旅游美学新编》（北京：旅游教育出版社，2000年），第27—28页。

[2] Cf. Monroe C. Beardsley, "Aesthetic Experience," in Ralph A. Smith & Alan Simpson, eds., *Aesthetics and Arts Education* (Chicago: University of Illinois Press, 1991), pp. 72-84. Also see Monroe C. Beardsle, *The Aesthetic Point of View: Selected Essays* (ed. Michael J. Wreen and Donald M. Gallen, Ithaca: Cornell University Press, 1982). 另参阅艺术教育学家史密斯的两部著作：《艺术感觉与美育》"审美经验"部分，第275—305页；《艺术教育：批评的必要性》，第6章"艺术哲学：美学"中的第3节"审美体验"，第212—219页。还可以参阅人类学家马奎特所著的《审美体验》一书（Jacques Maquet, *The Aesthetic Experience*, New Haven: Yale University Press, 1986）。

主体）与吸引人的对象在情感上拉开了一定距离——对自觉感情的某种超脱，如此一来，即便我们遇到黑暗而可怕的事情，即便我们对这些事情的感受很强烈，但它们无法压垮我们，反而使我们意识到自己具有超越这些事情的力量。

④积极主动的发现（Active discovery）。一种积极主动地锻炼自己心智建构能力的感觉，一种遇到潜在冲突性刺激的挑战时竭力要将这些东西协调起来的意识；当看到知觉对象之间与各种意义之间的关系时，一种神经紧张的状态便升华为振奋的情怀，这种感觉（或许是幻想性的）具有理智性。

⑤完整性（Wholeness）。一种作为个人的完整感，一种从支离破碎的影响中（凭借包容整合方式或排除方式）恢复了完整性的感觉；也是一种相应的或应运而生的知足感，尽管这种感觉也经受过情感的波动与干扰，但依然会引起自我的接纳与自我的扩张。[1]

应当看到，上述五项标准是就审美体验中所感受的多种可能性而言，但并非说任何审美经验或审美体验都要无一例外地符合这些要求。实际上，只有"对象的导向性"具有普遍的适用性，其他标准则要视具体情况而定。这不仅仅是因为审美对象的价值意义或吸引力不同，而且是因为审美主体或观赏者本人的情趣与心态也各有不同。因此，这里尽管列出五条标准，但不鼓励笼统的照搬或机械地套用。我们认为审美体验是分层次的。在分析或描述审美体验的层次时，上述标准是可资借鉴的。另外，我们认为李泽厚所讲的"悦耳悦目""悦心悦意"与"悦志悦神"等三种美感形态，也具有重要的参考价值。甚至可以说，这种言简意赅的描述，更适合中国人的感悟习惯。

再就艺术评价而言，美学研究不像艺术批评那样悉心追究特定作品的具体含义，而是依据哲学化的高度概括方法，侧重探讨或假定艺术评价的基本原则。在这方面，英国美学家奥斯博恩（Harold Osborne）在《评估

[1] Cf. Monroe C. Beardsley, "Aesthetic Experience," in Ralph A. Smith & Allan Simpson, eds., *Aesthetics and Arts Education* (Chicago: University of Illinois Press, 1991), p. 75.

与境界》一文中，提出了艺术评价三原则。其一是"艺术美妙"（artistic excellence）原则，所关注的是艺术或审美对象中的优美与独特等属性，涉及一种判断能力和内在于技能与成就之中的恰当感。其二是"审美满足"（aesthetic satisfaction）原则，所看重的是人的某些官能在审美活动中的作用与感受，主要涉及艺术作品提供审美快感的能力和审美凝神观照的结果。其三是"高级境界"（stature）原则，一般包括促进理解、阐述无言之思和表达具体化的情感等三项辅助内容。这里所言的"高级境界"，抑或是审美的，抑或是非审美的，因为其辅助内容具有明显的理智性。奥斯博恩本人也提醒说，在艺术美妙与高级境界之间没有必然的联系。[1] 我们经常会遇到这样的情况：一件作品虽然是杰作，尽管能维系人的审美兴趣，但存在技巧上的缺陷，不够尽善尽美，不符合"高级境界"的全部要求，不能给人以伟大的精神与道德启示。不管怎么说，艺术评价的三原则作为一种美学理论学说或参照框架，会使学生觉得"有章可循"，有助于从美学角度来评价他人与自己的作品。

那么，在多学科艺术教育实践中，美学的基本用途到底表现在哪些方面呢？史密斯将其概括为以下四种用途：其一是建构一个可以证明艺术教学之意义的哲学框架，这种作用在艺术教育的素质论与启示论中表现得相当明显。美学作为艺术教学的基础理论，借助审美的智慧与富有哲理性的洞识，通过艺术来激发想象力和扩展感知力，促进人格的完满，培养审美理智，实现审美价值，增强人本主义的理解力。其二是美学提供一种教学题材的资源，即把一些美学概念、思想与学说作为教学的内容。其三是采用哲学分析与批判反思的方法，一方面有助于澄清媒介、形式、内容、题材、风格等概念，另一方面有助于深化学生对艺术作品的认识与（道德和审美）判断，同时也有助于深化学生在描述、解释和评价作品时的相关思考。其四是帮助学生追问和解答具有特殊吸引力的难题和谜语。这里所关注的不是固有的歧义性概念，而是艺术中现存的问题。其主要做法是先提出这样一些问题（譬如"黑猩猩的绘画是艺术作品吗？""从海滨捡来的一

[1] Cf. Harold Osborne, "Assessment and Stature," in Ralph A. Smith and Allan Simpson, eds., *Aesthetics and Arts Education* (Chicago: University of Illinois Press, 1991), pp. 95-107.

块浮木是艺术作品吗？""涂改另外一幅作品能算是一幅新作吗？"等），然后再提出相关的艺术或美学理论来组织课堂讨论。这样有助于培养和提高学生的思辨能力。[1]

此外，美学在艺术教学中还会有其他一些用途。譬如，为了能够理解艺术本质与艺术体验，人们用以谈论艺术的基本概念，实际上也成为理解自己及其价值观念的组成部分；当人们以批判的方式来考察自己对艺术的信念时，就有助于增加人们领悟艺术作品的敏感性，同时也有助于人们在鉴赏、保存和创造艺术作品时做出更为明智的选择；通过分析艺术本质、解释和评价艺术作品构成原理之类的审美活动，美学的研究往往会导向哲学的研究，而这正是艺术教育所要传授的价值观念。[2]

值得注意的是，对艺术进行批判反思的美学，在题材上不仅有赖于艺术创作与艺术鉴赏活动，而且有赖于艺术史和艺术批评这两门学科。另外，在高中艺术教育课程里包含美学的内容虽然是必要的，但并不需要系统地学习以往美学的各种理论。比较可行的教学方法是提出一些美学所关注的艺术与审美经验问题，然后结合相关的艺术作品和美学理论，组织课堂讨论，鼓励学生分析，但不要把问题简单化，也不要急于取得最终的答案。

3.5 放射论与会通关系

我们一再强调多学科艺术教育所涉及的四门学科之间是互动互补或综合会通的。但我们依然面临如何将这四门学科整合融贯在一个艺术教学计划中的问题。譬如，如果说这四门学科是相互关联的，那么教师又当如何理解这种关联性呢？又当如何处理它们之间的差异呢？在这方面，史密斯认为列维提出的界说性"放射论"（radiation theory），能给人以特殊的启示。这种放射论，既不依赖于亚里士多德的对象分类本质论，也不依赖于维特根施坦的家族相似特征论。相反地，这种放射论意味着"从一个

[1] 参阅列维、史密斯：《艺术教育：批评的必要性》，第 225—227 页。

[2] Cf. Donald W. Crawford, "Aesthetics in Discipline-based Art Education," in Ralph A. Smith, ed., *Discipline-based Art Education* (Chicago: University of Illinois Press, 1989), p. 230.

物象的动态中心向外放射,就像扔进池塘里的一连串石头子激起的水波纹一样,这些波纹在池塘的边缘混为一体,而激起波纹的动力原点依然清晰可见"[1]。

根据这一思路,史密斯认为艺术创作、艺术史、艺术批评与美学具有各自的主导性放射意向。在艺术创作领域,主导性放射意向在于创构独特的作品,而这种作品源自人类以视觉形式来表现思想的内在需要。在艺术史领域,主导性放射意向在于从时代、传统与风格的角度来理解和审视艺术作品,这种意向源自人类喜欢寻根问底的需要,喜欢回顾值得怀念和体验的事情的需要。在艺术批评领域,主导性放射意向在于提高和完善人的感知能力,同时也在于对观赏对象做出质性意义的判断;该意向源自人类想要清楚地感知和区别两类东西的需要,这两类东西抑或值得称赞,抑或华而不实。最后,在美学或艺术哲学领域,主导性放射意向在于澄清主要的艺术概念与相关思想,这种意向源自人类探索艺术思考中的合理性的愿望,以及避免提出含糊假设的愿望。[2]

在我们看来,这四门学科的主导性放射意向,尽管不具有"一石激起千层浪"的放射效应,但却在一定程度上能够超越自身的领域,产生某种学科越界现象。尤其是在这四门学科范围内,放射效应会把彼此共同关注的艺术问题,在相互交叉与综合的多学科语境中予以审视、探讨、分析和评价。也正是基于这种放射效应,这四门学科在多学科艺术教育实践中,才会像上文所描述的那样会通如斯,才会以互补的方式培养和发展学生理解与欣赏严肃艺术作品的能力。

4 课程设置的原则构想

如前所述,多学科艺术教育方法的倡导者,一般是从人文学科的角度来看待艺术创作、艺术史、艺术批评和美学这四门学科的。列维和

[1] Cf. A. W. Levi, *The Humanities Today* (Bloomington: Indiana University Press, 1970), p. 26. 另参阅列维、史密斯:《艺术教育:批评的必要性》,第 244—245 页。

[2] 参阅列维、史密斯:《艺术教育:批评的必要性》,第 245 页。

史密斯等学者，倾向于将这四门学科与四类艺术联系起来加以对比和考量。

早先，列维把文艺复兴时期以来的大学文科分为三大范畴：沟通或交际的艺术、传承的艺术与批评的艺术。沟通的艺术重在交流沟通，与语言和文学联系在一起；传承的艺术重在承上启下，与历史联系在一起；批评的艺术重在批判反思，与哲学联系在一起。这三类艺术代表着人本主义的态度。后来，史密斯在论述多学科艺术教育模式时，接受和沿用了这一分类，此外还附加了创造的艺术，结果组合成四类艺术。他认为，创造的艺术以制作艺术作品为目的，与艺术创作相关联；艺术创作作为其他三门学科的准备阶段贯穿于艺术教育的全部过程。传承的艺术以历史为活动的特殊场所，与艺术史这一学科相关联。批评的艺术以哲学为典型领域，与艺术哲学或美学相关联。沟通的艺术以提高理解和表达能力为要务，与艺术批评这门学科相关联。在多学科艺术教育的实践过程中，艺术创作、艺术史、艺术批评与美学等四门学科，与创造、传承、沟通和批评等四类艺术，不仅彼此呼应，而且相互关联。根据这一人文构想，多学科艺术教育作为一个动态的过程，其课程设置就要遵守循序渐进与综合会通的基本原则。诚如史密斯所言，

> 教学的进程如同一个循序渐进的连续统一体，从接触、熟悉和感知训练到历史意识、欣赏代表作和批判分析，整个过程的重点是从中学会发现和接受［艺术作品的审美价值］，同时也强调讲授方式与对话教学法等。对审美学习的评价，主要侧重评价旨在培养审美感知的图式及其有利条件。[1]

根据这一原则，史密斯将中小学1—12年级的艺术教学大纲归纳和图解如下：

[1] 参阅列维、史密斯：《艺术教育：批评的必要性》，第297页。

艺术感知教学大纲（1—12 年级）

基本目的：通过讲授艺术这门人文学科的概念及其技能，培养学生对艺术问题的感知能力

创造的艺术	沟通的艺术	传承的艺术	批评的艺术
（艺术创作）	（艺术批评）	（艺术史）	（美学）
材料	艺术陈述	时代	批判分析
技巧	表现	传统	解决问题
艺术决断	解释	风格	概念化

熟悉、接触与感知训练	历史意识	欣赏代表作与批判分析
（1—2 阶段／1—6 年级）	（3 阶段／7—9 年级）	（4—5 阶段／10—12 年级）

上列教学大纲显然是一个理想化的范式。作为一个"循序渐进的连续统一体"（continuum），一方面意味着要分阶段进行，另一方面意味着这是一个不可分割的持续发展过程。其中所涉及的一系列教学内容与活动，需要在相互联系、相互补充和相互促进的五个阶段中取得综合性的会通效果。这五个阶段的要点可以概述如下：[1]

4.1 第一阶段：感知审美特性（1—3 年级）

在审美学习的第一阶段，由于孩子们还感知不到艺术作品的全部审美特性，因此需要把教学的重点放在开发孩子们对审美特性的意识上。最常见的方法是组织学生参观艺术博物馆与风景园林，引导他们关注艺术作品的审美特性以及周围环境的审美特性，使他们对艺术世界获得初步的概念。

实现这一阶段的教学目标主要是在艺术课程中开设适宜的活动，教学内容的选材可以灵活多样、生动活泼，教师的艺术敏感性、对艺术的热爱以及对学生的关照同情，将会直接影响教学的效果。

[1] 参阅列维、史密斯：《艺术教育：批评的必要性》，第 274—292 页。

就教学法而言，第一阶段并不提出特殊的要求。但最需要重视的是组织学生参与各种各样的艺术创作活动，通过亲自动手动脑的创造性实践，使他们学会基本的艺术感知习惯和完成艺术感觉的早期开发工作。整个学习过程要循序渐进，要从认识事物的简单特性出发，进而认识艺术作品（也包括他们自己的创作）的审美特性。但要切记，此时的教学既不是形式主义的，也没有过多的抽象内容，那样不但超出学生的理解能力，而且也不利于培养学生的学习兴趣。在此阶段，教师要比较留意审美学习的积累性和渐进性，要关注前后阶段的衔接，要把学生当作艺术世界的新成员，当作未来的艺术观赏者和参与创造者。在教学中，艺术教师要明确自己的义务、职责、方向与目标，通过积极热情的引导而让学生心领神会、兴致盎然。

需要提醒的是，学生来自不同的家庭、不同的成长环境或不同的文化背景，个人的心理图式或艺术感觉会因人而异，有的可能很早就开始接触艺术，有的则没有，甚至还遭受审美的剥夺，因此会有一些所谓的"感知迟钝者"，这就需要教师一视同仁，尽可能地采取有效的补救措施。

从理论上讲，艺术感知与人类日常生活经验密不可分。美国哲学家皮尔斯（Charles S. Peirce）对人类经验的普通范畴有过精彩的描述。他认为人类经验的主要目的在于阐明感知特性，表现互动作用，探索象征意义。据此，他将人类经验范畴分为第一性、第二性和第三性等类别。第一性是指所有感知经验的直观性相，诸如桃红色的颜色、香水的气味、钢琴的音调、飞鸟的啼鸣等。这些都是经验中直观的、新鲜的、绝对在场的、自发的和生动的东西。第二性是经验感知的焦点，涉及事物之间的因果和对立关系，代表物体运动与反应的意义、无限多样性的意义、世界动态论的意义以及我们身体筋肉活动的意义。当我们感到震惊、表示惊讶、发出动作或采用暴力时，我们的所有感觉就会意识到第二性的存在。如果说第一性存在于事物的特性之中，第二性存在于这些事物的对立面之中，那么第三性则存在于这些事物的意义之中。经验中的所有部分在本质上都具有直观性和互动能力，另外还具有超越自身以外的能力，从而能够象征或体现那些超越自身局部特性的思想或意义。在现存的事实中，第一性、第二性和

第三性是不可分割的。这三者是一个经验实体的真正性相，就像特性、运动与意义三者是一幅绘画的真正性相一样。在经验生活中，譬如在某个夏季，天上乌云蔽日、风雨欲来。当我们只将那片乌云视为浓黑的日食现象时，那只是关注对象的第一性。可当我们觉得乌云就在那里遮天蔽日、随风流动时，所关注的便是对象的第二性。但当我们抬头将乌云视为降雨的迹象并自言自语地说"要下雨啦"，此时对象的意义便进入我们的意识，所关注的便是对象的第三性。当然，我们若能从乌云翻滚的景象中看出崇高的审美性相，或者从我们面对乌云而不惧怕的自身行为中看出勇敢的气概，那显然也是在感悟对象的第三性。这一理论所包含的由表及里的感知过程，对逐步培养学生的艺术感知能力或初步的审美意识具有借鉴作用，而且符合循序渐进的教学原则。

简言之，第一阶段的艺术教育是引导学生发现事物的品质直观性的时期。其主要职能在于培养学生的感知习惯，这种习惯能使人类的居所变得更有魅力，更有生活气息，更值得居住。在此阶段，学生入校时的艺术观念将会得到矫正，审美倾向开始形成，初级的审美意识开始出现。教师一般是以非正式的方法将学生引入艺术的神秘王国，使他们直觉地意识到有些审美特性是供人感知或欣赏的，尤其是在视觉艺术领域。

4.2 第二阶段：提高感知的敏感性（4—6年级）

艺术教育的第二阶段与第一阶段尽管前后没有精确的分界，但在教学法方面开始走向正规。基于第一阶段所学的东西，组织学生继续开展创作活动，在强调艺术创作之内在价值的同时，也强调其工具价值。这时，学生的创作兴趣也许开始逐渐降低，其注意力开始转向艺术对象及其各个方面。他们不仅关注对象的品质直观性或第一性，而且也关注对象的关系与意义，也就是上文所说的第二性和第三性。伴随着强化感知的训练，艺术家与学生个人的作品都可以作为谈论的对象，这样有助于引导学生认识成熟作品的艺术特征，在比较中发现自己作品的优点或不足之处。此时，教师要有丰富的知识，要熟悉艺术原理，熟悉艺术作品的审美结构，熟悉运用艺术材料的各种技法，同时要考虑采用有效的教学方法，要能够从思想

理智上指导学生的审美觉察能力。

在美国多学科艺术教育的数项计划中,"审美浏览法"(aesthetic scanning)日益流行。这种教学法侧重四个层面,一是领悟作品中生动而强烈的感性属性,利用色彩、姿势、形状与结构等来传达审美对象的情感特性;二是领悟审美对象的形式特性,感知对象的设计或组合方式,即通过平衡、反复、节奏和对比等因素构成的多样统一性;三是熟悉审美对象的技巧价值,熟悉那些在创作过程中所采用的种种技巧;三是领悟审美对象的表现意味,即领悟那些以审美方式表现出来的内涵或启示。[1] 这种方法在第二阶段的审美学习中是相当有效地,尽管有大处着眼或大而化之的毛病,但只要运用得当,也可以在原有基础上精耕细作,将学生的感知能力加以深化。

与审美浏览法可以互补的是"整套行为模式"(model of the complete act)。在《观画》(Looking at Pictures)一书中,克拉克认为对艺术作品的反应涉及一整套行为,该行为由碰撞、研读、回忆和更新等四个契机组成。碰撞阶段作为审美反应的第一契机,通常构成最初的基本印象,所关注的主要是一幅绘画的色调、形状和色彩的关系,同时也会注意绘画的质量、技巧的运用与再现的要素等。研读阶段作为审美反应的第二契机,有助于人们通过仔细阅读和观察,窥知引发作品总体效应的主导性母题或基本理念。回忆阶段作为审美反应的第三契机,要求人们暂时放弃仔细研读的方式,用心回忆各种不同的相关信息,以便让感官积蓄能量来完成审美反应的任务,领悟作品的全部意味。更新阶段作为审美反应的第四契机,主要是借用审美感觉所获得的优势,进而恢复审美经验和更新精神状态,并在充分认识作品所表达的价值观念的基础上,刷新自己的看法。[2] 上述四个契机不仅需要艺术创作经验作为基础,而且需要艺术史等方面的知识,另外还需要在教师的引导下开发学生的分析能力。

[1] Cf. Harry S. Broudy, "Aesthetic Scanning," in Ralph A. Smith, ed., *Discipline-based Art Education*, p.188.

[2] Cf. Kenneth Clark, *Looking at Pictures* (New York: Holt, Rinehart and Winson, 1960), pp. 15-18. 另参阅列维、史密斯:《艺术教育:批评的必要性》,第 280—281 页。

不消说，推荐以上方法的目的在于完成第二教育阶段的核心任务，即培养学生的审美感性意识，使他们能够详细地观察和描述审美对象。在此阶段，学生还将会掌握一些基础技能，确立认识、鉴赏和判断艺术作品时所需的态度，进而能够专心致志地审视艺术作品的感性特征，能够积极主动地发现艺术作品的独特品性。另外，学生还将学会运用适当的审美方式，在观赏艺术作品时与自己的主观情感或主观倾向拉开一定的距离，学会以超然物外的审美态度来观赏艺术对象。

4.3 第三阶段：培养艺术历史感（7—9年级）

经过前两个阶段的学习之后，学生对艺术特性和人类经验有了一定的了解，认识到艺术作品是专门吸引感性审美活动的人工制品。在此基础上，学生会对不同时代的艺术作品、不同的艺术风格以及不同的审美传统产生兴趣。这就需要提供艺术史方面的知识。

这三阶段的教学计划总体上是为了培养学生的艺术历史感，也就是通过艺术史教学帮助学生了解艺术发展的历史流变与各种流派的基本特征。具体说来，这一阶段旨在达到两个稍微不同的目标。第一目标派生于多学科艺术教育的总体目标，那就是帮助学生提高理解和欣赏艺术作品的能力，以此来提高他们的审美福利。一般说来，对艺术作品的深入而成熟的领悟，需要具备来自艺术史的相关背景知识。学习艺术史的目的也就是为了扩充和丰富学生的知识结构，借此给他们的脑海里储存更多的艺术形象、概念与语汇，以便在反思和比照中更好地体验和评论艺术作品。第二目标派生于人本主义解释给予艺术教育的一种启示。从洞窟壁画到当代艺术创作，艺术的发展历史，始终伴随着人类文明的发展历史。实际上，视觉艺术作品不仅表现人类的价值观念，而且是人类文明与文化史上英雄业绩的视觉记录。因此，要真正深入地讨论和欣赏艺术，就需要一种理解和欣赏文明演进的能力。那些反映战争题材或历史悲剧题材的绘画，更需要从艺术史以及人类社会发展史的角度予以审视和分析。艺术史与其相关领域的历史，通过介绍人类不断追求文明的奋斗历程及其取得的周期性成果，将向学生表明的确存在一种超越不同信仰的人类共同契约，这有助于

培养他们的世界主义价值观。

在某种意义上,艺术史的学习是工具性的,掌握艺术史知识是为了培养审美鉴赏力,提高艺术感觉,了解艺术作品的审美特性和洞察内在的人文思想。阅读和教授艺术史不但不枯燥乏味,反而能给人以快感享受,尤其是根据历史脉络去观赏相关的艺术复制品(包括图片或幻灯片)。学习艺术史还会为青少年提供不同的审美趣味与艺术风格,这样会产生一种范导和启发的作用,会使他们看到个人偏好的稚嫩,进而引导他们用批判或挑剔的眼光来观看电视、电影与流行音乐等大众传媒艺术。

在第三阶段,教学活动会进一步结构化和条理化,学科衡量尺度会得到确定和贯彻,因此要求通过系统的学习来培养艺术的历史感和传统感。尽管艺术史教学侧重于介绍代表文化与艺术传统的经典作品,但并不忽视充实而具体的教学实践活动。譬如,组织学生参观文化历史遗迹、历史博物馆与美术馆,鼓励学生收集艺术复制品、画册、目录与剪报等。在这方面,现代的信息高速公路与网络文化,为艺术史学习提供了丰富而便捷的直观资料。

在教材选用上,可以保持更大的自由度或灵活性。尽管现有的艺术史大多是以西方艺术为主要内容,但不可画地为牢,要注意非西方艺术的代表作品,要积极培养多元文化意识,采用跨文化的研究视野,鉴别西方与非西方艺术的共性和差异,了解世界艺术传统的流变与传承情况。这当然离不开具体的文化背景知识,也离不开真正理性的反思与批判态度。因为,在对待传统的问题上,简单的肯定、接受或否定、拒绝,都是不可取的。特别是在批判某种文化艺术的遗产或传统之前,熟悉和了解这种遗产或传统具有重要意义。

4.4 第四阶段:代表作品欣赏(10—11年级)

通过前三阶段的审美学习,学生基本具备了艺术感知的技能和艺术历史感。到了第四阶段,教学重点是培养学生的艺术分析批判能力,提高他们的艺术鉴赏水平。实现这一目的的主要途径是欣赏代表作品或艺术杰作。

在欣赏艺术杰作时，除了需要相关的艺术史知识和敏锐的艺术感知能力之外，还需要兼顾历时性与共时性的艺术研究方法。历时性方法侧重纵向的研究，其本质在于揭示较长历史时期中艺术所经历的变化与传承的过程。相形之下，共时性方法侧重横向的研究，其焦点在于审视特定文化时期艺术之间如何相互作用，考察艺术与思想、社会、经济和政治力量如何相互影响等问题。在从事历时性和共时性研究的过程中，艺术史与文化史往往一起出场，相互交叉。因为，要真正弄清一件艺术杰作，不仅需要仔细研读和体悟作品的审美特性及其内在意味，而且需要分析作品与其历史文化语境的密切关系。采用语境论的视角，有助于打破经验主义印象批评的窠臼，转而有根有据地搞清围绕艺术作品生成或创作的条件，进而恰如其分地阐明作品的审美特性及其价值意义。

那么，如何筛选不同历史时期的艺术代表作呢？常见的做法是参照现有的艺术史著作。其中包括加登纳的《不同时代的艺术》、詹森的《艺术史》、奥纳与弗莱明的《视觉艺术》、贡布里希的《艺术的故事》、马丁和雅克布斯的《透过艺术看人文学科》、克莱恩鲍尔和斯拉文斯的《西方艺术史研究指南》、罗兰德的《东西方艺术》以及沃尔夫林的《艺术史原理》等。[1] 当然，教师还可以因地制宜，做出其他可能的选择，譬如组织学生参观著名的艺术博物馆或著名建筑群等。但一定要重点介绍、纲举目张，要通过第四阶段的杰作欣赏，让学生知道这些作品在文化艺术传统中的地位和价值。

另外，结合东西方与非洲的艺术作品欣赏，介绍一些相关的东西方的美学理论，譬如门罗的《东方美学》、马科特的《审美体验》、奥斯波

[1] Helen Gardner, *Art through the Ages*（8th ed., 2 vols., revised by H. de la Croix and Richard G. Tansey, Chicago: Harcourt Brace Jovanovich, 1986）; H. W. Janson, *History of Art*（3rd ed., revised and expanded by Anthony F. Janson, New Jersey: Prentice-Hall, 1986）; Hugh Honour and John Fleming, *The Visual Arts: A History*（2nd ed., New Jersey: Prentice-Hall, 1986）; E. H. Gombrich, *The Story of Art*（13th ed., Oxford: Phaidon Press, 1978）; W. Eugene Kleinbauer and Thomas P. Slavens, *Research Guide to the History of Western Art*（Chicago: American Library Association, 1982）; F. David Martin and Lee Jacobus, *The Humanities through Art*（3rd ed., New York: McGraw-Hill, 1983）; Benjamin Rowland, *Art in East and West*（Cambridge, Mass.: Harvard University Press, 1954）; Heinrich Wölfflin, *Principles of Art History*（trans. M. D. Hottinger, USA: Dover Publications, 1932）.

恩的《鉴赏的艺术》、比厄斯利的《审美视域》、奥斯博恩的《鉴赏艺术》、柯林伍德的《艺术原理》、古德曼的《艺术语言》、阿恩海姆的《艺术与视知觉》、鲍维的《东西方艺术的文化模式与审美关系》以及史密斯的《艺术感觉与美育》等。[1] 一般说来，利用有效的美学理论，可以协助学生理解或解释相关作品的艺术特征。这里需要注意的是，欣赏不同文化背景的艺术作品，自然会涉及多元文化的教育问题。有的教条论者会把感觉有趣当作评判的唯一标准，甚至会滥用多元文化教育的机会，简单地断言某一文化价值和审美价值优于其他文化价值或审美价值。因此，采取辩证的批判原则就显得十分必要。只有依据这一人文教育的基本原则，人们才能客观地评价某一文化艺术的内在价值，才能避免不必要的文化优越感或自卑感。

4.5 第五阶段：批判分析（12 年级）

"春华秋实"可以说是第五阶段审美学习的主要特点。该阶段主要是在吸收和运用前几个阶段所学到的艺术知识、技能与倾向的基础上，侧重培养提高学生的审美批判分析能力。实际上，学生进入高中教育阶段之后，知识结构日益丰富，鉴赏能力不断提高，足以综合利用以前所学的东西来批判分析艺术作品。在教学实践中，这一综合过程最好以艺术作品研讨会的形式来进行，由此提出问题与疑难，不仅更有助于营造一种活跃的气氛，而且会鼓励学生各抒己见，相互交流，进行自由的学术讨论。

要确立一种深思熟虑的审美态度，就必须具备一定的批判意识或批判分析能力。这自然涉及一定的理论素养。因此，第五阶段的教学内容特别

[1] Thomas Munro, *Oriental Aesthetics* (Cleveland: press of Western Reserve University, 1965); Jacques Maquet, *The Aesthetic Experience* (New Haven, Conn.: Yale University Press, 1986); Monroe C. Beardsley, *The Aesthetic Point of View: Selected Essays* (ed. Michael J. Wreen and Donald M. Gallen, Ithaca: Cornell University Press, 1982); Harold Osborne, *The Art of Appreciation* (Oxford: Oxford University Press, 1970); R. G. Collingwood, *Principles of Art* (Oxford: The Clarendon Press, 1983); Rudolf Arnheim, *Art and Visual Perception* (rev. ed., Berkeley: University of California Press, 1974); Nelson Goodman, *Languages of Art* (2nd ed., Indianapolis: Hackett, 1978); Theodore Bowie et al, *East-West in Art: Patterns of Cultural and Aesthetic Relationships* (Bloomington: Indiana University Press, 1966).

重视艺术评论的概念、准则和传统。譬如，要组织学生讨论衡量艺术价值的审美标准问题，教师也需要积极地参与其中，与学生一道讨论如何解决这些令人困惑的问题。在这里，并非一定要获得最终的答案，而是要在教学双方的互动和对话中，使审美判断或艺术评判活动不断深化。为此，要让学生自己阅读和分析艺术评论的经典著作，从艺术评论家或美学文献里汲取经验和现成的思想观念，进而自觉地开展艺术评判活动。史密斯主编的这套"多学科艺术教育丛书"，熔艺术创作、艺术史、艺术批评和美学为一炉，具有实用便利和不可或缺的参考价值。

总之，以上五个阶段的审美学习，是一个循序渐进的连续统一体，也是一个动态的发展过程。在此过程中，创造、传承、沟通与批评等四类艺术或技艺，与艺术创作、艺术史、艺术批评和美学这四门学科，按照艺术教育的人文构想及其方法要义，彼此之间是相互关联与综合会通的。两者构成的交叉互补性张力，具有陶情冶性的作用，在理想条件下有助于培养和提高学生的艺术感知能力、艺术历史感、审美评判能力乃至整体性的人文素养。这对文化艺术的不断创新与可持续发展，对未来国民素质和审美福利的改善，无疑具有重要的促进作用和现实意义。

当我们由此出发，再来审视以走向文明为终极目标的美国艺术教育时，就能进一步理解人本主义思想背景下文明与艺术的特殊关系。这里所谓的"文明"（civilization），显然不是物质或礼仪意义上的文明，而是审美趣味与精神修养意义上的"文明"。这种"文明"实际上等同于"人文"（human culture）。在美学领域，人文素养有助于培养审美眼光（aesthetic vision）或提高鉴赏能力（taste）；在伦理学领域，人文素养有助于完善人性（human nature）或成就人格（personality）；在社会政治领域，人文素养有助于提高国民素质（national literacy）或树立国民形象（national image）。艺术作为人文的重要组成部分，具有重要的素质教育和启示教育功能，能使人感受到宇宙人生的不同性相和审美想象力的神奇妙用。艺术作品中所表现和揭示的人文价值、现实生活与理想追求；在审美的理想境界会打动人心，陶冶人性，利导人情，进而规范行为，完善人性，成就人格，通过丰富人类的心理文化结构和发挥"以

美启真"与"以美储善"的人文作用,最终培养和生成人之为人的文明意识或文明感觉(sense of civilization)。在此意义上,艺术诚如杜威所言,不再是仅具装饰性的"文明之客厅",而是与人生经验圆融一体的"文明本身"。[1]

[1] 参阅高建平:《经验与实践:兼论杜威美学与美学中的实践观》,见《民族艺术研究》,2004年第6期,第19页。

五 美学与艺术教育[1]

按照一般的理解，美学理应研究人类有效劳动的一切审美形态及现象，其涉及范围显然要超出艺术哲学的范围。如果将美学研究的对象限于上述审美形态及现象所包含的"美"，需要从哪些方面入手呢？如果将美学研究的对象限于艺术，又需要考虑哪些问题呢？如果将美学的相关原理应用于艺术教育，其可能的效用与可行的途径又会怎样呢？这最后一个问题，将是本章讨论的要点。

1 美，艺术，艺术教育

概而言之，作为美学研究对象的"美"，其意指至少包括四层，其一是审美对象，各类艺术作品、艺术表演、自然景观、人文景观、劳动产品、社会善举等等，在审美态度的凝神观照下均会加入其列；其二是审美性质，主要是指审美对象本身构成和表现出的客观审美属性，或者说是客观事物形象中可以激发或唤起观赏者美感的那些属性，譬如质料、色彩、光泽与比例、对称、秩序、参差、平衡、和谐、多样统一等形式；其三是审美价值，这是一种有别于"丑"的价值判断结果，这种判断主要基于创造性的形式意味与直观性的快感体验等因素；其四是美的本质或美的根源，涉及美之为美的终极原因，关系到审美对象与审美性质的深层内涵和

[1] 本章见于我主撰的《美育的游戏》一书，由李中泽与我两人合作，此次收入时稍作补充与修改。其中所述，是美国会通式艺术教育的重要一环，将其收入本书的目的，一方面是为了说明美学进入艺术教育课堂的可能途径，另一方面是为了方便从事艺术教育的同人参考、批评、推进和完善。

共同属性。

另外,"美"作为美学研究的对象,也可从五种不同角度予以审视。首先,从形上学角度看,美等同于世界的秩序性(world's orderliness),这是美的原因和意义所在;从认识论角度看,美适合于感性知觉(adequacy to the mind in perception),是对理性认知或逻辑思维的一种补充;从人类学角度看,美是指感性魅力(sensual attractiveness),是以直观的方式吸引观赏者的注意;在鉴赏家看来,美是指一种审美特性(aesthetic quality),由此形成审美、认知和道德等价值;在艺术批评家看来,美意味着审美卓越(aesthetic excellence),代表形式的创造性和表现的生动性等艺术化特征。[1]

通常,我们提出"美是什么"(What is beauty)这个问题时,就是在问"美的本质是什么"(What is the nature of beauty),这实际上是本体论美学所探讨的主要问题。在美学史上,对美所下的定义很多。譬如,美是善的理念的体现;美是形式的和谐;美是神性或神光的流溢;美是完善;美是关系;美是道德的象征;美是理念的感性显现;美等于纯粹的快感;美在于成功的表现;美是人的本质力量的对象化,是自然的人化,是合规律性(真)与合目的性(善)的统一;等等。不过,这类过于抽象的定义及其形而上学的夸夸其谈,虽然有助于补充哲学家各自体系的相对完整性,但对如何理解日新月异的艺术流变和创新成果而言,往往缺乏切中时弊或中肯实用的解释力。因此,有的西方学者对美学的羸弱功能提出批评,认为迫不及待的抽象归纳与形而上学的夸张言辞,"是以最为矫揉造作的方式进行空谈",结果进一步加剧了"美学的沉闷性"和"枯燥性"。[2]因此,美学务必走进艺术,与丰富多彩的艺术世界建立密切联系,否则,美学难以走出自身的困境。

其实,美学所谓哲学的分支或艺术哲学,其基本任务或存在前提就是以批判反思的方式,研究艺术经验所涉及的艺术创作、鉴赏和批评等活

[1] P. E. Sparshott. *The Structure of Aesthetics* (Toronto: University of Toronto Press, 1963), p.59.

[2] J. A. Passmore, 'The Dreariness of Aesthetics', in Mind 60, no. 239 (July 1951). Also see Margaret P. Battin, 'Case Problems in Aesthetics', in Ralph A. Smith (ed.), *Aesthetics and Arts Education* (Urbana & Chicago: University of Illinois Press, 1991), p. 50.

动,从中探讨和揭示所表现或隐含的人文价值与相关信仰,等等。因此,若将艺术作为美学研究的对象,就需要从哲学角度审视艺术的创作规律与内在价值,同时也要从艺术的角度来反思与此相关的本体论和价值论等哲学问题,因为美学在哲学范畴内是艺术哲学的代名词。譬如,苏珊·朗格的符号论美学,就是从符号论的哲学基础出发,探讨艺术的"生命形式"(life-form)与"生命感受"(vital feeling)。在她看来,艺术直觉是以全部人类的精神为基础,艺术表现的是艺术家所认识到的人类普遍感受,艺术抽象出的则是人类普遍感受的本质或概念。有鉴于此,朗格将艺术界定为人类感受符号的创造,并以音乐艺术为例,揭示其中包含的特殊意味与神话意识,断言音乐艺术是"我们内在生命的神话"(our myth of the inner life)[1]。总之,从符号论角度分析各门艺术的表现形式及其价值特征,从哲学立场出发来归结与思索艺术问题,构成了朗格美学理论的基石与主干。

因循上述理路,我们在研究艺术时,至少应当考虑如下几个方面:①一幅绘画,一座雕像,一栋建筑,一首歌曲或其他形式的艺术作品,是如何表现特定类型的生命体验的?②这些艺术作品在表现方式与感受形态上有什么异同?③不管艺术家本人是否在场,不管艺术鉴赏家或批评家是否提供帮助,我们如何凭借自己的感知能力来认识一件艺术作品的内在意义或审美价值?④当我们面对诸多艺术作品时,我们应当依据什么样的评判尺度或审美标准来判定其中的优秀作品呢?⑤在评判艺术作品的过程中,我们又当如何看待和提高自己的艺术鉴赏力或审美敏悟能力?⑥在分析美或丑与艺术的关系时,我们理应根据什么来界定什么是美或什么是丑?⑦在社会生活的公共场所里,艺术应当呈现出什么样的空间形象才是适当的?⑧在艺术博物馆或学校课堂里,艺术的公共重要性和教育意义何在?

不过,哲学家研究美学不同于学校里学习美学。在学校里,美学通常是作为人文学科教育的组成部分,旨在帮助学生扩大自己的审美视域和提

[1] Susanne Langer, *Philosophy in a New Key* (Cambridge: Harvard University Press, 1st ed. 1942, 3rd ed. 1974), p.245.

高其艺术批评技能,继而引导他们进行深入的反思,逻辑的推导或合理的论证。就像斯巴绍特(Francis Sparshott)所言:"哲学家努力通过论证以便达到和引导做出如下决定:什么才是应该言说的最好内容和怎样才是应该思考的最佳方式。"[1] 对美学教学来说,这等于要求通过有效的哲学训练将反思智慧转化为审美智慧,借此提升艺术鉴赏与审美判断能力。或者说,在美学教学过程中,要借用哲学式刨根问底的批判反思方法,来分析和解释学生对艺术作品的鉴赏经验或体验,借此引导他们发觉体现在艺术作品里的价值和意味。按此目的性意向,若将美学的相关原理应用于艺术教育,这需要借鉴什么样的方法才能取得积极的效应呢?

在美国会通式艺术教育理念的启示下,诸多美学家、艺术理论家和艺术教育家力图把美学、艺术批评、艺术史和艺术创作等四门不同学科有机地结合起来,以综合的方式应用于大中小学的艺术教育实践。美国资深的艺术教育家史密斯认为,多学科的互动互补性,有助于提高课堂艺术教育的有效性,可望解决美国艺术教育系统存在的学科运作与教学内容单一化问题。另外,要提高"鉴赏艺术作品的理智能力不仅要求我们努力生产艺术作品和认知艺术创作过程中的神秘性与难度,而且还要求我们谙悉艺术史、艺术的判断原理及其复杂的难题等等。这一切便是培养青少年健全的艺术感的前提,也是审美学习的首要目标"[2]。一般说来,上述四门学科在功能上各有侧重,其中美学相当于批评的艺术,主要从哲学角度来分析审美概念和解释艺术表现及其内在价值,这将有助于提高学生的艺术理解力和综合的审美欣赏水平。

那么,美学与艺术教育能否融合?美学与艺术教育如何融合?这些问题已经引起许多学者和教育家的关注,并且成为他们进行学科及学术研究的热点。美国著名学者帕森斯和布洛克合著的《美学与艺术教育》对此进行了有益的探讨和积极的尝试。该书深入浅出地阐述了有关的学术问题和实践方法,赋予美学或艺术哲学这门艰深学科以应用色彩,并且通过生动

[1] Francis Sparshott, *The Theory of Arts* (Princeton: Princeton University Press, 1982), p. 12.
[2] 列维、史密斯:《艺术教育:批评的必要性》(王柯平译,成都:四川人民出版社,1998年),"序",第1—2页。

的案例分析，从新的视角阐明了美学与艺术教育的客观联系与互补互动特征，同时揭示和深化了在多元文化语境中进行艺术教育的重要意义。本章的相关内容，主要汲取了他们的研究成果，同时也参考了其他学者的观点，集中探讨美学与艺术教育的关系，美学在课堂教学中的有益作用与有效途径等。

2 美学对艺术教育的深化作用

1750 年，德国哲学家鲍姆嘉通所著的《美学》一书标志着这一学科系统的诞生。随后，美学如同许多新学科一样，经历了曲折的发展阶段，先是由哲学舞台上的配角逐渐发展为德国古典哲学时期整个哲学体系中不可或缺的环节。到了 19 世纪中叶，随着哲学的发展，美学研究也逐渐脱离了对于"何为美"的纯哲学探讨。当时，西方哲学受实证论、科学观和现象学的影响，唯心论开始走下坡路，美学亦逐渐变成一种经验科学和描述科学，形而上学让位于经验描述，神秘主义让位于自然主义，抽象的变为具体可见的，纯粹的知识变成了实用性较强的知识。在这股潮流的冲击下，美学的传统研究对象"美"逐渐被"艺术"所取代。人们开始从心理学角度研究艺术创作和艺术欣赏，从社会学角度研究艺术的起源和功能，从艺术史的角度研究艺术风格的形成和发展。这种联系实际的多层次和多角度的研究，构成了多姿多彩、生动活泼的近代美学主体，造就了近代美学的基本性格——不再从抽象的假设和信仰出发，而是从人类活生生的和实际的灵感经验出发。而美感经验又只能从人们实实在在的艺术创作和艺术欣赏中，从人与自然的交流和体验中，从各种艺术风格的产生、发展和演变中产生出来。[1]

目前，较为流行的美学定义有三：①美学是关于美的科学，②美学是艺术哲学，③美学是以审美经验为中心研究美和艺术的科学。第三种定义主要来自李泽厚的如下概括："美学就研究这样一些有关美和艺术的哲学、

[1] 布洛克:《美学新解》(滕守尧译，沈阳：辽宁人民出版社，1987 年),"译者前言"，第 3 页。

心理学和社会学的问题。它们可以分别叫作美的哲学、审美心理学和艺术社会学。美学史上有许多哲学家从他们的哲学观点或体系出发，提出'美是理式'（柏拉图）、'美是理念的感性显现'（黑格尔）、'艺术即经验'（杜威）、'笑是对机械性的否定'（柏格森）……这些理论常常比较抽象难懂，但很重要。因为它们所涉及、所探索、所讨论的一般都是从哲学高度提出的根本性问题，对这种问题的不同看法通常决定对所有其他艺术和美学问题（如艺术与现实的关系问题、艺术创作、艺术标准问题等等）的看法。"[1] 中外美学界对于美学研究对象的看法，也主要集中在美的哲学、审美心理学和艺术哲学等三大方面。美的哲学作为整个美学的基础，主要是研究美的本质问题。审美心理学作为近现代美学研究的核心，着眼于研究审美活动中诸多心理功能的关系和作用，也就是研究审美经验或审美感受。艺术哲学则更多地从哲学上研究艺术的一般规律和艺术美问题。上述各种论点既对美学进行了学科界定，也为艺术发展和艺术教育的发展提供了科学化的前提与依据。

2.1 融合策略

美学虽是哲学的分支，但以研究艺术为主。美学旨在分析人们对艺术的认知。在审美和艺术体验中，美学审视着我们思考艺术的方式。而这其中的"我们"意味着所有思索、探究艺术的人，包括文艺批评家、艺术教育者、艺术史学家、艺术家、普通的热爱艺术者，甚至包括那些不大倾心于或者不大在意艺术的人。美学检验的是概念性问题，由此导源出人们（特别是上述人群）的审美言行方式等。

在很多情况下，审美动机（甚至是审美冲动）主要来自我们与艺术品相互作用过程中感到不解的东西。人们为社会万物所包围、所左右。当人们处于一种艺术语境或面对一件艺术品时，不可能无动于衷，不做出某种反应。每当遇到一件与我们的假设不相符合的作品时，便引发出如何理解该作品的问题。这种理解和探究不仅发生于成年人的审美认知之中，而且

[1] 李泽厚：《走我自己的路》（北京：生活·读书·新知三联书店，1986年），第69页。

也发生在儿童和青年学生对艺术感染力的反应之中。许多美学理论以及其他人文学科的理论，如社会学的互动理论，都充分反映出人与艺术的互动作用。在《美学与艺术教育》一书中，两位作者在书中引入11幅不同题材的插图，并且从不同的角度阐述了艺术品与不同类型观众的互动感应。对于大多数人来说，美学研究这一貌似艰深的学科，其实已经贯穿于他们的审美活动过程之中，并且可望成为一种解决其审美问题的途径，布洛克与帕森斯认为"美学即解决问题的过程"[1]。这里的问题是如何思考某种艺术形式。在此意义上，人们一般更倾向于把美学作为努力思考的结果，即努力思考我们与艺术的互动关系。要看到，恰恰是在创造、鉴赏和讨论艺术和从事艺术教育的过程中，许多美学题目也就应运而生了。

美学课程就是要努力持续地追索探究这些问题，并附之以理性思考的严谨性。艺术教育需要美学，美学是艺术教育中关键的组成部分。美学也需要通过艺术教育进一步提炼、深化其理论观点，并且使其理论实践有的放矢。没有美学指导的艺术教育，是盲目和不成熟的艺术教育，而不联系艺术实际的美学也是无本之木。相应地，艺术教育也必须有意识地思考问题，应当具有反思性和哲理性，也就是从美学角度分析课堂内外提出的有关艺术的问题，鼓励学生（人们）就艺术"提出富有哲理的问题"。这种提问如同解答问题一样，本身就是美学的一部分。"提出问题"已经是哲学上的一种成就，因为这样使人（特别是提问者）更加清楚地意识到自己所做的假设，以及其中可能具有的或然性。实践表明，探究或解决审美问题的过程，就是美学研究的过程。美学与艺术教育有着客观上的必然联系，两者的融合具有一定的可操作性。

2.2 辅助功能

在对于艺术的思考和理解中，美占有特殊的位置。诚然，在相当长的时期里，美一直是美学的中心话题。从根本上讲，对艺术的理解不但涉及艺术品及其意义，而且涉及审美与艺术特性。如果说审美是观看任何自然

[1] 帕森斯、布洛克：《美学与艺术教育》，第28页。

景物或人造对象并寻找其视觉特征的话,那么,美就是主要的特性。美曾被假定为艺术追求的必然目标,对于美的分析也被视为美学的主要内容。但是,在当今多元文化时期和跨文化的艺术理解中,艺术除了表现美之外,还表现许多其他价值,譬如西方式的幽默,东方式的滑稽,非洲式的狂野,日本式的和,中国式的妙等等。这就需要从多维视野出发,在关注艺术中美的表现的同时,也注意丑的表现。有鉴于此,称赞艺术的方式和辞藻也随之丰富多样起来。有人称某些艺术表现是有力度的、移动的、激进的、焦虑的、可怖的等等。可见,大多数有力度、有意义的艺术,不但现在不美,而且一直不美。要知道,不同文化对美的界定与认知,对整个艺术的理解,又是何其相异乃尔!不过,这也正是实现跨文化艺术理解过程中引人回味的东西,同时也是艺术教育实践中需要着意剖析的内容。

美学最初的研究对象主要是欧洲艺术。人类文明的发展和艺术的进步,将逐步打破"欧洲中心主义"的认知模式及其束缚。丰富多彩的多元文化,为美学和艺术教育提供了更为广阔的空间。事实上,"我们所处的时代也是'主流'(mainstream)艺术失去主导作用的时代。在这个时代,不同的运动与形式共存,多种艺术传统,包括民间艺术和各类非欧洲文化的艺术均引人注目。这种发展引发出艺术的社会功能、艺术与文化的联系和跨文化理解的可能性等问题"[1]。通过研究社会多种文化结构,人们可以看到,越来越多的学生拥有不同的文化背景,熟悉不同的文化传统。有资料显示,时至 2000 年,在美国的许多地区,大约 50% 的学生来自美国的"少数民族群体"。美国新移民群体的数字还在迅速增长,并且导致了这样的局面:在同一个教室里,学生讲的是多种语言。据《北京青年报》(2003 年 2 月)报道,英国政府公布的 2001 年人口普查结果表明,英国社会结构也趋于多元化。英国少数民族所占全国人口比例从 1991 年的 6% 已上升到 9%。在伦敦的两个地区,首次出现了黑人和亚裔人口超过白人的现象。中国作为拥有悠久历史和 56 个民族的国家,其文化的多元性也十分突出。因此,国内外多种文化的交流与融合,已经成为新世纪的重要

[1] 帕森斯、布洛克:《美学与艺术教育》,第 6 页。

任务之一。

值得注意的，人类社会历史进程中形成的多元社会已经把多元文化（multiculturalism）确认为一种模式和目标，认为文化多样性和相互理解不仅是人类重要的交往方式，而且是民主和民族力量的特殊体现。多元文化论者一再认为，全世界应当倡导尊重具有不同文化本源的各种艺术传统。这便对欧洲艺术的传统经典地位与作用提出了质疑。

到底什么是经典？经典与社会、文化、政治的关系如何？艺术品如何成为经典之作？这些都成了当代美学或艺术哲学所要研究的问题。对艺术进行跨文化理解是否可能？如何使其成为可能？这些问题也是艺术教育经常遇到的一些问题。另外，如何确立跨文化的目标？如何针对这些目标进行教学？这类问题，在向美学提出挑战的同时，也为美学研究提供了新的视角与领域，当然也为艺术教育提供了直接与鲜活的素材。简言之，美学的研究成果无疑可以深化艺术教育，而艺术教育的不断发展也能够与美学研究形成良性互动。

3　艺术与审美对象

如前所述，美学的传统研究对象"美"，在很大程度上已经被"艺术"所取代。这种变化反映了人们认知上的变化。艺术作为人类特有的一种符号实践活动，主要以物质媒介或某种载体表现出人类的审美意识与审美情感。事实上，"美学的社会学方面的内容也极为丰富广阔。它包括研究艺术的形态、起源、演变和发展，包括研究生活趣味、艺术风格的同异、变化、渗透或对抗，也包括对各种艺术派别、作品、作家的美学鉴赏、论断和品评。它们实际上是对物态化在艺术品里的人们的审美意识、审美趣味、审美理想、审美感受的研究。为什么在特定的历史条件下，某一作品某一艺术思潮或趣味、风格会被社会所接受和流行？为什么唐诗是一种味道，宋诗又是另一种味道？……美学不但与哲学、心理学、社会学有关，而且也与教育学、工艺学、文化史、语言学……都有许多直接间接的关系。它与艺术各部类的实践与理论——无论是电影、戏

曲、话剧、音乐、舞蹈、书法、美术、工艺、建筑、文学——的关系当然就更密切了。"[1] 由此可见艺术所涵盖的诸多方面。

3.1 艺术与艺术的分类

按照《现代汉语词典》的说法，艺术是"用形象来反映现实但比现实有典型性的社会意识形态，包括文学、绘画、雕塑、建筑、音乐、舞蹈、戏剧、电影、曲艺等"。对艺术进行分类是艺术品的形态丰富多样化的结果。这有助于确定各门类艺术的特点，明确它们之间的相互关系与彼此差异。客观上，艺术分类并无绝对的标准。由于世间任何事物都具有多方面的特性和意义，因此也应该从不同的角度对艺术进行分类与研究。这将有助于认识各类艺术的特殊规律，有利于引导各门类艺术的创作、欣赏和发展。在分析各门类艺术的特性和规律的基础上，还可以通过艺术形象的不同载体，去了解和分析塑造艺术形象的不同物质媒介和表现手法，进而认识和掌握各门类艺术的审美对象、审美特征和审美意义。

在具体分类过程中，可参考下述方式：①艺术的外在方式——其外在方式主要涉及时间和空间。空间艺术主要包括建筑、绘画、雕塑；时间艺术主要涉及音乐和文学。时间空间合一的艺术有电视、电影、戏剧。②艺术的外在状态——其外在状态主要有动静之分。静态艺术主要包括建筑、绘画和雕塑；动态艺术涉及影视、音乐和戏剧。文学则往往被视为动静综合的艺术。③艺术与观赏主体感受的互动关系——其中视觉艺术包括绘画、雕塑、建筑；听觉艺术涉及音乐；视听综合艺术有影视、戏剧；文学常常被当作视觉想象的综合艺术。④表现性与再现性艺术——其中表现性艺术使人从中更多地感受到艺术家主体的内心表现，更多地体现于诗歌、音乐与建筑等艺术形式之中；而再现性艺术则使人从中明显看到客体的再现，更多地体现在绘画、雕塑、影视、戏剧与小说等艺术形式之中。

[1] 李泽厚：《走我自己的路》，第 69—70 页。

3.2 艺术的综合性

艺术无论被视为一种人类认识或理性思维的表达，还是被界定为有意味的形式或人类情感的符号，事实上都反映出一个不争的事实：艺术具有综合特征。基于这一点，人们倾向于从下述四种综合性认知角度去了解和研究艺术：①造型艺术（绘画、雕塑、工艺、书法、建筑、摄影）；②表演艺术（音乐、舞蹈）；③语言艺术（诗歌、小说、剧本、散文、报告文学）；④综合艺术（电视、电影、戏剧、戏曲）。艺术家恰恰就是通过艺术品的各类载体，以物质媒介的不同方式来传达不同的审美意识与情思意趣。

真正的艺术品之所以感人，就在于恰当地反映了人性的本质或人性的某个侧面。人性这一貌似抽象的概念，实则是人类思想、智慧、情感、感觉、个性特质的综合体。这一综合体会形成艺术的直觉与想象，后者经由材料的外化而成艺术。这个直觉和想象便是艺术的灵魂。艺术的灵魂永远是综合的，其外化形态也永远是综合的。任何大写的艺术，都是强大的综合体和可持续性发展体。艺术家通过与周围环境的接触以及想象的力量，形成自己的综合性现实意向。可见，大写的艺术，统合着人的听、视、触、动、言语等器官和感觉。举凡与人所特有的深层感情、思想和文化表达方式密切联系的艺术，正是人性的绝妙体现。因为人性永远是综合的，因而永远追求发展变化。[1] 历史表明，艺术的综合性决定了艺术品的多样性，当然也决定了审美过程的综合性。

3.3 审美对象

审美对象无疑是审美活动中的重要角色。然而，什么是审美对象？艺术品就是审美对象吗？二者之间的相互关系和作用又如何？这些问题依然是审美认知和艺术教育中必须正视的问题，下面的解答仅供参考。

（1）艺术品即审美对象

把艺术品（work of art）等同于审美对象（aesthetic object）可以说是

[1] 滕守尧：《艺术的综合与综合的艺术教育》，见《中国艺术教育》2004年创刊号，第6—7页。

人们的第一反应。一般说来，大多数艺术品都是艺术家精心创造的结果，其外观在体量、色彩和质地等方面都会产生一定（或相当）的视觉冲击效果。这种效果本身就包含了认定艺术品的三层意思：其一是人造物的特性，其二是"有意味的形式"（significant form），其三是具有表现性。人们提到艺术品时，一般都指某种人造物品。该物品无论是经过制作者的精雕细刻，还是在制作者的创作冲动中完成，总是根据人（制作者）的特殊意图制造出来的。有人会争辩说，自然界的某些物质，例如：树木、石头、树根都可以成为艺术品。这种说法有其合理性。首先，这种说法恰恰符合我们提到的三层意义中的后面两点，即艺术品是具有意味和表现力的形式。南京的雨花石之所以在某种程度上被人们视为艺术品，更主要的是因为观赏者根据石体的形态、色彩和石内花纹等激发人们想象力的形式感，赋予其特有的意味和表现力。特别是把这些石头镶入优质木框，配以红木托座，盛放在上乘玻璃器皿中与清澈的水底和波光相映成趣时，便自然而然地被视为艺术品或审美对象。

在关于艺术品、审美对象以及审美体验进行的种种理论争论过程中，人们逐渐达成了这样的共识：艺术品或审美对象所具有的功利性或功能性，常常同审美性和谐一致、相互补充。布洛克曾这样建议："为了避免走向极端，我们不妨这样说：艺术品基本上是非实用的，但并不绝对排除实用性。在许多场合，事物的审美情趣还会增加其实用功能。以弥撒的音乐为例，它想要充分行使其宗教功能，其声响就必须庄严而深沉。因此，要想从中得到完美的宗教体验，首先必须有审美的体验。正因为如此，人们往往或多或少地把这二者分离开来，使无神论者也能欣赏巴赫的 B 小调弥撒乐曲。出于同样的原因，我们欧洲人也能够对非洲部落中的各种令人悚然而惧的面具进行审美欣赏，当然，这种审美经验的获得是在我们不太了解、更谈不上它们在祭奠仪式中起何作用的情况下完成的。一个中世纪的十字架同样被我们视为一件艺术品，这是因为我们割断了它的实用背景，将它放到审美环境中并将它视为一种审美对象。"[1] 这在逻辑上和情

[1] 布洛克：《美学新解》，第 297 页。

理上可以自备一说。

(2) 具有审美特性的物体即审美对象

在以上论述中,布洛克既提到艺术品中美的性相,例如悠扬、感人的乐曲与制作精美的中世纪的十字架,同时也提到丑的性相,譬如令人悚然而惧的非洲部落面具。这表明,举凡具有审美特性的物体,并非意味着物体本身一定让观赏者赏心悦目或生美不胜收之感。审美特性中的"美"字,有时可用"丑"字替换。艺术品或审美对象的最大魅力,在于它可以引导,甚至迫使观赏者带着浓厚兴趣、采用一种非同寻常的角度去观察或品味。这也正是审美特性的本质所在。在大多数情况下,当人们称某件物品为艺术品时,总认为它包含着某种较为具体的"意义"。一个烟灰缸、一辆跑车或一套服装,虽然看上去漂亮而美观,但是我们并不认为它们是艺术品,原因就在于它们并没有包含制作者的特殊"意图",自然也就不具有特殊的"意义"。这里所说的"意义"因作品不同而异,人们永远无法准确地界定这种意义究竟是什么。关键在于,当人们对一件艺术品做出鉴赏性或审美反应时,该作品在观赏者的眼中乃是一件有意义的物件,不仅吸引着观赏者的注意力,而且要向人们传达些什么。这恰恰是其审美特质所致。

不言而喻,作品的审美特质自然不是简单地以视觉感受中的所谓美来决定的。在人们视觉感受中形成异样的感觉、丑的感觉或惨烈的感觉等,都足以造成视觉冲击与心理震撼。正是这些引人瞩目的因素构成了作品的特质,迫使人们对其进行审视(美)观照。克利(Paul Klee)的《人头》(*Head of Man*)这件作品,由于其整体(特别是面部)的不对称性,首先给人以异样的感觉。该作品最初给人一种天真无邪的快乐感,继而是一种审视、缄默和隐喻的复杂结合。最终,诧异的眼神和惊愕的小嘴,似乎表现出对于这个充满威胁、灾难的世界显得爱莫能助和无言以对的反应。爱德华·蒙克(Edvard Munch)的《尖叫》(*Scream*)(见第七章插图1),观众的第一感觉便是难以名状的丑感。作者为了表达其主题,有意简化并夸张地表现对象。主角的那张扭曲的脸和涂鸦差不多。也许为了突出呐喊的效果,作者把海湾和云彩画得过于弯曲,仿佛这样有助于尖叫声的扩散。惊恐可怖的人物形象、扭曲混乱的周边环境,都会立即

使观众心头一悚，产生强烈的压抑感，并且引发诸多消极的联想。这幅画被认为是表达上帝死后人类痛苦的杰作，尽管它表现了令人极为压抑的主题。该画饮誉西方世界，在明信片、海报、广告和卡通漫画中被广泛使用。

艺术表现的审美特性是多种多样的。被誉为"伟大的浪漫主义绘画先驱"的西班牙绘画大师戈雅（Francisco de Goya），毫不留情地颠覆了表现"美"这一西方艺术中的传统主题。他所处的专制时代和宗教狂迷的社会环境，几乎令他窒息。对于18世纪初期法国入侵西班牙后所施行的种种暴行，戈雅深恶痛绝，用饱含激情的画笔记录下一幕幕凄惨的景象。《残杀》（Lo Mismo）和《1808年5月3日的枪杀》等作品，无一不给观众留下惨烈的感觉。即便在他极负盛名的肖像画中，其人物的面貌大都消瘦而丑陋。因此，人们说戈雅的肖像画更接近讽刺画。戈雅被众多19世纪末20世纪初的艺术家奉为"祖师"，他的作品被视为"描绘凄惨情景和怪诞现象的诗篇"。可见，只要是具有艺术特质或独特艺术表现力的作品，无论美丑，最终均可成为审美对象。

4. 艺术及其再现的世界

在西方艺术理论中，再现与表现代表两种艺术学说。再现说作为模仿说的延续和变异，贯穿于整个西方艺术史或美学史，所强调的是艺术描述的客体形态或客观世界现象。表现说发端于浪漫主义文学艺术的理论转向，激发了现代艺术的蓬勃发展，所侧重的是艺术表达的主体感受或主观世界经验。当我们引导学生认识和理解艺术作品中的含义、意味、价值和象征关系时，都需要参照这两种主导性艺术理论。

4.1 再现的实质

对于热爱艺术、追求艺术和欣赏艺术的人来说，艺术中的再现（representation）是人们耳熟能详的术语。通过追溯西方古老的艺术理论"模仿说"（theory of mimesis or imitation），人们会把希腊人的艺术看作自然的

直接再现或对自然的模仿。在近两千年的人类文明史中,这一艺术观点不仅支配着西方艺术哲学与艺术批评,而且也指导着艺术实践。西方社会文化的种种变迁,也未能使这一理论过时。新写实主义的代表作家格雷莱特(Robert Grillet),曾把自己的写实主义作品同先前以拟人化手法所写的小说做过对比,结果"发现自己又一次面对着'事物本身'……在这种情况下,我们所着力构造的不应该再是一个充满意味(心理的、社会的、功能性的)的宇宙,而是一个比较坚实(solid)和比较直接(immediate)的世界。通过它的出现,首先使物体和姿态(gestures)确证自身……世界既不是充满意义的,也不是荒唐的(absurd),世界就是其自身的存在,这再简单不过了……突然间这一显而易见的存在以不可抗拒的力量打动了我们。整个宏伟的结构(construction)瞬间塌掉了,我们的眼睛突然睁大了,这一顽强执拗的实在,这个我们曾经假装掌握了的实在,使我们如此震惊。我们周围不再是我们用种种拟人的和染上保护色的形容词打扮的事物,而是事物自身。"[1] 可以说,艺术所面对和倾力表现的,正是这样的客观实在。

大多数视觉艺术品,或描述或再现了现实世界或虚幻世界的某些方面。人们把作品所描绘的东西称为作品的题材,而题材往往是现实世界最为直观的东西。一件作品再现的内容,往往具有非同寻常的支配力。这种以题材形式表现出来的内容,形成了西方艺术观念及其认识中最为持久的论题,长期以来不仅支配着西方的哲学与批评,并且逐渐成为艺术理论的基础。由此而引发的种种讨论或理论纷争,似乎都在暗示这样一个问题:艺术品与其再现的世界是何种关系?换句话说,一件艺术品能够就世界的真理性(感觉的、视觉的和认知的真理性)向观众表达些什么呢?无论答案如何,古今中外的著名艺术品以及它们给观众带来的心理与视觉震撼,都使人们感到艺术品本身就是在对世界进行评论,艺术品将人们的注意力吸引到世界万物的内涵之中,使人的心灵获得滋养,使人的精神得以升华。因而,艺术及其作品具有关涉性(aboutness),具有某种意味感(sense

[1] 转引自布洛克:《美学新解》,第40页。

of significance)。正是这种关涉性和意味感,构成了艺术品中不可替代的价值。

古往今来的艺术品无不以人、动物与大自然作为主要的再现对象,因为这些有生命的东西最为精妙传神,最能引人入胜。如果把中国画家齐白石的国画《向日葵》与荷兰画家凡·高的油画《向日葵》进行比较,人们首先会强烈地感受到两幅作品的共同特点:两者都给人以阳光、光明、向上、充满生机的感受,两者都是大自然造物的绝妙再现。当然,这两幅作品迥然不同的风格也给人以深刻的印象。齐白石画中的向日葵似乎有茎无根,有花无土,但是果实累累,看上去栩栩如生,俨然是自然的生灵。它似乎不必扎根于土壤之中,因为它的艺术感染力足以使它深深地扎根于观众的心中。凡·高画中的向日葵虽然表面看来被置于花瓶之中,那不规则的形状和不逼真的形态,更加耐人寻味,形成某种意味感。浓重鲜明的色彩犹如一种激情在涌动,似乎这些植物意在挣脱桎梏、复归自然。

当然,所谓艺术的再现(representation)也非凭借艺术形式简单地展示或复现原物。艺术品需要表现某些事物的特定成分,说明这类事物的某种真实性或可能性。布洛克曾经就此指出:"亚里士多德认为,史学家表现的东西是实际发生的,而艺术家所表现的是'可能会发生的事情,也就是说,可能之事是或然的或须做之事'。亚里士多德坚持这一观点的原因在于:他认为艺术比历史更有洞察力。艺术能够更好地把握事物的本质,历史只是记述实际发生的事物,艺术则可以表现典型事例。实际的例子常常显得稀奇古怪或毫无特性。如果艺术家从实际事例中取材,他们就是从事选择和重新安排的艺术家,由此产生的变化揭示出实际所发生的事物的意义。……艺术再现具有的关涉性当然也是实际事物所不具备的;这就是说,艺术品是根据某种一般理念去解释所刻画的事物。正如丹托(Arthur Danto)所言,艺术品更像符号,是'精神的容器'(vessels of spirit),但又像实际物体。"[1] 故此,艺术的再现不仅可以,而且必

[1] 帕森斯、布洛克:《美学与艺术教育》(李中泽译,成都:四川人民出版社,1998年),第136页。译文有修订。

须涉及具体的细节。正是这种归纳性反映了艺术的本质，浓缩了艺术的精华。

4.2 艺术即模仿

艺术理论中的模仿说虽然广为人知，但其特点、目的以及与相似性的区别却鲜为人知，这当然也不是用三言两语就能说清的。长期以来，西方的艺术理论一直认为，艺术模仿现实，再现世界，旨在向人们提供某物的逼真摹本。果真如此的话，这种摹本，特别是这一模仿性，就为人们提供了一种说明、解释、评价艺术品的可行方法。需要首先澄清的是，模仿（imitation）和相似（likeliness）之间并不能画等号。其主要原因在于：模仿是单方面的意向，相似则是双向做出对比的结果。人们常说某块山石酷似某人或某个动物，却不能说这个人物或动物酷似那块石头。在大多数情况下，相似具有客观存在性。当然，模仿的目的就是要假设，并且着意实现某种相似。能否实现依然成败参半，原因在于模仿是人类试图获得或努力追求的能力或技艺。相似则是一种偶然现象。人们在进行旅游活动时，许多游客都会被大自然的鬼斧神工所折服。其中有些神话人物（如阿诗玛、孙猴子、猪八戒等）或动物（如天狗、玉兔、蛤蟆等）的石头"造型"就是想象性的相似所致。但人类最为擅长的模仿技能，则在绘画、制陶和雕塑等艺术中表现得淋漓尽致。

中西方古往今来的著名雕塑作品，无不是模仿技艺的杰出成果。西安秦陵的《将军俑》、米开朗琪罗的《大卫》、罗丹的《巴尔扎克》、吴为山的雕塑《齐白石》（红泥），都栩栩如生地模仿、刻画、再现了一些著名人物与历史事件。秦陵兵马俑中的士兵，神态各异，活灵活现，充分体现了秦代雕塑的写实风格，其中《将军俑》更为突出地体现了这种写实风格的装饰意趣，所采用的比例、结构、头饰、服饰、配饰、手势和神态等，均表现出匠心独具的艺术构思和精湛绝伦的雕刻技法。再看吴为山的泥塑《齐白石》，"整个是一座孤峰！换个视角，从齐白石的拐杖的底端往上看，顺着藤杖似乎可以找到这件雕塑作品精神气韵的注解，那犹如倒写的一笔书法，是一股草书之势，笔走龙蛇，婉转扭折而上，其中有象，有

力、有气"[1]。相形之下，浑然一体的《巴尔扎克》青铜雕像显得意态朦胧，充满活力的大卫雕像线条明晰。这两尊雕像所展现的象、力、气，已经远远超出了一般的模仿效果，因为艺术性的模仿，不仅仅是要造成某种相似性，而且还要造成某种幻觉，即创造一种极具真实感的震撼力量。

4.3　柏拉图与自然之镜

镜子是人们生活中最常用的物品之一。之所以屡屡登上大雅之堂，是因为其自身具有反射功能，具有人们所赋予的特殊作用。美国著名的社会学家库利（C. H. Cooley, 1864—1929）曾提出"镜中之我"（looking glass self）的学说。镜中之我即社会性的自我，这是形成自我观念的一种方式。通常，一个人的自我观念是别人对他的态度的反映。而别人对他的态度正像一面镜子，使他从镜子中看到自己的形象，形成自我表现的观念。镜中之我涉及一种想象过程，包括以下三个步骤：首先是想象自我的容貌和行为如何出现在别人脑中；其后是想象别人如何评价自我的容貌和行为；最后是形成自我观念。依照这一理论，我们可以将"镜中之我"改换成"镜中自然"。由此可见，无论是镜中自然，还是自然之镜，所强调的都是自然而真实的客观反映。人们可以通过与自然的互动与互视，看到人类在客观世界中的形象，看到自然对于人类的反映，从而折射出人类的本来面目。

在柏拉图这一代人以前，绘画和雕塑中的希腊自然主义已经达到鼎盛时期。这在西方艺术史上是富有意义的成就。希腊人首开艺术模仿理论的先河，这是不争的事实。但在柏拉图看来，艺术家在模仿观念方面犯了错误。艺术家不过是拿着镜子映照现实的人。对于这种"可以复制所有他人作品的工匠，你会如何称呼他呢？……除了制造各类人工制品外，这个工匠还可以制作出所有的植物、动物、他自己、大地、天空、造物主、天体，以及地球上的万物。这听起来像是艺术鉴赏方面的奇闻。……实际上有多种方法可以速成此事，而最便捷的方法也许是拿一面镜子向四处映

[1]　尚荣：《写意雕塑三论》，见《中国艺术教育》2004年第3期，第30页。

照。在很短的时间里，你便可以造出我们上面提到的太阳、星星、大地、你自己，以及一切动物、植物和无生命物等"[1]。柏拉图把艺术家形容为一个手拿镜子向四周照射，并用这种方式创造出形象、表象或者幻象的人。这种认识一针见血地道出了写实主义艺术的本质。依照这种认知，艺术品最多也不过是客观世界所折射出的镜像。这种看法显然忽视了艺术自身的独创性，同时也贬低了艺术自身的审美作用。我们姑且将这些争辩搁置一边，把注意力放在艺术品对于大众，特别是青少年的特殊作用方面。

4.4　儿童与模仿说

　　新写实主义与超写实主义都明确表示：艺术的模仿力是其最大的价值所在。理想的艺术是揭示现实的艺术。艺术应该使感知者直接抓住事物的本来面目。特别是在一些视觉艺术品中，形象包含着未加雕琢或解释的现实状态，不是为了迎合某些观点或需要才供人审视的。儿童和青少年注重直观和感性认识的特点，使他们比成年人更能适应模仿理论。儿童大多倾向于惊羡或赞美艺术中的现实主义表现手法。虽然他们并不清楚，甚至根本不在乎什么艺术表现手法。对于他们来说，艺术品（特别是视觉艺术品）所表现的兴味，与物象所包含的兴味如出一辙，艺术与绘画、图片、卡通片和摄影作品仿佛毫无差异。儿童从中获得的大多是直观感受。

　　在分析儿童与模仿说的互动关系和互动反映方面，帕森斯和布洛克做了大量的研究。他们做了若干案例分析，并对不同年龄段的学生的审美反应做了比较分析。结果发现，小孩子在入小学时是处在"心理图式写实主义"（schematic realism）阶段。这些孩子试图在自己的艺术品中制造出与题材对应的象征符号。这意味着孩子们想努力表现题材的重要的特征。譬如，一张脸必须有两只眼睛、一个鼻子、一张嘴等等。在观察其他人的艺术品时，孩子们也会产生类似的兴趣。例如，有人问5岁半的贝蒂，如何看待毕加索的《用手掩面的泣妇》一画中的双手。她数完数后说道：手挺好的，手指头一个不少。接着，你会看到其他形式的问答。譬如，

[1]　帕森斯、布洛克：《美学与艺术教育》，第116页。译文有修订。

问:你怎么看那两只手?

答:画家把手指都画上了。我认为这不错,指甲也都画上了。

随着年龄与阅历的逐渐增长,这些孩子进一步意识到事物确切的视觉面貌,并且更加欣赏外观所模仿的写实主义。由于这种感知是逐步发展的,其欣赏力也是逐步提高的,在小学毕业时兴许会达到顶点。在初中阶段,当孩子们意识到难以获得写实主义手法时,便在创造自己作品方面感到有些失意。这种情况自然会影响到孩子对他人作品的评价。例如:11岁的辛西娅发现《用手掩面的泣妇》的手缺乏真实感。

问:你怎么看待那双手?

答:噢,两只手各有五个指头和该有的东西,但是它们绝对不像手。画家怎样能够把它们变得好些。就让它们看上去像真手。画家甚至把指甲都搞错位置了。

艺术教师对于这种发展阶段了如指掌。他们工作的部分意义就在于引导孩子不断发展成长。应当承认,人们对写实主义艺术日益增多的赞美是合情合理的。这种赞美不能埋没人们对艺术品其他方面的兴趣。[1]

儿童和青年学生正处于学习和知识积累阶段,他们求知欲强,对于艺术所模仿和再现的现实有着十分积极的反应。但要看到,他们由于年纪太轻,涉世不深,头脑和意识中对艺术品的表象积累比较有限。因此,艺术教育的任务之一就在于丰富他们头脑中的艺术表象,提高他们的艺术欣赏能力和艺术想象力。在现代社会,知识固然重要。但在艺术欣赏方面,想象力比知识更为重要。想象力可以让人们(特别是青少年)的思想插上飞翔的翅膀,让他们的心灵在艺术的天地中畅游。

[1] 帕森斯、布洛克:《美学与艺术教育》,第 119—120 页。

5 艺术家与艺术表现

艺术与艺术家和艺术表现是密不可分的。一般说来，艺术家是艺术品的创造者，艺术表现是艺术品之所以成为艺术品的决定性因素。那么，在艺术创作、艺术欣赏与艺术教育等活动中，艺术家所起的作用到底有哪些呢？艺术表现的基本特征及其理论会是什么呢？这些恐怕都是学生想要了解的问题。

5.1 艺术家的作用

谈到艺术，艺术品和艺术家是必不可少的两大要素。虽然历史上还有些艺术杰作不知出自哪些大师之手，但著名大师，特别是近现代的艺术大师的杰作，却无一遗漏地广为人知。因此，艺术品与艺术家之间的关系，也就成为艺术研究的重要内容之一。实际上，艺术史的大部分内容，都在讨论艺术家的观点、品格、风格及其所处的环境、历史阶段或特定的历史阶段对于艺术家的影响等等。艺术研究的内容和方式虽有不同，但都认同艺术家在其作品中表现了自我这一观点。这在一定程度上反映了艺术家的创作特点和艺术品的生成本质。艺术家与艺术品的这种特殊关系，自然也会影响到人们对于作品的解释。人们习惯于通过分析艺术家及其创作意向，来揭示作品的意义。从哲学家、艺术家到艺术爱好者，都自觉不自觉地受到浪漫主义艺术观的影响，认为艺术品在感知者心中会唤起某种情感，认为艺术品本身是艺术家的内在情感流进或融入画布上或其他艺术媒介中而生的结果，也就是说艺术品是心灵之作。当代美学家布洛克是这样评述艺术家、艺术品及其艺术家创作过程的："即便是今天，艺术家自己依然倾向于罗曼蒂克的思想——成为像凡·高一样特立独行和被人误解的人。据说，凡·高总是把强烈的感情倾注到画布上，这种强烈的感情最后使他成了疯子。对艺术家的上述看法最早应追溯到柏拉图。柏拉图认为，既然艺术家们不能从道理上讲清他们的艺术是怎样创造出来的，那就说明他们根本不知道自己在干什么，他们的创造实际上是在'神性的迷狂'中完成的。这种活动有时被称为'灵感'，有时被称为'缪斯'，在本世纪以

来，它被称为'无意识'。"[1]

恰恰是艺术家的这种"灵感"或"无意识",激发出无数观众的"心灵感应"和"强烈意识"。文学创作中的"文如其人"说,艺术创作中的"作品反映人品"说,都充分表明了艺术品与艺术家之间难以割舍的联系。凡·高的《夜间的咖啡座》《星空》《麦田上的群鸦》是绘画作品,但其中可以使人感受和体会到音乐的节奏、舞蹈的韵律或画家心灵上的独特感受与冲突。凡·高个人生活的特殊经历和精神状态,使不少人错误地判定:疯狂的凡·高创造了疯狂的绘画。事实上,如果认真分析凡·高所处的历史时代以及他的绘画作品本身的话,就会发现这位艺术大师确实有敏感易怒、富于激情的一面,但也有非常理智的一面。19世纪中后期的欧洲,经过启蒙运动、文艺复兴运动的洗礼和法国大革命、工业革命的推动,正处于气势如虹的蓬勃发展时期。科学的进步与文化的发展,使欧洲艺术家从真正意义上开始摆脱宗教的桎梏,开始自由地表现人性与个性。荷兰的凡·高、法国的塞尚和高更等,几乎是同时期出现的大师级的艺术家。相应地,西方的绘画观念也在这一时期发生了质变,从"画什么"转到了"怎么画"的方向上来。如果说印象派画家塞尚在转向方面是引领风气之先的话,那么凡·高则是在此道路上继续开拓的先锋人物之一。

《麦田上的群鸦》是凡·高1889年的作品。这幅画反映了作者一贯的特色,突出色彩对比和线条造型。黄色的麦田自然是该画的主题和主要色调。但是作者在这幅画的中部加入了红色土路和路边的绿色,从而进一步强化了色彩的对比,同时也构成了画面的中心。作者对天空的处理独具匠心,天空两端似是而非,大片有延伸感的灰白色云朵与群鸦形成了强烈对比。描绘天空时,那些从左上至右下的笔触和描绘土地时从左下至右上的笔触,一方面形成了苍穹与大地相呼应的浑然一体感,另一方面构成了没有尽头的乡路和天际,使人心旷神怡,产生无限遐想。可以说,凡·高的作品似乎总是在引导人们与他共同踏上天路历程,去询问和追求人生的真谛与世间的真实。

[1] 布洛克:《美学新解》,第135页。译文有修订。

事实上，世间并不存在供人感知的所谓未经加工或解释的真实。人所感知的真实，永远（也必然）要经过某种解释或转换。用艺术的语言来说，人看不到真实本身，真正看到的是某些人对真实的解释。艺术乃是提供这种解释的主要源泉之一。在这方面，艺术比其他渠道更为重要，更具感染力。在古今中外的许多历史阶段或历史时刻，正是艺术家向人们提供了新的观看世界或事物的方式（如文艺复兴和启蒙运动时期的艺术家）。这些方式随后才引起哲学家和历史学家等学者的关注与探讨。康定斯基（Wassily Kandinsky）就曾认为：正是那些孤独的浪漫主义艺术家，同一个抱有敌意而又麻木不仁的社会相对抗。康定斯基把艺术家视为一个三角形的顶点，社会的其他人则处于这个三角形的底边两端，这二者之间又有三角形的边线联系着。开始时，艺术家总是因为打破了传统，而处于孤立的位置，后来逐渐得到承认和接纳。这就是伟大的艺术家凡·高和普通人（把艺术作为周末消遣的人）之间的区别。当艺术家处于三角形顶点时，他们的确教会人们以新的方式观看事物。但是，为了得到人们广泛的接受和承认，这些新方式必须与广大的社会传统相结合，从而向着三角形的基底靠拢。艺术家经常把自己看作天生与社会相悖的人，而且会同社会发生冲突（尤其是到达顶点时）。[1]

与社会相悖也好，与个人过不去也罢，艺术家由于其特殊的认知和思维方式往往喜好离群索居。他们中的许多人虽然是身后成名，但其艺术杰作和独特的艺术洞察力为后人留下了无价的财富。芸芸众生朝夕营营，大多数时间不得不沉溺于日常的功利性事务之中，因此难以用独特的眼光来洞察或凝照周围的环境与事物。直到艺术家运用独特的手法，譬如艺术造型、色彩和形状等，将外物的真相清晰而形象地呈现出来，人们这时才恍然大悟、茅塞顿开。艺术家的人生逆境、精神压力或孤独神伤等体验和经历，更能反衬出个人独创的艺术形式与笔触画风。

在这方面，中国清初八大山人（1626—1705）的绘画作品很具有代表性。八大山人是明朝宁献王朱权的后裔，明亡之后他削发为僧，别号有驴

[1]　布洛克：《美学新解》，第122页。

汉、个山、朱耷等等，后期画作常署名"八大山人"。当明清两个朝代更迭易祚初期，清朝政府为了巩固其统治，对于明朝的残余势力进行了残酷的清洗，迫使八大山人先是埋名隐姓、流落异乡，而后又遁入空门。但是，佛门的清静难以稀释化解这位落难王孙久积心底的国恨家仇，因此以绘画来表达自己的思想情感。譬如，他的《荷花水鸟图》和《柳禽图》，有着异曲同工之妙。这两幅作品用笔清丽脱俗，矫健老辣而不失清澄明净。虽然画面的主体不过是自然界最为平凡的荷花、杨柳和水鸟、禽类，但在这位艺术大师的笔下则变成了清雅、绢秀、婀娜多姿的生灵。八大山人以分割画面空间的艺术技巧，赋予画面大量的"余白"，由此形成空灵而通透的意境，充实而丰富的蕴含。《荷花水鸟图》中的水鸟形象，跃跃欲动，白眼向天，显得顽强而富有个性。《柳禽图》中的柳树躯干，虽无挺拔之势，却不乏坚韧之感。如此这般的形象塑造，无疑是这位艺术家个人性格的真实写照。真所谓将忧患悲歌寄情于丹青水墨。

在《论艺术的精神》一书中，康定斯基断言："艺术家是预言者，他们开辟道路，指引方向，走在时代的最前头，拖拉着一车车彷徨迷惑、牢骚满腹的普通民众……今天还是仅适用于内在和谐的法则，明天就会被用来支配外部世界的和谐……艺术家是构造一种文化的强有力的国王。"[1] 的确，在一定范围内与时空背景下，艺术家无论是为民众利益登高一呼，还是为个人命运洗雪冤屈，他们都试图高举艺术的"火炬"，引领民众在追求自然和自由的道路上不断求索、不断前行。认识到这一点，对学生观赏有些艺术杰作是有参考意义的。

5.2 艺术中的表现

表现主义（Expressionism）的基本观点认为：艺术从根本上说是艺术家思想的表现。虽然西方的古代先贤早就提出这一观点，文艺复兴和中世纪时期又有众家认同，但直到 19 世纪的下半叶，美学家才在真正意义上关注和研究这一观点。历史上，再现理论先后与希腊和文艺复兴时期

[1] 转引自布洛克：《美学新解》，第 166 页。

的再现艺术、17世纪和18世纪的学院派艺术联系在一起。表现理论则与19世纪和20世纪的浪漫主义艺术联系在一起。一般说来，再现理论试图从艺术品所表现的外在、客观的世界去说明艺术，而表现主义理论则强调艺术家内在、主观的世界。[1] 在相当程度上，19世纪兴起的浪漫主义艺术就是表现理论的同盟者。如果说再现理论是从艺术所模仿的外部客观世界去解释艺术的话，那么，表现理论则着力于把重点放在人的内心和主观世界，即人的感受、情绪和情感方面。艺术表现有别于简单的行为表现。艺术表现是从某种情感状态或情感体验，向审美知解的质性转化。美学中所谓内在情感的外化（the objectification of inner feelings），并非情感的简单释放或自然流露，而是在其外化的过程中改变它的性质，使它从一种感性造成的冲动逐渐演变为对于艺术的理性化知解。布洛克认为："表现就是对一种感情的审美理解……这就是说，那种作为某种内在心理状态的感情，常常是艺术品的源泉，但并不是艺术品最后表现出来的东西。"[2]

质而言之，艺术与人类的感情是密不可分的。在谈论一件艺术品时，人们往往自觉或不自觉地使用一些表达主观经验和情感的词汇去进行评论。譬如说，提到前面戈雅的《残杀》一画，人们会用残酷、恐怖等词语进行描述。对于毕加索的《用手掩面的泣妇》一画，观众难免会在内心深感同情之时，用悲痛、压抑、绝望之类的词汇，去形容这位饱受战争煎熬的妇女的苦难遭遇。这些感知和评论，反映和延续了这些艺术品所表现的情感和心理状态。不可否认，这样的情感和心理状态，是与艺术家密切相关的。艺术家首先出于个人的特定情感或心理状态进行创作，最终使作品本身传达或表现出相应的感染力。正是感染力和表现力之类的艺术特性，构成了观众认识、解释和欣赏作品的关键。对于大多数人而言，这些特性具有决定性作用。它们不仅引人入胜，而且引发轰动，继而成为艺术杰作，成为某种流派的标志。

谈到艺术的表现性，"情感"（feeling）或"感情"（emotion）恐怕是其中使用频率较高的词汇。当然，包括心情（state of mind）、观点

[1] 帕森斯、布洛克：《美学与艺术教育》，第157页。
[2] 布洛克：《美学新解》，第142页。

(viewpoint)、见解（observation）、思考（thinking）、态度（attitude）等其他词汇，也属于常用之列。不过，这类表现性词汇到底暗示些什么呢？会给人类心灵造成什么冲击呢？会造成什么心理影响？这些都是讨论艺术表现时必须关注的问题。我们不妨用具体事例来说明有些方面。下面这段对话是一位17岁的美国高中生埃米在谈论戈雅的蚀刻画《残杀》时的表述：

问：你认为艺术该做些什么？

答：我认为艺术应该表达一种观点。我想你应该对艺术有一种感觉。

问：一种感觉？

答：是的，有一种艺术的气息，某种东西，一种渗入艺术的感情，总之是一种心情。

问：你说"表达一种观点"是指什么？

答：我想这几乎是指说教性的东西。情况又十分不同，因为有多种不同的艺术或者绘画，譬如肖像画。有的作品不教给你什么，或者给你有关的某个观点，就像人们在草地或什么地方漫游一样。总要有个整体的主题。……在这幅绘画中，你会看到下一步会发生什么。那是令人紧张的事情。

问：你说某些绘画能够教我们一些东西，这幅画属于那一类吗？

答：噢，不仅仅是教授。我想更恰当的说法是表达某些东西。对于从未接触过暴力的人来说，真是太棒了，我是指这幅画。

问：那么它表达的是什么呢？

答：一种情感、一种观点。它所表达的东西显而易见。就像它所描绘的景象：死亡，人们在死去，将被杀害。在那位站立起来的男人身上，你可以从他的脸上看到疲倦的迹象。绘画中有一种本质的东西。[1]

从这一对话可以看到，埃米未加修饰地表述了自己的观点。她用明确、具

[1] 帕森斯、布洛克：《美学与艺术教育》，第158—159页。

体、自然、清新的语言,综合了这幅作品以及艺术品需要表现的核心内容:一种感觉、一种气息、一种感情、说教性的东西、整体的主题,以及一种本质性的东西。这些表现特性的词语充分说明,埃米已经体验到了艺术的表现力与感染力,并且可以开始有意无意地使用表现主义的方式去讨论、评论艺术品。类似的案例表明,表现主义发端于对艺术感染力的直接而普通的体验,因此在本质上是从情感、观念、认知和心态等方面对相关事件进行评述的一种方式。表现主义理论和审美实践表明,艺术品是可以表达感情的。所表达的感情主要是一种个人体验,一种主观的、无形的、难以捉摸或难以言表的心态,尽管视觉艺术品大多是由具体的画布、颜料、石块、木料、钢铁,甚至易拉罐等废弃物构成的。那么,有形的物体如何表达或表现无形的心态或感情呢?这就涉及表现主义的一大难点:体验层面和反思层面的接轨问题。

视觉艺术品的功能与作用就在于表现某个主题或某种情感。换句话说,艺术家创作视觉艺术品的目的,就是供人去欣赏、感知、玩味,以期从中获得与艺术家本人相同或不同的情感经验以及心路历程。艺术的表现力首先吸引了观众,使观众对其进行实际体验,使观众的注意力集中于作品的形体本身,观察其特性与复杂性。从《残杀》一画中,埃米(当然也包括其他观众)会触目惊心地看到高举的板斧、手中的尖刀、痛苦地倒在地上的牺牲者等惨状。这种视觉冲击和感觉经验所造成的"直接体验",是第一层面。这种体验不会就此停止,因为观看艺术品的人,大多不会仅限于观其表象,而是要透过表象感知其内涵,深入了解作品所反映的思想、情感、历史背景乃至时代潮流等因素。人们对于经由感知形成的经验,要在内心进行反问和反思。这个过程属于第二层面。在此层面上,艺术品的欣赏者会在表述本人体验的同时,不断地向自己或向他人提出问题,以期了解他人的感知和认识,借此充实和矫正个人的观点。随后,根据个人的知识水平和人生阅历,便会形成反思之后的认知观点。应该说,艺术史的观点与文艺评论的种种解释,都与这两个层面有着根本性的联系。当然,这两个层面是不能截然分开的,而是交替出现、相互作用、相互影响的。说到底,艺术表现意味着情感从某种状态(特别是压抑状态)

向获得更多释放和更多理解的方向转化。艺术表现的魅力、功能与作用，旨在向外界传达有意味的信息和意念。

5.3 表现的因果理论

表现的因果理论尽管不能一劳永逸地解决艺术品这类物理对象是否能够或如何与情感这类主观对象相调和之类的难题，但却有助于人们理解艺术与表现主义理论。据说，"许多人偏重于表现的因果理论。这一理论的基本观点是，艺术家的内心有着某种情感，而这种情感能够注入作品之中。当邓斯坦说：'作品表达了作者的感情'时，他的头脑中就有了类似的认识。情感的涌动使作品具有某些特质，而这些特质反过来又在观赏者的心中引发了相同的情感。这种观点似乎可以从'表现'这一词源学词汇中获得佐证：ex-press 意指压出、挤出，就像人们挤牙膏一样。首先，牙膏或者情感存在于内部，然后把它挤出，表现在油画布上。'表现'的这种因果意识经常会左右表现主义的艺术理论。许多当代的浪漫主义艺术家把艺术视为人类情感的宣泄与释放，而在本世纪初，这一观点在哲学家和心理学家中也曾盛行一时"[1]。这一简述强调了艺术表现之因果理论的影响力，同时也表明了这一理论的基本观点。此外，这里还使用了情感、涌动、特质、挤压、情感的宣泄与释放等词汇，其目的显然是想通过尽可能生动的语言来阐述这一理论。

有其因必有其果。从感性认识出发，因果理论比较直观，容易让人接受。需要指出的是，因果理论的难点在于人们虽然不能否定这一理论，但也难以说明这种因果关系到底如何发挥作用。在艺术表现中，可以说是某种情感唤起了艺术家的创作欲望；艺术品作为特定的载体，承载或表达了这一情感。情感产生于艺术家的内心世界，作品的视觉特性属于作品本身（它本身并非情感）。它们之间是如何互动、密切联系的呢？19世纪末，一些美学家试图解释移情说（Theory of Empathy）中所含的因果关系。依照这一理论，外物的形态和色彩在人们内心形成了某些定式，例如，波浪

[1] 帕森斯、布洛克：《美学与艺术教育》，第175—176页。

线使人感到轻松,锯齿状线条使人感到紧张,X号表示否定或禁止,红色让人兴奋,黄色表示警示,黑色表示悲哀,凡此种种,不一而足。在不同文化群体的社会化(socialization)进程中,每个人都不可避免地受到社会、文化定式的影响。物质的载体,特别是艺术品,无疑要向观众传递某些信息或昭示某种意念。由于艺术的极大感染力,观看一幅绘画或其他艺术品,自然会使观赏者对于艺术家的感情产生移情作用。也就是说,艺术品引发出观赏者的某种情感。尽管这类情感不是作品本身,但却是作品的精华,是经过升华了的内容。此刻,作品变成了沟通情感的工具,以妙不可言的神奇方式把艺术家的情感传递给观赏者。当然,这种情感传递的过程和内心感应,在一定程度上有赖于观赏者自身的个性发展历史、文化背景和所处的特定语境。

至此,需要强调的一点是:审美反应的情感特性有赖于观赏者的文化背景。在不同文化背景下成长起来的人,对于各类艺术形式自然有着认知上的差异。在中国的绘画里,梅、兰、竹、菊享有"四君子"的美誉,也是中国古今画家不断表现的题材。梅、兰、竹、菊本身是植物,既没有思想,也没有感情。但是,在华夏文化中,它们一直被赋予不同的情感和意味,象征着傲骨、清雅、刚正和高洁等品质,不但是历代文人墨客歌咏的对象,也是社会文化价值观念的象征符号。文徵明的传世佳作《兰竹图》,之所以令后人赞叹不已,其主要原因恐怕就在此处——梅、兰、竹、菊是中国文人画的传统题材,象征着高洁的品格和正直、坚韧与乐观的精神。就这幅画而言,中西方的观众会做出十分不同的审美反应,不同类型的中国观众或许也会做出迥然相异的反馈。其根本原因在于,拥有特定文化背景和具有不同文化素养的人,都在依据自己的方式,去识别、吸纳、理解各种同质和异质文化所表现的情感。艺术表现的这种因果现象,依然给人们留下诸多值得探讨的话题和诠释的空间。

5.4 青少年对表现性的意识

从表面上来看,"艺术表现""艺术家"这类词汇似乎与儿童、青少年没有什么直接的联系。但是,艺术的本质和功能使我们清楚地看到,艺术

品旨在呼唤和表达某种情感，某种有别于实际生活中的情感。艺术品所表现的情感，即便是令人不快、不安，甚至痛苦的情感，但都是耐人寻味、思考和反思的对象，而不仅仅是令人痛苦的体验。

在实践中，艺术家非但没有缓解自己的情感，反而对其进行了恰当的艺术表现或艺术夸张，使其在有意或无意之间转化为可供思索或反思的东西。这一切所作所为的目的，恰恰在于使这种情感获得某种"归宿"，或者说获得接受者的感知。在此意义上，艺术教育就越发能够彰显出异曲同工的功效，今天的儿童和青少年将成为明天的艺术情感的主要接受者。因此，如何帮助青少年了解艺术和接受艺术情感，就成为艺术教育的艰巨任务之一。

经过首次社会化（primary socialization）熏陶的小学生，头脑里已经对人的行为、表情等惯例性东西形成了基本的认知模式。大多数小学生是根据作品的外观去认知和解释其表现性的。他们通过人物面部的表情、色彩、动作或姿态去了解作品，单纯地把一切感觉归因于作品所刻画的人物或事物，而不是艺术家本人。在此阶段，普通的小学生（特别是低年级的小学生）大多没有接受过艺术教育。他们对于艺术与感情以及二者之间的关系知之甚少，当然也就不会主动去感知或探寻艺术的表现性了。随着孩子们年龄的增长和知识的增加，特别是随着艺术教育的熏陶，其中大多数开始学会使用表现情感的语言去谈论艺术，并且开始揣摩艺术家的心理活动和心态。到了初中前后的阶段，学生们开始明确地意识到：艺术与艺术家的情感有关，艺术品表露了艺术家的情感。在此阶段，学生对于艺术、艺术所表现的情感的理解依然有限。尽管多次接受艺术表现力的强烈感染，但他们尚不能理解艺术表现力的深刻内涵。在下面这段对话中，12岁的邓斯坦的说法有助于我们了解上述情况。

问：你所说的表现是指什么？
答：是指表露了他们的感情。
问：表露了他们的感情？
答：是的，以某种方式。如果画家感到伤心、不高兴，就可能

画一个伤心、不高兴的人。他们有不愉快的原因，又想表露出来，绘画可以帮助他们加以表达。另外的原因是，如果他们高兴，就乐于绘画，所以他们想画某些对象和某些东西……因为我知道自己画画的情形——仅仅是画而已。但是，我通常是按自己的心情去画画，除非是有人让我画什么。如果你让我画一个大象头，我又能画，我就画个象头。但是有时我愤怒生气了，就画一条龙。如果我高兴，就画一片草地，有花朵和各种东西。[1]

这段对话表明，邓斯坦已经对艺术表现有了一定的感知和认识。他主要是根据惯例，通过艺术品所刻画的内容去理解情感表达。对于他本人而言，情绪（还谈不上真正意义上的情感）是左右其作品内容的关键。根据他自己头脑中的定式或惯例，大象表示温柔，龙代表愤怒，草地、花朵代表快乐。他尚且不知道以下几点：其一，题材本身并不能完全决定一件作品对情感的表达；其二，大象、龙、草地、花朵等物，在不同的环境和语境里，也会有不同的反应，同一题材的艺术品也会因为艺术家不同的情感和表现目的而迥然不同。草地可以显得生机勃勃，也可以显得凄楚、苍凉；花草既可以展示出绚丽多彩的风光，也可以表现出凋零破败的残局。艺术的表现力就是如此变幻莫测。当然，恰恰是这种无穷的表现力，才足以感动和驱使着一代一代的艺术家，为探寻和展示这种表现力而上下求索。《美学与艺术教育》一书中的案例还说明，年龄大些的学生，在直觉上常常对艺术的表现特点有着更加深刻的感受以及问题意识。当他们不得不开始思索和解释艺术如何表现情感这一问题时，我们发现他们十分努力、十分投入。他们会逐渐地认识到，刻画感情不同于刻画物体。画家的绘画既直截了当，也稍有掩饰。因此，要通过认真审视才会搞清作者的本来意图及其暗示。通过多学科的艺术教育实践，学生对艺术的表述会逐渐成熟和深入，这会引导他们不断地接近和认知艺术的表现性和表现理论。

[1] 帕森斯、布洛克：《美学与艺术教育》，第169页。

6　艺术与观众

20世纪是人类科学技术前所未有的飞速发展时期。在经济、社会和文化等方面，整个世界都经历了巨大的变化。这些变化必然会波及、影响到艺术创作和教育领域，因为艺术和教育都是文化的重要组成部分。在这一历史时期，现代主义（modernism）主要表现为进化中的艺术传统。在整个艺术传统的发展过程中，每一代艺术家都以承前启后的精神，在其前辈创作的基础上不断求索和发展。"循序渐进"的观点，既暗示利用，又意指发挥。现代主义认为，在社会的全面进化中，艺术一直起着其他领域无法替代的作用。这里所说的社会变化（social change），并非仅限于某个方面的变化，而是包括从物质到精神的全方位的巨变。物质方面的变化主要取决于技术进步；而社会价值观念的转型和变化，则更多地涉及文化和艺术之间的互动关系。艺术的作用不仅仅是要造成视觉效果或视觉冲击，而且在于说明、倡导甚至挑战变迁中的社会价值标准。社会发展的事实表明，社会价值标准在获得富有逻辑性和权威性的表述之前，甚至在被大多数人认可之前，一定是少数人所倡导、所认知、所研究的东西。艺术家就是这些少数人中的一部分。

无论在哪一种社会形态中，艺术都为人们提供了一面镜子，或者说是一个万花筒（kaleidoscope）。人们从中可以了解个人与社会的过去、现在和未来。对于艺术在个人发展和社会变迁中的能动性和互动效果，现代主义赋予了极为重要的意义。"现代主义假定，人类的共有本性构成了对艺术作出相同反应的潜在的坚实基础。人类本性中的一些东西证明了我们对于艺术既要创造，又要作出反应的需求，尽管我们不能确切地说明那些东西——为何物。对于人类而言，审美基础是共同的，并且，它在很大程度上决定了我们对于艺术反思的方式。这一假定鼓动18世纪和19世纪的人士进行探索，去说明人类精神的普遍审美范畴。这一观点在很大程度上依赖于一种看法，认为人们都会对艺术的视觉因素——特定的色彩和色调、线条、形态和强度，这些因素的特定排列与组合——做出类似的反映。这些不同的因素如果达到决定或者深深影响我们的审美反应的程度，我们便

可以说,是有一种艺术赖以存在的共同基础,而这一基础能使得我们跨越不同的背景和文化去讨论艺术。"[1] 这样的认知观点在很大程度上为后现代主义(post-modernism)的观点奠定了坚实的基础。

后现代主义着重强调文化的多元性和多元文化的共存关系。他们认为有多种艺术和文化传统,各自存在于自身的文化环境之中。每一种文化,不论其历史长短,都有着自己生动的历史记载。除此之外,多种艺术不仅应该,而且可以在同一社会、地区乃至整个世界中共存。因此,没有理由对不同的文化表示好恶,也没有理由把不同的文化分出等级。在后现代社会的文化语境中,"较好"(better)一词似乎不能再用于比较两种文化,因为谁也不能说欧洲的文化比南美洲的文化好。任何一种文化都体现着一个民族传统的发展和传承。在很多方面,后现代主义都强化了我们所称的多元文化论的作用。后现代主义还要人们把语境视界扩大到包容整个社会,包括社会的政治和经济。后现代主义强化多元性和弱化传统的文化中心论的做法,使跨文化理解、认知与实践(cross-cultural understanding, cognition and praxis)成为 20 世纪后期和 21 世纪人类面临的艰巨任务。

6.1 跨文化艺术理解

人类社会在 20 世纪的发展是全方位、多角度的。高科技极大地促进了物质文明的建设。人类的生活质量也需要获得相应的提高。在此基础上,后现代社会多元文化的勃兴,在一定程度上反映了社会的潮流与精神的需要。人们逐渐看到,在许多国家里,越来越多的学校是由不同肤色的学生组成。在一间教室、一个社区,或一个城市,人们讲的是多种语言,关注的是多种文化。这种现象正在促成我们的社会成为多元文化的社会。目前,在越来越多的国家里,多元文化已经或正在被确立为一种目标,文化多样性和各民族的相互理解不仅被视为平等和理想的形式,并且被视为民权、民主和民族力量的体现。在当代社会中,不同文化之间的差异,逐渐受到尊重与扶植。归属于一个特定文化范畴的民族群体,不应当受到任

[1] 帕森斯、布洛克:《美学与艺术教育》,第 82 页。

何歧视或感到自卑。恰恰相反，归属于一个特定文化群体应当成为一种荣耀或身份认同的标志。这样的多元文化态势或理想能否落实，首先要求人们进行跨文化理解（cross-cultural understanding），因为没有跨文化理解，就没有真正意义上的多元文化融合。

"跨文化"是一个外来术语，意味着两个以上的文化交流活动。所跨的方式从根本上讲就是比较，所跨的目的虽然出于不同的需要，但其根本目的是在多元文化群体的内部，特别是在它们之间实现相互交流、相互理解。在这个笼统的汉译名词后面，确有三个不尽相同的英文复合词，即"cross-cultural""inter-cultural"和"trans-cultural"。如果说三个词的词根是"cultural"的话，那么三个不同的前缀就是"cross-""inter-"和"trans-"。根据其各自的本意，"cross-"主要表示"横过""穿越""交叉"等意。"cross-cultural"主要表示"交叉文化""涉及多种文化和文化地域的"。"inter-"当然是指"在……中间""在……之间"等意。"inter-cultural"多表示"不同文化间的"，当然也可以依据遣词用句者的本意有所变通。"trans-"主要包含"横穿""贯通""超越"和"转化"等意思。故此，"trans-cultural"通常指"跨文化的""交叉文化""适合于多种文化的"，以及"超越文化的"等。从这些解释中可以清楚地看到，不论哪个词汇被用于这个领域，根本目的都是要进行交流、沟通、比较和理解。其中的比较并不是要比较出等级高下，而是对于两种或者多种文化艺术形式进行比较式分析，研究它们的共性与特性。[1]

至此，或许依然有人会提出"跨文化理解是否可能"的问题。应该说，这一问题的答案是肯定的。跨文化理解之所以可能，其主要原因在于：从科技发展的角度来说，21世纪的世界正在变成越来越小的"地球村"（global village），各国和各种文化的相互依赖、共存共生的需求将与日俱增，多元文化意识（sense of multiculturalism）与普世对话（universal dialogue）将进一步促进跨文化的交流和理解。另外，跨文化理解的可能性及其必要性，都是建立在人类平等的基础之上的，是对于各民族文

[1] 参阅王柯平：《走向跨文化美学》（北京：中华书局，2002年），第100—102页。

化的认可与尊重。众所周知,从贩奴运动以来,黑人受到了种种非人的待遇与折磨。尽管非洲艺术有着悠久的历史,但在过去的几个世纪里并未受到其他民族应有的重视。20世纪后期的文明逐步战胜了人类自身的愚昧,许多有识之士开始倡导多元文化论,很多艺术家和研究人员开始关注非洲艺术。人们惊异地发现,非洲的艺术品不仅十分纯朴,而且富有个性,无拘无束地出自创作冲动,极具艺术表现力。有人甚至说,毕加索时代的艺术家们,深受当时巴黎艺术形式的影响。他们才华横溢,标新立异,不断开拓,成就了一连串艺术杰作。事实上,他们恰恰是在非洲艺术中找到了曾经苦苦寻求的艺术冲动。非洲的歌舞、绘画、木雕等,无一不给这个原本单调的世界增添了靓丽的色彩。面对世界上比比皆是的非洲和其他民族的艺术形式和艺术品,越来越多的人会发现倡导多元文化的必要性和跨文化理解的可行性。

6.2 艺术与观众

不同时代有着不同的文化语境。不同的文化语境会形成不同的艺术风格和不同类型的观众。在后现代社会中,物质文明和精神文明均已发展到一个相当高的阶段。艺术已经不再是"阳春白雪"式的精英艺术,也不再是仅为少数社会上层人物独享的特权。在相当程度上,艺术已经成为大众的艺术,成为反映生活和真正具有生命力的艺术。事实上,艺术的真正根基只能扎根于现实生活。一般说来,观众既是构成这一生活实体的基础,又是参与艺术观察、艺术评论的重要角色;艺术品的意义,产生并维系于艺术家与观众的相互理解之中;艺术品的真正价值,在于激发出观众的真情实感,继而使这种真情实感作用于观众的内心世界。后现代艺术中的种种变化常常突如其来,艺术家与观众越来越难于相互理解。对于成年观众来说,他们可根据个人的知识结构和生活阅历去欣赏各种艺术品。但对于思想稚嫩、判断力弱的儿童或青少年来说,如何欣赏现代艺术和古典艺术就成为摆在艺术教育面前的一项艰巨任务。

托尔斯泰曾就艺术家与观众之间的情感交流做过如下论述:"艺术是这样一项人类活动:一个人用某种外在的标志有意识地把自己体验过的

感情传达给别人，而别人也会为这些感情所感染，体验到这些感情……如果一个人在未受到任何特别训练和未改变自己的观点和立场的情况下去阅读，倾听或观看另一个人的作品，如果他能够体验到一种心理状态，这种心理状态又把他自己同这件作品的作者还有欣赏这件作品的其他人联结起来，唤起此种心理状态的东西便是艺术。"[1] 这段文字表面上是在谈论艺术本身，实质上是在谈论一切具有情感表现意义的作品的运作方式。首先，托尔斯泰把艺术界定为一项人类的活动。然后，他通过使用"有意识""体验""感情""传达""感染""唤起""心理状态"等一系列名词和动词词汇，深入细致地描述了观众和艺术品之间的互动关系，以此来说明艺术的本质在于唤起感情，这感情不属于作品本身，而是来自人的心理活动。艺术品的真正作用（或意义），在于激发或唤起观众内心世界里的一种心态。如果在讨论艺术时仅仅讨论艺术家和艺术品的作用，那就忽视了观众的作用，陷入片面的理解。事实上，艺术家、艺术品和观众三方于无形之中组成一个完整的"金三角"。它们相互联系，相互依托。否则，一方空缺都将导致其他两方的失落。

 观众的作用不仅仅是观看艺术品。观众的参与会烘托艺术气氛，观众的评点会使艺术家进行反思、改进和提高艺术品的创作水平。就像音乐会的演奏一样，它离不开作曲家（曲目）、演奏者和观众。演奏者会根据曲目的特定情节以及个人的理解，演奏出有声有色的音乐篇章。听众也会根据个人的素养和兴趣爱好，做出不同的反应和评价。其中，演奏者和听众之间的互动（例如长时间的热烈鼓掌，反复的谢幕或临时增加片段演出），都会烘托气氛，把演出推向高潮，增进艺术效果。在任何场合，很难想象成功的演出会没有听众的积极反馈。在绘画艺术中，观众的反馈不如对音乐艺术的反响这样直接，但是，观众对于绘画作品和画展的反应与评说，都牵动着艺术家的每根神经。这一切会促使艺术家不断加强个人的艺术修养，不断提高自己的独创能力。另外，立意和意境也是一切优秀艺术品的灵魂。缺乏独创、立意与意境的人，至多只是个工匠或匠人，绝非真正

[1]　转引自布洛克：《美学新解》，第 130 页。

的艺术家。艺术观众需要能够开启他们心扉、拨动他们心弦的艺术家。当然，观众并非单纯的索取者，他们也是给予者，会以自己的方式回报艺术家。这里所说的观众不仅指成年观众，也包括儿童和青少年观众这一活跃的群体。这些小观众以他们特有的艺术欣赏力和敏感性，叩开了艺术教育的大门，促进了艺术教育的实践。

7　课堂里的美学

把美学引入艺术教育的课堂，是美国多学科艺术教育方法的重要一环。狭义上的美学，即艺术哲学，所关注的主要是艺术、艺术表现与艺术欣赏或观众之间的互动关系等问题。课堂作为学校从事艺术教育实践的重要场所，如何运用美学的相关概念与方法来提高学生的鉴赏与分析能力，乃是艺术教育工作者理应考虑和探索的任务之一。

7.1　对课堂上美学的认识

前文已经就美学与艺术教育的关系做过论述。这里需要强调的是三点基本认识。其一，在课堂上结合美学理论进行艺术教育的基本目的，是帮助学生提高他们对特定艺术品和艺术整体两个方面的理解力，全面提高他们的艺术素养和整体素质。在课堂上，美学作为艺术哲学不是空洞玄虚的东西，而是让学生们看得见、摸得着、在生活中可以切身感受到的东西。在这个特殊的时代，任何想要真正理解艺术的人，都必须借助美学来思考。首先这是因为"艺术强有力的和多变的本质所致。或者说，艺术引发了各种困惑和争论。最为重要的是我们要切记学习美学的目的在于帮助学生全面了解艺术活动和特定的艺术品。其次，人们有理由认为，当代艺术现象比以往任何时候都富有挑战性。我们在后现代和多元文化主义这些更为宽泛的方面进行了讨论。20世纪的艺术在自身领域中比以往更为多变，许多人认为艺术已经失去了方向感。而我们与艺术的接触远远多于与其他文化的接触，艺术从本质上就提出了解释的问题、艺术与文化的关系问题以及判断的相对性问题。鉴于这些原因，我们认为艺术哲学

应当被引入课堂"[1]。

其二，课堂上的美学一定要紧密联系艺术教学过程中出现的问题，应当讨论现存的话题，讨论学生在创作、观赏和讨论艺术品时所遇到的疑问。艺术教学课堂上的美学，主要不是讨论美学文章或经典专著，而是结合学生在课堂上提出的问题，挑选出富有哲理和意义的问题供学生讨论。这就要求教师具有抓住关键、引导讨论的能力。这就需要了解美学原理，能够从艺术哲学角度对教学内容加以思考。在运作的过程中，教师善于把有哲理的问题与学生所关心的问题巧妙地结合起来，启发学生思考，引导他们分析和探讨各种相关问题，而不是急于给出所谓确定的或正确的答案。

其三，要着眼于学生的审美经验和理解能力。在课堂上讨论问题，要适合学生的理解能力，围绕他们的观点由浅入深地逐步进行。这就要求教师充分了解不同年龄段学生的认知能力和认知水平。不仅如此，教师还要通过认真倾听学生的说法，归纳出学生在认知方面的共性与差异，进而采取相应的措施，提高学生对艺术的感知与认识程度。这其中包括了解学生对于特定作品的认识，他们感兴趣的论题以及处理这些论题的能力等。在此基础上，教师才会选择或制订出如何将学生引入审美感知和哲学思考的有效步骤。

7.2 艺术课堂教学的若干方法

近年来，美国多学科艺术教育的综合性会通式方法取得了显著的成效。在我国，经过借鉴和创造性转换，综合式艺术教育也开始在中小学有声有色地逐步开展起来。结合学生的心理和生理发育特点，通过多种参与式的艺术实践活动，学生在感性的、轻松的创作和游戏活动中，自由自在地进入艺术的空间，不仅去遐想人类从何处来？去探索人到哪里去？而且去追问人的本质是什么？去讨论人类为什么要保护环境？可见，艺术教育的启示功效会远远超出一般人的想象。这种教育本身只是完成几个小制

[1] 帕森斯、布洛克：《美学与艺术教育》，第 256—257 页。译文有修订。

作或绘制几幅图画的训练过程，而且也是探讨人类生存状况等哲学问题的思维活动。

值得一提的是，加拿大在 1995 年开始大力推行"通过艺术进行学习"（Learning Through the Arts，缩略为 LTTA）这一项目。该项目由加拿大皇家音乐学院于 1994 年率先在加拿大公立学校发起，通过精心设计课程，把表演艺术和视觉艺术融入数学、科学、历史、地理语言等科目，围绕不同的单元去开展教学，旨在促使学生深入学习、改变学校传统的教学模式。此后，加拿大还进行了多次教学改革，成效甚巨。近年来，联合国教科文组织每年都举办一期"青少年野外体验夏令营"（Cathay Pacific International Wilderness Experience），组织数十个国家和地区的青少年到南非约翰内斯堡远郊的训练基地，通过参与者表演本民族的音乐、舞蹈以及互教、互学等活动，促进相互之间的跨文化理解与沟通。同时还组织参与者轮流主厨，亲自烹制本国有特色的菜肴，介绍本国的餐饮文化和烹饪艺术，讲述本国的人文景观与自然环境，以此来开阔眼界，增长见识，加强环保意识，为综合式的艺术教育和素质教育提供了新的范例。

艺术是多样化的，艺术教育的课堂活动也应当是多样化的。对于初、高中学生来说，组织和参与艺术课堂的审美活动是拓展思路、增长知识的有效途径。在许多情况下，艺术教学的效度有赖于把审美机制与相关方法引入课堂。在这方面，常见的教学方法有以下五种：

（1）讨论归纳法

讨论是了解学生审美认知水平、培养学生艺术素养和提高学生审美能力的简便易行之法。讨论可以在全班进行，也可以分组进行。为了使讨论有的放矢，取得预期的效果，讨论之前可以就具体的艺术品列出有针对性的讨论题目，以供课堂使用。当然，也可以展示一件艺术品，让学生谈论当时的观感或即兴的艺术感受。讨论时间可根据具体情况而定，最好是分时段（10—20 分钟为一个时段）进行。分组讨论要求每组推举一人，归纳出本组讨论的要点，准备在全班进行汇报，借此受到相互交流的效果。随后，教师要做总结，可根据讨论汇报的情况，进行总体性的归纳和整理，包括提出新的问题，进一步激发和深化学生的思考。

（2）访谈法

这种方法实际上包括两个侧面：采访和交谈。采访可以单独进行，也可以挑选 3—5 个有代表性的学生同时进行。这样的采访式方法虽然有些费时，但是却能更好更具体地掌握典型的思维模式与问题。与学生进行交谈也是倾听学生见解的重要途径。这要求事先选择重要的观点，要把容易引发争论的作品介绍给学生，并且不断地提出足以让他们深入思索和阐明自己观点的问题。这些问题既要涉及面广，又要简单明了。例如："你这样说的具体意思是什么？""你提出这一观点的理由是什么？""你能举个例子吗？""你能用几个字或者一句话概括一下你的整个说法吗？"类似的提问有助于澄清师生双方都不清楚的问题。

（3）互评辩论法

从某种程度上来说，互评辩论法实际上是讨论归纳法的延续。特别是在分组讨论和各组代表汇报发言之后，学生们可以对其他各组所述的观点发表评论，提出质疑，进行争辩。这一方法的目的在于引导学生明确地表述自己的观点，同时又不盲目地接受、附和他人的观点。

（4）录音法

该方法主要用于学生的讨论和教师对学生的采访。录音的目的，一是用于教师的备课，整理出必要的思路和讨论题；二是让学生们根据录音来回顾自己即兴发言的观点和思路，纠正不当的表述和一时的误解。

（5）写作法

该方法与普通的作文方法有相似之处。不同点在于，这一方法是要就事论事，主要分析某件艺术品的特点、审美特性、所反映的美学观点、所代表的美学流派等。教师在布置作业时，要向学生提出明确的要求。譬如，在评价某件艺术作品的文章中，必须提供有关的例证和概括性的见解。如果教师认真地批阅学生的书面作业，就可以从中大量了解学生们不同的认识过程，以及各种各样的观点。教师还可以通过写书面评语或书面提问的方式，与学生进行沟通和询问，同时解释和分析学生提出的种种观点和问题。

上述五种方法都是艺术课堂教学中简便易行的方法，既可以单独采

用,也可以交替使用。围绕一幅作品进行较为全面的案例分析法就是如此运作的。

8 审美感知及其发展阶段

无论美学课堂上采用什么样的方法,其最终目的主要是为了提高学生的审美趣味或艺术感觉。在中小学阶段,学生的审美鉴赏能力主要有赖于审美感知。审美感知通常是指感觉或感性认知审美对象之内涵价值或意味的一种特殊能力。它发端于感性知觉,在审美理想的推动或导引下,辨别、体认、欣赏以及把握审美对象,从中获得审美享受或审美满足。审美感知本身具有促使审美观念、趣味和理想不断发展和完善等功能。此外,它作为一种心理过程,一般还涉及审美注意或审美想象等多种心理因素。与审美感知密切相关的还有审美理解、审美想象和审美感受或审美情感等心理要素。审美想象主要是指一种以形象思维为特征的创造性想象,是一种能够洞察、揭示和表现事物内在本质的艺术想象力。理解属于知性范畴,一旦进入审美观照,就要靠直觉。一般来说,审美理解可分为三个相互关联的层次:第一层次主要在于区分显示状态与虚幻状态,即把现实生活中的事件、情节和感情与审美或艺术中的事件、情节和感情区别开来。第二层次是对审美对象(特别是艺术对象)之内涵的领悟。第三层次则是对融合在形式中的意味的直观性把握。这种意味之于形式,如水中盐,有味无痕;如镜中花,有形无体。至于审美感受,可以说是审美需求或欲望得到满足后引发出的一种高度兴奋的、神游八极的、无限自由的"高峰体验"。这种体验抑或表现为"情景交融"或"物我同一"的和谐心境,抑或表现为了然顿悟或轻松明净的情趣感受,抑或表现为"瞬刻中求永恒,刹那间见千古"的"天人合一"的形上境界。

审美自觉、想象、理解与感受这四种心理要素,彼此之间结成一种辩证而有机的互动关系,在审美实践中是彼此渗透、相互依赖、密不可分的。如果感知活动没有想象和理解的参与,那它最多不过是一种动物性的信号反应,因此也就谈不上什么审美快感了;如果想象活动没有理解和情

感的参与,那就失去了规范和动力,成为一种非理性的胡思乱想;如果理解活动没有想象和情感的参与,那就失去了感性的特征和活力,成为于抽象概念中游弋的逻辑思维;如果情感活动没有理解和想象参与,那就失去了方向和载体,成为偶然性或本能性的欲望发泄。"总之,审美中的感知因素是导向审美经验的出发点,理解为它指明了方向,情感是它的动力,想象为它添加了翅膀(或扩大了范围)。当这四种要素以一定的比例结合起来,并达到自由谐调的状态时,愉快的审美经验就产生了。"[1]

但就学生阶段而言,我们可以毫不夸张地说,审美感知是基础的基础,是决定审美趣味或审美鉴赏力的关键。因此,在美学课堂里,如何提高学生的审美感知水平,是艺术教育的主要目标之一。那么,在艺术教育实践中,审美感知的具体内容到底有哪些呢?概括说来,审美感知的内容或对象可以分为四类,即感觉属性(sensory properties)、形式属性(formal properties)、表现属性(expressive properties)和技巧属性(technical properties)。[2] 感觉属性有赖于仔细观看和聆听,从审美对象中发现可视、可听与可感的特性。譬如,在绘画中分辨形状的方圆、线条的粗细、光线的浓淡、空间的深浅、色彩的明暗、尺寸的大小以及质地的粗糙或光滑等。在舞蹈中观察姿势的变化、运动的快慢、空间的开合等因素。在音乐中关注音色的高低、节奏的快慢、音延的长短以及力度的强弱等音响特质。形式属性是指以有机方式组合在对象之中的感性要素,这需要观察和分析作品中诸多问题,譬如,每个组成部分在多大程度上是必要的?各个组成部分之间的运动和衔接关系的是何性质?各个成分对构成整一性起到什么作用?多样的统一性是如何取得的?哪些因素是主导性的?对主题表现有何作用?多样性如何得自这些主导因素的重复出现?异同之间的均衡是如何把握和实现的?韵律和节奏特质与调式的变化有何关联?……表现属性涉及思索和辨识对象所表达的可能意义、象征特征、隐喻模式、形象意味、情绪语言、社会事件、文化价值、宗教信仰以及包含张力、冲突

[1] 滕守尧:《审美心理描述》(北京:中国社会科学出版社,1985年),第79页。

[2] Harry S. Broudy, "Aesthetic Scanning," in Ralph Smith (ed.), *Readings in Discipline-based Art Education* (Virginia: National Art Education Association, 2000), pp.190-191.

和缓解关系的种种动态。最后,技巧属性主要在于分辨用色、构图、造型、演奏、表演的具体技巧及其有机的整合功能。我们知道,正常人大都了解七色的内容与音符的系列,但能够绘画和作曲者,总是那些掌握一定技巧的人。

在了解审美感知的具体内涵之后,随之而来的问题便是:如何才能提高学生的审美感知水平呢?参照相关的研究与实践结果,[1] 我们可以将其暂且归结为以下几种做法:

①感知作品中感觉属性的生动性和艺术激情等特征,这些特征一般通过色彩、姿势、形状、质地或结构等因素表现出来。

②领悟作品的形式属性,设计、构图与组合方式,这些东西一般是借助平衡、重复、韵律、对比等因素提供一种多样的统一性。

③感知作品所表达的意味,特别是其中以审美方式表现出来的种种意义、启示和价值观念等。

④熟悉作品的技巧优点,分辨出艺术作品之为艺术作品的具体运作技巧以及象征手法等。

⑤利用所学到的艺术史知识,从历史语境出发去分析流派、时期、风格、文化与艺术作品意向的相互关联。

⑥在理解和想象的基础上,推测艺术家通过作品所要表现的意义,同时参照形式美、真实性和意味的丰富性等标准,联系其他作品来评价相关作品的价值。

当然,如果我们在一段时期内把艺术教育的范围设定在视觉艺术领域,那么,我们还可以根据学生学习鉴赏绘画作品的一般经验,将审美感知的发展过程进一步分为五个阶段,其中每个阶段都有特定的感知内容与反应方式:[2]

[1] Harry S. Broudy, "Aesthetic Scanning," in Ralph Smith (ed.), *Readings in Discipline-based Art Education*, pp. 188-191.

[2] Michael J. Parsons, "Stages of Aesthetic Development," in Ralph Smith (ed.), *Readings in Discipline-based Art Education* (Virginia: National Art Education Association, 2000), pp. 274-278.

第一阶段：基于偏爱的感知

"这是我喜欢的色彩！"

"我之所以喜欢这幅画，是因为那里面有一条狗。我养了一条狗，名字叫托比。"

"这幅画看上去就像是天上掉下来的一块大蛋糕。"

"我不认为有糟糕的画作。绝大部分画作都是佳作。"

……

第二阶段：对优美与写实派的感知

"这画中的人物太肥胖了！丑死了！"

"我们期望看到优美的东西，譬如船上坐着一位美女或山上有两只小鹿。"

"你看看，画家的活儿做得真细致。真是妙极了！"

"这幅画中的内容看上去就像真的一样。"

"这不过是胡涂乱抹而已，我的小弟弟也能画出这种玩意儿。"

……

第三阶段：对艺术表现性的感知

"那个画面吸引住了我！"

"你对这幅画的感觉真不错。不管批评家对其形式与技巧说了些什么。"

"我发现这位艺术家对画中的女士深表同情。"

"与照片相比，这幅画的变形激发出更多的强烈情感。"

"我们都对这幅画有着不同的体验。说长论短没有意义，那都是个人的看法。"

……

第四阶段：对风格与形式的感知

"这种上色方式透射出底色，真是色彩之歌！"

"瞧，线条的张力产生一种浮雕感，手绢的拉动真是活灵活现！"

"瞧，光线投射在桌布上的样子，光色斑斑驳驳，整体效果呈现为白色，桌布平铺在桌面上。"

"画中人物的面部有一种隐隐约约的幽默感。基本上是正面像，但眼睛是用立体派的风格描画出来的。"

"这位人物用眼传神。那双眼睛犹如杯子或小船，构成视觉隐喻。"

……

第五阶段：对艺术自主性的感知

"在我看来，这一画风通过凸显表层的平面性，打破了原有风格的局限。"

"这里面有某种疲倦感。我无法肯定这是不是因为自己厌倦了观看那种东西，要不就是因为画家厌倦了描绘那种东西。"

"说到底，这种画风过于松散，过于自我陶醉了。我不喜欢这样，我觉得应当多一些自我控制的成分。"

"我往复观看这件作品。我过去认为其中的修饰成分过多，现在看来这件作品再次引起我的共鸣。"

……

需要注意的是，上述五个阶段及其感知内容和方式，是就学生的一般感知习惯和不断深化的过程而言的，丝毫没有绝对化的意思。要知道，任何阶段及其内容的划分，都是相对而言的，都是为了更加清楚地说明问题而不得不带有一定的牵强成分。说到底，审美感知终究具有自由的本性，观赏者可以随心所欲、忽浅忽深、相互交叉、往复回环地观赏自己感兴趣的东西。对于绘画色彩、形状与线条的组合，画中人物、姿势与背景的布局，以及某一事件和物象的特殊寓意和象征符号等因素的欣赏，更是如此。

总之，上述种种做法，都是提供给大家仅作参考而已。要知道，在具

体的艺术教育实践中,由于社会文化语境不同,政治意识形态不同,相关的知识结构具有一定差异,因此教学双方都需要因地制宜地采取有效的措施,逐步提升学生的审美感知能力与水平。我们坚信,在当前这更加开放、资讯发达、全球互动的新时代,具有创新意识和创新能力的教师和学生,会根据各自的特点和需要,开发出更为有效的课堂审美教育方法。当前,在多学科理论与实证的研究和比较基础上,不少关注学生人文素养和艺术教育的中外学者都认为,在21世纪或全球化的特定语境中,多元社会和多元文化必然会赋予艺术以新的和更大的活力。艺术本身是一个开放的领域,其内涵当然是不断丰富和扩展的。以美学为基础的艺术教育,可以帮助人们,特别是青年学生在这样的社会大环境中,艺术地感知和科学地思考周围的环境与人生的问题,逐步提高人文素养,这在一定意义上有助于实现"艺术化生存"的人文理想。

六 教学实践中的案例分析

迄今,我们从不同角度对"会通式艺术教育"模式作了简要而系统的阐释与分析。若用一句话加以归纳,可以如是说:"会通式艺术教育"作为一种综合性会通方法,其要点是从人文学科的视野出发,充分利用艺术创作、艺术史、艺术批评与美学之间的交叉互补作用,致力于提高人们的艺术鉴赏水平或艺术评价能力。

那么,在艺术教学实践中,这一综合性会通方法又是如何应用于教学实践与作品分析的呢?为了昭示其内在的应用效度(applicable validity),我们将在这一章里,结合教学实践的实际需要,依据"会通式艺术教育"模式的方法要求,从综合利用的角度出发,兼顾艺术创作、艺术史、艺术批评和美学的不同侧重点及其与艺术教育的互动关系,采用具体的艺术作品作为案例分析的对象,以便加深我们对"会通式艺术教育"模式的理解,提高我们对这种方法要领的应用能力。为此,我们根据本书的结构顺序,提供了五组内容不同的案例。在各组案例中,其中一个属于参考性样例,旨在尝试性地演示案例分析的一般做法和整个程序;另一个则具有例题的性质,其中设立了诸多问题,目的在于拓展审美感知和思维的空间,让更多的在场者参与进来,使教学双方进入彼此相长的互动状态。

1 悲凉与苦闷的《尖叫》

在艺术教学实践中,综合性会通方法到底有何妙用?我们这里不妨以北欧画家蒙克的名作《尖叫》为例,进行一次参考性的尝试。我们之所以选择这幅画,其原因之一在于发生了这件震惊全球的事情:在挪威当地时

间 2004 年 8 月 22 日，几名蒙面持枪劫匪闯入奥斯陆蒙克博物馆，当着众多参观者的面，抢走了著名画家蒙克的两幅名作，然后乘车逃之夭夭，两年后赃物又被警方追缴回来。在这两幅被抢的名作中，就包括蒙克最著名的彩粉画《尖叫》。(图 1)

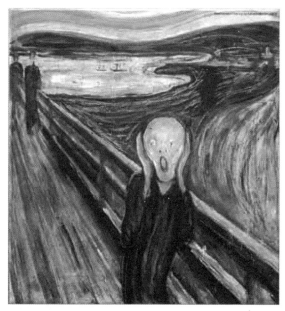

图 1 蒙克：《尖叫》

要分析和评判这样一幅画，我们可以按照"会通式艺术教育"模式的相关要求，在灵活掌握和运用这一综合方法的同时，还需要创造性地构想一些有利于提高教学实效的方法。应当看到，中小学学生正处在天真烂漫的人生阶段，他们满怀憧憬，极富幻想，其艺术想象力不同凡响，某些奇思怪想常常出人意表，乍看起来似乎荒诞不经，但细想起来又显得合乎情理。这在一定程度上是学生从事艺术创作实践的内在潜质和动力所在。在艺术课上，教师不妨以"尖叫"为题，鼓励学生利用声音、肢体、素描与绘画等手段，自行构思和表现"尖叫"的情景和行为。这可以说是一种"入乎其内"的做法，让学生通过不同的表现或表演方式，来亲身感受人在惊吓、恐怖、郁闷、忧伤、激动或兴奋时发出尖叫后，在生理、心理以及思想意识上会体味或感触到什么东西。不难设想，精力充盈和天生好动的青少年，仅用声音和肢体就有可能做出酣畅淋漓的或惊恐万状的"尖叫"表演。这些表演者之间还会相互感染，相互促动，甚至相互竞争，进而引发出创作的激情，碰撞出思想的火花，创构出一些奇巧而震撼的"尖叫"行为艺术作品。随后，教师可以选择出一些作品，组织学生一道分析，鼓励他们畅所欲言，道出自己"尖叫"的原

因和感受，回忆自己表现"尖叫"时的心路历程。

在此基础上，再进入第二阶段，也就是利用图片、幻灯或多媒体电脑屏幕，将蒙克的《尖叫》一画的复制品展示给学生。这等于引入另外一种艺术表现形式，可让学生从直观的画面形象中感知到人在尖叫时的特殊表情。当然，画面上尖叫的人形是一种艺术符号，一种夸张了的个体形状，一种将主观情感予以外化的结果。其直观的景象大概是这样：

> 这幅画描绘的是黄昏时分的景象。从前景中模糊的光影效果看，一切好像发生在夜幕降临的前夕。背景上空血红血红的云彩，横向地起伏涌动着，如同挂在天上的一条滔滔的"红河"。黯淡的蓝色笔触奔放而流畅，勾画出蜿蜒流动的海湾。在左后方有一海滩，上面的景物影影绰绰，在红色流云的映照和桥身的横断之下，形成一个上宽下尖、近似心形的图案，顺流而下的底部更加突出了尖叫者的面部形状。这个鬼魅似的人物好像是以居高临下的方式画出来的。与半仰的头部相比，身材缩短了许多。黑色的衣着与苍白的面孔形成鲜明的对照。这一声尖叫是那样突如其来，是那样声嘶力竭，首先把尖叫者本人吓了一跳。他匆忙中伸出双手掩住耳朵，那颗光秃秃的脑袋捧在他的双手之中，看上去活像一具枯瘦的骷髅。大张的嘴巴与深陷的两腮使人可以想象这声尖叫的力度，圆鼓鼓的眼睛使人从中联想到某种毛骨悚然的恐惧感。[1]

在这一画面形象与色彩光影的刺激下，学生可以进行不同的猜想与推测，譬如猜想尖叫的原因与感受，推测尖叫的后果与影响等。"精骛八极，心游万仞"，借此可以鼓励学生进行在场的想象与创造。不过，要想深入地理解这幅绘画的意义，那就得寻找相关的历史根据，这就需要进入艺术史领域。因此，在这一阶段，教师有必要从画家的个人生活经历、流派风格的基本特点、艺术表现的主题与手法等方面入手，搜集有关材料，然后

[1] 有关《尖叫》这幅作品的评述，参见王柯平：《悲凉而苦闷的〈尖叫〉》，见《中国艺术教育》2004年第4期，第20—24页。

归纳概括出要点,简明扼要地讲授给学生。就蒙克与《尖叫》一画而言,下面的相关信息也许是必不可少的:

> 蒙克的一生多灾多难,精神忧郁,思想敏感,对人类感情与精神生活中的苦难、焦虑、恐惧、悲伤与病态等有着深刻的体验。他5岁时母亲病逝,父亲近乎精神失常,14岁时姐姐因病去世,自己体弱多病。他曾自嘲说:"疾病、精神失常和死亡是守在我摇篮旁边的黑色天使,并且从此伴我终生。"
>
> 在欧洲画坛,蒙克是表现主义的代表人物之一。这一画派兴起于20世纪初,极盛于20世纪20—30年代的德国、奥地利与北欧诸国,后来扩展到其他艺术领域。其主要特征是宣扬艺术即自我表现的主张,认为艺术旨在表现自我的心灵真实和深层潜意识,展示现象世界背后的本质和永恒真理,推动自我感情的昂扬,追求精神人格的价值,强调艺术是人类内在需要(情感、直觉、梦幻等)的外在表现,宣称艺术作品多为艺术家主观激情的爆发,侧重将形、色、线三要素依据情感需要作抽象的主观组合,用来传达内心幻象。表现主义艺术的画面色彩奇艳,线条粗放,形体扭曲,用笔夸张,擅长变形,具有强烈的刺激性或视觉冲击力。
>
> 《尖叫》一画属于蒙克在1893年到1994年间创作的"生命组画"(Frieze of Life)之一,主要描绘疾病、死亡、焦虑、恐惧和爱情等主题。从《尖叫》(也被译为《呐喊》或《嚎叫》)这幅画的复制图片来看,画中人物的面部表情扭曲而夸张,显得惊恐万状,痛苦不堪,因此经常被人视为"苦闷的象征"(symbol of anguish)。

基于上述背景知识,我们便可有根有据地结合该画的表现特点和自己的感悟,再来仔细地审视这幅作品:

> 我们的视点会移向漫步在桥上的另外两个高挑的人影。他们看上去手插衣兜,怡然自得,一边散步一边闲谈,与眼前惊心动魄的一

幕好像素不相干，更没有什么特别的反应。这种强烈的反差给人的印象是：尖叫者在尖叫，散步者在散步；你是你，我是我；你有你的苦闷，我有我的潇洒。看来，他们尽管处在同一个生存环境中，但却沉浸在两个不同的内心世界里。这当然会让观众产生不同的联想。譬如，有些观众或许以为尖叫者天生胆小，自己吓唬自己，这便应了"天下本无事，庸人自扰之"的老话。再者，有些观众或许猜测这位尖叫者在自寻开心，用恶作剧来吓唬别人，这幅画不过是"游戏"之作。另外，有些观众或许会想得更远更深。他们假定人与人之间的差异与隔膜，谙悉人与人之间关系的疏离与稀薄，那位用尖叫来发泄内心苦闷的人，在不为他人所动的情况下，就好像孤零零地被抛弃在空旷荒漠里的阴魂野鬼。在那里，他所发出的狂噪，声震于内，飘散于外，几乎得不到任何反响，更不用说同情与安慰了。于是，我们眼前所看到的只是那张变形的脸，一个特殊的象征性面具，一个苦闷与悲凉的心灵世界的缩影。你瞧那大张的嘴巴，活像一个幽深无底的"精神黑洞"。

那么，1893年创作此画的蒙克到底想要表达什么呢？或者说，这幅画作还有什么别的人生意味呢？如果从美学或艺术哲学的角度来看，这种"尖叫"与宇宙人生到底有何关系呢？人们会从中得到什么样的启迪呢？

 蒙克在他的回忆录中，记述着这么一段话："一天傍晚，我正沿着一条路走去，城市在路一边，下面是狭长的海湾。我感到很累，而且不舒服，停下来向海湾那边望去，太阳正在下山，云彩变得血红血红。我突然感到在大自然中传来了一声呼号，我似乎听到了这种呼号。我画了这幅画，将云彩画得像血一样，色彩在发出呼号。"
把天上的呼号转化为人的尖叫或嚎叫，这是借助艺术手段和审美直观把无法表现的东西表现了出来。不过，这只是体现了技艺的妙用而已。我们更关注的问题则是大自然为何呼号？蒙克本人怎么能听到这声呼号？他听到呼号后会是什么样的反应？就像画中的尖叫者那样

吗?这种天人之间的感应,是幻听还是想象?是感官的敏悟还是精神的失常?……我们说不清。但说不清不等于不能说,更不等于不能体味或猜测。

我们知道,蒙克太敏感了!太神经质了!也许,就像许许多多天才的艺术家一样,蒙克对各种苦难的感受比常人远为深切,同时又自觉不自觉地把自己当作人类的代言人。因此,在蒙克那里,自然界的云霞变幻会使他联想到人类多难的生存状态,自然界的风吹草动会让他感受到人类脆弱的感情世界。所以,他以自己特有的方式表现出这一苦闷而悲凉的"尖叫"。这声竭尽全力的尖叫如同狂噪,如同野兽般鬼魅似的狂噪。这声狂噪不仅使云彩与海水发生颤动,而且使观众的心灵发生颤动。这种人与天、人与人之间的相互感应,的确是一种悲天悯人式的感应。总之,这声经过艺术化或符号化后的"尖叫",在画面中凝结了下来。举凡看过此画的观众,会觉得那声"尖叫"经常萦绕在耳边,那张骷髅似的"鬼脸"总是浮现在眼前,挥之不去,如影随形。有人或许从中感受到悲天悯人的情怀,有人或许从中体悟到天人感应的关系,有人或许从中联想到苦闷悲凉的生存状况,也有人或许从中获得压抑而后宣泄的快感……

的确,在《尖叫》一画中,蒙克成功地表达了他的主题,有意简化并夸张地表现了对象,尽力让人感受到苦闷的心灵与悲凉的人生之间的无穷张力。为此,他把主观印象置于首位,并且不惜采用一切手段,歪曲所有事物的造型和色彩。这种创造性的歪曲(creative distortion)反倒成就了他的画风,从而开创了表现主义艺术风格,同时也使他的作品给人带来强大的色彩冲击和情感震撼,致使两三代艺术家在他的影响和精神启发下从事绘画创作,这其中就包括毕加索和马蒂斯。

真正的艺术作品,具有谜语般的特征。上述感知、体验、反应与评判,也许是冰山一角,也许是附加过多。但从艺术批评或艺术解释学的角度看,艺术作品本身所提供的是开放的话题,观众或评论家会走进批评的

循环之中。今天,我们这么认为或这么评价,那是根据我们现有的知识和感知能力;明天,我们也许会做出新的评价,那是因为我们获得了新的材料或新的论据,并且提高了自己原有的认识水平。不过,在我们没有取得新材料、新证据或新认识之前,我们通常总是认真地看待自己所能做出的现有评判结果。这一点不仅适用于职业化的艺术批评,同时也适应于会通式艺术教学实践。

2 "剩水残山"的启示

图2　马远:《踏歌图》

欣赏南宋山水,以刘(松年)李(唐)马(远)夏(圭)为代表的"院体",是最为重要的内容。在这四人中间,马远的画作更是独具一格,是表现"剩水残山"的典型,当然也是许多人喜爱的鉴赏对象。这里不妨以其两幅作品为例,看看我们能够从中感知到多少东西。

利用多媒体投影设备,先展示《踏歌图》(图2),后切换《寒江独钓图》(图3),稍视片刻,返回《踏歌图》,引导学生凝视这幅画面一定时间,然后开始提问、讨论:

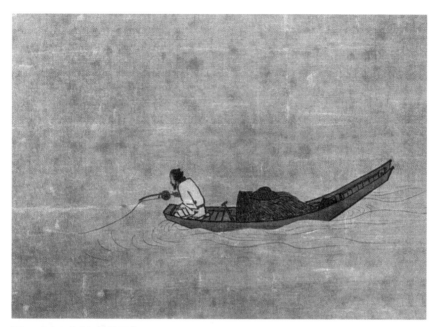

图3　马远:《寒江独钓图》

程序1：直观对象《踏歌图》

A. 你从这幅画中看到什么？
B. 你对其中的哪些内容感兴趣？你比较喜欢画中的哪一部分？
C. 为什么这幅绘画名为《踏歌图》? 这有什么说法？……

提示：《踏歌图》是南宋著名画家马远的传世名作。此图近处田垅溪桥，巨石居于左角，疏柳翠竹，有几个老农边歌边舞于垅上，显然是喜气洋洋，不会是酒后轻狂之举。远处高峰削成，宫阙隐现，朝霞一抹，整个气氛欢快、清旷，形象地表达了"丰年人乐业，垅上踏歌行"的诗意。踏歌是民间一种不拘程式的娱乐形式，用足蹬踏而作歌之谓。据《武林旧事·元夕》中写南宋京城临安繁华气象的诗，有"人影渐衡益露冷，踏歌声度晓云边"等句。此外，张武子有诗："帖帖平湖印晚天，踏歌游女锦相牵；都城半掩人争路，犹有胡琴落后船。"可见，踏歌这一娱乐形式在平民中甚为盛行，是人们表达快乐心情等喜庆场面的一种普遍形式。

程序 2：直观《寒江独钓图》

A. 你从这幅画中能看到什么？

B. 这幅画的名称会使你想起唐人所写的哪一首绝句？

C. 你如何看待小舟与江水、渔翁与钓鱼的隐喻关系？……

提示：《寒江独钓图》前景是缓缓涌动的江水，中景是坐在船头的一位老翁，专心致志地手把鱼竿，独自在江上钓鱼；船上放着脱下来的蓑衣和斗笠，另外还斜放着一只船桨；江面空阔浩渺，显得十分寂静；背景显得模糊不清，看来还是江面，但我们可以想象那里也许是隐隐约约、淡墨勾描出的起伏山峦，因为中国山水画向来是山不离水，水不离山。这种景致与场面，尤其是画名，使人容易联想起唐代诗人柳宗元在永州所作的一首著名小诗，题为《江雪》："千山鸟飞绝，万径人踪灭。孤舟蓑笠翁，独钓寒江雪。"这确实是一首诗中有画、画中有诗之作。受此诗意境的启发或感染，古代画家常采取其中诗意作画。马远这幅画构图奇特，用意深远，故成名作。画中的小舟与江水、渔翁与钓鱼，细细琢磨起来，好像不是以人与物的实用关系为表现主题，而是以人的精神追求和自我修养为表现主题，体现出天人合一、物我同一的谐和境界，给人一种超凡入圣之感。这看似人在钓鱼，实际上是人与天地精神相往来，在与大自然进行无言的对话，进行心灵的交感。西方人把神人合一的精神追求安置在面对耶稣受难的祷告过程中，因此很具有肃穆而崇高的宗教性。而中国人则把天人合一的精神追求安置在悠然自在的人物关系中或优美寂静的自然场景里，因此更具有审美自由的愉悦性。

程序 3：从艺术批评角度感知和分析画风

A. 你觉得这两幅画画得怎么样？各有什么特点？

B. 宋代山水分为南北两宗，两者之间主要有什么明显的不同？

C. 上述两幅绘画作品在多大程度上能够说明"北宗"与"南宗"两种画风的差异？……

提示：《踏歌图》在具体画法上，用笔苍劲而简略，大斧劈皴，极其干净利索，正是院体的典型特色。树木的枝干有下偃之势，则是马远个人的创造。这幅作品，从总体上来说，虽然不是边角之景，但在具体处理上，已经融入了边角之景的法则，所以，并不以雄伟见长，而是以清新取胜。尤其是瘦削的远峰，宛如水石盆景，显得灵动而轻盈，使人联想起张家界的景色或窈窕淑女的体态，另外，这里给人一种特殊的亲切感，丝毫没有北宋山水画那种压倒一切的雄浑壮阔气势。

《寒江独钓图》的用笔更为简洁，但用意更为含蓄。寥寥数笔，画出涟漪波动的江面，小舟一头下沉，衬托出钓鱼者的重压，一切都显得那么自自然然，平平淡淡，但又使人觉得宁静致远，天人合一，那渔翁看似专注，但又不在乎钓鱼本身，而是在与天地对话，与自然对话，与宇宙精神相往来，进入一种看似孤寂但却超凡入圣的境界，体悟到天地有大美而不言的真谛。

宋代山水画在中国艺术史占有十分重要的地位。一般说来，北宋画风多以气势为胜，呈现出壮美雄浑的形态，南宋画风多以清新为胜，呈现出优美幺远的风格。相比之下，前者以李成、关仝和范宽为主要代表，其画作表现或气象萧疏、烟林清旷，或石体坚凝、杂木丰茂，或峰峦浑厚、势壮雄强；后者则以马远和夏圭为主要代表，其画作的选景和布局不再是气势雄浑旷远壮美的客观山水，更多的是有限的局部场景或精巧清新的画面，譬如"剩水残山"、树枝半截、石岩一角等。正是通过这番苦心孤诣的着意经营，其抒情性更为浓厚，诗情画意更为显著，诸多小品小景流溢出种种别致的情思意趣和轻柔优雅的快感。《踏歌图》就是一个典型的范例。

程序4：从艺术史和美学角度评价画家

A. 你对画家马远的情况知道多少？

B. 我们怎样评价马远的艺术贡献及其在中国艺术史上的地位？

C. 从绘画美学角度如何小结马远的绘画艺术特色？……

提示：马远在南宋画坛中占有重要地位，历任南宋光宗、宁宗两朝画院待诏，极受统治者的赏识。人们通常把它与李唐、刘松年、夏圭联系在一起，称为"南宋四大家"。由他们所代表的山水画派，在美术史上称为"院体"。在"南宋四大家"中，如果说李唐是院体的开创者，那么，马远则是最具代表性的院体画家。马远出身绘画世家，他的曾祖、祖父、父亲、伯父、兄弟、儿子都是宫廷画家，而且都很有成就。像这样一门数代均以绘画见长而且作出了重大贡献的，不仅在宋代，就是在整个中国美术史上也是极为罕见的。

马远的绘画，在继承前人成就的基础上进一步挖掘山水中的诗情与感人力量，着意形象的加工提炼，注重章法剪裁和经营，使得作品更加简洁完整，主体更为明确突出。其山水画一般是远山奇峭，近石方硬；远景简练，近景凝重。"其小幅峭峰直上而不见其顶，或绝壁直下而不见其角，或近山参天而远山则低，或孤舟泛月而一人独坐"，予人以玩味不尽的意趣。由于马远在构图上善于采用以局部表现整体的手法，长画山之一角、水之一涯，使画面呈露出大片空白，所以，被人称为"马一角"，被认为反映了南宋偏安的残山剩水，所谓"中原殷富百不写，良工岂是无心者；恐将长物触君怀，恰宜剩水残山也"。这种解释是欠科学的。其实，马远的边角之景是艺术上的高度提炼，完全是美学的，而不是政治的。

当北宋画家把全景山水发展到登峰造极，南宋的山水画家要有所创造，就不能不在观照方式和表现方法方面另辟蹊径，由"远观其势"的全景风光转向"近观其质"的边角之景。另外，刘李马夏的"院体"山水，在明代被董其昌列为"北宗"，认为其在具体画法上讲究刻画，在绘画的功能目的方面不免身为物役，所以其结果往往导致画家的损寿。董其昌明确提出，北宗"非吾曹所当学"。而作为一位文人画家，应当从"南宗"入手。所以，尽管院体山水在艺术上独具特色，但在后世却始终处于被排斥的地位。[1]

按照李泽厚的说法，北宋山水画高度发展了"无我之境"。所谓"无

[1] 潘欣信主编：《中外绘画名作八十讲》（桂林：广西师范大学出版社，2004年），第46—47页。

我"，不是说作品中没有艺术家个人的情感思想，而是说这种情感思想没有直接流露，甚至有时艺术家在创作中也并不能自觉意识到。它主要通过纯客观地描写对象，终于传达出作者的思想情感和主题思想。从而这种思想感情和主题思想经常也就更为宽泛、广阔、多义而丰富。陶渊明的"暧暧远人村，依依墟里烟"，"采菊东篱下，悠然见南山。山气日夕佳，飞鸟相与还"……便是这种优美的"无我之境"。它并没有直接表露或抒发某种情感思想，却通过自然景物的客观描写，极为清晰地表达了作者的生活、环境、思想、情感。北宋山水画的"无我之境"，由于不使用概念、词语，就比上述陶诗所表现的"无我之境"更为宽泛。但其中又并非没有情感思想或观念，它们仍然鲜明地传达出对农村景物或山水自然的上述牧歌式的封建士大夫的美的理想和情感。……随着时代的发展变化，诗、画中的美学趣味也在发展变化。从北宋前期经后期过渡到南宋，"无我之境"便逐渐在向"有我之境"推移。所谓"无我之境"，更多的是通过自然山水来传达种种主观的心境和意趣，继而走上了文人画和写意画的道路。

在以马远为典型代表的南宋山水画中，比起北宋那种气势雄浑壮阔宏大的意境来，其所用的题材、对象、场景、画面显然是小多了，但却刻画得更加精巧细致了，自觉的抒情诗意也更为浓厚、鲜明了。被称为"马一角"的马远的山水小幅里，空间非常突出，画面大部分是空白或远水平野，只一角有一点点画，令人看来辽阔无垠而心旷神怡。谁能不在这些"剩水残山"和南宋那些小品前荡漾出各种轻柔优美的愉快感受呢？总之，山水画把人们审美感受中的想象、情感、理解诸因素，引向更为确定的方向，导向更为明确的观念或主题。[1]

3 《艾达的灵魂来到世界》

艺术教育课堂上的案例分析，在最后阶段一般会引入美学问题与艺术难题的讨论或追问。同样一幅作品，面对不同年龄的观众（特别是学

[1] 李泽厚：《美的历程》（北京：文物出版社，1981年），第173—178页。

图4 奥尔布莱特:《艾达的灵魂来到世界》

生们),会引发不同的评论,由此激发出学生自己的审美思考,并且会由此得出极富启发性的见解。

在《美学与艺术教育》一书引介的11幅插画中,第一幅就是1930年由伊凡·奥尔布莱特(Ivan Albright)创作的《艾达的灵魂来到世界》(Into the World There Came a Soul Called Ida)(图4),现珍藏于芝加哥艺术学院。该作品虽不是轰动一时的巨作,但其标新立异的风格、独特的构思以及画中人物的丑怪神情与姿态所造成的视觉冲击,则具有非同寻常的艺术感染力。在互动性的追问过程中,作者利用三个不同年龄的学生对该作品的不同反应,说明了学生审美过程的特点以及发展线索。事实上,大多数学生都认为这幅画很丑陋,让人不舒服,相关的评论也是众说纷纭。但是,这种现象恰恰突出了艺术表现美与丑的价值所在。其中所涉及的问题,譬如有关绘画主题、创作意向与观众感觉及其情感反应等问题,既是艺术批评中常见的内容,同时也是审美判断中不可或缺的因素。在教学双方相互启发的问答过程中,美学的思考自然而然地进入了艺术课堂和艺术欣赏的话语之中。这里根据学生的不同年龄,由小到大地排列出来三组对话,形成三个不同层次但内容彼此关联的参考性教学程序。

程序1:13岁女孩戴比的否定性反应

问:你在这幅绘画中看到了什么?

答：一个妇女光着腿坐在椅子上。腿光秃秃的，很丑，还布满了疙瘩。她坐在那里，一只手拿着粉扑，另一只手拿着镜子……她看上去像个女巫。

问：这幅画给人什么感觉？

答：我不知道。就是那两条腿让我紧张。

问：你认为画家为什么要画这幅画？

答：他和丈母娘吵架生气了（笑声）。我不知道。他就是那样感觉。他看到一个妇人在街上走，就说："真让人恶心。"于是，他就决定把她画下来。他因为某种原因跟她生气。[1]

在这里，采访者先后提出了三个问题。第一个问题最为直观，容易回答。被采访者根据自己的所见所思与视觉反应，把有关的东西或画面的形象直接描述了出来。但我们发现，回答的内容会不知不觉地掺杂个人印象的好恶以及初步的判断或猜想。譬如把画面上的人物"艾达"视为"女巫"。在西方文化中，"女巫"是丑陋的象征或代名词。采访者的第二个问题也比较直接。个人的感觉因人而异，纯属主观的反应，观众可以实话实说，把自己的感受和盘托出。第三个问题涉及画家的创作意向（intention），这是艺术批评或审美判断经常提出的问题。因为需要分析或推测，因此相对复杂一些。戴比的推测虽然稚嫩而好笑（这或许是美国人喜欢幽他一默的习惯做法），但听起来也不是不着边际。这里面隐含着男人与女人之间在日常生活中可能遇到的冲突现象，因冲突而敌视可以说是人之"常情"（常见的情绪）。一般说来，在情绪驱使下产生创作冲动，在儿童身上是如此，在成年人身上也是如此。

程序2：14岁男孩埃里克的反应截然不同

问：艺术家为什么画这幅画？

[1] 帕森斯、布洛克：《美学与艺术教育》（李中泽译，成都：四川人民出版社，1998年），第142页。

答：为了表现人是什么样子。人们总是这样做。他们游手好闲，无所事事。他们照着镜子，看看自己，并且发问。"噢，我显得那么压抑！现在看着我！"她应该摆脱困境，现在为时不晚，她还没有死。我跟你说，我妈妈去洗健身矿泉浴了。因此，当我看到这样的胖人时，真使我难受不安……[1]

采访者在此重复了上面的第三个问题，其用意是想看看比戴比高一年级的学生对画家的创作意向会有什么不同的说法。相形之下，戴比对于丑的反感是其主要情绪。她对艺术的期待是对美的期待，因为她对女性美的认识来自大众传媒。当然，她也发现这幅作品有力量，有趣味，令人不安。而埃里克的判断显然有些不同，其中含有道德因素。他不仅联系周围人物的体态对艾达的外貌做出评论，而且对外貌所暗示的特征也做出了反应，并为艾达的特征而痛惜。讲到自己的妈妈时，暗含着艾达与"妈妈"在形体上的相似之处。不过，艾达显得悲观和消极，只是一味地顾影自怜，埃里克对此表示遗憾而非简单的同情，因此提出尖锐的批评。比较而言，埃里克的"妈妈"显得乐观而积极，为了瘦身和健美，自己主动采取措施，"去洗健身矿泉浴了"。其实，有关"胖人"的问题，不仅涉及健康，而且涉及审美，可以引导学生继续讨论下去。但前提是要避免冒犯在座的胖人，切勿伤害他们的自尊心。

程序3：17岁的学生贝蒂的回答更有新意

问：这幅画的主题是什么？

答：它试图表现美的东西，但是，一切都很肤浅。你变老了，整个表现显得平淡乏味，沉浸在对美的迷恋之中。

问：你认为艺术家当时的感情是什么？

答：很难说。他也许和某个女人生气了，就把她画成了那个样子。事实上，画面中有钱和水晶玻璃——是物质主义的，但不是描绘

[1] 帕森斯、布洛克：《美学与艺术教育》，第146—147页。

实物的好作品。它降低了这些东西的重要意义，表现出这些东西在艺术家心目中的重要程度。所以我认为画家觉得人们太关心表面的物质价值了。

问：这就是画家为什么要这样做的原因吗？

答：我不知道，我所看到的就是那样，你也会看到那副平淡乏味的表情，人到最终也会成为那副模样……我很喜欢这幅画，的确喜欢。

问：为什么？

答：它显得压抑，但它也是让我着迷的东西。事实上，人们是那样肤浅和拜物。我也不例外。但是我可以这样认识自己，这使我感到沮丧，可这再次说明了这一点。[1]

这第一和第二两个问题涉及作品的主题和观众的情感反应，相当专业化，有些抽象意味。但 17 岁的高中生经过数年的艺术教育，对美学与艺术批评的主要概念已经相当熟悉，因此能够做出从容甚至相当专业的问答。后两个问题实为一个问题，也就是前面提过的创作动机或意向问题。不难看出，贝蒂本人显得很乐意讨论她对作品的审美体验与评判。她的一番话中有不少可供讨论的、耐人寻味的内容，因为她看到了作品反映的情感与观点。在这个谈话中，她使用了许多生动、时尚、富有感情色彩的词汇，譬如沉浸、对美的迷恋、物质价值、很喜欢、显得压抑、拜物等。这种面对面的采访实例，真实而生动地再现了不同年龄学生的审美思路和个性发展特点，为丰富课堂上的美学和艺术教育内容，提供了具体而真实的素材。

4 《伏尔加河上的纤夫》

实际上，到了 17 岁的年纪，也就是说学生到了高中阶段，其鉴赏能力或艺术感觉基本上趋于成熟。无论是在课堂教学活动中，还是在参观艺

[1] 帕森斯、布洛克：《美学与艺术教育》，第 165—166 页。译文有修订。

术馆过程中,他们都会在一定程度上运用以前所学的艺术创作经验、艺术史知识、艺术批评手法和美学理论等,自得其乐地鉴赏某些艺术作品。当然,在必要的场合与特殊情景下,教师也需要提供一定的参考资料,以便引导学生深化他们的审美感知与审美体验。

这里,我们不妨以俄国画家列宾的名作《伏尔加河上的纤夫》(图5)为例,在用多媒体展示这幅绘画的整个画面和局部细节的同时,鼓励同学发表自己的观感与评价,同时也可以用开放性的追问方式,让学生在自由想象中,思索其中的深层寓意乃至想象的深度。

程序1:从普通经验到审美经验

A. 你到过江河之滨吗?你见过拉船的纤夫吗?你有何感想?

B. 你听过船工的号子吗?你有何感受?

C. 你听说过画家列宾吗?

D. 你从这幅绘画中看到什么呢?能感受到什么呢?……

提示:伊里亚·叶菲莫维奇·列宾(1844—1930)是俄国伟大的现实主义画家。1844年,列宾出生在俄国边境省份哈尔科夫省的楚古耶夫镇,父

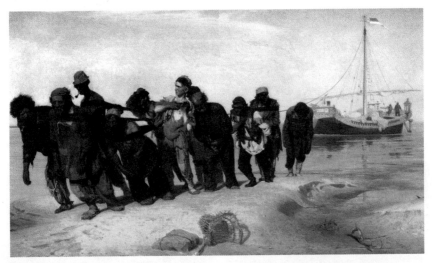

图5 列宾:《伏尔加河上的纤夫》

亲是一个屯垦军军官，忠实履行军人天职的父亲对年幼的列宾影响很大。列宾的表哥是画坊里的学徒，时常给列宾带一些水彩画颜料、笔和纸张，这便使列宾兴致大发，沉迷于用颜料描绘世界的游戏。

1863年，列宾来到彼得堡，先师从圣像画家布纳科夫，随后考入美术学院。经过六年的学习，以优异成绩获得大金质奖赴意大利和法国留学。他所创作的《伏尔加河上的纤夫》，是19世纪80年代初批判现实主义绘画杰作之一，也是列宾民主主义革命思想最初的艺术体现，同时也预示出他后来的杰出成就。评论家斯塔索夫在评价这幅画及其作者时指出：列宾是同果戈理一样的现实主义者，而且也同他一样具有深刻的民族性。他以勇敢、以我们无可比拟的勇敢……一头扎进人民的生活，人民的利益，人民的伤心的现实的最深处……就画的布局和表现而论，列宾是出色的、强有力的艺术家、思想家。

画面以狭长的横幅展现了这队纤夫的行列。背景上伏尔加河河畔阳光酷烈，沙滩荒芜，一队穿着破烂的纤夫拉着货船，空气中似乎回荡着压抑低沉的《伏尔加船夫曲》。纤夫共有十一人，约略分成三组；船上有两人，一大一小。船体相当豪华，看来是富人游江或供人过江的轮渡。河滨的黄沙、天上的黄云和水中的倒影，彼此交融映照，在一长串衣衫褴褛的纤夫背景中，非但显不出快乐的气氛，反而显得相当压抑，颇有些愁云惨雾的调子。

程序2：具体分析

A. 你从这些人物的表情和姿态中看到什么？

B. 这些人物是普通的纤夫，还是具有特殊背景的人物呢？……

提示：就这一长串纤夫来看，他们大体上可分为三组，每个人都有一定的背景或来历。最前一组共四人，领头的名叫冈宁，他表情温顺，然而性格坚韧，具有一种内在的意志力，他那双深陷的眼睛使他的前额更加突出，闪烁着智慧的光芒。双手下垂，胸前紧紧地绷着一条纤索，而身上的麻布衫却满是补丁。他原是神父，后来被革职，一度充任过教堂唱诗队的指

挥。画家有意把他塑造成一个长者或智者，善良、朴实、智慧、自尊，却始终被不公正地置于被侮辱和被损害的地位。可以说画家在这个形象中注入了一个民族的悲哀，这是这幕人间惨剧中的最强音。

在他右边的汉子是一个身材魁梧、憨直的农民，他赤着脚，头发蓬乱，满脸浓密的胡子，似乎在低声向冈宁絮叨着什么。这个形象起着衬托冈宁的前倾的身子的作用。在他后面是一个细长的瘦子，头戴麦秆帽，叼着一只土烟斗，尽力挺直身子，好像是想减轻一点痛苦。他的左侧的纤夫弯着腰，他原来是个水手，名叫伊卡尔。他的两手向下握拢，神色严厉，眼神凝注着前方，结实的肩膀从上衣的大破洞里露了出来。

中间一组也是四个人：中心人物是穿一身微红色破衣烂衫的少年拉里卡。他那还未晒黑的皮肤、紧蹙的眉头都表明他刚加入这种对他来说负荷过重的劳动。显然画家想在这个稚弱的受压迫者身上注入一种新的精神——反抗。在他的颈上还挂着一个十字架，也许它代表着父母对孩子的爱，然而"上帝"没有听见他们的声音。紧靠在拉里卡后面的是一个受尽风霜之苦的秃顶老汉，他皮肤黝黑，脸色阴沉，一边斜倚在纤索上，一边打开自己的烟袋。他和拉里卡在色彩上构成了强烈对比。两代人，相同的命运，系在同一根绳索上了。少年右边的那个纤夫正患病，他步履艰难，用袖口擦汗，未来等待他的只有疾病和死亡，他那绝望的喘息声似乎犹在耳边。在拉里卡与老汉之间，露出了另一个纤夫的头顶，他脸孔发黑，鼻孔朝外，嘴唇很厚，看样子是一个鞑靼人。

最后一组三人，走在前面的是个退役军人，白色的衬衫外面加了一件坎肩，帽子压得很低，其背后据说是个流浪的希腊人。最后面的那个纤夫只露出了他低垂的头顶。

程序3：深层寓意猜想

　　A. 这些人物的遭遇说明什么问题呢？
　　B. 这幅画的色调起什么作用？
　　C. 画家借此想要表达什么思想理念？
　　D. 总共十三个人物，这会使人产生什么样的联想？……

提示： 整幅画面的暗棕、淡绿、淡紫等色调，使得伏尔加河显得更为惨淡。因此可以说，这种色调的运用本身，构成了"有意味的形式"（significant form）。从画面构图与人物背景来看，列宾是仔细推敲过每一个形象的，因此在此特定场面中把每个人物都高度典型化了，成功地表现出了各自的年龄、经历、性格、体力以及精神气质等不同特点。另外，画家本人还对他们的身份作了详细的记述，让这些不幸的灵魂在苦难中得到永生。这也许是一种无言的控诉，控诉当时社会的政治迫害与不公平现象等。《伏尔加河上的纤夫》展出以后，善良的人们的灵魂震撼了，著名的作家陀思妥耶夫斯基在看过这幅画之后，在日记中写道："不能不爱上他们，这些无依无靠的人，不爱上他们就无法离开他们。不能不考虑一下，我确实有欠于人民。"[1] 至于十三个人物的可能寓意，人们也许会联想到达·芬奇的名作《最后的晚餐》，描写的是耶稣与十二个门徒的最后一次聚会，那位名叫冈宁的神父似乎在此扮演者耶稣的角色，他是这群受难的纤夫的精神领袖，同时也是继续生活下去的希望，甚至也是苦尽甘来的期冀。

古今中外，视觉艺术成就非凡，成果累累，为艺术教育提供了用之不竭、取之不尽的丰富资源。上列案例分析，只是运用会通式艺术教育模式的一种粗浅尝试。我们坚信众多从事艺术教育的专家和教师，一定会在创造性的、自由开放的、教学相长的互动互促过程中，使案例分析更为具体，更为深入，更有效果，更有吸引力。

[1] 以上分析参见潘欣信主编：《中外绘画名作八十讲》（桂林：广西师范大学出版社，2004年），第191—193页。

中篇

诗教开端

七 轴心时期与对话意识

从思维广度及其影响深度来看，20世纪历史哲学研究领域取得的突出成果之一，当推卡尔·雅斯贝尔斯（Karl Jaspers）提出的"轴心时期假设"（the hypothesis of the Axial Period），这一假设将三大文明传统同时并列起来，有力推进了连接人类历史进程的跨文化研究及其对话意识。

1 三大精神辐射中心

在《历史的起源与目标》（*The Origin and Goal of History*）一书中，雅斯贝尔斯以宏观的历史视野与发人深思的论述，创设了更新史坛学风的"轴心时期假设"。此假设基于人类文明发展的客观事实，认为世界历史的轴心在"公元前5世纪前后，也就是在公元前8世纪到公元前2世纪之间所发生的精神性过程之中"。这一时期，世界历史平行发展，"既共时又偶合"（synchronistic but coincident），集众多非凡事件之大成。譬如，"孔子与老子生活在当时的中国，中国哲学处于百家争鸣之际，其中包括墨子、庄子、列子等诸多思想家；与此同时，在印度创制了《奥义书》（*Upanishads*），诞生了佛陀（Buddha），并且像中国一样，涌现出包括怀疑论、唯物论、诡辩论和虚无论在内的一整套哲学流派；此时的希腊，也同样人才辈出，涌现出诗人荷马与巴门尼德（Parmenides）、赫拉克利特（Heraclitus）和柏拉图等哲学家。这些著名人物所代表的所有成就，几乎是在短短的数百年间，于中国、印度和西方同时发展起来，而且这

三个区域相互隔绝,彼此不知"[1]。尽管如此,"轴心时期"在历史意义上却具有包容一切的特征。因此,"任何没有参与这一轴心时期成熟的民族就会滞留在'原始状态',继续过着非历史的生活,也就是那种一直延续了成千上万年的原始生活。举凡生活在轴心时期这三个区域之外的人们,抑或与这三大精神辐射中心(three centres of spiritual radiation)不相往来,抑或与其建立联系。他们若是出于后一种情况,就会被拖入历史中来"[2]。这里所谓"三大中心",一是指以中国、印度和希腊三大文明古国为代表的精神文化传统,二是指这三者在人类历史沿革或文明进程中的影响力、整合力以及相应的同化力。所谓"被拖入历史",主要是表示三大文明传统的教化或同化作用,或者干脆说,是指以文明教化来替代原始社会生活形态的必然趋势。所谓"精神辐射",一方面是指三大文明精神传布广泛的历史影响力,另一方面则指其间横空出世的精神天才及其原创思想;这些思想作为人类"文明"的杰出成果,为人类精神世界奠定了功垂千秋的坚实基础。数百年来,尤其自工业革命以降,虽然科技天才辈出,科技事业腾飞,但在人类精神领域,独领风骚的依然是轴心时期的精神天才们。在现存的思想星座里,尽管后世哲学家与思想家人数众多,但其思想内核大多属于先哲思想的注脚而已。

与此同时,轴心时期是唯一能够代表世界历史上一个整体和普遍性平行发展阶段的历史时期。就是说,发端和成熟于中国、印度与希腊的三大文明传统,作为人类历史的三个独立根源(three independent roots of one history),一方面体现了人类历史三种形态的多元性,另一方面构成了历史进程中诸多平行发展成果。而在所有这些成果中,包含着某种意义的深刻的共同要素,即一种关于人类研究的原始资料。[3] 仅从该时期三大文明古国的哲学思想来看,这一共同要素非常明显,这项人类研究活动十分广泛,几乎涉及人类生存状况的各个领域,诸如人的本性、人的教育、人的可能性以及人的精神化,等等。雅斯贝尔斯认为,对所有人来讲,这一

[1] Karl Jaspers, *The Origin and Goal of History*(London: Routledge & Kegan Paul, 1952), p.2.
[2] Ibid., p.3.
[3] Ibid., pp.11-12.

共同要素,向无限的交流或传播提出了挑战,而这一挑战恰恰有助于现代人"明白自身的处境,克服内心自我封闭的历史意识的狭隘性,飞跃到广阔拓展的现实之中"[1]。

确切地说,雅斯贝尔斯在此是从人类历史总体的高度出发,对历来自负的西方中心论者提出了诚恳的忠告。他甚至批评说,"凭借强力意志而自以为独握真理""盲信工具而不可一世但却自欺欺人"的错误行为,导致了西方所面临的一场无形而深层的灾难。相比之下,这场灾难突出地表现在种种世俗形态的独断论哲学和所谓的科学性意识形态之中。对此,"无限交流的意志"(will to boundless communication)可谓一剂祛病免灾的良药。[2] 无疑,这种"交流",不只限于语言与思想的交流,更需要灵的交感(communion)与心得会通。

2 隐含的独断论调

就我个人所见,雅斯贝尔斯提出的"轴心时期"理论,虽然基于人类文明的主流传统,并且道出了历史发展的客观趋势,但却假定生活在这三个精神辐射领域之外的其他人,如若自我孤悬,不与上列领域相往来,就有可能被抛出历史之外。这一猜断无疑淡化了其他文明传统的影响和张力,其中隐含某种独断的论调或文化优越意识,不仅与他本人对西方独断论哲学的批评形成悖论关系,而且会在非主流文明社团中引起一定争议,特别是在积极倡导"文化多元性"(cultural pluralism)或"文化多样性"(cultural diversity)的当下时代。

不过,假如我们能够抛开自以为是的偏见或超越民族与地域的局限性视界,假如我们承认"轴心时期"三大文明传统在各自沿革过程中特有的开放性和兼容并蓄性,假如我们从人类整体的观念出发来评估已往显赫的历史文化成就并预测影响未来发展的导向,那么,我们几乎无法否认雅斯贝尔斯上述立论的相对合理性。与此同时,我们也不难就其内含的深刻启

[1] Karl Jaspers, *The Origin and Goal of History*, p.19.

[2] Ibid., pp.19-20.

示达成一定的共识,即从人类生存与发展的角度来回顾"轴心时期"所取得的成就,不仅发人深省并给人以灵感,而且具有相应的现实意义和借鉴价值。当然,这种"回顾"既需要入乎其内地走进历史,以历史语境为坐标进行探询和诠释,同时也需要出乎其外地走出历史,以当代语境为参考进行对照和比较。这一追索过程具有阿多诺所说的那种"二次反思"(second reflection)特征。[1] 借此,研究者可望激活历史,使一切历史在跨文化研究的意义上成为克罗齐所倡导的"活的历史"(living history)。所谓"活的历史",不仅是指思想活跃和行动的历史,而且是指重新发现或需要重估的历史。因为,历史通常是三维合一的时空存在,既关涉过去,也关涉现在,同时也关涉未来。

3 激活历史的对话意识

无论从形式还是从本质意义上讲,赖以激活历史的"二次反思",在一定维度上体现着交织于历史语境和当代语境中的对话意识或对话精神。所谓对话,它首先是人类一种历久弥新的交流方式。举凡充满宽容、动态、开放和自由等特征的对话,才是激发和实现真正沟通或相互理解的前提。其次,对话是构成经纬式话语网络的重要机制。这种网络通常交织在天人之间,人与人之间、读者与作者之间、读者与作品之间、作者与作者之间、作品与作品之间……具有明显的互动作用以及由此引发的创新契机。在实际运作过程中,历史与现代,古人与今人,也都会被纳入对话的网络之中。这就是说,我们除了"究天人之际",还需"通古今之变",要与历史对话以知兴替或吸取教训,要与现实对话以知来者或善于应对。再者,在精神文化层面上,对话是一种"全新的意识和生活方式的'隐喻'(metaphor)",它打破了形而上学的"二元对立"模式,拆除了表象与真实、感性与理性、物质与精神、有限与无限等二分式对立范畴之间的"界墙",通过彼此之间的对话形成丰富的精神生活与"文化的边缘",从而有

[1] Theodor W. Adorno, *Aesthetic Theory* (Tr. C. Lemhardt, London: Routledge & Kegan Paul, 1984), pp.39-40。

助于建立"真正的人际关系"和实现"与他人的心灵沟通"。[1]

在我看来，对话也能够促成个人与自身心灵的沟通。每个人至少有两个以上的"自我"，诸如在特定时空背景下受真假、善恶、美丑或公私主导的冲突性自我心态，等等。因此，如果在个体的自我之间展开真诚的对话，其心灵环境就有可能得到有效的调适或良性的净化，就会滋养出相对纯洁的精神境界或审美趣味，造成对高雅型审美文化的追求。"这种追求必将促进当代人精神向更高的层次发展，也会使当代艺术更加丰富多彩。对话精神如果得以实现，我们的文化就会一步步走向古哲们梦想的真、善、美一体的境界，成为人人向往的审美文化。"[2] 最后，特别需要强调的是，始终伴随真诚对话的对话意识，涉及文化的器物、制度与观念等各个层面，深深地扎根在人类文明的古老传统之中，特别是与"轴心时期"的哲学思想（诸如"道""梵天""逻各斯"）有着不解之缘。另外，当代对话哲学所倡导的理想的对话意识，是超越文化的地域边界或文化的历史时空的，是需要转化为一种"全球意识"或"宇宙意识"的，其终极目的在于"使地球呈现出与以往任何时候都不同的风貌，成为人和自然生存的最佳环境"。[3]

4 历史的遗教

颇为有趣的是，作为雅斯贝尔斯所说的那种历史文化的"共时与偶合"生成现象，均在各自的文化背景中开创了对话的文体与对话式的思想交流形式。譬如，孔子的《论语》，记述的是师生之间的交谈或问答，流溢出笃学、慎思与明辨的智慧，充满着"诲人不倦"的情怀，体现着"以诚致知"的精神，以及实践着"教学相长"和"触类旁通"的启发式教育方法。因此，无论是颜回、子贡等弟子向孔子问"仁"求"知"询"礼"，还是孔子与公西华、曾点等弟子言"志"论"乐"谈"诗"，其平和的语调与

[1] 滕守尧：《文化的边缘》（北京：作家出版社，1997年），"导言"，第1—22页。
[2] 同上书，"导言"，第22页。
[3] 同上书，第3页。

融洽的氛围，通常给人以如沐春风之感。

相形之下，柏拉图的《对话集》，更是以提问、答疑、反驳与辨析为主导，充满哲理的论争与诗化的描述，奠定了西方哲学的基石。一般说来，柏拉图主要采用了一种特殊的"辩驳性对话形式"（elenctic dialogue form）。其中，发问者与应答者基于"问答格式"（the question-and-answer format），循序渐进地展开论辩。通常，由应答者先行立论或提出论点，后经发问者发起反驳，提出佐证或揭示原论的矛盾真相；随后，通过你来我往的论辩和深入的分析，进一步澄清了相关问题的复杂性，同时也深入揭示出原论的失误之处与立论者的偏颇意见。当然，由于问题的复杂性及其难以界定性，时常仅能得出不了了之的开放性"结论"，虽令问答双方均感困惑且无言以对，但却给人留下意味深长的悬念和广阔的思维空间，譬如，在《大希匹阿斯篇》（Greater Hippias）中对"美"的讨论就是如此。所以说，柏拉图的对话篇都是艺术作品。这些极具戏剧性虚构特征的对话，凭借其艺术技巧给人一种如同亲身倾听或参与一场哲学辩论的强烈感受；或者说，这些对话使人对辩论内容的深刻感受，要大于自己实际参加一场普通哲学辩论所得到的收获。因为，这些对话以十分生动和真切的方式，再现了特殊情境中在典范人物之间所展开的范式辩论（paradigmatic debates）。在这方面，对话作品表明作者对诸多文学技巧的把握和驾驭，的确感人至深。无论是从其经常提及早期文学的作法上看，还是就其不断重现从荷马、赫西俄德史诗一直到希腊悲剧这一传统文学中的诸多母题和主题而论，柏拉图的对话作品确然属于文学传统。[1]

当然，这只是就对话形式所表现出的文学特征而言。实际上，柏拉图基于自己广博的文学修养和深厚的哲学训练，旨在"借船渡海"，用富有诗意的描述与鲜活的对话来有效地表述自己的一整套哲学思想，几乎涉及伦理学、形上学、心理学、本体论、认识论、教育学、美学、神学、政治学和社会学等各个领域。诚如西方学者福雷德（Michael Frede）所言，柏拉图的对话形式不单单是一种以清晰、生动和戏剧性方式来表述哲学立场

[1] Michael Frede, "Plato's Arguments and the Dialogue Form," in James C. Klagge & Nicholas D. Smith (eds.), *Oxford Studies in Ancient Philosophy: Supplementary* (Oxford: Clarendon Press, 1992), p.201.

及其论辩过程的文学手段。相反地，这种对话形式与对话的戏剧性场景，在更大意义上是出于哲学的考虑，而非出于肤浅的文学或说论的考虑。[1] 简言之，柏拉图之所以采用这种对话形式来阐述自己的哲学思想，主要原因有三：一是深受其恩师苏格拉底（Socrates）教育风格和论辩方法的直接影响；二是源于希腊传统文学的滋养，特别是受阿里斯托芬那种融喜剧因素与严肃内容为一体的戏剧表现手法的启发；[2] 三是基于柏拉图本人所坚信的求知方法，即"真正值得认识的东西，仅靠'听讲'是无法学到的；'学习'科学知识的唯一正确方法，在于实际参与，在于同思想高明的人一道切磋，在于发掘科学的真理"[3]。

通览柏拉图文集的读者不难发现，除了《法礼篇》（Laws）之外，其他主要对话文本中的主导人物或主要发问者，通常都是以"苏格拉底"（即柏拉图笔下的苏格拉底）的面目出现。这位"爱智者"在很大程度上作为作者的代言人，充满了"刨根问底的精神"与解惑质疑的智慧，使所有参与对话的应答者与发问者都得设法通过"苏格拉底式的检验"。颇为有趣的是，作者柏拉图本人采取了一种相对超然的立场，甚至在某些富有武断色彩的对话中，他都设法与对话中虚构的人物保持一定距离。这样更有助于创造引人参与讨论和自我积极反思的语境或气氛。要知道，柏拉图是想通过这些对话来对人们进行哲学教育。这种教育中的很大一部分或者说最佳部分，并非在于对话里陈述的各种内容，而是在于如何表述与论辩的方式，尤其在于激发我们主动思索其中的正反论点。在柏拉图看来，只有这样，才有可能使读者透过矛盾的表象，看到问题的实质，进而思考和探索尽可能可靠的知识。

质而言之，无论是孔子式的对话形式，还是柏拉图式的对话形式，在总体上都显得平心静气，以理服人，具有相当的开放性和自由度，同时也

[1] Michael Frede, "Plato's Arguments and the Dialogue Form," in James C. Klagge & Nicholas D. Smith（eds.）, *Oxford Studies in Ancient Philosophy: Supplementary*, p. 219.

[2] T. H. Irwin, "Plato: The intellectual background," in Richard Kraut（ed.）, *The Cambridge Companion to Plato*. (Cambridge: Cambridge University Press, 1992), pp.74-77.

[3] J. Burnet, *Greek Philosophy*（London, 1924）, Part I, pp.220-222; cited from A. E. Taylor, *Plato: The Man and His Work*. (London: Methuen & Co. LTD., 1926), p.6.

体现出一定的愉悦性和参与感，因此在客观进程中能够比较有效地消解或避免令人厌恶的一言堂或专断论。相应地，以此形式撰写的对话文本，其鲜活的思想，生动的比喻，宽容的氛围与相互启发的机制，给人一种常读常新的感受和再次反思的刺激。所以，无论我们是进入历史的语境，还是立足当代的语境，本着平等的对话精神来解读这些文本和重思相关内容，无疑会有新的体悟和发现。

八 孔子与柏拉图

根据"轴心时期"的历史平行发展假设,出于消解"独占真理"的唯我独尊思想和"自我封闭的狭隘历史意识",雅斯贝尔斯着意凸现了孔子与柏拉图的历史地位及其类似经历。他认为,"从社会学意义上看,孔子与柏拉图的经历有诸多共同之处。譬如,在政治改良方面,前者受聘造访卫国但无功而返,后者应邀赴叙拉古(Syracuse)竟几乎遭厄运;在教育实践领域,前者开办私学培养未来的政治家,后者建立学园(Academe)出于同一目的。"[1]

当然,这只是一个最为简要的比较。实际上,孔子和柏拉图作为中希两大文明古国的教育先行者,在个人生平、文化背景、基本思想、伦理原则、教育宗旨,特别是在我们将侧重论述的诗乐教育等方面,都有许多可资比较的内容。

1 孔子其人其事

据相关史料[2]所载,孔子名丘,字仲尼,生于鲁襄公二十二年(公元前551年),卒于鲁哀公十六年(公元前479年),终年73岁。孔子之时,正值春秋末期,"周室微而礼乐废",处于政权下移、弑君犯上、诸侯并起、列国征伐等"天下无道"的乱世。

孔子原为宋国贵族,祖先曾"世为宋卿……五世亲尽,别为公族,

[1] Karl Jaspers, *The Origin and Goal of History* (London: Routledge & Kegan Paul, 1952), p.5.
[2] 司马迁:《史记·孔子世家》;金景芳、吕绍纲、吕文郁:《孔子新传》(长沙:湖南出版社,1991年);陈树坤:《孔子与柏拉图伦理教育思想之比较》(台北:商务印书馆,1976年),第1—23页。

故后以孔为氏焉"（参阅《孔子家语·本姓解》）。因此，《史记》中有"孔丘，圣人之后，灭于宋" 之说。但是，出生在鲁国昌平乡陬邑（今山东曲阜东南）的孔丘，则面临"贫且贱"的家境和幼年丧父的不幸，所以自称"吾少也贱，故多能鄙事"。孔子年少好礼，"为儿嬉戏，常陈俎豆，设礼容"。17岁时以知礼闻名，有孟懿子与南宫敬叔拜其学礼。其后"适周问礼，盖见老子"，返鲁讲学，弟子益进。35岁时，鲁国动乱而去齐国，曾与齐国乐官太师论乐，"闻《韶》音，学之，三月不知肉味，齐人称之"。此间，齐景公问政，孔子应对如流，深得赞赏和敬重，但招致其他大夫嫉恨，险遭不测，故返鲁。进入不惑之年后，孔子曾考释怪物"坟羊"，解答吴国来使疑问，显示出广博多识的深厚学养。此时，孔子虽曾尝试涉入政事，但未受重用。后见季桓子僭越礼法，凌驾公室，加之阳虎为乱，陪臣执掌国政，鲁国自大夫以下皆僭离正道，"孔子不仕，退而修《诗》《书》《礼》《乐》，弟子弥众，至自远方，莫不受业焉"。

进入知天命之年后，孔子的治国与外交才干终于有了发挥的机会。鲁定公九年（公元前501年），任孔子为中都宰，所辖地区一年大治，引来四处效法，因此升任司空，后为大司寇。鲁定公十年，齐、鲁两国和好，二侯会于夹谷，孔子陪同鲁侯前往，兼任盟会司仪之事。他担心齐侯景公有诈，故用文武皆备之策，辅以得体的应对和严明的礼法，使齐侯及其群臣震惊，终不敢欺辱鲁国，尽归所侵之地向鲁认错道歉。鲁定公十四年，孔子56岁，由大司寇代理国相事务，诛杀鲁国扰乱政事的大夫少正卯，鲁国大治，达到物价稳定、路不拾遗、人伦亲和的程度。齐人闻而惧怕，担心"孔子为政必霸"，危及齐国安全与利益，因此设美人计，馈赠漂亮女乐与骏马来迷惑鲁侯，贿赂大臣，使其外出巡游，终日前往观看，懒于处理政事。孔子见鲁国君臣耽于声色，三日不朝，谏而不从，故咏歌讽之，遂行去鲁适卫，周游列国，为期14年之久。

在此期间，孔子率门人辗转于卫、陈、宋、郑、蔡、楚诸国之间，曾畏于匡人，困于陈、蔡，颠沛流离，几多艰险。孔子造访卫国次数最多，且一直怀有从政的热情与愿望，但均无功而返。首次离鲁适卫，颇受礼遇，卫灵公"致粟六万"，但后来听信谗言，遣大夫公孙余假到孔子

住地频繁造访，孔子"恐获罪"而离卫赴陈。二次返卫，灵公依然礼遇，甚至引见夫人南子。日后，孔子见卫灵公夫妇同车招摇过市，反使自己"为次乘"，知其好色远过好德，故前往宋、郑、陈诸国。三次适卫，灵公喜闻，亲到郊外欢迎。时问政于孔子，但无纳贤任用的实际行动。孔子见其年老怠政，自己仍不得用，故离卫赴晋。途中黄河泛滥，不得前行，又返回卫都。其间灵公与孔子谈话，漫不经心，仰视空中飞雁，孔子见状，起程又前往陈、蔡等国。63 岁时，孔子又从楚国返回卫国，继灵公之位的卫出公"欲得孔子为政"，但终未果。后应大夫季康子之邀，孔子于鲁哀公十一年（公元前 484 年）回到故乡，时年 68 岁。孔子归鲁后，仍以国事为重，但终不受重用，于是放弃求仕，精心整理《诗》《书》《礼》《乐》，研修《周易》《春秋》，同时竭力兴办教育，传道授业，直到鲁哀公十六年逝世，享年 73 岁。

2 孔子的基本思想宗旨

从历史脉络上看，孔子的基本思想理路，主要是"祖述尧舜，宪章文武"（《中庸》第三十章），效法周公。孔子自称"述而不作，信而好古"（《论语·述而》）；"周监于二代，郁郁乎文哉，吾从周"（《论语·八佾》）。特别是周室贤臣周公，其制礼作乐之功，为而不争之德，吐哺亲民之善，在春秋乱世更是难得的楷模，因此成为孔子仰慕神交的对象，故有"甚矣吾衰也，久矣吾不复梦见周公"（《论语·述而》）之叹。值得指出的是，孔子所谓"述而不作"的"述"，实际上是借题发挥、以古讽今、会通先贤、有感而发的结果，因此在一定程度上"述"的过程亦包含着"作"的因素。至于"信而好古"与"克己复礼"之说，也并不足以断定孔子是彻头彻尾的复古保守派。从相关的历史语境看，孔子多是有感于礼崩乐坏、征伐不已和民生困苦的乱世，出于悲天悯人的仁者情怀，以理想化的方式标举往古圣王先贤，是想为当时热衷争权夺利或贪图淫逸享乐而不顾社稷民生的为政者树立一个榜样，借此期望他们节制其妄行，提高其修为。

从文化背景上看，尧、舜、文、武、周公，均为古代圣君贤相，其经世济民的方略与成就，积淀为"修身、齐家、治国、平天下"的"内圣外王之道"，奠定了孔子思想的基础与导向。譬如，尧帝之时，重视德行，崇尚人伦，遵循的是"克明俊德，以亲九族，九族既睦，平章百姓，百姓昭明，协和万邦，黎民于变时雍"（《尚书·尧典》）的治国安邦之策。舜帝之时，提倡人文教化，推行诗歌乐教，因此授命于夔，要求以"命汝典乐，教胄子，直而温，宽而栗，刚而无虐，简而无傲"，以便培养出刚柔并济的个性和坦诚宽厚的人格，同时界定了诗歌的特征与社会职能，认为"诗言志，歌永言，声依永，律和声，八音克谐，无相夺伦，神人以和"。（《尚书·舜典》）文武周公之时，更是上承尧舜禹汤，敬天配德，制礼作乐，辅以"六艺"，导民行，节人心，成教化，发展伦理规范，建立文明之邦。到了孔子之时，虽然周室已衰，礼崩乐坏，但所幸的是，鲁为周公封地，属于文昌之邦，不仅历史文献荟萃，而且礼乐遗风得存，故有"周礼尽在鲁矣"[1]之誉，这便为自幼好礼尚乐、博学于文的孔子创造了得天独厚的便利条件。

从理论框架上看，孔子由于追慕圣王先贤，怀念往古盛世，因此以"克己复礼"为发端，以"仁民爱物"为核心，以"中庸之道"为准则，标举"礼乐"，提倡"正名"，强调"修身"，追求"大同"。需要指出的是，宋明以降，孔子的哲学通常被概括为"仁学"。据朱子诠释，

> 盖天地之心，其德有四，曰元、亨、利、贞。而元无不统。其运行焉，则为春夏秋冬之序，而春生之气无所不通。故人之为心，其德亦有四，曰仁义礼智，而仁无不包。其发用焉，则为爱恭宜别之情，而恻隐之心无所不贯。故论天地之心者，则曰乾元坤元，则四德之体用不待悉数而足。论人心之妙者，则曰"仁，人心也"，则四德之体用亦不待遍举而该。盖仁之为道，乃天地生物之心，即物而在。情之未发，而此体已具，情之既发而其用不穷。诚能体而存之，则众善之

[1] 《左传》鲁襄公二十九年，吴世子季札聘鲁而得观于周礼与鲁昭公二年韩宣子聘鲁始得见易象和鲁春秋所记。

源、百行之本,莫不在是。……"立人之道,曰仁曰义。"……仁义虽对立而成两,然仁实贯通乎四者之中。盖偏言则一事,专言则包四者。故仁者,仁之本体,礼者,仁之节文,义者仁之断制,智者,仁之分别。……百行万善总于五常,五常又总于仁,所以孔孟只教人求仁。[1]

在《论语》里,"仁"字使用了105次,或与圣、智、义、勇对举,或与道、德、礼、乐连文,或与刚、毅、木、讷并论,确乎贯通全部德行,可谓"统摄诸德完成人格之名"(蔡元培语)。那么,"仁"这一概念的具体内涵到底是什么呢?笼统地说,"仁就是爱,就是爱人。从人的内心说,则人与人相处所共有的同情心叫仁心。从外面的表现说,则人与人相处所共行之大道叫仁道。从人格修养说,凡能具仁心而行仁道的叫仁人。从最高的境界说,仁是一种与天地万物一体的觉识,对天地万物无不充满一片爱心。到这种境界,仁就可说是一种心中毫无私欲而纯为公理的状态了"[2]。

总之,因仁而爱,在社会意义上要求"泛爱众",即爱众人或博爱,由此达到王阳明所说的"天下犹一家,中国犹一人"的程度;在本质意义上要求绝对无私,即根除我心,善与人同,进入四通八达或"心底无私天地宽"的境界。作为一种人格修养的理想追求,这一方面要人不私其财物,不私其精力,"货恶其弃于地也,不必藏于己;力恶其不出于身也,不必为己"(《礼记·礼运》),另一方面要人不私其仁,不私其德,做真正的仁人志士,"不仅肯定其自己有仁心,可有仁德;亦必然肯定我以外之他人他物,可有仁心仁德。夫然,故人之仁心,果充塞洋溢而不可已,则将不免于一切人物,皆望其能仁而视若有仁。于自然之生物与无生物,亦将可谓其有类于我心之仁德者。人之仁,表现于人之以其情与万物感通而成己成物之际。则在生化发育中之自然物,吾人明见其与他物相感通,

[1] 转引自叶经柱:《孔子的道德哲学》(台北:中正书局,1977年),第268—269页。
[2] 同上书,第245页。

而开启新事物之生成，则吾人又何不可谓亦有仁德之表现？"[1] 唐君毅这段论述主要基于儒家天人合一的人文宗教思想而发，既包容了"仁民爱物"的情怀，昭示了"赞天地之化育"的精神，亦标举了"人能弘道"的使命感（sense of mission）。

从伦理道德上看，孔子继承和弘扬了自尧舜以迄周公的道统。譬如，孔子所言的"君君，臣臣，父父，子子"，显然上承舜时的五伦之教（父子有亲，君臣有义，夫妇有别，长幼有序，朋友有信），下启儒家学说中的"三纲"（君为臣纲，父为子纲，夫为妻纲）"五常"（仁、义、礼、智、信）；用以教人的文、行、忠、信、仁、义、孝、悌、温、良、恭、俭诸德，不仅与"洪范九畴"中的"五事"（貌有恭，言有从，视有明，听有聪，思有睿）"三德"（正直、刚克、柔克）相关，而且同作为周代教育目标的"六德"（智、仁、圣、义、忠、和）"六行"（孝、友、睦、姻、任、恤）有涉。

从教育宗旨上看，无论孔子强调"上学下达"或"下学上达"，还是标举"学者为己"或"学者为人"，都脱离不开学以致用的总体原则，即便是富有审美意味的诵诗闻乐也是如此。不过，孔子所谓的学以致用，层次甚高，一般要求具体地落实在个体性的道德修养和社会性的建功立业之上。前者以仁为核心，讲究知书达礼（理），明德亲民，止于至善，实现道德上的理想人格或君子人格。后者以经世济民为使命，以"治国平天下"为目标，旨在培育出德才兼备、具有作为的领导人才。简单地说，就是要通过教育来培养"内圣"（道德修养）"外王"（政治实践）型的人才，以期率先垂范，匡扶困世，兼善天下。这一宗旨实际上建立在孔子个人为政的实践经验与后来周游列国的心得体会之上。需要说明的是，孔子的教育宗旨并非铁板一块，而是具有一定的灵活性，这实为"因材施教"以及因势利导的方法使然。譬如，理想的人格，通常因人而异（孔子将人的智力划为上、中、下三等），故分为"圣人、仁人、君子、贤人、善人、成人、大人等，以示道德修养的成就。圣人乃仁智兼备，德配天地，为理想人格之最高者；君子为仁义兼备，乃圣人之具体而微者。理想人格完成，使有

[1] 唐君毅：《中国文化之精神价值》，见《唐君毅集》（黄克剑编，北京：群言出版社，1993年），第257页。

才德的君子以仁存心，以义行事，不只己立己达，而且立人达人，无论在朝居乡，都可表率人伦。在朝则以德行代权力，以示范代命令，而行义以达其道；居乡则洁身自持，潜修节义，隐居以遂其志"[1]。这其中显然贯穿着"达则兼济天下，穷则独善其身"的权宜之计。

3　孔子谈艺论美的立场

在中国美学或文艺学领域，孔子有其独到的建树。从《论语》中看，孔子论礼乐、美善、诗歌等艺术，并无系统的理论阐述，而是只言片语的跳跃式结论，但却具有微言大义和提纲挈领的特殊效果。

孔子力倡"克己复礼为仁"，而引出以"爱人""忠恕"或"仁民爱物"为基本特征的"仁学"。随之，又从"仁学"出发，一方面推崇"游于艺""兴于诗""成于乐"的人格修养途径或艺术化人生，另一方面则以"仁德"为指归来界定"礼乐文化"的品位和效用，断言"人而不仁，如礼何？人而不仁，如乐何？"（《论语·八佾》）另外，孔子所谓"知之者不如好之者，好之者不如乐之者"（《论语·雍也》），实质上也是他反复强调"仁"的重要意义的明证。"知"仁、"好"仁与"乐"仁，可以说是追求、体悟和实践仁爱之德的三个不同层次的精神境界。"乐"仁的境界当属最高的境界，在这里，外在的道德规范不仅内化为自觉的行为，而且转变成心灵的喜悦和满足，达到了"随心所欲不逾矩"的自由快乐程度，从而使善与美、理智与情感、道德与审美、外在与内在、社会与自然在不只是"据于仁"而且"乐"于仁的人身上获得统一。这显然不只是认识、规范、善行的产物，而是自由、审美和艺术化人生的结果。因此，我们便可从孔子论诗礼乐等"六艺"对人的心灵、道德和品格的陶冶感化中，以及他对以人的情感为主要特征的审美和艺术所给予的高度重视中，得出下述的结论："孔子的美学实际上是他的'仁学'的自然延伸，我们可以称之为审美的心理学——伦理学，或心理学——伦理学的美学……一方面，孔

[1] 杨硕夫：《孔子教育思想与儒家教育》（台北：黎明文化事业公司，1986年），第65页。

子高度重视发挥审美和艺术对个体情感心理的感染愉悦作用,另一方面他又强调这种作用只有在能够导向群体的和谐发展时才有真正的意义和价值。个体的心理欲求同社会的伦理规范两者的交融统一,成为孔子美学的最为显著的特征。"[1]

孔子的一生,对艺术情有独钟。其好文达礼,故有"君子博学于文,约之以礼"和"不知礼,无以立"的告诫,并曾发出"周监于二代,郁郁乎文哉!吾从周"之类的叹喟。其知诗爱乐,故有"不学诗,无以言"的劝导和"在齐闻《韶》,三月不知肉味"的亲身体验。如果落实到比较具体的理论形态,孔子的美学思想大体上可以划分下述五个要素:

(1) 尽善尽美说。要求艺术作品在内容与形式上取得有机的统一,达到像《韶》乐那样"尽善矣,又尽美也"(《论语·八佾》)的高度。所谓"善",主要是指尚仁贵和的思想内容,所谓"美",主要是指典雅优美的表现形式。这当然是一种理想的标准,不是所有作品都能达到的,同时也不排除那些形式风格上"尽美"但思想内容并不"尽善"的作品,譬如孔子照样欣赏但对其"声淫及商"的杀伐之音颇有微词的《武》乐。

(2) 山水比德说。这主要是就自然山水美的象征意味而言的。按孔子的说法,"知者乐水,仁者乐山。知者动,仁者静。知者乐,仁者寿。"(《论语·雍也》)这其中还包含另外两层意思:一是人在凝照自然山水美景时对道德形上意义的追索,二是人在欣赏自然山水时所表现出的那种审美心理活动。智慧与流动不息的水,仁德与静穆浑厚的山,似乎存在某种彼此对应的结构(corresponding structure),相应地,人作为爱智爱仁的观赏主体,必然会对山水景观的外在结构做出"内在节拍"或"异质同构"式的审美反应。

(3) 兴观群怨说。这是就艺术(如诗歌)的社会功能以及审美教育价值而言。其实,诗除了"可以兴,可以观,可以群,可以怨"之外,还具有"迩之事父,远之事君"的道德伦理与政治意味,以及"多识于鸟兽草木之名"的认知用途。所有这些均从不同角度拓展和丰富了古代诗教的范

[1] 李泽厚、刘纲纪主编:《中国美学史》(第一卷,中国社会科学出版社,1984年),第116页。

围与职能。

（4）思无邪说。自孔子得出"《诗》三百，一言以蔽之，曰：'思无邪'"（《论语·为政》）的结语后，人们一般认为这是针对《诗经》的内容而言。然而，举凡读过《国风》的人，都会发现其中不乏描写男欢女爱乃至郊外野合的诗篇，那么这与"思无邪"的说法不就形成一种明显的悖论了吗？其实，所谓"思无邪"，主要是讲一种表达真情实感的赋诗方式和符合道德文明的鉴赏态度，是对诗乐作者和观赏主体提出的基本要求。[1]

（5）中和为美说。所谓"中和"，实际上就是以"中庸"或"中道"为思想基础的艺术评价尺度。《关雎》作为《诗经》的首篇，就其诗乐的内容和形式而言，属于"乐而不淫，哀而不伤"（《论语·八佾》），可谓"中和为美"的范例之一，同时也是把握运用"过犹不及"原则的成功作品。今天看来，这一原则尽管会对完全自由表现的艺术创作产生某种消极的桎梏作用，但在积极意义上有助于节制艺术中那种放肆的、粗野的、狂烈的或淫艳的情欲发泄，以及那种会使人过度哀伤、痛不欲生或悲观厌世的情节描绘与心理渲染。可见，孔子是从人类的尊严与健康的生活角度出发，要求艺术表现应合乎情理、有益人生，以中和的审美形态将对立的因素适当统一起来，加以和谐发展，避免片面突出，从而让观赏者在得到精神与情感上的审美满足的同时，也能让他们内在的道德意义上的理性诉求得到某种补偿。

（6）艺术教育说。儒家所倡导的"修身为本"的思想发轫于孔子。孔子所标举的理想人格——君子，一般需要经历"兴于诗，立于礼，成于乐"的修为过程。因为，诗可以"兴起其好善恶恶之心"（朱熹语），"言修身先当学诗"（包咸语）；礼为社会行为规范，可以节人立人，虽由"外作"，但确是修身的依托；"乐由中出"，直接感入心灵，不仅能"治性"，而且能"成性"，"成性亦修身也"（刘宝楠语）。孔子深知艺术的效用，因此十分重视，并且在教育实践中着重指出："温柔敦厚，《诗》教也；广博易良，《乐》教也……恭俭庄敬，《礼》教也。"（《礼记·经解》）

[1] 王柯平：《流变与会通——中西诗乐美学释论》（北京：北京大学出版社，2013年），第68—73页。

4　柏拉图其人其事

研究古希腊文明史与哲学史的资料甚丰,但对柏拉图生卒年代的确定稍有差异。根据有关史学家的论证结果,代表性的意见一般有如下三种:一是认为柏氏生于公元前 427 年,卒于公元前 347 年;[1] 二是推断柏氏生于公元前 428—前 427 年间,卒于公元前 348—前 347 年间;[2] 三是假定柏氏生于公元前 428—前 427 年间,卒于公元前 347 年。[3] 目前,许多学者倾向于采纳第一种意见。

柏拉图之时,正值乱世,处于伯罗奔尼撒战争(the Peloponnesian War,前 430—前 400)时期,早年生活笼罩在征伐杀戮的阴影之中。其后,他经历了雅典的陷落与收复,斯巴达(Sparta)和忒拜(Thebes)的兴衰沉浮。死后不久,雅典沦于马其顿菲里浦国王(Philip of Macedon,前 382—前 336)的控制之下,随之进入亚历山大大帝(the Alexander the Great,前 356—前 323)征战称雄的年代。因此,在当时希腊的生活方式中,从军打仗已经成为重要内容之一,就连柏拉图本人也在所难免。有的学者推断,柏拉图可能从 18 岁起服役于骑兵部队,度过数年军旅生活,至少两次出征国外。[4]

柏拉图为雅典名门望族之后。其父阿里斯顿(Ariston)据传是雅典最后一任国王考德罗斯(Codrus)的后裔,其母培丽克琼尼(Perictione)的祖先,可上溯到公元前 644 年雅典执政长官德罗皮得斯(Dropides)与大立法家梭伦(Solon)。到柏氏一辈,母系一门中有卡米得斯(Charmides)和克里提阿斯(Critias)两位舅父均为当时政界权贵,是继伯罗奔尼撒战

[1] W. K. C. Guthrie, "Life of Plato and philosophical influences," in *A History of Greek Philosophy* (London/New York/Melbourne: Cambridge University Press, 1975), Vol. IV, p. 10; Richard Kraut (ed.), *The Cambridge Companion to Plato* (Cambridge: Cambridge University Press, 1992), p. 1; Frank Thilly, *A Hisotry of Philosophy* (New York: Holt, Rinehart and Winston, 1963), p. 74.

[2] A. E. Taylor, *Plato: The Man and His Work* (London: Methuen & Co. Ltd., 1926), p. 1.

[3] G. C. Field, *Plato and His Contemporaries* (London: Methuen & Co. Ltd., 1930), p. 3; and also Bertrand Russell, *A History of Western Philosophy* (New York/London/Toronto et als: Simon & Schuster, 1972), p. 105.

[4] G. C. Field, *Plato and His Contemporaries* (London: Methuen & Co. Ltd., 1926), pp. 5-6.

争结束后雅典贵族执政团的主要成员。[1]

柏拉图童年丧父,其母再婚,嫁给比她长一辈的皮瑞朗佩斯(Pyrilampes),后者是伯里克利的密友及其民主政体的坚决支持者。[2] 青少年时期,柏拉图受过当时雅典流行的传统教育,娴习文学、音乐、体育、绘画和军事等艺术,对包括荷马史诗在内的希腊古典诗歌以及音乐和绘画兴趣甚浓,早年写过一些抒情诗歌,据说还编过几部剧作。在他遇到恩师加挚友苏格拉底之后,年轻的柏拉图断然焚烧了自己的剧作文稿,满怀热情地投身于哲学的探讨。但在开始阶段,柏氏的政治兴趣依然很大,直到"三十人执政团"垮台与民主派复位,尤其是业师苏格拉底被迫害致死,愤怒和失望的柏拉图才完全打消了从政的念头,从此专心致志于哲学研究。诚如他本人在《第七封信》(*The Seventh Letter*)中所言:

> 青年时期,我与许多雅典青年一样,刚长大成人就想进入仕途,在政治上一试身手。另外,当时发生了这样一些政治事件。雅典的立宪政体成为众矢之的,于是导致变革……使权力极大的三十人执政团上台。这其中就有我的一些亲戚朋友,随即约我参与他们的工作,认为我适合担当此任。我当时坚信他们会把雅典城邦从邪恶的生活中解救出来,会将其治理得井井有条,在我那个年龄拥有这种想法并不足为奇。所以,我特别关注他们的所作所为。但是,我很快发现,他们的行为使原来被废除的政体相形之下就好像成了黄金时代。在他们所犯下的累累罪行中,有一条就是迫害我敬爱的老朋友苏格拉底;我可以毫不犹豫地说,苏格拉底是那个时代最正直的人……他们的目的就是不管本人愿意与否也要迫使苏格拉底与他们的政府为伍。苏格拉底毅然冒死拒绝与他们同流合污。看到这一切以及类似的许多恶行,我怒不可遏,十分厌恶,于是断绝了与政界的来往。此后不久,三十人执政团垮台,其政体被随之推翻。经过这次变故,我从政和参与公共

[1] A. E. Taylor, *Plato: The Man and His Work*, pp. 1-2; G. C. Field, *Plato and His Contemporaries*, pp. 3-5; W. K. C. Guthrie, *A History of Greek Philosophy*, Vol. IV, pp.10-12.

[2] A. E. Taylor, *Plato: The Man and His Work*, p. 2.

事务的热情开始逐步而确确实实地消退。的确,那时候政治动荡迭起,犯上作乱不断,借变革之机滥用权力报复敌对人士也是司空见惯。后来复辟的民主派也是如此。其中一些执政者无中生有,借用手中的权力把我的朋友苏格拉底送上法庭审判,所提出的控告荒诞不经,在被告身上根本不能成立。他们控告苏格拉底犯有(对神)不敬罪,并因此将他无辜处死。[1]

这段话源自柏氏晚年的回忆。从中不难看出,他对雅典当时的政治流弊深感失望,对这伙为政者的憎恶溢于言表,对恩师受害致死依然耿耿于怀。这一切进一步强化了他自己研究哲学的决心和培养"哲人王"的抱负。

到了 40 岁左右,也就是公元前 389 年前后,柏拉图出国游学。[2] 先赴意大利,在塔兰图姆(Tarentum)结识了阿库塔斯(Archytas)这位毕达哥拉斯学派(Pythagorean)的著名哲学家、数学家、政治家和将军。随后,他抵达西西里(Sicily)的叙拉古,初时备受君主狄奥尼索斯一世(Dionysius I)的礼遇,并与其年轻有为的襟弟狄恩(Dion)结为忘年之交。后来,柏拉图由于直言谴责独裁政体,触怒了这位刚愎自用的君主,于是假借来访的斯巴使者之手,将柏拉图卖到爱琴那岛(Aegina)为奴。所幸的是,柏拉图被一位来自西利恩(Cyrene)的朋友及时赎救出来,大约在公元前 387 年年底安全返回雅典。尔后二十余年间,柏氏开创学园,收徒授业,研习哲学,撰写对话。

公元前 368 年,年届花甲的柏拉图在好友狄恩的再三恳切请求下,应邀再赴叙拉古启蒙刚继王位的狄奥尼索斯二世。鉴于上次的危险遭遇,柏氏开始犹豫,但为了实践自己哲学思想,最终决然出行。到后不久,柏氏

[1] Plato, "Letter VII," in Edith Hamilton & Huntington Cairns (eds.), *Plato: Collected Dialogues* (New Jersey: Princeton University Press, 1996), pp. 1574-1575.

[2] 在西方学界,有关柏拉图三次出国外访兼游学的时间说法不一,但差异不大,这主要取决于推断柏拉图生卒年代的方法。我在此处主要参考了 G. C. Field 的著作(*Plato and His Contemporaries*),读者还可以进而参阅 A. E. Taylor, W. K. C. Guthrie, David J. Melling 等人的著作,其中最为简明的读本当推 David J. Melling, *Understanding Plato* (Oxford: Oxford University Press, 1987)。

发现宫廷内部气氛异常，权力斗争激烈。他本人置身其外，一心教授学业。柏氏尽管发现这位少君主对哲学没有多少兴趣，但仍然竭力而为，同时还向其引见阿库塔斯，使他们建立了友好关系。不幸的是，狄奥尼索斯二世最后听信谣言，以阴谋篡位为借口解除了舅父狄恩的权力，冻结了其财产，将其放逐国外。事已至此，柏拉图于公元前366年返回雅典，此后完全投入到学园的教学活动之中。

可是，4年过后，狄奥尼索斯二世幡然悔悟，急切而真挚地邀请柏拉图再给他一次求知的机会。64岁的柏氏老人开始断然拒绝了邀请，但架不住这位年轻君主的再三请求，加之阿库塔斯的说情和狄恩的鼓励，最后仍怀着实践其"哲人王"教育理想的希望，于公元前362年第三次造访叙拉古。这一次，教学双方开始都很认真努力，集中精力探讨哲学的普遍原理。然而，好景不长。当狄奥尼索斯二世没收和变卖狄恩财产时，柏拉图为了维护朋友的利益，不仅当面抗议，而且严词警告这样会断送他们师生之间刚刚建立起来的友情。结果，这位一意孤行、十分恼怒的年轻君主，背信弃义，将柏氏幽禁于宫内。时有性命之忧的柏拉图，寻机将自己的困境转告故友阿库塔斯，后者立即派遣公使出面交涉，在征得这位暴君的同意后，陪同柏氏一道离开了叙拉古。公元前360年，年近古稀的柏拉图终于返回雅典，从此再未离开，教学之余，笔耕不辍，直到公元前347年逝世，享年约80岁，葬于他亲自创办和主持了40年之久的学园地下。

5 柏拉图思想的主要来源

从历史脉络上看，柏拉图的基本思想主要有四大来源，即毕达哥拉斯学派、赫拉克利特学派、巴门尼德学派和苏格拉底本人。毕达哥拉斯学派注重数量关系、次序与和谐，认为数字为万物之本，一切均可以数表示，物质界如此，非物质界（如追求和谐的爱情与友谊等）亦然。另外，此派还倡导灵魂不灭之说，认为灵魂的来世命运取决于现世的生活行为。柏拉图主要通过结识此派的传人阿库塔斯，了解和吸纳了其中的有些内容，譬如数学原理、神秘因素、宗教倾向、灵魂不灭与彼岸世界等，因此在自己

的哲学体系中,不仅重视数学的教育价值,提出线段分割与洞穴观影的比喻,而且推崇灵肉二元论以及轮回说,借此强化道德,以期惩恶扬善、范导人心。赫拉克利特学派坚持"动态宇宙观",认为"一切皆流"(All is in an eternal flux),并以过河为喻,断定无人能两次涉入同一水流。柏氏早年曾与该派学者克拉底鲁(Cratylus)有过往来,日后采纳了这一观点,提出感性世界无物永存的否定性学说,认为真正的知识只能源于理智,而不会来自感觉。巴门尼德实为埃利亚学派(Eleatics)的代表人物。该派强调"存在"或"是"的(Being)理论,认为大千世界中的万事万物无一恒定,不断生灭,但其流变之中实有永恒不变之本质存在。柏拉图从麦加拉(Megera)那里常闻巴氏学说而深受启发,继而发挥,提出"理式论",宣扬实体属于永恒存在,认为所有变化皆为幻象。苏格拉底被其友尊为当时雅典城邦内"最自由、最正义和最富有智慧"(more free, more just, or more wise)的人。作为业师与挚友,苏氏对柏拉图的影响巨深。苏氏蔑视智者学派(Sophistic school),因为后者基于从事社会政治活动的实用性,以辩论术、讲演术和修辞学等巧言令色风靡雅典,成为当时自视甚高的显学。善于独立思索的苏格拉底,发现真理不彰、人心陷溺,为了匡正颓风,他一方面矢志探寻真理,一方面积极倡导真理,宣称人生的幸福在于追求真理,"知识就是道德"(Knowledge is virtue)。这里所谓的"知识",实为"真知"(true knowledge)、"智慧"(wisdom)、"概念之知"(conceptual knowledge)或"善之知识"(knowledge of the good),属于建立道德伦常的基础。唯此真知,才能正确指导人的行为、引致人的善举,因此在逻辑上具有善的品性。柏拉图的伦理思想因深受苏氏的启发,故在其体系中,"善相论"(the theory of the good)与"正义论"(the doctrine of justice)占有主导地位;另外,柏拉图深受苏氏的影响,出于道德和秩序建构的需要,更多从目的论而非机械论出发来解释世界。

继苏格拉底之后,对柏氏影响最大的哲学家要数巴门尼德。这位前苏格拉底时期的思想巨人提出的挑战性论点是:在理性的论点之外,情感与变化都是不可能的事情。在当时,巴门尼德是唯一否认情感及其真实性的思想家。这便导致柏拉图对情感快感说提出批判,并将这种批判立场引入

艺术之中。因此可以说，柏拉图的思想体系，是当时希腊哲学史发展成熟的结果（the mature fruit of the history of Greek philosophy down to his time）。[1]

从文化背景上看，主要发源于神话及其英雄传统的古希腊文化，经过迈锡尼时期（the Mycenaean period）、几何风格时期（Geometric period）、黑暗时期（Dark Age）、荷马时期（Homeric period）和古典希腊时期（Hellenic period）的历史淘洗与文化积淀，同时借助农业、商业、贸易、海外扩张与奴隶制度等有效手段，于公元前8世纪在政治、经济和军事领域中取得极大优势，成为当时地中海地区的头号强国。在此基础上，他们广泛立法，倡言自由，施行民主政体，扩大海外贸易与交流，促进和繁荣诗歌、音乐、戏剧、雕塑、建筑、绘画等艺术，引进和发展哲学思想与各种自然科学等等，从而在文化、艺术和思想等领域也取得了史无前例的进步成果。早在公元前2000年就已存在的雅典，人杰地灵，不断发展，[2] 在伯里克利时代达到鼎盛时期，成为整个古典希腊世界的政治、经济与文化中心，新思想新观念的发源地，也是萨福、埃斯库罗斯、索福克勒斯、欧里庇得斯、菲狄亚斯等著名艺术家，毕达哥拉斯、德谟克利特、埃利亚等哲学流派精英以及苏格拉底等思想家的云集之地，因此被誉为"全希腊的学校"（the school of Hellas）。[3]

当时，无须为生活操劳的哲学家或爱智者（philosophos），享有充分的闲暇进行玄远的思索，他们超越功利，潇洒自如，高谈阔论，抑或出入于同道满座的酒宴聚会发表自己的创见，抑或漫步于广场与街头巷尾陈述自己的思想，无论保守或进步、唯物或唯心、科学或诡辩，均可各显其

[1] 参阅陈树坤：《孔子与柏拉图伦理教育思想之比较》（台北：商务印书馆，1976年），第16—17页；另参阅 Bertrand Russell, *A History of Western Philosophy* (New York et als: Simon & Schuster, 1972), pp.105-106; Frank Thilly, *A History of Philosophy* (New York: Holt, Rinehart and Winston, 1963), pp. 73-74; David J. Melling, *Understanding of Plato* (Oxford: Oxford University Press, 1987), pp. 8-9。

[2] Cf. Cedric H. Whitman, *Homer and the Heroic Tradition* (New York: Norton & Company, 1958), p.47.

[3] Cf. Stringfellow Barr, *The Will of Zeus: A History of Greece from the Origins of Hellenic Culture to the Death of Alexander* (New York: A Delta Book, 1961), pp.161—162.

能，[1] 其整体氛围类似于"百家争鸣"的中国先秦时期。虽然伯里克利死后两年柏拉图方生，而且赶上战争频繁与政治动荡的年月，但雅典文化与思想的遗风犹存，加上优良文化传统的熏陶、名师苏格拉底的教益、广泛的学术思想交往以及周游各地的见闻心得，都会从各个方面相互勾连地熔铸到柏氏的哲学体系之中。

6 柏拉图的理论框架

柏拉图的思想体系承上启下，在西方哲学史上具有里程碑的地位。哲学史家和研究柏氏思想的学者们，都对其做过相当系统的分析归纳。就其理论框架而言，黑格尔将其总结为辩证法、自然哲学和精神哲学等三大层面。[2] 策勒尔（E. Zeller）则将其扩展为辩证法或理念论、自然哲学、人类学、伦理学和国家学说等五个方面。[3] 罗素（B. Russell）则将其归纳为空想论、理式论、不朽论、宇宙论和认识论等五大要素。[4] 基于此，梯利（F. Thilly）和科赖格（J. S. Clegg）、洛奇（R.C .Lodge）等人还从心理学、伦理学、形而上学、宗教哲学、政治学、教育学以及美学或艺术哲学等不同角度探讨柏拉图哲学思想的结构。[5] 但要看到，这种日益精细化的分类，在很大程度上是为了便于研究，因其中有些领域密切关联或相互重叠。

譬如，论辩术（dialektike methodos）原本指辩论方法，后来成为以问

[1] Cf. Alban D. Winspear, *The Genesis of Plato'Thought* (New York: Russell & Russell, 1956), pp. 13-160; Stringfellow Barr, *The Will of Zeus*, pp. 121-165.

[2] 参阅黑格尔：《哲学史讲演录》（贺麟、王太庆译，北京：商务印书馆，1996年），第二卷，第199—268页。

[3] 参阅策勒尔：《古希腊哲学史纲》（翁绍军译，济南：山东人民出版社，1996年），第136—161页。

[4] 参阅罗素：《西方哲学史》（何兆武、李约瑟译，北京：商务印书馆，1986年），上卷，第160—208页。

[5] Frank Thilly, *A History of Philosophy* (New York: Holt, Rinehart and Winston, 1963), pp. 76-95; R. C. Lodge, *The Philosophy of Plato* (London: Routledge & Kegan Paul, 1956); Jerry S. Clegg, *The Structure of Plato's Philosophy* (Lewisburg: Bucknell University Press, 1977); G. M. A. Grube, *Plato's Thought* (London: Methuen & Co. Ltd., 1935).

答方式来发掘知识的哲学策略，接着又演化为从概念上把握那些存在或考察认识那些纯粹思想的艺术。这些纯粹思想主要包括"存在"与"非在"、"一"与"多"、"动"与"静"、"有限"与"无限"。总之，在柏拉图那里，辩证法是研究哲学的最高点，是一种注重理性追问和逻辑推导的科学方法理论，也可以说是一种认识事物的真正实在的手段或概念思维艺术。它一方面把分散杂乱的殊相整合为一个理式（eidos），另一方面又把理式分化为种类，在此概括和分类的过程中，像雕刻艺术家从一块大理石里雕塑出优美人体那样，以清晰连贯的思维提炼出概念来。在这里，概念是构成思想的本质对象，是关于实在或真理的认识，也是真正和最为可靠的知识。这最终必然导向对"理式"及其共相的探索。因此，它与理式论密不可分，与此相关的还有认识论。在《理想国》（Republic）第六卷末尾，柏拉图用一条切的线来图示他的认识论。底端代表与形象、影子、映像和梦幻等因素相关的感性认识。其上一段代表与现象世界的各种可视对象（如草木山河以及房屋桌子等人造物品）相关的认识和信念。再上一段代表推理判断的理智或悟性，其认识对象不是具有感性殊相的特殊事物，而是数字、线条、平面、三角等数学和几何学对象。最上一段代表认识的最高成就，那就是理性洞识，其认识对象是种种理念，所采用的方法是论辩术。

柏拉图曾将认识分为两种：依赖感觉的意见（doxes）和真正的知识或科学（episteme）。这种认识的二元论也直接反映在其心灵学说中。他认为人的身心功能不一。肉身（soma）是感性的，有助于形成意见，但有碍于获得知识。心灵（psyche）是理性的，能观照纯粹的真理，但必须摆脱肉身。存在于现象界的各种纯粹理念的摹本只能激发心灵的理性思索。心灵在与经验世界交往之前，就曾见识过这些理念，只是遗忘了而已。因此，一切认识都是回忆（anamnesis）的结果，一切学习都是重新唤醒的过程。在《斐德罗篇》（Phaedrus）中，柏拉图以车夫驭马的故事，形象地说明了身心的特征。他认为心灵在与肉身融合之前就一直存在。人类心灵具有纯粹理性的特征，但进入肉身之后又增添了适应感觉世界的非理性部分。非理性部分又可以进而分化为寄寓心脏里的激情部分和寄寓肝脏里的

欲望部分。前者表现为热爱权力、富有抱负等较为高贵的精神性冲动，后者表现为追求食色快感和财产居室等比较低级的生理性和物质性欲望。这三者相互有别，彼此冲突，但同时又互动影响。精神部分经常与理性部分联合起来控制欲望部分，而有些生理欲望（如有节制的饮食活动）也会遵从理性的约束。但就整体而言，柏拉图认为上述分化并不影响心灵自身具有的完整性和不可分性。

与心灵学说密切相关的则是不朽论，即灵魂不朽论。从《斐多篇》（Phaedo）里可以看出，柏拉图心目中集最高智慧和善良勇敢等美德于一身的理想人物苏格拉底，之所以全然不惧死亡，饮鸩前后泰然自若、侃侃而谈哲学家之死的妙趣和福祉，直到完全失去知觉为止，正是因为他将自己与灵魂不朽的信仰融为一起。这种灵魂，按照柏拉图的说法，是离开肉体后摆脱了愚蠢和欲望，能够直接看到事物自身或物自体的灵魂。所谓事物自身，是其存在的本质而非表象，也就是其纯粹而永恒的理念。既然理念作为灵魂的认识对象是纯粹永恒的，那么灵魂自身也是纯粹永恒的，因为"物以类聚"，同类才能认识同类。根据回忆说，灵魂是先于肉体而存在的，是后来融入肉体的，肉体死后灵魂会继续存在，任何形式的分化都难以毁灭不可分割的灵魂整体。现象界的死亡，是对灵魂的解脱，会使灵魂达到纯粹的境界，濒临真理的光明，获得向往已久的智慧，飞到天上与众神和更为智慧善良的贤哲一起享福。需要指出的是，这种灵魂是纯洁无瑕的灵魂，是真正爱智慧的哲学家的灵魂，只有他们死后才能升天，才有资格与众神同在。至于那些不纯洁的、迷恋肉体欲望的灵魂，则要接受"业报轮回"的煎熬，抑或变成荒冢里的游魂，抑或变为某种群居的有社会性的动物，抑或按其特性脱生为驴、狼、鹰、隼等动物。

宇宙论（cosmology）主要探讨"造物主"（demiurge）的动力作用和"建筑设计师"角色，与"世界灵魂"（world soul）、世界原型模式、众生万物和最高理念"善"（agathos）的关系。这不仅与研究事物的本质及其发生发展原因的形而上学密切相关，而且同考察超验存在形式与世俗精神生活（如宗教信仰）之互动关系的宗教哲学有涉。

空想论（Utopia）是关于"理想国"（kalipolis）的创设思想系统，与

政治学彼此贯通。而政治学是建立在伦理学基础之上，以实施"正义"（dike）原理为基准，以追求城邦集体福祉为目标，讲究各尽所能、各得其所、各持其则、财产共享、子女共养等早期共产共妻社会形态。据此，城邦公民被划分为三个主要等级：首先是以少数统治者为代表的"黄金"阶层，其基本职责在于深谋远虑、统筹全局；其次是以卫士为代表的"白银"阶层，其基本职责在于辅助统治者保家卫国、无私奉献；最后是以农民、技工与商人构成的"铜铁"阶层，其主要任务在于生产劳动和提供必需品。所有个体利益都将服从集体利益，个体公民只有在基于城邦共同体的社会生活中才能成就自己的德行与功业。城邦的任务在于宣扬美德，创造幸福，确保基本福利，提供能使尽可能多的公民达于至善和生活幸福的有利条件、环境与法律制度。

比较而言，在柏拉图的诸多学说中，理式论最为独特。古希腊文中的 eidos，被译为"理念"或"理式"，似乎是极为抽象的理性概念了。其实，在古希腊人看来，该词源于动词 eido，意指"观看"（see）与"知道"（know），原初主要用来表示直观或认识事物表象的活动。因此，一般对 eidos 的英译有两种：一是 Idea（理念或理式），二是 Form（形式或类型）。我个人倾向将其汉译为"理式"。柏氏所谓的 eidos 具有多种，可以是"桌子自身，床自身，美自身，善自身，不过不是用肉体的眼睛，而是灵魂的眼睛来观看罢了"[1]。由此便导引出两个世界，即看得见的现象世界和看不见的理式世界。在这个看得见的世界（the visible world）里，"一切皆流"，变动不居。就是说，所有个别的和具体事物总是变化的、虚幻的、相对的和不完善的。而在那个看不见的世界（the invisible world）里，唯有不变的、真实的、绝对的和完善的理式。前者是后者的阴影或摹本，虚假而不可靠；后者是前者的本原，真实而可靠。有趣的是，柏拉图的理式世界，如同他的理想国一样，是有等级划分的，从而构成一座多层的理式宝塔。最底层的是一些具体的理式，如桌、椅、床等；第二层是数学与几何方面的理式，如方、圆、三角等；第三层是艺术与道德方面的理

[1] 参阅苗力田主编：《古希腊哲学》（北京：中国人民大学出版社，1990年），第10页。

式,如美、勇、正义等。越往上的理式,也就越完美、越抽象。处于宝塔顶尖的理式,是最高级、最完美和最绝对的"善"。这种"善"实为神的化身,至美至纯,至高无上,统辖所有其他理式。就像普照万物的阳光一样,其他理式因它而荣,世上万象因它而形。只有真正认识和把握了这种"善"的理式,你才能够取得最高的智慧,成为符合最高统治者德智条件的"哲人王"(philosopher-king)。这显然是为理想国的等级制提供理论依据。

在伦理思想方面,柏拉图在《理想国》第四卷中列举了四种主要美德(arete),由此构成衡量合格公民的道德价值系统。第一是"智慧"(sophia)之德。智慧基于良好的判断力,而这种判断力又源自真正的知识。此类知识既是德性的基础,也是力量的象征,其获得者通常只是极少数能够洞悉普遍原则和统筹全局的领袖人物——"哲人王"。第二是"果敢"或"勇武"(andrea)之德。其基本特征在于坚持正当合理的意见,具有不受情欲驱使和不为享乐动摇的坚定精神,但同时又知道敬畏理应敬畏的东西,不至于失去理智、沦为一味争强斗勇、凶残成性的野蛮人。这对志在保家卫国、抗击外侵的卫士等级尤为适合。第三是"节制"(sofrosyne)之德。节制是一种良好的秩序,是对某些快乐和欲望的控制,是个体在理智道德意义上成为"自己的主人"的自律(self-discipline)或"自控"(self-control)方式。节制之德是知识修养或认识自己的结果。其主要职能有如协调或和谐,"它贯穿全体公民,把最强的、最弱的和中间的人们(无论智慧高下,力量大小,人数多寡,财产贫富以及其他种种不同方面)都结合起来,构成和谐,就像贯穿整个音阶,把各种强弱变化的音符结合起来,组成一支和谐的交响乐一样"[1]。由节制所造就的和谐,是统治者与被统治者共享的美德,是社会公民团结起来、和睦相处、奔向同一目标的美德。虽然具有这种普遍性,但节制之德在理想国里似乎更适合于从事生长劳动的第三等级(即农夫、技工和商人),因其有助于他们各司其职、不越界,以便维护社会结构的稳定。第四种是

[1] Plato. Republic. 432a-b. 参阅柏拉图:《理想国》(郭斌和、张竹明译,商务印书馆,1995年),第 152 页。

"正义"或"公正"（dikaiosyne）之德。正义不仅是总的伦理原则，而且也是总的政治原则。它一方面确保每个公民必须在国家里执行一种最适合其天性的职务，必须各尽所能地干好自己的事情并拥有自己的东西。另一方面确保国家的完善和维护全体的利益。正义可谓一种普遍的、渗透一切的美德。它虽然涉及财产的权利，但更多的是指精神性的和社会责任性的权利。任何个体的利益、愿望和精神追求，只能以城邦的集体性为依托。诚如黑格尔所言，

> 正义容许每一特殊规定享有它的权利，同时又导使每一特殊规定回复到全体。（一个人的特殊性必须予以发展，使它得到实现，享有其应分的权利。这样，每个人便站在他自己的岗位上，每个人就完成了他自己的使命。所以每个人都享有他应分的权利。）正义的真正概念就是我们所谓主观意义的自由。在正义里，合理的得到了实现，保持其存在。自由成为现实的这种合法权利，乃是有普遍性的。因此，柏拉图把正义当作全体的特性，并认为合理的自由只有通过国家这一有机体才能取得存在。[1]

特别需要指出的是，古希腊语中的 arete 一词，在英语中被译为 virtue，在法语里被译为 la vertu，这两者显然源于拉丁语 virtus。在汉语中，arete 则译为"美德"。其实，在古代希腊人的心目中，arete 不仅具有伦理学上的"道德"意义，而且兼含社会实践活动中的"才能"意义。[2] 该词还被普遍地运用于所有领域，具有"卓越"（excellence）的意味。其用意可由具体语境来限定。譬如，"一匹赛马的 arete 在于其速度，一匹拉车的马的 arete 在于其力量。如果将该词用在人身上，在一般语境中，它意味人所能有的所有方面的优点，包括道德、心智、肉体、实践各方面"[3]。

[1] 参阅黑格尔：《哲学史讲演录》（商务印书馆，1996年），第二卷，第256页。
[2] 参阅陈康：《论希腊哲学》（汪子嵩、王太庆编，商务印书馆，1990年），第55页。
[3] 基托：《希腊人》（徐卫翔、黄韬译，上海人民出版社，1998年），第222页。译文有修订。

古希腊人心目中的英雄，通常都是那些多才多艺、能言能行、兼谋士与勇士之优良品质于一身的人物（如尤利西斯）。在柏拉图那里，四种德行虽有分殊，但惯于同时并举，这表明他重视人的全面发展，也吻合古希腊审视人的整体素养的久远传统。

就教育宗旨来看，柏拉图认为欲治其国必先化民，断言教育的"崇高目的"（noble telos）在于"人格塑造"（character formation），培养具有理智、勇敢、节制、自律等美德的合格卫士或优秀公民，进而从中选拔、造就富有智慧谋略和掌握管理艺术的"哲人王"，最终建立和完善理想的社会或永固的城邦。在柏氏的概念中，城邦的基础是个人，个人的基础是心灵，因此城邦的基础也必然存乎个人的心灵，城邦的完善也必然取决于个人心灵的完善。要实现这种完善，只能依赖教育，以此来培养心灵中的理性部分，继而合理统合心灵中的激情部分和欲望部分，最终使其获得治理国家的智慧或管理艺术。据《理想国》第七卷的表述，柏拉图已从先验的知识回忆说中走了出来，不再认为心灵里蕴藏着被遗忘的知识，而认为心灵里面具有获得知识的能力。但是，任何个人都必须在教育的引导协助下，打破习惯性的认知方式，努力实现"心灵的转向"（periagoge tes psyche），以此透过事物的表象或影子，直观其内在的理式或本质。起身走出洞穴（迷误）和扭头面向太阳（真相）的譬喻，形象地说明了"心灵转向"的必要性及其艰难性。

7 柏拉图的诗学理念

在诗学或艺术哲学领域，柏拉图可以说是古希腊审美思想的集大成者，同时也是开启西方美学发展的创设者。所谓"集大成者"，是指四种流派对柏拉图艺术理论的影响以及他本人的化解吸纳结果。在这四种流派里，首先是代表爱奥尼学派（Ionian school）的赫拉克利特所倡导的"实在论"（realism）。该派认为自然界或物质现实的秩序与社团的影响力，决定着艺术的模式、媒介、类型、题材、结构特征、价值原理和韵律法则等等。因此，艺术作品强调客观性，个体艺术家的任务主要是"师法自然"，

掌握和运用相关的技法和材料，顺其自然地进行制作，譬如使建筑仿效森林与山洞所提供的庇护框架，使音乐复制出宇宙交响的范式，使话语抑或模拟风暴的狂啸与呻吟之声，抑或模仿风的奏鸣与低语之声。柏拉图认为这种理论是初级的、朴素的、粗糙而肤浅的。其次是埃利亚学派和毕达哥拉斯学派所推崇的"观念论"（idealism）。这两派均认为自然界或物质现实是不真实的存在，通常显现为某种"非在"，不但混沌无序，缺乏永久的结构，而且经不起逻辑的推敲，没有多少理智认知的意义。因此，艺术家的作品只是模仿的产物，是与无意义、无实质内容的形象意象进行无意义的游戏（a meaningless play with meaningless or unsubstantial imagery）的结果，不仅肤浅幼稚，而且属于"非在"或虚幻的范畴。艺术作品虽然会提供无害的娱乐或提供比单纯娱乐更为重要的东西，但究其本质，其基本职能是技术性的和辅助性的。这里所言的技术性，涉及管理、运算、求知、制作与模仿等，据此艺术被划分为真正的技术（如数学与逻辑学家所掌握的技术）和民间的艺术（如荷马及其同行所运用的诗歌吟唱技巧）。至于辅助性，则涉及如何教化精神异己分子（如借助诗歌来描述神人同形或亵渎神灵英雄形象的诗人），如何引导他们远走他乡和自愿离开城邦。这是因为艺术不仅诉诸人的理性，而且会激发人的情感，一旦把人引向寻欢作乐或放纵情欲的歧途，那会对心灵道德造成极大的伤害。柏拉图认为这种艺术理论较为精致和理智，因其主动性和创造力首先在于成就一个井然有序的、超越性的、超物质现象的和重视心灵创造的精神世界。再下来就是普罗塔哥拉（Protagoras）所标举的"人本论"（humanism）。该派不相信那种赞扬无所不知、超度众生的智慧全能之神的神话，认为神学是装模作样和含混不清的东西，同时还认为所谓的"实在"抑或不存在，抑或不可知，抑或不可传达。研究人类的最合适的对象，应当是人而非神，是人的兴趣、愿望和能力而非神秘超验的智慧。这里所说的人，就是那些普普通通的、日常生活中的、享有民主思想的人。他们才是衡量万物的尺度（the standard by which to measure all things）。他们所评价和鉴赏的对象，不是"真善美"等抽象的理念，而是具体而可以理解的事物。在他们看来，评价艺术的标准来自三个方面：（1）个体因素——主要指个人

的天赋与鉴赏力；（2）技巧方面——主要指通过实践来把握和运用传统的技巧法则；（3）社会方面——主要指按照多数民众的意志，如何利用艺术来引导公众的趣味，如何赢得朋友和影响人们。这里，艺术问题演变为民众价值判断的意见问题，艺术创作蜕变为迎合大众趣味的过程。但若从长远计议，这一方面会将大众的审美鉴赏能力逐步提升到较高的水平，使其接近和巧合于富有教养、理智和经验的最佳评审人员的鉴赏水准。最后便是苏格拉底所热衷的"批评"或"批判论"（criticism）。该派以追求智慧或真理为终极目的，旨在澄清人们认为和欲求的东西与其实际上成功表述的东西之间存在的种种差异。如前所述，柏拉图从这种批判主义那里获益良多。在其大部分对话中，苏格拉底无论是作为历史人物（historical figure），还是作为对话角色（dialogue persona），其自称"无知"但又刨根问底的表现方式本身，就构成一种引人入胜和发人深省的诗化思辨艺术。这种艺术不仅是让人在惊叹之余进行批判反思，而且还至少具有以下四种功能：（1）彰显所讨论的思想理念；（2）澄清题材领域里存在的客观问题；（3）邀请读者一起参与讨论、探索真理，从而成为以苏格拉底为首的非正式学园的成员；（4）在批评实在论艺术观偏于稚朴与肤浅、观念论艺术观偏于经验与抽象、人本论艺术观偏于猜断与庸俗的同时，虽然会导引出一系列否定性的结果，但却令人深受启发，使人在认识的阶梯（epistemological ladder）上"更进一步"。[1]

那么，对柏拉图来讲，艺术到底意味着什么呢？是主要研究数学几何形式或事实科学，还是主要探讨具有说服力和有意义的表现形式？是主要考量荷马史诗的韵律句式，还是主要发展被人本论捧上天的"修辞学"？显然都不是。究其本质，艺术有别于具体的技能，具有更大的普遍意义。这种意义就在于其不可或缺的辅助功能，即辅助哲人王演练操作行政艺术的功能。它一方面表现为具体而实际的社会生活服务，譬如木匠要为社团制造最佳的居所与家具，画家要为社团创作最美的图画，音乐家要为社团谱写最好的歌舞戏剧等等；另一方面则表现为培养"优秀的公民"，塑造

[1] Cf. Rupert. C. Lodge, 'Aesthetics,' in *The Philosophy of Plato* (London: Routledge & Kegan Paul, 1956), pp.113-133.

"理想的人格",改善社团的生活质量。这实际上就是要求艺术与艺术家通过其作品来融合与张扬真善美的理念,来教育理想城邦的公民,来协助哲人王治国安邦。所有这些思想在诗乐教育中都表现得淋漓尽致。

在开启和创设西方美学或艺术哲学方面,柏拉图的历史作用与地位举世瞩目。在《斐德罗篇》中,他首次提出"迷狂说",认为真正的诗人是神的代言人,其"神来之笔"是神灵附身的结果,这实际上是后来所谓的"灵感说"以及"天才说"的雏形。在《理想国》里,他率先提出"模仿说",认为艺术即模仿,艺术作品是模仿外物的结果。这实际上就是后来的"再现论"的先导。另外,在《会饮篇》(*Symposium*)中,他对"美"(kallos)的对象及其理式进行了比较系统的分析,据此提出了"美的阶梯说"(ladder of beauty),将"美"分为不同的层次,如个别与一切形体的美,道德与行为制度习俗的美,学问知识与真理的美,涵盖一切的绝对美或美自体(beauty in itself)。这实际上也是喻示爱美的心灵所面对的由低而高的修养境界,而最高的"美"(kallos)则转义为最高的"善"(agathos),由此构成善为美因或因善而美的内在逻辑关系。这对后世的美学和伦理学产生了深远的影响。

8 孔子与柏拉图的目的性追求

概而言之,孔子的一生,虽历尽坎坷,几多沉浮,但贫贱不移,威武不屈,始终坚持知行合一,不仅践履"朝闻道,夕死可矣"的忘我精神,而且表现出"为天地立心,为生民立命,为往圣继绝学,为万世开太平"(张载语)的仁者胸怀。孔子的人格,如他自己所言:"其为人也,学道不倦,诲人不厌,发愤忘食,乐以忘忧,不知老之将至。"(《史记·孔子世家》)孔子的学说,主要存于《论语》,有的则散见于《礼记》,收录入《家语》和《集语》,[1] 其内容均具有平实沉奥、微言大义与常读常

[1] 孔子的《论语》是由其弟子及再传弟子追记而成,古今学者一般并不存疑。至于《礼记》(如《大学》《中庸》《经解》《乐记》等篇)、《孔子家语》和清代孙星衍纂辑的《孔子集语》,尽管资料来源博杂,内容有些重复,疑借孔子之名,但思想脉络基本一贯,我认为具有相当可观的学术参考价值。

新等特点。孔子的业绩，在中国历史上无人可以比肩；他创办私学，整编"六经"，以此为教，弟子多达三千之众，身通"六艺"者72人，从而奠定了古代中国教育的基础，开启了儒家思想的先河。正是基于这些伟大的贡献，宋朝的一位诗人由衷地发出"天不生仲尼，万古如长夜"的赞叹。

相形之下，柏拉图毫不逊色。在域外游学期间，也曾出生入死、几经磨难，但那颗求真爱智之心与治世化民的理想，持之以恒，矢志未改。现实社会与政治的弊病，使他深感厌恶，打消了个人从政的念头，同时也刺激他构筑解救的方略，即培养富有智慧和具有统筹全局的"哲人王"，建立以正义为基本原则的"理想国"。柏拉图的人格魅力，一方面表现为"士为知己者死"的大无畏精神，为了朋友和理想，不顾年迈路遥，知难而进，把个人安危置之度外；另一方面表现为对科学知识的不懈追求和对学园教育及其学术研究的献身精神，为此他终身未娶、竭尽余力。柏拉图的学说，集中容含在《对话集》里，其表述方式充满睿智且不乏诗意，长于辩驳又不失情理；其内容兼容并蓄而集先哲之大成，自成一家而又承上启下。难怪思想家怀特海（A. N. Whitehead）宣称：真正意义上的西方哲学发轫于柏拉图的对话，尔后的哲学大多是对柏氏思想的"脚注"（footnotes）而已。柏拉图的业绩，在西方文明历史上也是无人可以比肩的。他所创办的"学园"及其开设的文理课程，可以说是西方学院教育系统的雏形。他所传授的弟子为数众多，各有成就，仅从亚里士多德（Aristotle）身上便可窥其一斑。

若将孔子与柏拉图进行并置式直接比较，难免会失之牵强或流于肤浅。然而，非常有趣的是，他们两人都怀着"经世济民"的愿望，为了培养超凡的统治者和造就理想的人格，都把目光不约而同地投向教育。在孔子那里，教育主要表现为教化或修身、求道或致知的融会统一过程。根据《大学》所作的总结，所谓"大学之道，在明明德，在亲民，在止于至善"，主要讲从事教育的基本宗旨；所谓"知止而后有定，定而后能静，静而后能安，安而后能虑，虑而后能得。物有本末，事有始终，知所先后，则近道矣"，主要讲求学问道的普遍方略；所谓"古之欲明明德于天

下者"要历经"格物、致知、诚意、正心、修身、齐家、治国、平天下"等不同阶段,一方面表明了循序渐进的修炼与实践过程,另一方面也指出了教育所追求的终极目标——"内圣外王"的最高境界。

在柏拉图那里,教育依然包含着传统的目的和意味。古希腊语中的名词 paideia(英译为 education,汉译为"教育")源于动词 paideuo,具有养育、教育、教导、学习、教养、培养、训练、技艺、知识和精神文化等多重含义。因此,古希腊人认为,人的主要使命在于将自然世界人化或希腊化;paideia 作为一种"人类的制度"(human institution)或"社会性技艺"(social technique),旨在引导人类改善自然,其中包括将"自然人"(natural man)转化为有教养有责任和有能力的城邦"公民"(civic man)。这样,paideia 的过程,就是依照一种理智的价值原则来引导、重塑和调控人的经历和体验,使人性不断得到完善。所以,在柏拉图看来,paideia 本质上也是一种"社会性调控经验"(socially controlled experience)过程。当然,这种调控是"社团式调控"(community control),是由学校、家庭以及其所在的城邦来协力完成的。这样的"教育",其基本职责就在于引导人们接受和履行社团所赞同的道德行为规范与合格公民的行为准则。柏拉图的哲学扩展和深化了古希腊的教育观念。他是想为希腊的教育者和管理者设置一套更为翔实的教育模式,其终极目的在于为理想化的希腊城邦培养出具有良好品质素养的合格公民与领导人才。

九 "六艺"与"七科"教育

"轴心时期"是开启人文化成或人文教化的时期，教育因此被赋予特殊的历史使命。孔子与柏拉图均为古代教育改革的先行者。为了实现各自的理想追求，前者主要推行"六艺"与"六经"教育，后者主要倡导"七科"教育。这两种不同教育模式及其基本内容和特点，在很大程度上奠定了中西教育思想与认识方法领域的差异性根基。

1 古代中国的"六艺"教育

孔门"六艺"，常称"六经"，实际上代表孔子施教的六项基本科目。《史记·孔子世家》称：孔子以《诗》《书》《礼》《乐》教，弟子盖三千，身通六艺者七十有二人。孔子晚喜《易》、读《易》，韦编三绝。幽、厉之后，王道缺，礼乐衰，孔子修旧起废，论《诗》《书》，作《春秋》，或厄陈、蔡，作《春秋》。合计起来，先存的《诗》《书》《礼》《乐》《易》加上自创的《春秋》，正好"成六艺"。因此，太史公得出这样的结语："中国言六艺者折中于夫子。"

不过，《论语》中并无与此对应的说法。《述而》篇中，只是宣称"子以四教：文、行、忠、信。"后来的古今学者将其诠释为"教人以学文，修行，而存忠信也"(程子)。而"文"则被视作"典籍辞义"(李允、皇侃)、"诗书礼乐"(刘宝楠)，这显然与"博学于文"(《颜渊》)中的"文"相通，均指知识方面的"文"。但"文质彬彬"(《雍也》)与"可以为文矣"(《宪问》)中的"文"，多指"文华""文饰""风度"或"教养"，一般是指德行方面的"文"。再者，《先进》篇中有言："德行：颜渊、闵子骞、冉伯牛、

仲弓。言语：宰我、子贡。政事：冉有、季路。文学：子游、子夏。"据此，不少学者认为：

> 德行、言语、政事、文学是孔子教学的四科，这与《述而》篇所记"子以四教：文、行、忠、信"，正相印合。德行科所教的是"行"，言语科所教的是"信"，政事科所教的是"忠"，文学科所教的是"文"。孔子把这四门学科教给所有的学生，而学生们因材性不同，各有所偏向，于是成就也就各不相同。……《论语》里所谓"文学"，是指博学先王典文。所谓"先王典文"，就是《诗》《书》《礼》《乐》《易》《春秋》六艺的文字。这和《学而》篇的"行有余力，则以学文"的"学文"，只是倒过来说；"学文"是说学习先王遗文，而"文学"则是说先王遗文的学习，意义是相近的。[1]

但要看到，在整部《论说》中，孔子说"礼"74次，论"乐"22次，言"诗"14次，道"书"3次，谈"易"1次，唯独没有提及"春秋"。但是，按照授业解惑的传统不难推断，孔子既然"作《春秋》"，那就会向弟子们教《春秋》，或者是边作边讲、边讲边作。所谓"弟子受《春秋》，孔子曰：'后世知丘者以《春秋》，而罪丘者亦以《春秋》。'"（《史记·孔子世家》）这兴许是他在写作和讲授过程中由衷的感慨或自豪的谦辞。再者，于《孔子家语》里，我们看到孔子对"六艺"或"六经"教育宗旨的概述："其为人也，温柔敦厚，《诗》教也；疏通知远，《书》教也；广博易良，《乐》教也；洁静精微，《易》教也；恭俭庄敬，《礼》教也；属辞比事，《春秋》教也。"（《孔子家语·问玉》）在《礼记·经解》篇中，我们可以读到同样一段议论。

另外，很重要的一点是：孔子的教育内容并不限于孔门"六艺"或"六经"。《述而》篇中所说的"游于艺"的"艺"，两汉的经学家（孔安国、郑玄等）、魏晋玄学家（何晏等）、宋明理学家（朱熹等）直至当今的考据

[1] 高明：《高明孔学论丛》（台北：黎明文化事业有限公司，1978年），第173—174页。

学者（杨伯峻等），一般都将其解释为古代教育系统中的"六艺"，即六种不同的技艺。据载，"六艺"最早见于《周礼·地官司徒》："以乡三物教万民而宾兴之。一曰六德：知、仁、圣、义、忠、和；二曰六行：孝、友、睦、姻、任、恤；三曰六艺：礼、乐、射、御、书、数。"用现代的话说，就是以乡学的三种教法来教化万民百姓，发现其中有贤能优秀的人才，要以敬待宾客的礼节敬待他们，并荐举给王者。第一种教法是六德，包括知识或智慧之德、仁爱之德、通达事理之德、正义之德、忠诚之德、贵和之德；第二种教法是六行，即孝悌亲人之行，友善待人之行，使人伦和睦相处之行，使亲戚相亲相爱之行，使朋友相互信任之行，怜悯济助贫困人家之行；第三种教法是六艺，即礼节、音乐、射箭、驾车、书写、算术。[1] 其实，以礼、乐、射、御、书、数合称"六艺"，是很切合"艺"字本义的。"艺"本指种植，引申为艺能活动，既包括农事艺能，亦包括工事艺能。《尚书·胤征》说："官师相规，工执艺事以谏。"引而申之，凡需专门技巧知识以从事的活动都是艺能，由艺能而掌握艺能的规律，则为道艺。礼、乐、射、御、书、数，既是道艺，又是艺能，这符合先秦与古代教育的内容与特点。[2]

从《论语》中看，孔子讲礼论乐的次数如上所举，而言"射"5次，言"御"3次，其中2次专指驾车的技艺或工作。在《子罕》篇中，孔子对弟子说："吾何执？执御乎？执射乎？吾执御矣。"随后还说："吾不试，故艺。" 其实，孔子本人笃志好学，多才多艺，子贡称赞他"固天纵之将圣，又多能也"。他自己闻后也承认"吾少也贱，故多能鄙事"。总之，在"礼""乐"方面，他是行家；在"射""御"方面，他是里手，而且具有"弋不射宿"（《述而》）的爱物美德，倡导"揖让而升，下而饮，其争也君子"（《八佾》）的赛射风范。在"书""数"方面，他只谈到读书（《先进》）与书写（《卫灵公》）各1次，也未曾提及算术。但我们可以设想："书""数"作为读书写字和数数计算的技艺，是当时为

[1] 林尹注译：《周礼今注今译》（台北：商务印书馆，1972年），第99—110页。
[2] 金春峰：《周官之成书及其反映的文化与时代新考》（台北：东大图书公司，1993年），第102页。

学施教的基础科目。孔子作为杰出的教育家,既重视文武兼备的传统教育模式和人的全面发展,又精通涉及数的乐理(如"五音""七声""十二律")和有关"象数之学"的"易经",对这些基础科目自然不会忽略。

那么,古代"六艺"与孔门"六艺"到底包括哪些内容呢?我们分开来看,或许更为清楚。据《周礼·地官司徒》所记:"保氏掌谏王恶,而养国子以道:乃教之六艺,一曰五礼,二曰六乐,三曰五射,四曰五驭,五曰六书,六曰九数。"这便是古代"六艺"的内容概要。其教育对象不仅针对"国子"或贵族,而且"以乡三物教万民而宾兴之",也就是说普及万民百姓。

具体说来,"礼"即"五礼",一说是指吉礼、凶礼、宾礼、军礼和嘉礼。[1] 按《周礼》中的《春官·大宗伯》所记:以吉礼事邦国之鬼神示,以凶礼哀邦国之忧,以宾礼亲邦国,以军礼同邦国,以嘉礼亲万民。另一说认为,"五礼"可能指祀礼、阳礼、阴礼、乐礼、仪礼。[2] 其根据主要是上述"五礼"与丧、荒、吊、恤、饮食、昏冠和宾射等礼仪并列,互不隶属。而在《地官·大司徒》中,所谓"以五礼防万民之伪"的"五礼",显然具有职能分类的特征。即:"一曰以祀礼教敬,则民不苟;二曰以阳礼教让,则民不争;三曰以阴礼教亲,则民不怨;四曰以乐礼教和,则民不乖;五曰以仪(按:仪礼)辨等,则民不越……"

实际上,无论是从远古氏族社会时期沿袭下来的礼俗演变而成的礼,还是进入阶级社会后为了社会分层而建立起来的有关等级制度的礼,是多种多样的,中国古代盛传"周公制礼作乐"之说,《礼记·礼器》的"经礼三百,曲礼三千"之说,都表明礼仪的繁多。现传《仪礼》所载古代15种礼仪,仅是其中经过历史淘洗后残存的一部分。其中所言"五礼",是对朝觐、盟会、锡命、军旅、狩猎、聘问、射御、宾客、祭祀、婚嫁、丧葬、乡饮和冠笄等礼仪礼节的分类概括而已。

"乐"即"六乐"或"六舞",指《云门》《大咸》《大韶》《大夏》《大濩》

[1] 侯家驹:《周礼研究》(台北:联经出版事业公司,1987年),第246页;杨天宇撰:《仪礼译注》,(上海:上海古籍出版社,1994年),第2页。

[2] 金春峰:《周官之成书及其反映的文化与时代新考》,第104—107页。

与《大武》。此六乐是《周礼》中所说的"乐舞",即配有乐韵的舞蹈,前四个属"文舞",后两个属"武舞"。前者舞时左手执状如排箫的乐器"籥",右手秉用野鸡尾装饰的舞具"翟"。舞队人数,按周礼等级制度有严格规定,是周代礼乐文化的重要组成部分。

另外,在乐舞诗三位一体的古代,《春官·大师》中所言的"六诗",也是乐教的重要内容。所谓"大师……教六诗,曰风、曰赋、曰比、曰兴、曰雅、曰颂,以六德为之本,以六律为之音",就是说诗所依据的是六德,所用的乐谱是六律,其自身则是乐曲的文字内容。《毛诗·大序》里把"风雅颂"释为三种诗歌体裁,将"赋比兴"当作三种作诗技法。新近的研究结果认为:"风雅颂"是歌诗的曲调,"赋比兴"原为诵诗的三种形式,尔后演变为三种诗歌体裁。简言之,"在《周官》中,诗教作为乐教的一部分是由大司乐担任的,反映古代礼乐结合的教育特点"。[1]

"射"即"五射",代表五种独特的射箭技法,包括白矢、参连、剡注、襄尺、井仪。白矢是指矢贯鹄的,而过其镞白。也有学者(如章太炎)认为,"白矢"即"百矢",表示百发百中的高超箭道。"参连"是指连射四矢,皆中原处,即先放一箭,后三箭连发,射中靶上的同一地方。"剡注"是指射出的锐利箭镞,直贯鹄的或靶心。"襄尺"是指将弓引满,双肘制手(称尺)皆保持平直状态,所谓体直而固的射艺。"井仪"是指连射四箭,皆中鹄的,在上面排成井字形状。[2]

"御"即"五驭",意指驾驶马车的五种具有代表性的技术,包括"鸣和鸾、逐水曲、过君表、舞交衢、逐禽左"。根据相关解释,"鸣和鸾"者,以和鸾二铃,节车之行,和在轼上,鸾在衡上,马引车行,鸾和应响,合于节奏;"逐水曲"者,御车者逐水势之屈曲而不坠水之谓,表示在泽薮之处御车;"过君表"者,当大王者大阅之时,对竖二旗,缠褐为门,称为君表,略广于车,御者须驾兵疾驰,直穿君表而过;"舞交衢"者,是马车于十字路口旋转而合节奏;"逐禽左"者,田猎时驾驭驱逆之车,使

[1] 金春峰:《周官之成书及其反映的文化与时代新考》,第107—111页。

[2] 这里的解释是根据郑玄和郑司农的注疏。参阅侯家驹:《周礼研究》(台北:联经出版事业公司,1987年),第247页。

车驰骋于禽兽的右后方,使人君自马车左方射之。[1]

"书"即"六书",表示读写的六种基本能力,包括指事、象形、会意、转注、假借、谐声。指事是说字由象征性的符号构成。"象形"是指以字描摹实物的形状。"会意"是说字的整体意义由部分的意义合成。如"背私为公","公"字由表示"违背"之意的"八"字,同表示"自私"之意的"厶"字合成;"人言为信","信"字由"人"字和"言"字合成,表示人说的话有信用。"转注者,建类一首,同意相受,考、老是也。"(许慎语) 对此作出比较可靠的解释为:"转注"就是互训,意义上相同或相近的字彼此互相解释。譬如《说文》中以"考"注"老",以"老"注"考",所以叫"转注"。"假借"是说借用已有的文字来表示语言中同音而非同义的词。如借用原当毛皮讲的"求"作请求的"求",等等。"谐声"亦称形声,是指文字由"形"和"声"两部分组成,形旁和全字的意义有关,声旁与全字的读音有关。形声字占汉字总数的80%以上。[2]

"数"即"九数"或九章算术,因"秦火"经术散坏后,后由汉朝学者人删补修订。九数均从实际问题和需要出发,内容主要包括"方田、粟米、衰分、少广、商功、均输、盈不足、方程、勾股"。《九章算术》注序上言:"周公制礼而有九数,九数之流则《九章》是也。" 该书虽成于西汉,但却包括和总结了秦汉以前的数学成就。

概而述之,①方田:诸天不等,以方为正,有38个问题,为简单的求积方法,列举矩形、等边三角形、梯形、圆、弧、环等,并载有分数的加减乘除、通分、约分、最大公约数等求法。②粟米:粟者,未舂之米,诸米不等,以粟为率,故称粟米,共计有46个问题,讨论百分、比例及内外损耗诸率的运算方法。③衰分:衰,差也,以差而平分,故称衰分,也称差分,共计有20个问题,以差配分,详计配分比例。④少广:纵多横(广)少,故以纵之多益补广之少,共计24个问题,如已知某块田的面积及其一边之长,从而求另一边之长的算法,涉及开平方、开立方、算

[1] 侯家驹:《周礼研究》,第247页。

[2] 侯家驹:《周礼研究》,第248页;另参阅中国社会科学院语言研究所词典编辑室编:《现代汉语词典》(北京:商务印书馆,1990年)。

球积与单分数等。⑤商功:商者为度,指计算估量或测度功用,古称商功。共计 28 个问题,用以求城、垣、堤、沟等体积以及求积容粟之法。⑥均输:均为平均,输为委输或运送。共计 28 个问题,用以均平其输委,决定赋税多寡,涉及差分与比例。⑦盈不足:盈为满,不足为虚。满虚相推,以求其实。共计 20 个问题,其解答方式,在于给出二值,由此得出真价。⑧方程:方指左右,程为课率。左右课率或核算,总统群物,计有 18 个问题,涉及一次联立方程式、正负值等。⑨勾股:中国古代称不等腰直角三角形中较短的直角边为"勾",称较长的直角边为"股",称斜边为"弦",由此推出"勾三股四弦五"的关系。在这里,勾股泛指三角演算法,涉及 24 个问题,其中运用到二次方程式。[1]

古代"六艺"在周代是国学乡学所设立的必修课目,也应是孔子教育学生的重要内容。另外,礼、乐、射、御、书、数等"六艺"作为技艺或技能,很符合先秦教育的特征。关于其教育意义,后汉徐干评价甚高。他说:"孔子曰:志于道,据于德,依于仁,游于艺。艺者,心之使也,仁之声也,义之象也。故礼以考敬,乐以敦爱,射以平志,御以和心,书以缀事,数以理烦。敬考则民不慢,爱敦则群生悦,志平则怨尤亡,心和则离德睦,事缀则法戒明,烦理则物不悖,六者虽殊,其致一也。"[2] 也就是说,六艺虽然分类不同,功能各异,但其最终目的相同,都是为了提高人的德行修为和全面发展。

2 孔门推行的"六经"教育

前文说过,孔门"六艺",是孔子授徒的六门科目或六部教科书,即《诗》《书》《礼》《乐》《易》《春秋》等"六经"。司马迁称孔子有弟子三千,而"身通六艺者七十有二人",成才率仅为 2.4%,可见其难度之大,这也说明孔门"六艺"与古代"六艺"相比,当属高一层次的教育内

[1] 侯家驹:《周礼研究》,第 248—249 页;另参阅《辞海》(上海:上海辞书出版社,1980 年);《古汉语常用字字典》(北京:商务印书馆,1993 年)。

[2] 转引自侯家驹:《周礼研究》,第 249 页。

容了。另外，从《孔子家语》中的《问玉》篇、《礼记》中的《经解》篇、《庄子》中的《天下》篇、《汉书》中的《艺文志》、《史记》中的《滑稽列传》和《太史公自序》等文对"六艺"特点的阐述与概括来看，也能窥其奥堂一角。譬如，《太史公自序》中的这一引申说法，很能反映出"六艺"在文学、艺术、历史、政治、社会、文化、伦理、道德、哲学等多方面的意义："《易》著天地阴阳四时五行，故长于变；《礼》经纪人伦，故长于行；《书》记先王之事，故长于政；《诗》记山川溪谷禽兽草木牝牡雌雄，故长于风；《乐》乐所以立，故长于和；《春秋》辨是非，故长于治人。是故《礼》以节人，《乐》以发和，《书》以道事，《诗》以达意，《易》以道化，《春秋》以道义。拨乱世反之正，莫近于《春秋》。《春秋》文成数万，其指数千。万物之散聚皆在《春秋》。"这里我们不妨看看"六艺"的具体所指：

①《诗》即《诗经》。编成于春秋时代，共305篇，分为"风""雅""颂"3大类。《风》有15国风，采自15个诸侯国及其封地的民歌民谣，共计160篇，以《关雎》为首，形式多为"风"体或抒情诗。《雅》分《小雅》与《大雅》，前者计74篇，多为西周贵族宴乐活动所用，以《鹿鸣》为首；后者计31篇，多用于朝廷庆典，以《文王》为始，形式多为"赋"体或叙事诗。《颂》含《周颂》31篇、《鲁颂》4篇、《商颂》5篇，是用于祀神祭祖与宴会庆典的赞歌，以《清庙》为始，形式属于"颂"体或赞美诗。总体而言，《诗经》的表现形式以四言为主，普遍运用赋、比、兴手法和风、雅、颂曲调，其中的名篇佳作，语言描写生动，风格纯朴优美，音乐自然和谐，是中国诗歌发展的渊源。

②《书》即《尚书》，列为儒家经典之后，亦称《书经》。"尚"即"上"，意指"上古之书"，上自尧舜，下至东周，内容都与政事相关，属于中国上古历史文件和部分追述古代事迹的著作汇编，其中也保存着商周（尤其是西周初期）的一些重要史料。荀子在《劝学》篇中指出："《书》者，政事之纪也。"孔子在《论语》中谈《书》3次，其中在《为政》篇里，也是引《书》论政："《书》云：'孝乎惟孝，友于兄弟，施于有政。'是亦为政，奚其为为政？"显然，这里所论的是道德化的为政艺术或仁德至

上的为政之道。在《孔子家语》的《问玉》篇和《礼记》的《经解》篇里，孔子把《书》教的宗旨概括为"疏通知远"，主要也是以通达政事与熟解历史为目标。

③《礼》即《仪礼》，成为儒家经典之后，亦称《礼经》或《士礼》。"礼"本谓敬神，后引申为表示敬意，继而演化为古代社会的法则、礼仪、典章制度与行为规范。古文经学派也有叫《周官》或《周礼》为《礼经》的，认为是周公所作，其中汇编有周室官制，添附着儒家的政治与教育理想。而今文经学家认为此书出自战国。现代学者有人认为此书为是汉代王莽时期的伪作[1]，但也有人表示异议[2]。近代一些学者根据书中的丧葬制度，结合考古出土的器物进行研究，认为成书当在战国初期至中叶间。

《论语》中，孔子论"礼"74次，涉及礼意、礼仪、礼制、礼法与礼之用，对"礼"十分重视，而且知识广博，这主要因为他本人好学善证。据《论语·八佾》所记，孔子自称"夏礼，吾能言之，杞不足征也；殷礼，吾能言之，宋不足征也。文献不足故也。足，则吾能征之矣。"在《为政》篇中，他还明确指出："殷因于夏礼，所损益，可知也。周因于殷礼，所损益，可知也。"可见，孔子对"礼"的历史发展是深有研究的。再者，他勤问详察，不仅"入太庙，每事问"（《八佾》），而且不止一次地"适周问礼于老聃"（《孔子世家》）。另外，礼学在孔子的学说及其教育内容中占有突出的地位，讲究"下学上达"和标举"君子儒"的孔子，把对"礼"的学习宗旨提升到"恭敬庄重"的高度，并且用"克己复礼为仁"的理想来拯救衰乱之世，这说明他更强调把握"礼"与"礼制"的内在精神，而不是限于一般的"礼仪"或"礼节"表层。在此意义上，孔门"六艺"中的《礼》教，已经超过古代"六艺"中的"礼"教水平，决非简单的重复。

④《乐》即《乐经》，现已不见经传。后人或以为《乐》本有经，因焚于秦火而亡佚；或以为"乐"本无经。清朝学者邵懿辰宣称："乐之原

[1] 徐复观：《周官成书之时代及其思想性格》（台北：学生书局，1980年）。

[2] 金春峰：《周官之成书及其反映的文化与时代新考》。

在《诗》三百篇之中，乐之用在《礼》十七篇之中。"(《礼经通论》)

从历史文献看，周公制礼作乐，构成礼乐文化的繁盛时期。《周官》中多次谈乐论律，倡导乐舞教育。孔子本人好乐、制乐、正乐、教乐，《论语》中论乐 22 次，认为人格修养完成的过程在于"兴于诗，立于礼，成于乐"(《泰伯》)，这里显然是把"乐"作为必修科目。此外，从墨子的《非乐》，荀子的《乐论》，收入《礼记》的《乐记》，《吕氏春秋》中专论音律古乐的《仲夏季》和《季夏季》，《白虎通》中的《礼乐》，乃至嵇康的《琴赋》和《声无哀乐论》等等，均能表明中国古代音乐艺术及其理论的发达程度。然而，"六经之中，乐独失传，在孔子之时，乐是否有书，也不敢肯定。"[1] 这似乎从情理上有些说不过去。故此，熊十力认为："《诗》《礼》《乐》诸经，或疑《乐经》亡失。然《礼记》中《乐记》一篇，则《乐经》也。旧说汉武帝时，河间献王好博古，与诸生等，共采《周官》及诸子言乐事者，以作《乐记》。此说不足据。《乐记》义旨深远，决非杂凑之文。必孔子传授，七十子后学记载。"[2] 此说虽稍嫌独断，但毋庸怀疑的是，现存《乐记》的确在很大程度上承载着孔门的乐论与乐教思想。

《乐记》主要论述音乐的本原、音乐的生成、音乐的美感、音乐的社会职能、乐与礼的互动关系，同时强调音乐的人文教化作用、道德评价准则与传统的礼乐制度，反对民间俗乐"郑卫之声"，集中体现了"礼由外作"与"乐由中出""礼别异"与"乐和同"的互动作用，也就是通过礼乐教育如何将外在的规范与内在的情感协调统一起来的儒家教育理想。

⑤《易》即《周易》，亦称《易经》。一般认为，《周易》之"周"是周代名，而"易"是指变易，主要表示自然万物的微妙变化，用于卜筮时也以易卦或易象来预测人间世事的微妙变化。

秦始皇焚书时，唯有《周易》以卜筮书幸存下来，与群经相比最为无阙。《周易》包括《经》和《传》两大部分。《经》部主要是指正文中的 64 卦和 384 爻。卦、爻各有说明，即卦辞与爻辞，古代作为占卜之用。旧传伏羲画卦，文王作辞，说法不一。其萌芽期可能早在殷周之际。《传》

[1] 张蕙慧：《儒家乐教思想研究》(台北：文史哲出版社，1985 年)，第 15 页。
[2] 熊十力：《熊十力集》，第 268 页。

部主要解释卦辞和爻辞,分为七种文辞共计 10 篇,因此统称《十翼》,旧传为孔子所作。据近人研究,《十翼》大抵系战国或秦汉之际的儒家作品,并非出自一人之手。因此,由《经》《传》所合成的《周易》,对于其作者或成书过程,历来流行着"人更三圣,世历三古"和"人更多手,时历多世"的说法。

《周易》通过乾、坤、震、巽、坎、离、艮、兑等八卦形式,象征天、地、雷、风、水、火、山、泽等八种自然现象,借此推测自然与社会的变化。《周易》以阳为刚,以阴为柔,认为阴阳或刚柔两种势力的相互作用是产生宇宙万物的根源,提出"刚柔相推,变在其中矣"等富有朴素辩证法的观点,特别是《易大传》,其中所论所议,杂糅儒道两家,堪称中国古代哲学思想与智慧的渊薮。[1]

《论语》中,孔子谈《易》1 次,语气颇为感慨:"加我数年,五十以学《易》,可以无大过矣。"(《述而》) 这显然可以印证孔子晚年喜读《易》而韦编三绝的说法。在施行《易》教方面,孔子将其宗旨概括为"洁静精微"(《孔子世家·问玉》《礼记·经解》),也就是根据《周易》的基本思想,通过对万事万物变化的研究分析,进而达到内心洁净、明察隐微的境界。

⑥《春秋》即编年体春秋史。"春秋"本来表示四季、光阴、年岁,后来作为古代史书的统称以及周朝时代的名称。这里所说的《春秋》,是儒家经典之一,相传孔子依据鲁国史官所编的鲁《春秋》加以整理修订而成,此说见于《史记》中的《孔子世家》与《太史公自序》等篇。该书所记始于鲁隐公元年(公元前 722 年),终于鲁哀公十四年(公元前 481 年),前后共计 242 年,涵盖列国之间军事行动 483 次,史料可靠,属后代编年史之滥觞。《春秋》文字简短,寓有褒贬之意,后世称为"春秋笔法"。

"《春秋》以道义",注重阐明"微言大义",以期"拨乱世反之正"。这兴许是孔子作《春秋》的基本意向。诚如司马迁在所记:"'周道衰废,孔子为鲁司寇,诸侯害之,大夫壅之。孔子知言之不用,道之不行也,是非二百四十二年之中,以为天下仪表,贬天子,退诸侯,讨大夫,以达王

[1] 周振甫译注:《周易译注》(北京:中华书局,1991 年),第 1—35 页;秦颖今译:《周易》(长沙:湖南出版社,1993 年),第 1—7 页。

事而已矣。'子曰：'我欲载之空言，不如见之于行事之深切著明也。'夫《春秋》，上明三王之道，下辨人事之纪，别嫌疑，明是非，定犹豫，善善恶恶，贤贤贱不肖，存亡国，继绝世，补敝起废，王道之大者也。"（《太史公自序》）孔子作《春秋》也教《春秋》，并把《春秋》之教的宗旨概括为"属辞比事"（《孔子家语·问玉》《礼记·经解》），即著文记事。我想，事情不会那么简单，其深层用意恐如太史公所言。

需要注意的几点是：其一，孔子强调"游于艺"的"游"和"艺"，按朱熹的注解，"游者，玩物适情之谓。艺，则礼乐之文，射、御、书、数之法，皆至理所寓，而日用之不可阙者也。朝夕游焉，以博其义理之趣，则应务有余，而心亦无所放矣。……游艺，则小物不遗而动息有养。"[1] 这种"游"，一方面是指在训练和实践基础上对古代"六艺"或六种技艺的熟练掌握，另一方面也表示在熟练掌握以及运用中所体验到的那种"玩物适情"的游戏体验。德国哲学家席勒认为，人只有在游戏时，才是完全自由的。而这里所言的自由感，是审美感的基本属性。另外，这种"游于艺"所派生的体验，使人联想起庄子笔下那位"游刃有余"的解牛大师庖丁。谁能说在熟练掌握和运用技艺的过程中，不能同时享受到操作的自由、审美的自由和精神的自由呢？

其二，儒家以六艺为宗。那么，孔子作为儒家学派的创始人，与此"六艺"到底是何关系呢？通过上述有关"六艺"的简介，我们不难得出这一结论：孔子在历史文献中，经过研究比较，筛选出这六部典籍，作为传统文化的结晶，随后又经过一番艰苦搜集和认真整理，陆续将其修订为六门科目的教材，用来教授弟子，在"下学上达"的方法引导下，探讨其中的内在意义，会通其中的人文精神。

其三，孔子自称"述而不作"，好像是以"我注六经"为己任。然而，按冯友兰的说法，孔子不会仅限于徒述六经，其述中有作。这个看法不无道理。因此可以说：六艺既是孔子学术思想的来源，也是孔子学术思想化的著作。"当孔子立志学习、继承和发扬古代文化遗产的精华，而在选定

[1] 朱熹：《四书章句集注》（北京：中华书局，1983年），第94页。

这六种历史文献、加以整理、编成六艺来教授生徒的过程中，曾受到它们的某些精神的强烈感召和某些观念的深刻影响，启发了他的思维活动，奠定了他的思想基础，从而使他成为伟大的思想家，这就是六艺之所以是孔子学术思想的来源；而在孔子学术思想体系形成后，他又用自己的观点、见解来解释六艺，从而使六艺沾上了孔子学术思想的色彩，这就是六艺之所以又成了孔子学术思想化的著作。"[1]

其四，古代"六艺"中，以"六乐"或"六舞"作为艺术教育的主要内容，从中可见"乐舞"原本是一体化的。孔门"六艺"中，《诗》与《乐》在科目上彼此分别，但在内容上联系紧密，孔子言诗论乐，诸多篇名均来自《诗经》，很能说明这一点。另外，《论语·子罕》中载："子曰：'吾自卫返鲁，然后乐正，《雅》《颂》各得其所。'"《孔子世家》声称："三百五篇孔子皆弦歌之，以求合韶武雅颂之音。"这均表明孔子确曾整乐理诗，而且在其心目中，"三百篇不仅是诗篇，而且也是乐章"[2]。再者，近代学者王国维提出"诗乐分途"说，断言诗乐二家，春秋之季已自分途。诗家习其义，乐家传其声；诗家之诗，士大夫习之，故诗三百篇至秦汉具存；乐家之诗，惟伶人世守之，故子贡时尚有风、雅、颂、商、齐诸声，而先秦以后仅存二十六篇，又亡其八篇，且均被以雅名。[3]姑且不论这一推断是否完全属实，但它起码肯定诗乐先合而后分的历史。这种现象在孔子时代已经彰显，因此孔子本人从诗乐两处着手，兼顾诗与乐的会通式教育宗旨。他所谓的"游于艺"，其中就意味着熟练掌握乐舞等技艺和追求由此而生的游戏感、自由感或审美感；所谓"兴于诗"和"成于乐"，正好表明诗乐在人格发展完成过程中所发挥的积极作用。这一切便构成孔子所倡导的诗乐教育的基本内容。

[1] 李耀先：《六经与孔子》，见《孔子诞辰2540周年纪念与学术讨论会》（上海：上海三联书店，1992年），第1391页。

[2] 李辰冬：《诗经研究》（台北：水牛出版社，1980年），第180页。

[3] 洪国梁：《王国维之诗书学》（台北：台湾大学出版委员会，1984年），第164—165页。

3　柏拉图倡导的"七科"教育

无论是作为爱智求真的哲学家，还是作为创办学园的教育家，柏拉图不仅极端重视教育，而且无处不谈教育。因此，教育几乎是其所有对话中常见的话题。根据相关的研究结果，教育内容与专业定位大体可以分为四大类别：艺术与技艺类（arts and crafts）、科学类（the sciences）、社会科学类（the social sciences）和行业类（the vocations）。[1]

艺术与技艺类主要包括两类，其一是学习音乐、诗歌、绘画与散文写作等艺术（arts），旨在从事艺术家（artists）的技巧活动，以期制作某些具体、优美乃至有益的作品，其二是学习建筑、木工、陶工与纺织等技艺（crafts），旨在从事艺匠（artisans）的技术实践，以期制造某些具体而实用的东西，诸如房、船、桌、床、杯子和衣服等。

科学（science）与知识（knowledge）在古希腊语中源于同一词 *episteme*。科学类科目在方法论上均与数学和哲学密切相关，主要包括算术与数学，平面几何与立体几何，关乎天体运动的物理学与天文学，根据乐理研究音调、音阶、韵律、和谐音与不和谐音的和声学。

社会科学类主要研究伦理学和政治学。前者近似一般的说教，涉及分辨善恶的道德规范性价值判断。后者属于城邦政府的领导艺术，重点探讨为政之道或社会行政管理技巧。

行业类涉及社稷民生，其所含内容相当广泛，主要有①务农：从事农作物种植和家畜饲养工作，为城邦社团提供食品给养，其中还包括养蜂和放牛。②捕鱼和狩猎：其职能与务农相似，换取食物的物品不是靠养殖而得，而是从大自然中捕获，这种活动需要技术与勇气。③管家：管理家务或家政学实践。④驾船：需要航行知识与勇气。⑤零售交易：自己不直接生产任何东西，故利用他人的产品在市场从事交易活动来获取利润。⑥批发贸易：从事商品进出口活动。⑦金融：通过钱铺以钱生钱。⑧市政工程。⑨教育：从事基础技能训练。包括护士、保姆、幼师、体育俱乐部

[1]　R. C. Lodge, *Plato's Theory of Education*（London: Routledge & Kegan Paul, 1950）, pp. 16-17.

专业人员，以及教授阅读、写作、算术和歌舞音乐基础知识的教员。⑩军事：射、骑、御、标枪、投石、用矛、使用轻重盔甲，另外还可能包括拳击和摔跤等等。

　　柏拉图对教育所作的系统论述，集中体现在《理想国》里，尔后又在晚年撰写的《法礼篇》中作了进一步的说明和补充。《理想国》中的教育思想集前贤之大成，是古希腊教育体系成熟的标志，代表着柏拉图教育思想的精髓。这里所设立的课程主要有音乐、体操、数学、几何、天文学、和声学和论辩术或辩证法（即哲学），也就是我们通常简称的"七科"（seven subjects）。按照习惯的分法，音乐与体操属于基础教育科目，其他五门属于高等教育科目。就其教学的内容、方法与宗旨而言，柏拉图作了如下描述：

　　①音乐是童年教育的首要内容，其宗旨在于"陶冶心灵"。[1] 古希腊语中的 mousike 一词，源于希腊神话中专司文艺与科学的女神之名 Mousa，即"缪斯"（Muse），原本表示"在缪斯指导下所从事的活动"。拉丁化后的 mousikē，其法译为 musique，英译为 music，汉译为"音乐"。在柏拉图那里，音乐是广义上的音乐，包括"故事"（mythos/tales）和"诗歌"（poiesis/poetry），也就是常言的"文学"（literature），其基本体裁分为三类：模仿型的悲剧（tragedy）与喜剧（comedy），情感表现型的抒情诗体（lyric, e.g. dithyrambs，特别是酒神赞美歌等），"二者并用"或混合型的史诗（epos/epic）以及其他诗体。对儿童进行音乐教育不仅是艺术学校的职责，也是家庭和社会的责任。无论是家庭与社团祭祀等形式的集体活动所构成的非正规教育，还是艺术学校的正规教育，都必须遵从陶冶心灵和净化城邦的道德原则，通过健康的音乐使儿童从小"体认节制、勇敢、大度、高尚等美德以及与此相反的诸邪恶的本相"，看清其内在本质与外在表象的差异，从而变得温文尔雅，富有教养，追求美善。[2]

　　②体操（gymnastike）是训练身体的科目。[3] "音乐教育之后，年轻

[1] Plato, *Republic*, 376e.

[2] Ibid., 401d-402a.

[3] Ibid., 376e.

人应该接受体育锻炼。在这方面,我们的护卫者也必须从童年起就接受严格的训练以至一生。"[1] 体操或体育的主要内容为简单而灵活的田径运动与为了备战而进行的那种体育锻炼,如赛跑、标枪、铁饼、摔跤、骑马、射箭、驾车和军舞等传统项目。在不畏艰辛苦练身体的过程中,一是增强他们的耐力和体力,练就刚健的体魄,而是锻炼他们心灵的激情部分,使他们变得勇敢刚毅但不野蛮粗暴。在这里,音乐教育与体育虽有相对的分工,即前者"照顾心灵",后者"照顾身体",但从教育的基本宗旨来讲,两者是互补互动的,只有如此才能培养出"既温文而又勇敢"的那种"品质和谐存在的人"。如果不能二者兼顾、平衡发展,那么所培养出的城邦护卫者不是萎靡不振、过于软弱,就是性情乖张、野蛮好斗。总之,音乐和体育,不只是为了心灵和身体,而是为了使爱智和激情这两大部分张弛得宜、配合适当、达到和谐的境界。[2]

③算术是研究科学知识的基础。柏拉图认为,音乐与体育作为基础教育,一般只能使人形成"意见"(docha)而非"知识"(episteme),这就需要进一步学习算术(arithmetike),因为算术是所有技艺、思想和科学知识都用得到的东西。算术或算学全是关于数(arithmos)的。但是,这门学科一方面教人数数和计算,是一切技术和科学的基础,其不可或缺的实用价值也反映到军事领域。像阿伽门农这类据说不会点数船只、步兵人数和军械的将军,肯定属于不会排阵打仗的荒谬可笑的将军。另一方面,算术也是"把灵魂引导到真理"的学科。譬如,我们能看见同一事物是一(类),同时又是无限多(量)。在同一事物中,我们还可以继续分析决定其软硬、大小、长短和轻重的内因以及数与数(如一与二)之间的离合关系。这就是说,算术会激发人们对"一"与"多"进行理性的思考,特别是对"一"的研究,会引导人探索和认识数的本质,关注"实在",通向"真理"(alētheia),实现心灵的根本转向。[3]

因此,柏拉图强调指出:"算术这门学问看来有资格用法律的形式规

[1] Plato, *Republic*, 403c-d.

[2] Ibid., 410b-4112a.

[3] Ibid., 522c-525c.

定下来；我们应当劝说那些将来要在城邦里身居要津的人学习算术，而且要他们不是马马虎虎地学，是深入下去学，直到用自己的纯粹理性看到了数的本质，要他们学习算术不是为了做买卖，仿佛在准备做商人或小贩似的，而是为了用于战争以及便于将灵魂从变化世界转向真理和实在。"[1] 显然，护卫者作为城邦军队统帅与哲学王的候选人，要想把握真理，汲取智慧，就必须成为真正的算术家而非肤浅的数数者。另外，天性擅长算术的人，往往也敏于学习其他一切学科；那些反应迟缓的人，如果受到算术的训练，他们的反应也总会有所改善，变得快一些。所以，无论其难度如何，绝不允许疏忽这门学问，"要用它来教育我们那些天赋最高的公民"[2]。

④几何学（geometrein）原本是一门用于丈量土地实用技术。后来在不断实践和研究中发展成为包括平面几何与立体几何在内的复杂学问。柏拉图认为，几何学中有关"长""宽""高"的测量，有关"面积""体积""容积"的运算，有关"化方""作图""延长"等方面的推理，是相当粗浅的，用其一小部分就可以满足军事方面的需要，如安营扎寨、划分地段、作战与行军中排列阵形和横纵队形，等等。几何学中大部分较为高深的东西，能帮助人们脱离现象世界，认识永恒事物，获取实在的知识，把握善的理念。所有理想国的公民都应当重视几何学，因为几何学还有许多附带的好处。除了上述的军事用途之外，它对学习一切其他功课也有一定助益，因为学过几何学的人与没有学过几何学的人，在学习别的学科时是大不一样的。[3]

⑤天文学（astronomia）是研究实体运动的物理科学（physical science）。人们通过观察日月星辰等天体，观察昼夜交替、季节循环、日食月缺等变化，利用数学计算方法从中归纳出系统的知识乃至规律性的定理，从而"对年、月、四季有了较为敏锐的理解，这不仅对于农事、航海

[1] Plato, *Republic*, 525c.

[2] Ibid., 526b-c.

[3] Ibid., 526c-527c.

有用，而且对于行军作战也一样有用"[1]。然而，在柏拉图看来，这还只是限于以眼睛为主导的感性观察范围或现象世界的可见物体，如果没有理智洞识的参与，如果不能引导心灵去学习钻研或离开可见的事物去看高处的事物，那是难以接近实在与真理的。研究天文学的普通方法的弊病在于迫使灵魂或理性的视力向下转，对哲学家来讲这只是一种消遣性活动。尽管这样会使研究者成为一位职业天文学家，但不会成为一位把握真正知识的哲学家。因为"真实的东西只能靠理性和思考来把握，那是眼睛所看不见的"[2]。

所以，普通的天文学家与真正的天文学家的根本区别在于：前者用眼睛观察研究，认为由这些天体所装饰的天空，是可见事物中最美的，天的制造者已经把天和天里面的星体造得再好不过了，因此只是就事论事地进行描述和辨别。后者则正确地运用灵魂中的天赋理智进行思考研究，他们透过天空中那些可见的事物而深究其背后不可见的原理，继而就此提出问题和解决问题。譬如，他们会假定一种恒常的绝对不变的比例关系，存在于日与夜之间，日夜与月或月与年之间，其他星体的周期与日月年之间，以及其他星体周期相互之间。[3]这实际上是在追问和探讨宇宙的秩序（cosmos），即一种内在的决定天体（astron）运动规律的秩序。然而，这些认识在普通天文学家眼里，就等于在物质性的可见对象中寻求本质性的真实，属于荒谬的做法。

⑥按照毕达哥拉斯学派的主张，和声学（harmonikos）与天文学关系密切。从数学角度看，两者可谓姊妹学科。不过，前者是为眼睛创设的科目，后者是为耳朵创设的科目。[4]和声学一般研究音阶、音调、音程、和谐音与不和谐音等音乐属性，考察音量之间、音与音之间所存在的数的关系以及它们对听觉的影响等。譬如，作为音乐行家的和声学家，不仅聪明有教养，而且技法娴熟，在调弦定音的时候，会有意在琴弦的松紧方面，

[1] Plato, *Republic*, 527d.
[2] Ibid., 529d.
[3] Ibid., 530a-c.
[4] Ibid., 530d.

把握得当，胜过别的音乐家。[1] 另外，他们中有的人是听音辨音的高手，说自己能辨出两个音或和声中的另一个音，将其视为最小的音程或计量单位，而另一些人则认为没有不同，无须故弄玄虚。对于这些专业技巧与听觉的敏感性，柏拉图不以为然，认为他们在研究和音问题时重复着研究天文时的毛病，全都宁愿用耳朵（或眼睛）而"不愿用心灵"，只是一味探寻可听音之间的数的关系，从不深入问题的内部，去考察说明什么样的数的关系是和谐的或不和谐的，其各自原因何在，等等。[2] 所以，柏拉图紧接着指出，这门学问是否有益，取决于其目的是否"为了寻求美与善的东西"。[3] 这与他早先提出的音乐教育旨在将人的心灵导向美与善的主张是一致的。[4] 不过，"这不是一般人办得到的"[5]。换句话说，一般只注重听觉而不运用理性、只钻研技巧而不追问美善的和声学家，是难以达到上述境界的，唯有哲学家方能为之。

⑦论辩术或辩证法（*dialectos*）意指柏拉图常言的哲学（*philosophia*）。在古希腊语中，*dialectos* 一词原本是指"讨论""交谈""论证"与"言语"。实际上，讨论、交谈或论证的过程，是思想交流与理念交锋的过程，是澄清问题和说明原因的过程，或者说是"凭借论辩的力量"（*te tou dialegesthai dynamei*）追问真理探求智慧的过程，这在本质意义上，类似于与柏拉图式的"对话"（*dialogos*）机制。

学习论辩术或辩证法以前面的数学、几何、天文等科学为基础，这就好像法律正文之前要有序文一样。对这些科学技术的学习研究过程，实为"引导灵魂的最善部分上升到看见实在的最善部分"的过程。到了学习研究辩证法阶段，再回顾洞穴的比喻，我们才会发现从看阴影到看投射阴影的物象，再转向火光，然后从洞穴里上升到阳光下，直观实存的动物植物与星辰太阳，实际上是一个思想的过程、辩证的过程、心灵转向的过程。

[1] Plato, *Republic*, 349d-e.

[2] Ibid., 531a-c.

[3] Ibid., 531c.

[4] Ibid., 402—403.

[5] Ibid., 531c.

在此过程中,"一个人依靠辩证法通过推理而不管感性知觉,以求把握每一事物的本质,并且一直坚持到靠思想本身就能理解善者的本质时,他就达到了可理知事物的顶峰了,正如我们比喻中的那个人达到可见世界的顶峰一样"[1]。要知道,"只有辩证法才能使人看到实在"或取得真理。因为,"辩证法是唯一的这种研究方法,能够不用假设而一直上升到第一原理本身,以便在那里找到可靠的根据。当灵魂的眼睛(the soul's eye)真地陷入了无知的泥沼时,辩证法能轻轻地把它拉出来,引导它向上,同时利用我们所列举的那些学习科目帮助完成这个转变过程"[2]。故此,辩证法像墙上的石头一样,被安放在我们教育体制的顶端,其上面再不能有任何别的科目[3],享有至高无上的地位。

需要注意的几点是:

① 希腊的科学精神与哲学精神有着惊人的一致性。这主要表现在他们的宇宙意识和数学思维方面。古希腊人一方面确信,宇宙是一个合乎逻辑的整体,不管其表面如何,它是单一且可能对称的。宇宙以理性为基础,只有通过推理才能揭示其内在的真实。因此通达真理的大道是建立在理性思考上而非感性知觉上。另一方面,尽管赫拉克利特学派宣称"万物流变不息",但毕达哥拉斯学派在某种物质中发现了终极而单一化的实相,由此推导出数和永恒实体的概念。这其中存在不变的东西,独立于不完善的感觉之外,完全可以通过思想来把握。与此同时,他们相信数本身具有空间性,数学实体包含着他们假设的完美事物的这一特性:它们是对称的,蕴含其中的逻各斯(logos),就是一种典型的范式。[4] 相应地,在达伦堡(Daremberge)所谓的那些"试图闭着眼睛解释自然"的哲学家那里,数学具有十分重要的地位,柏拉图更是如此。他所创办的学园大门上,就镌刻着"要相信数学"的格言。因此,他把数学视为科学与哲学研究的基础,是训练理智和寻求实在的必然途径,不仅运用于几何学与天文学里,而且

[1] Plato, *Republic*, 532a-c.

[2] Ibid., 533c-d.

[3] Ibid., 534e.

[4] 基托:《希腊人》(徐卫翔、黄韬译,上海:上海人民出版社,1998年),第246—248页。

贯穿在和声学与辩证法内。

②除了上述"七科"之外,柏拉图学园的主要教学内容还应包政治学。所有学科的使用价值,均是以理想城邦的利益得失作为评判基准的。健康的音乐教育、算术的军事用途、天文学对农业耕作的影响如是观,辩证法或哲学的终极效用也当如是观。在柏拉图看来,哲学洞见是一个人从政或治理好国家的必具条件,真正的哲学是城邦与个人达到完善的唯一途径,"哲学家是城邦最完善的保护者"[1]。再者,学园的目的在于培养具有治理才干的政治专家。即便在柏拉图晚年撰写的《法礼篇》中,培养政治家的基本教育宗旨始终没有离开他的思想。但他期望许多离开学园从政的学生,不要成为争权夺利者,而要成为当权派的立法者或咨政者。因为在柏拉图看来,举凡懂得统治艺术的人,即便不从政当头,凭借其领导能力也照样够得上政治家的地位。不消说,"政治家"(statesman)不同于普通意义上的"政客"(politician)。前者是以社稷利益为重、富有献身精神和具备深谋远虑、统筹全局能力的领袖或贤达,后者则是以个人为中心、嗜好权力、玩弄权术的政治市场中的投机分子。

③音乐教育是儿童阶段的基础教育,柏拉图认为"最关紧要"[2]。这主要是因为儿童天真无邪,心灵如洛克(John Locke)所言是一块"白板"(tabula rasa),近朱者赤,近墨者黑。如果"一个儿童从小受到好的教育,节奏与和谐浸入他的心灵深处,在那里牢牢地生了根,他就会变得温文有礼;如果受了坏的教育,结果就会相反。再者,一个受过适宜教育的儿童,对人工作品或自然事物的缺点也最敏感,因而对丑恶的东西会非常反感,对优美的东西会非常赞赏,感受其鼓舞,并从中吸取营养,使自己的心灵成长得既美且善"[3]。其实,音乐教育的重要性不只限于儿童与少年阶段,青年阶段的音乐教育也同样重要,学习和声学就是明证。在这里,音乐教育的水平得到提升,是融科学知识与哲学训练为一体的综合

[1] Plato, *Republic*, 495—503b.

[2] Ibid., 401d.

[3] Ibid., 401d-402a.

教育过程。实际上，从《理想国》到晚年撰写的《法礼篇》，柏拉图的主要话题之一，就是音乐教育的内容、形式、风格及其对城邦卫士品格塑造的作用。

④音乐教育的内容包括音乐、诗歌和合唱（choros，即舞蹈与合唱）的融合形式。[1] 相比之下，诗歌在教育内容中占据主导地位。诗歌通常内含三个组成部分，即文词、和声与节奏。"文词"包括唱词和道白。"和声"代表高低音的音调系统，等于我们现在所说的"曲调"或"乐调"。在古希腊，基本曲调有四种：吕底亚调（Lydian）、爱奥尼亚调（Ionian）、多利亚调（Dorian）和佛里其亚调（Phrygian）。这些调式有别，风格各异，效果不同，柏拉图为此提出一套相应的道德化取舍标准。至于"节奏"，是指音步长短相间所呈现出的韵律。音步基于字音。每个音步通常有两个或三个字音。按照最普通的排列，常用音步有三种形式：先短后长的"短长格"（iambic）、先长后短的"长短格"（trochaic）、先一长后两短的"长短短格"（dactyl）。"节奏"的起伏，随着音步而变化；音步的变化，据音节的长短而定。另外，古希腊的诗歌，是配合一定曲调和里拉琴（lyra）等乐器供人吟唱的，这是"口述传统"的特点所致，《伊安篇》（*Ion*）的主人翁，就自称是一位擅长诵诗和吟唱的旷世奇才（talented rhapsodist）。所以，柏拉图所说的 *mousike*，也被英译为 music-poetry，即"诗乐"或"乐诗"。"诗"与"乐"，似分非分，密切关联。因此，研究柏拉图音乐思想的学者（如 Evangghelos Moutsopoulos 与 Warren D. Anderson），经常以很大篇幅在谈其诗歌思想。[2] 而那些研究柏拉图诗学的学者（如 Morriss Henry Partee 和 Julius A. Elias），则以相当的章节专论其音乐思想。[3] 这里之所以用"诗乐教育"一说，也主要是基于上述缘由。

[1]　Plato, *Laws*, 795d-e.

[2]　Evanghelos Moutsopoulos, *La musique dans l'aovre de Platon* (Paris: Presses Universites de France, 1959) ; Warren D. Anderson, *Ethos and Education in Greek Music: The Evidence of Poetry and Philosophy* (Cambridge, Mass.: Harvard University Press, 1966) .

[3]　Morriss Henry Partee, *Plato's Poetics* (Salt Lake City: University of Utah Press, 1981) ; Julius A. Elias, *Plato's Defence of Poetry* (Albany: State University of New York Press, 1984) .

如今，鉴于中国国内教育的困境，不少学者喜好讨论西方的"通识教育"或"博雅教育"（general education）模式，其目的主要是为了拓宽现行教育的视域、加大人文学科的厚度和强化文理渗透的力度。但在一些西方学者看来，孔门的"六艺"教育本身就包含"通识教育"的基本宗旨，只要重回经典和发掘历史，就可以找到相应的途径。而在不少中国学者眼里，"通识教育"作为推动教育改革的着力点，其源头就在西方传统与教育实践之中。在我看来，中国教育的问题，首先是制度和结构上的问题，其次是教育宗旨的规定和矫正问题，最后才是教育课程设置与教改方法等问题。至于"通识教育"，无论是从孔门的教育思想里，还是柏拉图的教育理念中，或者是从中世纪和现当代作为"自由艺术"（liberal arts）的"人文教育"系统里，均可找到相关的思想资源，只要有针对性地对其进行创造性转换，便可构建出比较有效的教改方法来。

十　诗教的致知功能

孔子晚年之时，倾力整理国故，相传"删诗正乐"，显然是指《诗经》。基于《诗经》的诗教，属古代教育的基础科目之一，在襄助人文化成的实践中，意义重大，备受推崇。孔子的诗教思想，首先关注的是兴、观、群、怨四个向度和与其相应的社交、外交、伦理和审美等多重功能[1]，其次是"迩之事父"的家庭伦常功能和"远之事君"的朝政职责功能，再就是"多识于鸟兽草木之名"的致知功能。以往对孔子诗教的研究，大多偏于思理阐发，看重道德本位和审美价值，但却比较忽视致知作用。这种致知，实际上是博闻多识的一种途径，或者说是"格物致知"的一项内容，是君子人格修养过程中不可或缺的重要环节。

从《诗经》中可以看出，古代的先民，生活多以农耕为主，与大自然甚为亲近，对环境物象十分敏感。因此，在言志、抒情、记事之时，或比、或兴、或赋，物我互动，彼此映衬，经常达到浑然合一的境界。由此生成的诗歌意象，鸟兽草木等因素占有很大比重，除了自身所寄寓的象征或显隐喻示之类的意味外，也成为辅助性的致知之源（sources for cognitive investigation）。这里所言的"辅助性"，主要是指通过了解相关鸟兽草木的特征与习性，进而辅助人们扩展知识广度和提升读诗释义深度，以便上达"博文约礼"的崇高目的。

[1]　王柯平：《孔子诗教思想发微》，见《流变与会通——中西诗乐美学释论》（北京：北京大学出版社，2013年），第1—25页。

1 篇名中的鸟兽草木

举凡《诗经》的读者,只要粗略地浏览一下《国风》与《小雅》诸篇的标题,就会发现其中所涉及的鸟兽草木之名何等繁多。譬如,鸟类就有 14 种——

雎(《关雎》)	鹊(《鹊巢》)
燕(《燕燕》)	雉(《雄雉》)
鹑(《鹑之奔奔》)	鸡(《鸡鸣》)
鸨(《鸨羽》)	雁(《鸿雁》)
鹤(《鹤鸣》)	黄鸟(《黄鸟》)
布谷(《鸤鸠》)	鹰鹳(《鸱鸮》)
桑扈(《桑扈》)	鸳鸯(《鸳鸯》)

兽类有 9 种——

兔(《兔罝》《兔爰》)	麟(《麟之趾》)
羊(《羔羊》《相鼠》)	麇(《野有死麇》)
猪(《驺虞》)	鼠(《硕鼠》)
狐(《有狐》)	马(《驷驖》)
狼(《狼跋》)	

草本类至少 16 种——

葛(《葛覃》)	兰(《芄兰》)
麻(《丘中有麻》)	蓷(《中谷有蓷》)
苓(《采苓》)	薇(《采薇》)
莪(《菁菁者莪》)	萧(《蓼萧》)
竹(《竹竿》)	卷耳(《卷耳》)

车前（《芣苢》）　　白蒿（《采蘩》）

浮萍（《采蘋》）　　苦菜（《采苢》）

紫葳（《苕之华》）　　芦苇（《蒹葭》）

木本类起码有17种——

翚（《樛木》）　　桃（《桃夭》）

棠（《甘棠》）　　梅（《摽有梅》）

柏（《柏舟》）　　椒（《椒聊》）

檀（《伐檀》）　　枢（《山有枢》）

棣（《常棣》）　　杜（《有杕之杜》）

枌（《东门之枌》）　　杨（《东门之杨》）

柳（《菀柳》）　　桑（《隰桑》）

羊桃（《隰有苌楚》）　　木瓜（《木瓜》）

扶苏（《扶苏》）

2　诗歌中的鸟兽草木

以上所列，仅为篇名中所含的鸟兽草木品类。若将诗文中描绘的品类加以统计，那更是繁不胜举。据三国吴人陆玑的《毛诗草木鸟兽虫鱼疏》统计，全《诗经》所涉及的动植物共有150种，其中草类52种，木类36种，鸟类23种，兽类9种，虫类20种，鱼类10种。[1] 后来清代学者徐雪樵作了进一步的研究，发现《诗经》所载的动植物总数共计255种。[2] 按其六大分类，鸟类计有38种——

黄鸟、鹊、雀、燕、雁、流离、乌、鹑、鸡、凫、鸨、晨风、

[1] 转引自康晓城：《先秦儒家诗教思想研究》（台北：文史哲出版社，1988年），第188页；另参阅陆玑撰、毛晋参：《毛诗草木鸟兽虫鱼疏广要》（上海：商务印书馆，1936年）。

[2] 徐雪樵：《毛诗名物图说》（台北：大化书局，1977年），上册，第1—276页。

鹈、鸭、鹳、脊、令、隼、鹤、桑扈、莺、鸢、鸳鸯、鹰、凤凰、鹭、桃虫、雎鸠、斑鸠、布谷、（有冠长尾）雄雉、（无冠短尾）雌雉等。

兽类计有 29 种——

马、麟、鼠、麇、鹿、牛、羊、兔、虎、豹、卢（猎犬）、硕鼠、貉、狐、狸、熏鼠（地鼠）、兕（野牛）、熊、罴（大而黄色之熊）、豻、狼、长毛猿、豕（小猪）、猫、狌、象等。

虫类计有 27 种——

螽斯、草虫、阜螽、蜻蛚、蓁、蛾、苍蝇、蟋蟀、浮游、蚕、莎鸡、伊威、蛸、宵行、蝎、螟蛉、蜮、螟、蟊、贼、青蝇、蜂等。

鱼类计有 19 种——

鲂、鳏、鲤、鳟、鳍、鲨、嘉鱼、鳖、龟、鼋、蛇、贝、鲦等。

草本类计有 88 种——

荇、葛、卷耳、苢、蘩、蕨、薇、藻、茅、葭、蓬、瓠、莳、菲、荼、荠、苓、茨、唐、麦、绿、竹、瓠、芄兰、草、黍、稷、萧、艾、麻、荷、龙、茹、芦、芍药、蒡、莫、稻、粱、苕、蒹、菅、苕、蒲、苌楚、葵、菽、瓜、壶、韭、苹、蒿、芩、台、莱、莪、芑、蓄、莞、蔚、茑、女萝、芹、蓝、荀、蓼、茆等。

其中"荼"分三种，一是苦菜之荼，见邶风《谷风》篇"谁谓荼苦，如甘如荠"。二是白色茅花，见郑风《出其东门》篇"有女如荼，虽则如荼，

匪我思且"。三是陆上秽草，见周颂《良耜》篇"荼蓼朽止，黍稷茂止"。凡此三者，同名而异形。[1]

木本类计有 54 种——

> 桃、楚、甘棠、梅、唐棣、李、棘、榛、栗、椅、桐、梓、漆、桑、桧、松、柏、翟、杜、木瓜、杞、檀、舜、柳、枢、栲、椒、栩、杨、条、枣、常棣、枸、柞、椐、梧桐、乔木、扶苏等。

其中"棘"分两种，一为多刺难长的丛生小树，见邶风《凯风》篇"凯风自南，吹彼棘心"。二为小酸枣树，见魏风《园有桃》篇"园有棘，其实之食"。另外，"杞"亦分三种，一指泽柳，见郑风《将仲子》篇"将仲子兮，无逾我里，无折我树杞"。二指枸杞，见小雅《四牡》篇"翩翩者鵻，载飞载止，集于苞杞"。三指可以做药材的"枸骨"，见小雅《南山有台》篇"南山有杞，北山有李；乐之君子，民之父母；乐之君子，德音不已"。[2]

以上所举，并非总括无遗。陈大章所撰的《诗传名物集览》，就"列有飞潜动植三百六十条"，的确达到"旁蒐博览，萃荟兼赅"的程度，但其同代学者认为并不尽然。[3] 据当代学者胡朴安的统计结果，全《诗经》中所涉及的动植物总数高达 335 种。其中"言草者一百零五，言木者七十五，言鸟者三十九，言兽者六十七，言虫者二十九，言鱼者二十；其他言器者约三百余。"[4]

实际上，《诗经》所载的名物种类，远不止鸟兽草木虫鱼，还有其他许多器类，譬如礼乐器具、农具、日常生活器具与资料，自然现象中的日月星辰与风雨雷电，历史地理中的山川河流与行政区域名称，以及当时各国的风俗习惯和不同称呼，等等。若详加考释，再加上"飞潜动植

[1] 康晓城：《先秦儒家诗教思想研究》，第 138 页。
[2] 同上书，第 138 页。
[3] 陈大章：《诗传名物集览》（上海：商务印书馆，1937 年），见丘良骥《序》。
[4] 胡朴安：《诗经学》（台北：商务印书馆，1964 年），第 155 页。

三百六十条",总数或许逾千。这无疑是一项庞大的研究工程。如此看来,由明代学者冯复京所撰、后收入《四库全书》的《诗名物疏》,原本多达 55 卷,仅仅提供了一个大体的框架。[1] 另则,在《诗经》名物中,有许多经过几千年的历史沿革与现代科学的分类(如古称、学名和俗名),其内容势必更为广博。譬如,周南《关关雎鸠》篇中所描绘的"参差荇菜",其古名、今谓与俗称,包括凫葵、水葵、水镜草、金莲子、荇丝菜、菱角草、金丝荷叶与黄花儿菜等,汇集起来不下 20 个。[2] 若就所有名物逐个推演,恐怕难以数计。可见,《诗经》中由鸟兽草木虫鱼与各种器物地名所构成的博物学,的确蔚然大观,内容丰富多样,范围广泛繁杂。

笃志博学,是孔门施教的基本宗旨之一。通过具有多重功能的诗教来实现这一目的,堪称孔子的首创。在这方面,孔子本人不仅积极倡导,而且率先垂范,达到了"多见而识之"(《论语·述而》)的程度。按《史记》所载,"孔子年四十二……季桓子穿井得土缶,中若羊,问仲尼云'得狗'。仲尼曰:'以丘所闻,羊也。丘闻之,木石之怪夔、罔阆,水之怪龙、罔象,土之怪坟羊。'"又载,"鲁哀公十四年春,狩大野。叔孙氏车子钼商获兽,以为不祥。仲尼视之,曰:'麟也。'取之,曰:'河不出图,雒不出书,吾已矣夫。'"[3] 类似的传闻,《孔子家语》的记载更为详尽而有趣。一是说叔孙氏的车夫到野外打柴,捕获一只前左足受伤的怪兽,其状甚异,故视为不祥之物,弃于城外。孔子知道后,前往观之,一看是头受伤的麟,甚感痛惜,慨然叹道:"麟之至,为明王也。出非其时而见害,吾是以伤焉。"[4]

据说还有一次,齐国发现一只单足之鸟,飞入宫朝,于殿前舒翅跳跃。齐侯大怪,派人前往鲁国请孔子来辨。孔子看后道明:"此鸟名曰商羊,水祥也。昔童儿屈其一脚,振讯两肩而跳,且谣曰:'天将大雨,商羊鼓舞。'今齐之有之,其应至矣。急告民趋治沟渠,修防堤,将有大水

[1] 冯复京:《六家诗名物疏》,见《四库全书》中的《诗名物疏》。
[2] 陆文郁:《诗草木今释》(台北:长安出版社,1975 年),第 1 页。
[3] 司马迁:《史记》卷四十七《孔子世家》。
[4] 《孔子家语》,辨物第十六。

为灾。""顷之，大霖雨，水溢泛诸国，伤害民人，唯齐有备，不败。"[1]上述记载，虽属传闻佚事，前后难免出入，且著有明显的神秘主义色彩，但借此印证孔子的"多学而识"，足见一斑。

自不待言，通过学诗而"多识于鸟兽草木之名"，不仅具有博物学意义上的"格物致知"功用，更是解诗赏诗过程中的重要一环。诚如清人徐雪樵在《毛诗名物图说序》中所言："《大学》曰：'致知在格物。'《论语》曰：'多识于鸟兽草木之名。'有物乃有名，有象乃知物。有以名名之，即可以象像之。诗人比兴，类取其义。如《关雎》之淑女，《鹿鸣》之嘉宾，《常棣》之兄弟，《葛藟》之亲戚，《螽斯》之子孙，《嘉鱼》之燕乐。不辨其象，何由定名。不审其名，何由知义。若株守一隅之见，东向而望不见西墙。当前者失之，而欲求诗人类取之旨，罕矣。更何暇究星辰岳渎、礼乐车旗之大者哉？"[2]徐氏接着在《发凡》中强调指出："诗之为教，自兴观群怨君父之外，而终之以多识鸟兽草木之名。"辨其名，知其义，多有益处。[3]

3　《关雎》里的品类与情挚之鸟

实际上，从解诗赏诗乃至引诗的角度看，孔子要求弟子学诗以"多识于鸟兽草木之名"，本身就包含着借此通晓《诗经》托物起兴的用意和根源。众所周知，在《诗经》的四大部分中，"《关雎》之乱以为《风》始，《鹿鸣》为《小雅》始，《文王》为《大雅》始，《清庙》为《颂》始"[4]。

这里，我们不妨以《关雎》为例，审视一下名物的品类及其特征对解诗的影响。

关关雎鸠，在河之洲。窈窕淑女，君子好逑。参差荇菜，左右流之。窈窕淑女，寤寐求之。求之不得，寤寐思服。悠哉悠哉，辗转反

[1]　《孔子家语·辩政》。
[2]　徐雪樵：《毛诗名物图说》（台北：大化书局，1977年），第5—6页。
[3]　同上书，第9页。
[4]　司马迁：《史记·孔子世家》。

侧。参差荇菜，左右采之。窈窕淑女，琴瑟友之。参差荇菜，左右芼之。窈窕淑女，钟鼓乐之。

就名物的品类言，这首诗中的鸟类有雎鸠，草本类有荇菜，乐器类有琴瑟与钟鼓。就其各自的基本特征看，我们先言乐器，次说荇菜，后述雎鸠。

（1）琴瑟（琴瑟友之）

在中国音乐中，琴瑟并称的传统颇为久远，可上溯至《书经》的"琴瑟以咏"之说。在《周礼》与《乐记》中，也有相应的说法，譬如"云和之琴瑟……于地上之圆丘奏之……空桑之琴瑟……于泽中之方丘奏之……龙门之琴瑟……于宗庙之中奏之"[1]以及"丝声哀，哀以立廉，廉以立志。君子听琴瑟之声，则思志义之臣"[2]等。不难推知，演奏之时，琴瑟配合，相互协调，构成雅音，具有感人心志或净化灵府之效。所谓"琴瑟友之"，就是说通过弹奏琴瑟来增进友爱之情。这在音乐功效上言，确是一方面；而借琴瑟的和谐关系来隐喻男女的爱情关系，则是另一方面。由此可见，"琴瑟"在诗中是运用自然而巧妙的双关语（pun）。

（2）钟鼓（钟鼓乐之）

与琴瑟一样，钟鼓在古乐中通常是并举的，如《周礼》中频繁出现的"令奏钟鼓"之说。这里的钟鼓，不仅是习礼演乐之时相互谐音、不可或缺的基本乐器，而且象征礼乐文化的传统习俗。"钟鼓乐之"作为《关雎》一诗的末行，主要是喻示燕乐烘托下的喜庆气氛的，意思是说"钟鼓齐鸣，喜迎新娘"。但从整体诗境看，因"关关雎鸠"为起兴而诱发的男女爱情，经由"琴瑟友之"的升华作用，最终达到"钟鼓乐之"的燕乐婚庆，其全部过程在欢声互唤的雎鸠、乐音谐和的琴瑟与密不可分的钟鼓等隐喻式的烘托下，更加凸显出这段佳偶天成、喜结良缘的爱情故事及其喜庆氛围。

[1] 孙诒让：《周礼正义》（汪少华整理，北京：中华书局，2015年），第2117页。
[2] 孙希旦：《礼记集解》（北京：中华书局，2007年），第1019页。

(3) 荇菜 (参差荇菜)

荇菜属龙胆科，学名为 Nymphoides nymphaeoedes Britton，多年水生草本，长于池塘溪流。《唐本草》称其为苍菜，《土宿本草》称其为水镜草，《本草纲目》称其为金莲子，俗名为菱角草、金丝荷叶或黄花儿菜等。其茎呈圆柱形，沉水中，暗紫绿色。其叶呈圆心脏形，质厚，上面光绿色，下面带紫色，叶柄下部膨大而包于茎。夏日，由叶腋出花梗，伸水上，开花冠五裂之深黄色花，每裂边缘具齿毛，果为蒴果，自古供食用。陆玑疏云："其茎以苦酒浸之，脆美可案酒。" 这里所言的"苦酒"，实为食醋。此菜以茎及叶柄为小束，食时以水淘去其皮，醋油拌之，颇为爽口。[1]

《关雎》一诗中的"参差荇菜，左右流之"两行，给人一种流荡自然、鲜活柔顺的意象；接着，"参差荇菜，左右采之"两行，则在强化上述意象的同时，昭示出众人欢喜、竞相求取的景象。将此移植到对窈窕淑女的倾慕或男欢女爱的交互关系上，别有一番柔情蜜意寓于其中。难怪毛晋指出："诗人取兴荇菜，以其柔顺芳洁可羞神明也。还重左右无方不流，以兴寤寐无时不求意。" 因此，他根据荇菜的生长季节与当时婚嫁的习俗，对传统经学派的穿凿附会之说大加嘲讽："况是时洽阳渭浍，尚未造舟亲迎，何得便说到后妃荐荇，以供祭祀。埤雅直云，后妃采荇，诸侯夫人采蘩，大夫妻子采萍藻，虽有次第，尤为可笑。"[2]

(4) 雎鸠 (关关雎鸠)

雎鸠是一种水鸟，《禽经》称其为王雎，即鱼鹰，又名白鹭，多见于江淮之间。据《毛诗传》注，"王雎挚而有别，多子江表，人呼以鱼鹰，雎鸠相爱，不同居处。"《韩诗传》云："雎鸠贞洁慎匹，以声相求，隐蔽乎无人之处。"徐铉亦称："雎鸠常在河洲之上，为俦偶更不移处。"俗云，雎鸠交则双翔，别则立而异处。《朱子语录》注：雎状如鸠，差小而长，常是雌雄两两相随，不相失然。" 据说，雎鸠若失一方，则不再匹，故享

[1] 陆文郁：《诗草木今释》（台北：长安出版社，1975 年），第 1 页。
[2] 陆玑撰、毛晋参：《毛诗草木鸟兽虫鱼疏广要》（上海：商务印书馆，1936 年），卷上，第 11—12 页。

有鸟中君子之美称。[1] 可见，以具有"挚而有别"习性的雎鸠，来喻示或比照窈窕贞静的淑女之德，寓意隐约深远，可谓古代诗歌中运用比兴手法的范例。另外，从大自然提供给人类的有关信息看，类似鸳鸯、天鹅和大雁等鸟类，其"两两相随""白头偕老""患难与共"等天然生活习性与人格化特征，所内涵的象征意义不仅深化了诗歌意境，拓展了想象空间，而且给人以隐微的道德启示。

众所周知，儒家诗教的宗旨在于培养"温柔敦厚"的品格，此乃孔子所要塑造的君子人格的一个重要侧面。因此，他赋予诗歌以多重功能。按他本人提出的标准要求，"文质彬彬，然后君子"。这就是说，君子必须外修于文，内修于质，内外平衡发展方能构成完满人格。在某种程度上，达此目的有赖于诗歌这种特殊的话语形式，即一种集社交、政治、伦理、审美与致知等功能为一体的综合性话语形式。在这里面，致知功能的突出效应至少有四：（1）通过辨别"草木鸟兽之名"这种"格物致知"的方式，将有助于人们进入"笃志博学"的奥堂，不至于堕入"正墙面而立"那种寸步难行的困境。（2）通过了解诗中鸟兽草木的习性特征，将有助于人们更加精确地解读诗文的具体含义和掌握赋比兴的修辞艺术。（3）在上述两者所构建的基础之上，将有助于人们更为娴熟地"献诗"或"引诗"，这样便可在不同的社交场合恰如其分地运用诗歌这种具有多重功能的话语形式，完成君上交付的政治与外交任务，由此避免"出使而不达"的尴尬处境。（4）更为重要的是，这一切最终将有助于人们实现"博文约礼"的崇高目的。所言"博文约礼"，语本《论语·雍也》："君子博学于文，约之以礼，亦可以弗畔矣夫。"此说意指广泛学习诗书礼乐等古代文献，人们就会在文以载道的陶冶下，知书达理，蓄德储善，恪守礼规，养成克己或自律的习惯，从而不违背做人做事的道理。这无疑是一条以学修身养性、成就君子人格的进路，同时也是孔子诗教中致知功能的目的性追求。

[1] 陆玑撰、毛晋参：《毛诗草木鸟兽虫鱼疏广要》，第77页。

下篇

文艺美学

十一　王国维的美育效能说[1]

艺术教育是中国文化传统的重要组成部分，可追溯到2500多年前的孔子时代。在那时，艺术教育至少包含"诗"和"乐"两个基本要素。孔子认为，"尽善尽美"的"诗""乐"具有心理、政治、道德、审美和教育等功效。[2] 他声称，诗教能培养"温柔敦厚"的性格，有助于增强人的社会交际能力；乐教能养成"广博易良"的人格，有助于培养健全的德行。《孔子家语·问玉》这两种艺术教育形式看似有别，其最终目的实则相同，那就是移风易俗和教化民众。所有这些都涉及艺术的社会功能。正如我们在中国传统中所见，社会义务或责任感有望通过艺术教育的基本理念和实践来实现和传承，这在其他的社会文化背景中也是如此。譬如，在与西方美育思想碰撞时，深得中国知识分子和理论家认同的学说，大多来自关于艺术教育的社会功能的论述。这在20世纪初中国现代教育运动中表现得尤为显著，并在此后持续影响着中国国民的思想意识。在我看来，这一运动的社会意义之所以重大，就因为它是艺术教育人文模式的范例。

简要地说，这种人文模式本身是针对20世纪初中国人当时所处的恶劣生存条件，试图从艺术教育或美育角度来解决民众的精神危机与鸦片成

[1] 本文原用英文写讫，题为"Art Education with Social Commitment"），刊于Curtis Carter主编的《国际美学年刊》2009年第13期 [Cf. Curtis Carter（ed.）*Art and Social Change*, in the *International Yearbook of Aesthetics*, Vol. 13, 2009]。

[2] 王柯平：《孔子的诗学理想》（Confucius' Expectation of Poetry），见《中国社会科学》英文版，1996年第4期，第134—146页；王柯平：《孔子与柏拉图的音乐思想比较》（Confucius and Plato on Music），见罗伯特·威尔金森（Robert Wilkinson）编撰的《比较美学新论文集》（*New Essays in Comparative Aesthetics*），Newcastle, Cambridge Scholars Press, 2007, pp. 89-108。

瘾等问题。其理论灵感大多源自德国观念论和中国自身的文化传统。这在艺术教育或美育中都能找到这种人文模式的尝试。事实上，中国的学者或理论家在此并不区分艺术教育与美育，通常将两者视为同一问题的两个方面。本文试图通过个案研究，从历史角度来考察艺术教育／美育的社会目的和实际效果。

1 时代的迫切需求

20世纪初，许多像王国维（1877—1927）这样的学者，深切关注当时中国的教育制度以及鸦片肆虐等导致的世风沉沦问题。王国维在梳理教育原则、人类需求以及"礼、乐、诗"儒家教育观的过程中，极力鼓吹艺术教育的重要性。与其同时代的梁启超（1873—1929）在提出"趣味教育"的同时，也深切认识到艺术教育是生活中不可或缺的要素。尽管他们在理论上已经做了他们力所能及的工作，但受社会环境和历史条件的限制，都无法将自己的想法更多地付诸实践。而当时的另一位杰出人物蔡元培（1868—1940）则在实践中有所突破。出任北京大学校长之后，蔡元培致力于通过教育和社会改革来拯救中国，并且亲力亲为，率先在大学中开设艺术课程。在蔡氏所取得的诸多成就中，至今仍为人所乐道的则是"以美育代宗教"的郑重呼吁。应当承认，他的开创性实践活动，为中国的艺术教育打开了一扇新的窗口，也为之后的现代教育奠定了坚实的基础。

有意思的是，王国维引入中国的西方美育理论，在当时的人们看来无异于艺术教育理论。这一教育理论通过蔡元培得到进一步加强和实施。王国维和蔡元培都深信，通过现代教育，旧中国腐朽的国家机构可以得到重建并恢复活力。他们强调包括德、智、体、美在内的整体教育，积极倡导美育，并从德国观念论学说中，特别是席勒的美育学说中寻找理论灵感和资源，借此积极倡导和推行美育的社会效能及其义务学说（这里简称为美育效能说）。相比之下，王国维的影响仅限于学术界，而蔡元培则影响到政府机构，甚至整个社会。蔡元培利用自己作为校长和著名教育家的身

份,在北京大学进行改革,将之作为在中国传播其思想的一种手段。[1] 在当时的条件下,王国维和蔡元培试图通过美育来改革陈旧的教育模式,重塑国家理念。更准确地说,他们试图通过在迷信与苦难的土壤中播种自由精神的种子,通过减少对死记硬背的强调和改变单向度的学习方式,进而培育学生的创造力和完整人格,培养良好的大众趣味和人性尊严,以对抗如鸦片成瘾和肆意享乐等种种社会弊病。

早在1903年初,王国维就曾写道:

> 教育之宗旨何在?在使人为完全之人物而已。何谓完全之人物?谓人之能力无不发达且调和是也。人之能力分为内外二者:一曰身体之能力,一曰精神之能力。发达其身体而萎缩其精神,或发达其精神而罢敝其身体,皆非所谓完全者也。完全之人物,精神与身体必不可不为调和之发达。而精神之中又分为三部:知力、感情及意志是也。对此三者而有真美善之理想:"真"者知力之理想,"美"者感情之理想,"善"者意志之理想也。完全之人物不可不备真美善之三德,欲达此理想,于是教育之事起。教育之事亦分为三部:智育、德育(即意育)、美育(即情育)是也。……三者并行而得渐达真善美之理想,又加以身体之训练,斯得为完全之人物,而教育之能事毕矣。[2]

正是看到了美育潜移默化的社会功能,王国维极力倡导美育的重要性。1906年,他在批评当时非常有影响的全国教育计划时,敦促将美育课列入文学科和经学科学生的课程表。[3] 在王国维看来,美学除了提升审美趣味和个人修养之外,还可以帮助学生形成良好的认知结构与广阔的学术视

[1] 蔡元培:《二十五年来中国之美育》,见聂振斌选编:《中国现代美学名家文丛·蔡元培卷》(杭州:浙江大学出版社,2009年),第110—120页。蔡元培的美育计划不但包括视觉艺术、语言艺术和表演艺术,而且包括学校、博物馆、美术馆、公园和其他社会机构。他在北京大学所推行的改革不但非常前卫,同时在实践上也具有示范作用。

[2] 王国维:《论教育之宗旨》,《王国维文集》(姚淦铭、王燕编,北京:中国文史出版社,1997年),第3卷,第57—59页。

[3] 王国维:《奏定经学科大学文学科大学章程书后》,《王国维文集》第3卷,第73—74页。

野。在讨论如何应对无尽烦恼和鸦片成瘾的精神折磨时,他又将对雕塑、绘画、音乐和文学等艺术作品的欣赏,放在优先的位置上。

王国维之所以认为审美可以治疗鸦片成瘾的毛病,其主要理由有三:首先,他认为鸦片成瘾的原因不只是政治不修、教育不力和国家贫困,更根本的原因是人们深感沮丧、绝望和生活毫无意义。因此,他认为鸦片成瘾是一种可能导致亡国的感情疾病。枯燥的科学和严肃的道德无法治愈这一顽疾。治愈此疾必须通过感情的方法。解决鸦片成瘾,不但需要修明政治,大兴教育,以养成国民之知识及道德,还需要宗教和艺术来疏导情绪。宗教提供的是超越性的精神希望,而艺术提供的则是现实性的情感慰藉。根据王国维的说法,在所有艺术种类中,文学是最能慰藉人类感情和生存状况的。因此,对文学的真正嗜好可以带来许多益处,譬如通过赋予生命意义来抚平空虚的苦痛,通过丰富人的内心世界以防沉沦于卑劣的嗜好,等等。[1]

审美可以治疗鸦片成瘾的第二个理由,见诸王国维对人类行为的研究。[2] 在该文中,他区分了积极的痛苦与消极的痛苦。积极的痛苦通常是人们日常生活必须经历的。消极的痛苦的原因是太多闲暇或是追求不必要的消遣。为了将自己从空虚的消极痛苦中解脱出来,人们寻找一些"消磨时间"的活动。不同的人找到的活动也是不同的。有些活动可能是健康的、高贵的,比如通过读书来追求真理,或是欣赏书法、绘画和古玩中的优美和古雅。有些活动可能是炫耀和虚荣,比如将艺术品作为个人财富象征来拥有和卖弄。有些活动可能是低级的、下流的,比如服食鸦片或追求妓院中的感官享乐。嗜好美术和文学被王国维认为是最体面、最高尚的消遣活动,由于其特殊价值而备受推崇。他认为,

> 夫人之心力,不寄于此则寄于彼;不寄于高尚之嗜好,则卑劣之嗜好所不能免矣。而雕刻、绘画、音乐、文学等,彼等果有解之之能

[1] 王国维:《去毒篇》(1907 年),《王国维文集》第 3 卷,第 23—26 页。
[2] 王国维:《人间嗜好之研究》(1907 年),《王国维文集》第 3 卷,第 27—30 页。

力，则所以慰藉彼者，世固无以过之。[1]

最后一个理由与中国特定的历史和社会背景有关。只要看一下当时学校的课程表，就会发现它们很少重视利用文学和美术来进行美育。相反，它们所重视的东西主要是用德育伪装起来的意识形态或政治宣传。有鉴于此，王国维得出如下结论：中国文学无法与西方文学媲美，大众品味也因为这些限制而没有得到很好的发展。因此，许多人诉诸一些低级的嗜好，譬如鸦片、赌博、食欲或情欲等等。在此情况下，美育对于净化和振奋国民精神尤为必要。[2] 不啻如此，美育还能有效地改善人们的生活。如其所言：

> 盖人心之动，无不束缚于一己之利害；独美之为物，使人忘一己之利害而入高尚纯洁之域，此最纯粹之快乐也。……要之，美育者一面使人之感情发达，以达完美之城；一面又为德育与智育之手段……然人心之知情意三者，非各自独立，而互相交错者。……三者并行而得渐达真善美之理想。[3]

事实上，这一观点与王国维接受康德的"知、情、意"思想密切相关。王国维对现代教育思想与哲学关系的思考扩展了康德的"知、情、意"理论。这一观点在席勒论述"审美状态"（dem asthetischen Staat）概念时就曾提及："一种中间状态，此时感性和理性都同时非常活跃。"换句话说，处于这种中间状态时，心理不受物质条件约束，也不受道德约束，而是同时两方面都非常活跃，可以被视为一种自由的状态。在《审美教育书简》的第二十四封信中，席勒将"审美状态"描述为物质状态与道德状态之间不可或缺的连接。其相关说法是："人在他的物质状态中只承受自然的支配，在审美状态中他摆脱了这种支配，在道德状态中他控制了这种支

[1]　王国维：《去毒篇》，《王国维文集》第 3 卷，第 25 页。
[2]　王国维：《教育偶感四则》（1904 年），《王国维文集》第 3 卷，第 64 页。
[3]　王国维：《论教育之宗旨》，《王国维文集》第 3 卷，第 58—59 页。

配。"[1] 类似的说法也见诸第二十七封信，席勒在此将"审美状态"喻为"桥梁"，即连接"权力的强力国家"（dem dynamischen Staat der Rechte）和"义务的伦理国家"（dem ethische Staat der Pflichten）之间的桥梁。[2] 他宣称，当一个人达到"审美状态"时：

> 只有美才能赋予人合群的性格，只有审美趣味才能把和谐带入社会，因为它在个体身上建立起和谐。一切其他形式的意向都会分裂人，因为它们不是完全建立在人本质中的感性部分之上，就是完全建立在人本质中的精神部分之上，唯独美的意象使人成为整体，因为两种天性为此必须和谐一致。[3]

几乎在其所有关于美育的文章里，王国维都引用了席勒的相关论点，当然也包含自己的分析与阐发。从美育主义立场出发，他认为儒家是中国文化的基石。在释论孔子关于"礼""乐""诗"和"仁者乐山，智者乐水"的学说时，王国维率先指出：

> 然其教人也，则始于美育，终于美育。……之人也，之境也……叔本华所谓"无欲之我"、希尔列尔（席勒）所谓"美丽之心"者非欤，此时之境界：无希望，无恐怖，无内界之斗争，无利无害，无人无我，不随绳墨而自合于道德之法则……世之言教育者，可以观焉。[4]

这一说法得到《论语》中相关论述的支持。比如，"（君子的个人修养）兴于诗，立于礼，成于乐"（《论语·泰伯》）。王国维通过对儒家教育思想的阐述，建议从小学就开始设立音乐课，包括声乐和非声乐的，教材选

[1] F. von Schiller, *On the Aesthetic Education of Man*（trans. E. M. Wilkinson & L. A. Willoughby, Oxford: Oxford University Press, 1967），p. 172。

[2] Ibid., pp. 213-219。

[3] Ibid., p. 215。

[4] 王国维：《孔子之美育主义》（1904 年），《王国维文集》第 3 卷，第 157—158 页。

用丰富的中国古典诗歌资源。该教育具有三大功能："调和其感情""陶冶其意志""练习其聪明官及发声器"[1]。

就像普罗米修斯一样，王国维从德国观念论美学那里"偷取火种"，试图借此点燃中国美育的火焰。从他将美育作为一种社会启蒙手段，用于解决当时社会问题与精神危机来看，我们能够理解王国维的积极动机。他对中国人的心理及其主要病态嗜好的解剖，具有真知灼见。他重新发现了儒家通过"诗""乐"来进行美育的方法，具有重要价值和启发意义。然而，他将美育作为一种救治社会弊病的方法，这在各种条件都非常糟糕的旧中国只能是一厢情愿的想法。他所谓的美育的实际益处，也有些武断与夸大。在其天真的憧憬之中，王国维对美育抱有很大希冀，但在当时中国的条件下，这些希冀都是不可能变成现实的。

2　艺术即避难所

中国哲学的主要来源是儒、道、释三家。尽管这三家思想均以道德为本位，但它们所提供的价值体系却各不相同。一般来说，儒家强调"入世"的思想，基于"有为"的立场，鼓励人们参与政治和积极投身社会发展，同时也鼓励个人对家庭和社会承担所应担负的责任。道家凸显"游世"的思想，秉持"无为"的态度，不提倡政治参与行为与社会责任意识，而是着力弘扬个体的精神自由、独立人格与燕处超然的生活格调。佛家标举"出世"的思想，根据"色空"的观念，劝诫人们超越一切世俗和现世活动，推崇涅槃式的清净或寂灭境界，追求一尘不染而妙相庄严的极乐世界。总之，儒家希望人们能够面对现实，秉持使命感，尽其所能地建功立业；而道家和佛家则希望人们将人生看作不幸和痛苦的根源，因此建议他们隐居或逃避现实，去寻找一个无忧无虑的精神乌托邦。

顺便提及，王国维对这三家的价值体系或思想流派都有涉猎，其观点有时会像钟摆一样在三者之间来回摆动。于是，当他倾向儒家思想时，他

[1]　王国维：《论小学校唱歌科之材料》（1907年），《王国维文集》第3卷，第94页。

就会正视现世生活，满怀社会责任感去寻求一种可以救治社会弊病的方法。这时，他就诉诸美育，借助于艺术，将之推举为文化和精神的救赎途径。然而，当他倾向道家和佛家思想时，他就会采取一种深切的悲观出世态度，认为人生现实之严苛，难以改变或改善，只能在虚构的艺术世界中寻求逃避。这种相互对立的看法也反映在他的美育思想之中，故将艺术视为逃避现实苦难的避难所。

正如在其著作中所见，王国维的哲学综合了中国传统思想与欧洲现代理念。他从这两种思想资源里汲取养分，并加以有机整合，试图解释自己对人类生存和社会现实的观察与觉解。王国维的相关见解深受自己的人生际遇、健康不佳以及他对人类整体状况深切关注等因素的负面影响。[1] 因此，他将人生描绘为充满忧患与劳苦的存在过程，他笔下的生活画面时常笼罩在绝望的气氛之中。这种绝望源自他自己的记忆与经历，不仅折映出道家和佛家思想的负面影响，也暗含着叔本华悲观主义的负面影响。这种情绪如其所述：

> 忧患与劳苦之与生，相对待也久矣。夫生者，人人之所欲；忧患与劳苦者，人人之所恶也。……人有生矣，则思所以奉其生：饥而欲食，渴而欲饮，寒而欲衣，露处而欲宫室……时则有牝牡之欲，家室之累……生活之本质何？"欲"而已矣。欲之为性无厌，而其原生于不足。不是之状态，苦痛是也。既偿一欲，则此欲以终。然欲之被偿者一，而不偿者什百。一欲既终，他欲随之。故究竟之慰藉，终不可得也。即使吾人之欲悉偿，而更无所欲之对象，倦厌之情即起而乘之。……故人生者，如钟表之摆，实往复于苦痛与倦厌之间者也，夫倦厌固可视为苦痛之一种。有能除去此二者，吾人谓之曰快乐。然当其求快乐也，吾人于固有之苦痛外，又不得不加以努力，而努力亦苦痛之一也。且快乐之后，其感苦痛也弥深。故苦痛而无回复之快乐者有之矣，未有快乐而不先之或继之

[1] 王国维，《自序（一）》（1907年），《王国维文集》第 3 卷，第 470—472 页。

以苦痛者也。又此苦痛与世界之文化俱增，而不由之而减。何则？文化愈进，其知识弥广，其所欲弥多，又其感苦痛亦弥甚故也。然则人生之所欲，既无以逾于生活，而生活之性质又不外乎苦痛，故欲与生活、与苦痛，三者一而已矣。……兹有一物焉，使吾人超然于利害之外，而忘物与我之关系。此时也，吾人之心无希望，无恐怖，非复欲之我，而但知之我也。……犹覆舟大海之中，浮沉上下，而飘著于故乡之海岸也……犹鱼之脱于罟网，鸟之自樊笼出，而游于山林江海也。然物之能使吾人超然于利害之外者，必其物之于吾人无利害之关系而后可；易言以明之，必其物非实物而后可。……故美术之为物，欲者不观，观者不欲；而艺术之美所以优于自然之美者，全存于使人易忘物我之关系也。……格代（今译歌德，下同）之诗曰："……凡人生中足以使人悲者，于美术中则吾人乐而观之。"……其快乐存于使人忘物我之关系。[1]

王国维重新诠释了叔本华的"生存意志""生存的空虚和苦难"和"纯粹主观的知识"，只是稍稍更改了相关的中文表述方式。叔本华认为艺术作品可以让我们成为"纯粹主观的知识"，因此将艺术当作获得精神自由的途径。艺术作品是一种被观察到的客体，"它存在于事物范畴之外，能够与意志发生联系，因为它并非真实的存在，而只是表象"。它是形象的，真实生活中的事物被诗意地呈现出来，比如对愉悦晨曦、美丽黄昏或寂静月夜的唱诵。其效果不是"受制于不感兴趣、不自觉以及一种纯粹的客观理解"，就是发端于一种"完全无意志的状态"或"纯粹的知识主体"。此时此地，意志从意识中消失了，心灵一片平和宁静，在获得审美满足的同时实现了对理念的直观。最后，"个体性，以及它的痛苦和不幸，也真地被取消了"。[2]

上承叔本华的思路，王国维又对艺术提出了更高的要求。在叔本华那

[1] 王国维：《红楼梦评论》（1904年），《王国维文集》第1卷，第1—4页。

[2] A. Schaupenhauer, *The World as Will and Idea* (trans. R. B. Haldane & J. Kemp, London: Routledge & Kegan Paul, 1883, rep. 1664), pp. 126-137。

里，艺术对于解决存在问题是非常根本的，每一件艺术作品的目的都是为了呈现生活和事物的真理（理念）。[1] 而王国维认为，美术的目的就是呈现人生的苦难并向人们展示解脱之"道"。也就是说，艺术作品旨在将人们从这个世界的精神桎梏中拯救出来，使他们摆脱欲望的煎熬，获得暂时的平静。[2] 然而，王国维并未将自己局限在纯粹的虚无主义之中，而是将之发扬，将艺术的审美价值和伦理价值当作人们的自我救赎之道。对他来说，艺术的这两种价值只有生活在不完美世界的生活困境才能彰显其重要意义。它们可以让人们摆脱生活中的欲望，让他们进入纯粹知识的王国（"使人离生活之欲，而入于纯粹之知识"）。因此，这些价值相互交织，目的是将我们从生活的忧患与劳苦中解救出来。

王国维将《红楼梦》作为一个文化范本，认为该小说是一个悲剧，其中每个角色都与生活的"欲"纠结在一起，由此陷入痛苦的深渊。《红楼梦》对日常生活的描写真实可信，对人们生存状况的揭示非常深刻，这与中国其他以大团圆结尾的传奇小说完全不同。另外，《红楼梦》的风格也与中国人倾向乐观的心态相悖。整个的故事发展一直笼罩在一种或明或暗的悲剧气氛之中。人生的所有苦难都源于自身，解决问题的方法只能在自身寻找。这一见解在小说中得到了具体的呈现。从这种精神痛苦中解脱的方法是远离这个世俗的世界（出世），而不在于用自杀来结束生命。"出世"的人会拒绝生活中的一切欲望，因为他知道生活是无法避免痛苦的。而自杀的人则不同，他们仍然执着于这些欲望，但最终却被绝望压垮而结束自己的生命。[3]

《红楼梦》展示了精神解脱过程中的两种可能性。第一种是通过观察他人的痛苦（观他人之苦痛），第二种是通过思考自己的痛苦（觉自己之苦痛）。这两种方式都让人们看到了生活的真理性：前一种观察方法主要限于"非常之人"，而后一种观察方法主要限于"通常之人"。借助于非凡的洞察力和非凡的智慧，"非常之人"可以深切理解生命痛苦的普遍性，

[1] A. Schaupenhauer, *The World as Will and Idea*, pp. 176-177.

[2] 王国维：《红楼梦评论》，《王国维文集》第 1 卷，第 9—16 页。

[3] 同上书，第 8 页。

通过摆脱生活的欲望而获得精神的解脱。至于那些"通常之人",他们惯于在无法满足的欲望之中循环往复,不断遭受悲惨际遇,总是被困在绝望之中。然而,他们也会逐渐认识到生活的普遍真理,并渴望获得精神解脱。随着性情的改变和对欲望的舍弃,他们也有可能最终走出痛苦的地狱而步入喜悦的天堂。

"非常之人"在解脱的途中仍不时要对抗种种生活欲望,产生各种幻象。"通常之人"的解脱状态则是以生活为炉,苦痛为炭,铸就解脱之鼎。由于他们已经疲于生活的欲望,因而他们也就不再有生活欲望及其幻影了。用王国维的话来说,"前者之解脱,超自然的也,神秘的也;后者之解脱、自然的也,人类的也。前者之解脱,宗教的也;后者美术的也。前者平和的也;后者悲感的也,壮美的也"[1]。

在王国维看来,贾宝玉作为《红楼梦》的主角,恰好体现了人们寻求脱离困苦和追求精神自由的方式。他将这种方式理想化,认为它是人类生存问题的最终解决之道,但却没有考虑文学创作与生活现实之间的差距,也没有考虑这种解决之道的有效性等相关问题。王国维以艺术拯救人类的观点,与他的下列疑虑似乎有些冲突。其一,个体的精神解脱并不一定意味着人类的精神解脱,尽管个人和人类在生存意志方面具有相同的特点。其二,自从涅槃的佛陀乔达摩·悉达多和牺牲自己拯救人类的基督之后,生活的欲望从未有一刻在人类或其他物种之中消停过。其三,似乎像叔本华一样,王国维也将艺术提升为纯粹知识对象,这便切断了艺术的实际利害关系。即便他意识到庄子所谓的"无用之用",但仍然存在一个艺术的非功利性与期望艺术具有纠正社会弊病的功能性之间的矛盾。其四,王国维的言和行之间也存在一个悖论:尽管他认为自杀绝不是精神解脱之途,唯有艺术才是摆脱痛苦与获得自由的不二法门,然而他自己却在没有多少特殊迹象的情况下投水而亡。

这里所涉及的矛盾和悖论,在我看来,恰恰体现了王国维的思想困境,因为他一直徘徊于儒、道、释三家的思想之间。也就是说,当他倾向

[1] 王国维:《红楼梦评论》,《王国维文集》第1卷,第9页。

于儒家的"入世"思想时,他会出于社会责任感,将美育作为解决如鸦片成瘾等社会问题的良方,并极力推行这一学说。但当他倾向于道家的"游世"思想时,他则会鼓吹艺术的精神自由与人格独立的特殊价值;当他倾向于释家的"出世"思想时,他则会渲染借助艺术来逃避现实世界苦难的悲观主义色彩。这种道家与释家的思想倾向无疑会削弱其以美育来促进社会进步的积极思想和深刻见地。我猜想,王国维自己也意识到这种内在的冲突和相互矛盾的干扰。事实上,由于他对在当时的中国推行人文主义的美育缺乏信心,故有可能认为有美育总比没有美育好,于是便毫不犹豫地提出自己的理论:对于那些无助且没有其他更好选择的人来说,艺术乃是一个逃避现实困境的避难所。

3 历史性的反思

从今天的立场来反思上述以美育促进社会进步这种人文主义方法,我们会发现此种方法其实代表了人们对艺术教育的一种理想化愿景,真切期待艺术教育能够承担社会教化与精神救赎的义务或效能。实际上,无论是艺术教育还是艺术本身,都不足以承担如此殷切的移风易俗等社会道德教育重托。王国维本人从理论上阐发艺术教育或美育的社会与教育功能,实际上是太过乐观的假设。因为艺术的审美特质与启示意味,对社会、政治、伦理和教育等范畴的影响是无形的或难于观测的。不过,值得注意的是,这种人文主义方法在当时的确反映了20世纪初中国特定的社会文化背景。

从历史上看,1840年到1949年间中国经历了一段艰难而混乱的时期,国家一再受到机制陈旧、政治腐败、治理不善等问题的困扰。雪上加霜的是,科技落后,国民精神绝望,吸毒成瘾和国内国际冲突不断。这一时期,鸦片战争和帝国主义入侵将旧中国变成了一个落后的半殖民地半封建的民族国家。在这种情况下,许多中国人深切感到国家、民族和文化面临的三重危机。为了争取生存和国家自主,中国开始向西方国家寻求经验并向它们学习。这一过程是渐进的和痛苦的。开始是学习西方的科学技

术,然后试图效仿西方的制度系统,由于社会和文化的限制,没有成功。最后,中国开始借鉴西方文化和价值观。结果是西方思想涌入中国,并引进了三种救赎国家民族的方法:一是现代教育,二是现代科学,三是政治革命或阶级斗争。

像许多人一样,王国维推荐第一种方法。他的思维逻辑是这样的:为了拯救整个国家,我们首先必须要治疗国民的心理疾患。为了治疗国民的心理疾患,就必须要借用现代教育的建设性力量。在他看来,作为区别于"旧学"的现代教育观念"新学",主要包括新思想、新文艺和新科技。为此,他想通过一种跨文化的角度来重建中国的文化传统。为了实现这一目标,他认为需要超越所有偏见和中西之学的区分("学无中西")。这也就需要对当时的优秀文化进行公开和公正的检阅研究。[1] 显而易见的是,王国维更多地将重点放在美术的社会功能和情感功能上,他认为这是中国非常缺乏的。他认为鸦片成瘾的受害者只要养成对美术的高级而健康的嗜好,就能够摆脱他们的坏习惯。他推崇美育,事实上正是"他对旧中国社会现实问题个人的忠实的反应"[2]。

值得注意的是,王国维让美育承担了超出其本身所能承担的。他对它的期望主要源自席勒的"审美状态"理想,如前所述,也部分源于康德的非功利性的审美判断。更具体地说,他试图通过美育来培育良好的品味,以取代低级品位和鸦片成瘾。另一方面,他也想通过培养艺术鉴赏能力以减少社会上只顾经济利益的极端功利主义做法。然而,20世纪初的中国现实是残酷的,笼罩在包括经济体制失灵和社会结构混乱、外来侵略和剥削下的政权不稳、政治腐败、教育资源有限以及大比例的文盲人口等如此之多的艰巨困难之下,要在美育方面获得进步是非常困难的。

在社会环境发生巨大变化之后,王国维对美育的期望没有落空。中华人民共和国成立后,通过有效的艺术应用模型,再加上一系列大刀阔斧的措施和思想政治工作,新政府成功地根除了鸦片成瘾和许多其他的社会弊

[1] Wang Keping, "Wang Guowei's Philosophy of Aesthetic Criticism", in Chong-Ying Chung & Nicholas Bunin (eds.), *Contemporary Chinese Philosophy* (Oxford: Blackwell, 2002), pp. 40-44.

[2] 聂振斌:《王国维美学思想述评》(沈阳:辽宁大学出版社,1997年),第89页。

病。美育也被制度化，在人们的生活中发挥着比以往任何时候都更重要的作用。

20世纪80年代以来，美育已经被人们认为与德育、智育与体育一样重要了。这四种教育已经成为当前中国教育的基本内容和哲学原则。然而，旧问题无法被一劳永逸地解决。在中国日益发展成为一个更加富裕的国家时，社会贫富差距日益扩大，这些问题又会再次出现。这可能也是为什么今天中国要"构建和谐社会"的一个主要原因。在这种情况下，问题是，在新的社会文化背景之下，为了应对不同社会群体新的需求，美育还可以做些什么。随着将来越来越多的关注，这个问题会引发更多的思考和回应。

（此文原用英文写讫，刊于柯蒂斯·卡特主编的《国际美学协会美学年鉴》2009年第13卷。承蒙刘悦笛君组织国内青年学者将本卷译成中文。此篇经作者校对，在此谨向译者深表谢忱。）

十二 活力因相说[1]

研究中华美学精神,不能只是从知识考古学角度去挖掘其生成语境与历史传统,更要从实用活力论角度来透视其绵延流变与因革创化。通常,前一类研究囿于典籍,多成旧忆,具有博物馆式展示价值,其趋于固化的思想资源,很难与现代艺术实践与审美智慧产生有机联通。后一种研究侧重流变,可得新生,具有艺术实践的创化功能和审美智慧的育养机制,体现出绵延不已或持久常新的独特魅力。本文以天人合一观为例,尝试探讨中华美学精神的活力因相或生命力因缘特性,借此阐明其活力因中本体相(体)、应用相(用)与成果相(果)三者的互动作用。

1 中华美学精神要旨

"中华美学精神"涉及"中华美学"与"精神"两个概念及其复合用意。"中华美学"(中国美学)原本是参照"西方美学"(western aesthetics)而得名。西方美学是突出感性认知的感知科学(science of perception),是关乎艺术本体论、价值论与创作规律的艺术哲学。在学科建构中,中华美学通常模拟西方美学的理论范式,但在论述审美体验时,则会凸显中华美学注重精神境界、道德修养与人格品藻等特点。所有这些特点,主要表现为由表及里的审美导向,首先是重直观形式美的悦耳悦目体验,其后是重内容理趣美的悦心悦意体验,最后是重人文精神美的悦志悦神体验,这一由形入神的上达理路,实与追求内在超越性的中华文化传统密不可分。因

[1] 本书曾发表于《哲学研究》2015年第5期。收入此书时,稍有补充。

此，在中华审美意识中，美的功能往往超出愉悦或快乐范畴，更强调"以美启真"和"以美储善"两个向度。这里所言的"真"，包括人类之真情、人生之真境、生命之真实、宇宙之真谛乃至艺术之真理性内容等；这里所言的"善"，包括善心、善性、善德、善思、善行以及善言等。相比之下，中华美学的自身特点与审视方式，使其明显有别于西方美学，其内在超越性要求及其道德目的性追求，也明显高于注重形式感和直觉性的西方美学。当然，这并非是说中华美学在学科建构上或科学含量上也高于西方美学。实事求是地讲，前者在这一点上远不及后者，这也是前者经常以后者为范型的要因所在。

至于"精神"意指，主要涵盖三层：一是思想、情感与性格，二是意识、思维活动与心理状态，三是根本属性、典型特质及风采神韵。这三者具有互动性的内在联系。但就中华美学精神来讲，我认为它大体是指中华美学反映在艺术创作、审美价值、鉴赏准则、道德情操以及人文精神等领域里的核心思想（the core thoughts）、典型特质（the typical qualities）与根本理据（the fundamental rationales）。

从目的论判断上看，中华美学精神属于"人文化成"理想追求的重要组成部分。在古代中国，这种理想主要是通过两大路径得以体认与趋近。一是"观乎天文，以察时变"，二是"观乎人文，以化成天下"。前一路径注重观察日月星辰等天体在宇宙间的交互运行现象，将这类现象视为天的文饰，借此识别与明察四季时序的变化；借助这一观察和认识方式，在了解和依据外在变化的同时，设定和调整人类自身的行为与活动，这里面隐含着知天、顺天与用天的天人互动或天人相合等朴素思想。后一路径注重观察人的文饰，即文采、文雅、文操和文明的言行举止、风俗习惯以及伦常秩序等，这些文饰可以照亮人性，培育德性，养成善行，不仅引导和促进人之为人的修为，而且使人止于应有的分际而不横行妄为，由此确保社会人生的和谐有序，这也就是"文明以止"的"人文"功用。古时要实现这一功用，主要诉诸礼乐文化教育，以期达到移风易俗、教化民众、治理天下等目的。在中国人文历史进程中，重视人文化成或人文教化的先秦诸子，均从不同角度标举和谐、自由和仁爱的人文价值，从而为中华审美意

识或美学精神奠定了坚实的根基。

从主流传统上看,这一根基在儒家那里主要表现为重德性致中和的尽善尽美意识,在道家那里主要表现为贵真性崇自然的逍遥至乐意识,在释家那里主要表现为尚空性倡般若的超越时空意识。从古代艺术与生活智慧上看,这一根基主要表现为感性活动中的理性精神,美感形式中的生命精神,自然山水中的乐天精神,现实环境中的自由精神。从构成要素上看,这一根基主要隐含在情理并举、形神兼备、虚实相生、刚柔互济、言意、体性、气韵与意境之辩等基本审美范畴之中,既关乎艺术的创作法则与价值取向,也涉及艺术的风格神韵与鉴赏标准。相比之下,从典型特质与根本理据上看,中华美学精神较为集中地表现在"天人合一"或"天人相合"这一观念之中。"天人合一"通常被视为中华美学的最高境界,是就人作为道德存在和审美主体所追求的内在超越性而设的基准。质而言之,这一超越性在道家主要表现为"以天合天""乘物以游心"或"得至美而游乎至乐"的虚静道心、自由精神与独立人格,目的在于修炼超然物外的"真人"品藻;其在儒家主要表现为"下学上达""赞天地之化育"或"曲尽万物而不遗"的知天、事天和用天之探索精神和实用理性,目的在于成就文质彬彬的"君子"人格;其在释家则主要表现为"真性惟空""水流花开"或"一朝风月,万古长空"所象征的般若智慧与空灵妙悟,目的在于涵泳无限圆融的"觉者"心性。于是,从人类学本体论的立场来看,这一超越性一方面关乎人类在现实世界或俗世生活里的安身立命愿景,另一方面关乎人类在精神世界或精神生活里的形而上追求之道。

2 活力因的三相组合

本文所言的实用活力论(pragmatic vitalism),是因循中国实用理性(pragmatic reason)来揭示中华美学精神绵延流变与因革创化的活力论。此论在强调有用性、伦理性、情理结构、历史意识和与时俱进等要素的同时,也强调实体性根本理据在艺术实践和审美鉴赏领域里的发展机能或活力。要知道,中华美学精神作为一种具有典型特质的理论有机体,其自身

活力在根本上决定着自身可否绵延的生命力或持久力。那么,其活力因相何在?其内在关联怎样?

所谓"活力因相",是指构成活力因(cause of vitality)的体、用、果三相,即由本体相、应用相和成果相组成的内在结构。应当指出,这里所言的"因",是指"原因"或"因果"之"因",内含"引发"与"产生"之能;这里所言的"相",是指"性相"或"相态"之"相",内含"特性"与"方面"之意。另外,所谓本体相(the root-substantial aspect),主要是指中华美学精神的根本理据及其典型特质,有别于牟宗三所讲的"实有体",后者代表本心、道心、真常心或由此衍生统合的自由无限心,意在取代康德所言的"自由意志";所谓应用相(the applicable aspect),主要是指中华美学精神的本体相在艺术实践过程中的应用与运作性能,不同于牟宗三所讲的"实有用",后者是本着"实有体"而起实践用,代表那种凭借实践来证现"实有体"的作用,意在转换康德所言的"理智直觉"及其功能;所谓成果相(the fruitful aspect),主要是指中华美学精神的本体相与应用相在艺术创构过程中所成就的最终结果或杰出作品,相异于牟宗三所讲的"实有果",后者是本着"实有体"而起实践用所成就的结果,意在通过成真人、成圣、成佛以取得实有性或无限性,试图借此扬弃康德所言的"物自体"。总之,笔者是从实用活力论视域出发,借助本体相、应用相与成果相三者来探讨中华美学精神何以绵延创化之活力因,而牟宗三则从"基本存有论"立场出发,以自由意志为"实有体"、以理智直觉为"实有用"、以物自体为"实有果"来论述其三位一体的理论架构。[1]可见,各自旨趣与目的不同,所论必然形似而质异。

比较而言,在活力因的三相组合中,本体相实属根基或理据。这里所言的"本体",主要是指具有化育或生发能量的基本起始之根(root as a fundamental genesis with generative energy),而非西方哲学中永恒不变、唯一自在与不可知的"本体"(noumenon)。在中华美学精神的诸要素中,"天

[1] 牟宗三:《牟宗三先生全集》(台北:联经出版事业有限公司,2003年),第21卷,第449页;另参阅陶悦:《牟宗三"体、用、果"三位一体的理论架构》,见《哲学研究》2014年第12期,第45—46页。

人合一"观最具典型特质。它作为一种审美境界,虽有朦胧模糊之嫌,但不失为一种可思想的对象,可体悟的过程,可参照的量度。在审美经验中,其本体意义实为具有生发能量的根本性创始意义,主要是通过"天地有大美而不言"中的"大美"引发出来。这"大美"抑或表示自然规律性的大道之美,抑或表示万物化育创生的大德之美,抑或表示宇宙生命精神或太虚之气的流动之美,抑或表示天地神工鬼斧所造化的景观之美,等等。这"大美",不仅是人类认识、欣赏和利用的对象,而且是艺术模仿、灵思和创构的源头。

若从"人文化成"的目的性追求来看,"天人合一"中的"天",无论其作为规律性或自强不息的"天道",还是作为自然界或化育万物的"天地",对人之为人的理想追求而言,均具有认识价值、参照意义或范导作用。"人"在下学而上达,"天"在范导而下贯,在此互动关系中,人为设定出理想的"相合""和合"乃至"合一"境界。这一境界在审美妙悟意义上,使人感知和体验到天地无言的"大美";在本体或存有意义上,使人从个体的"小我"进入或超越到天地宇宙的"大我";在道德或精神意义上,则使人升华到悦志悦神或内圣外王的玄秘之境。这三个层面彼此应和,由此趋向人之为人可能取得的最高成就。

在中国思想传统里,"体用"关系是相辅相成的互动关系,因此有"体用不二"之说。这"体"对内作为具有生发能量的根本或根源,犹如一种活性机制,对外可显示其生发能量的"用",展示出不可或缺的引导或启迪作用。诸如上面所说的"天人合一"观,就是"体用不二"的范例之一。不过,要说明活力因的三相组合关系,还需参照"三位一体"的原理予以审视。若对艺术家来讲,其实践理路通常是基于本体相来启动应用相,讲究的是体悟与灵思,可谓"依体致用";随之是实施应用相来达到成果相,讲究的是表现与创构,可谓"化用为果"。据此,作为活力因中的本体相(体),是根本或根源,是启动应用相的内在机能或基因密码;作为活力因中的应用相(用),它的实际作用至少体现在两个主要领域:一是对精神境界、道德修养或人格情操的促动与提升,这最充分地反映在道家所倡导的精神自由与独立人格等诸多方面;二是对艺术修养与艺术创作的驱动

与推进，这最突出地反映在中国画境三分的学说与实践之中。作为活力因中的成果相（果），是依据本体相而施行应用相所成就的最终结果，或者说是艺术家将天人合一理据应用于艺术生产实践而创构出来的杰出作品。

对于这类作品，观赏者的认知逻辑又是怎样的呢？一般说来，这种逻辑是依靠成果相来觉解应用相，侧重由表及里的感知与直观，可谓"由果识用"；其后是根据应用相来推导本体相，强调追根溯源的分析与体察，可谓"由用知体"。应当看到，这种分层描述，主要是为了说明三者的互动关系。若从"体用不二"的法则来看，我们会在实践与认知过程中遇到"即用即体"的现象。若从"三位一体"的原理来看，我们也会在相关过程中发现"果即体用"的可能。限于篇幅，此处不赘。下面仅以文人山水画的艺术追求与创作经验来佐证上述论说。

3　师天地的画境文心

在道家传统中，有关天人合一观的学说尤为突出。庄子断言"天地与我并生，而万物与我为一"（《齐物论》），同时鼓励求道者通过"朝彻""悬解"，以便"与天为徒"（《大宗师》）、"与物为春"（《德充符》）、"游心于物之初"（《田子方》）、"独与天地精神相往来"（《天下》），由此成为"乘云气，御飞龙，而游乎四海之外"的逍遥"真人"。（《逍遥游》）这一思想深刻影响了中国文人山水画的进路，最终衍生出"外师造化""师法自然""师山川""师天地"之类主导性绘画原理。此类原理经过王维、马远、倪云林与董其昌等唐宋元丹青大家的实践运作，相继取得突破性的艺术成就，最终将业已成熟的山水画（特别是人文山水画）推向历史高峰。

众所周知，中国笔墨山水，注重画境文心，讲究修为创化。按照画家艺术造诣、人文素养与作品意境，山水画大体分为三级：一为师法古人、训练技法与临摹名作的移画，二为师法山川、培养独创意识与模写山水景象的目画，三为师法天地、修炼传神功夫与表现宇宙生命精神的心画。相比之下，移画为基，目画为塔，心画为顶。三者循序渐进，终以逸品为上

乘。在逸品类，文人山水画作占据首位。

中国历史上的文人山水画家，为了创构闲逸轻灵与物我合一的画境文心，无不推崇与践履"外师造化，中得心源"的艺术法则。他们通常认为造化之功，犹如神工鬼斧，能使江山如画，万象奇绝，不少自然美景甚至超过人力所为的"艺术作品"。为此，画家需要在艺术上敏于观察体会，能够发现物象的微妙特征，能够感悟到自然的生命力，能够采用自由精到的水墨笔法，将所见所感生动而形象地呈现出来。然而，仅靠这种临摹写生，尚不足以创构杰作，也不足以成为一流大师。诚如张彦远所言："今之画人，粗善写貌，得其形似，则无其气韵；具其彩色，则失其笔法。岂曰画也！"[1] 这就是说，仅限于"模写"之类的技法，虽然能够画什么像什么，但却表现不出内在的神韵，充其量是以形写形，而不是以形写神。此等技艺难以达到至高的画境（"艺不至也"）。这就需要修炼"传神"的功夫。为此，艺术家需要不断提高自身的观察力、想象力、鉴赏力与创造力，以便使自己神游四海，精骛八极，领略天地间的无言之美，感受宇宙间的生命律动。最终获得绝妙的灵思，跃入自由的境界，绘出独特的画作。

在这方面，明代画家董其昌上承古法先贤，博采众长，钩深致远，厚积薄发，不仅总结出"师天地"的绘画主张，为后世画坛积累了新的经验、设定了新的法度，同时还创作出最具代表性的山水杰作，在艺术领域树立了新的标杆，产生了悠久的影响。据明末姜绍书《无声诗史》所载：董其昌画仿宋元名家，"精研六法，结岳融川，笔与神合。气韵生动，得于自然。所谓云峰石迹，迥出天机，笔意纵横，参乎造化者也"[2]。事实上，董氏本人经过多年创作与思索，深谙画道，在已届天命之年时，基于实践经验，曾这样总结说：

[1] 张彦远：《论画》，见沈子丞编：《历代论画名著汇编》（北京：文物出版社，1982年），第36页。

[2] 姜绍书：《无声诗史》卷四，转引自徐复观：《中国艺术精神》（沈阳：春风文艺出版社，1987年），第357页。

画家以古人为师，已自上乘，进此当以天地为师。每朝起看云气变幻，绝近画中山。山行时见奇树，须四面取之。树有左看不入画，而右看入画者，前后亦尔。看得熟，自然传神。传神者必以形，形与心手相凑而相忘，神之所托也。[1]

这无疑是他个人的创作心得。据史记载，董其昌喜欢宋代大师米芾（元章），欣赏其迷蒙缥缈的云山，其临摹作品有《仿米山水图卷》，探究其若有若无的画境，从中得出"画家之妙，全在烟云变灭中"的秘诀。在"元四家"中，董其昌尊倪瓒（云林）为文人画之圣哲，钟爱其萧疏荒寂的画境，藏有其《秋林图》，临摹其代表作品（传世的有《仿云林山水轴》），还在一幅仿作中题诗赞曰："云林倪夫子，作画天下奇。信笔写寒枝，千金难易之。"[2] 另外，董其昌也推举黄公望（大痴道人）的雄浑画风，吸收其有益成分，最终成就了自己的艺术杰作，如《秋兴八景图》《江南山水图》《林泉清幽图》《泉光云影图》《云藏雨散图》与《春山欲雨图》，等等。清人王时敏在评价董的《九峰寒翠图》时指出："董宗伯画苍秀超逸，绝无烟火气，此幅萧疏淡远，全从大痴云林得来，试置身峰峤间，直觉境与笔化矣。"[3] 尽管已达此高度，董其昌并未自满不前，反倒进而提出"以天地为师"的更高要求，并且从凝照云山草木的细节出发，概括出观察的要诀，提炼出传神的法门，建议画家要宁静致远，体察精微，待其情思意趣与自然景色融会无间时，方能迸发创作灵感，进入"自然传神"和"形与心手相凑而相忘"的自由无碍状态。此时此地，画家似有神助，挥毫泼墨，得心应手，"笼天地于形内，挫万物于笔端"，从而创作出气韵生动的"心画"，展现出宇宙中无言的大美或大化流行的精神。此精神实属生命精神，也就是董其昌所谓的"生机"。在董氏看来，画家唯有体悟到万物的"生机"，才能把握住山水"画之道"，并且在"寄乐于画"的创作中享

[1] 董其昌：《画禅室随笔》，见沈子丞编：《历代论画名著汇编》，第255页。
[2] 参阅朱良志：《南画十六观》（北京：北京大学出版社，2013年），第339—340页。
[3] 同上书，第346页。

得"多寿"的益处。[1]

值得重视的是，董其昌举荐"看得熟"，将其视为"自然传神"的不二法门。据我理解，"看得熟"不仅是指常看细看以便熟悉自然外物的结构与形态，而且是指画家在天地之间观物赏物的特殊方式。这一方式可分两途：其一是"以我观物"，即以自我的情感经验作为凝神观照外物的基准，借此将自我的情思意趣投射到外物之上，经过创造性想象将所观之物的表象转化为心目中的形象，使其染上个人或主观的色彩，继而在物我合一的感知过程中，以托物抒情的方式构图绘影，用笔墨画出"有我之境"的作品。其二是"以物观物"，其中第一"物"字意指物的实存本性，第二"物"字意指物化的审美对象，以前者为基准来观照后者，当然离不开作为能动主体的"我"，否则就谈不上"观"这一鉴赏活动了；不过，这个"我"不再是为情所困的我，而是致虚守静的我，是超越情识造作或欲求成见的本真之我，是以自由无限的道心来体悟对象之审美形态的本性之我；由此创构出的"无我之境"，是一种"不知何者为我，何者为物"之境，[2] 实质上也是一种物我合一之境，只不过此时物我俱在、浑然无别、超然物表罢了。这令人油然想起"庄周梦蝶"隐喻的象征意味。相比之下，基于"以我观物"而造的"有我之境"，有可能被情感遮蔽而智昏，难以理解宇宙人生的真谛；基于"以物观物"而造的"无我之境"，则会因本性神觉而慧明，可以看透宇宙人生的真谛。[3] 我以为，推崇逸品至上的文人画家董其昌，虽不摒弃前者，但更看重后者。

[1] 董其昌原话如是说："画之道，所谓宇宙在乎手者，眼前无非生机，故其人往往多寿。至如刻画细谨，为造物役者，乃能损寿。盖无生机也。黄子久、沈石田、文征仲，皆大耋。仇英短命，赵吴兴止六十余。仇与赵，品格虽不同，皆习者之流，非以画为寄以画为乐者也。寄乐于画，自黄公望始开此门庭耳。"参阅董其昌：《画禅室随笔》，见沈子丞编：《历代论画名著汇编》，第 253 页。

[2] 邵雍：《观物篇》《观物外篇》，见北京大学哲学系美学研究室编：《中国美学史资料选编》（北京：中华书局，1981 年），下册，第 18 页。另参阅王国维：《人间词话》第 3—4 则，见姚柯夫编：《〈人间词话〉及评论汇编》（北京：书目文献出版社，1983 年），第 1—2 页。

[3] 邵雍：《观物外篇》，见北京大学哲学系美学研究室编：《中国美学史资料选编》，下册，第 18 页。邵雍认为："以物观物，性也；以我观物，情也……任我则情，情则蔽，蔽则昏矣；因物则性，性则神，神则明矣。"

可贵的是，董其昌对画境文心的追求是无限量的。承接上述画论，他进而将画道概括为三条法则：

> 画家以天地为师，其次以山川为师，其次以古人为师。故有"不读万卷书，不行千里路，不可为画"之语；又云："天闲万马，吾师也"。然非闲静无他萦好者不足语此。[1]

对画家而言，"以天地为师"，也就是"师天地"。天地无形，其大德曰生。"师天地"便是师法天地的生生之德，感悟宇宙的创化精神，即从天地宇宙的永恒运转以及生生化化的无限生机中，汲取一种深刻的妙悟与启示。画家在体验这种大化衍流与生命节律的同时，也能付诸笔墨，使自己画出的万物景象，不只是"堆积着的色相（形骸），而皆是生机的流行"[2]。这显然是一种表现天地精神的自由创造，应和于"传神"与"心画"创作阶段，要求画家不仅具备"天地之心"，也能"以一管之笔，拟太虚之体"[3]。其言"以山川为师"，也就是"师山川"，等乎于"师造化"，由此直面外在景物，意在溯本探源，观其自然形态。与无形无限的"天地"相比，"山川"在本质上属于确定而有限的描绘对象或空间形象。在此意义上，"师山川"类似于"写生"与"目画"制作阶段。至于"以古人为师"，也就是"师古人"，要求画家临摹古代先师及其名作，借此训练笔墨技法与构图要诀，大体上等同于"临摹"与"摹本"习作阶段。看得出，董氏所论，自上而下，由高到低，旨在标举"师天地"这一至高法则；然而，实际习画，理当自下而上，由低到高，初师古人，后师山川，再师天地，这样才符合循序渐进的修为逻辑。[4] 无疑，这一过程是建立在艺术造诣

[1] 汪珂玉：《珊瑚网》卷十八《名画题跋》，"董玄宰自题画幅"，文渊阁四库全书本。转引自张郁乎：《从"师山川"到"师天地"》，《文艺研究》2008 年第 4 期，第 113 页。

[2] 张郁乎：《从"师山川"到"师天地"》，见《文艺研究》2008 年第 4 期，第 113—114 页。另参阅宗白华：《中国诗画中所表现的空间意识》，见宗白华：《美学与意境》（北京：人民出版社，1987 年），第 245—264 页。

[3] 王微：《叙画》，见沈子丞编：《历代论画名著汇编》，第 16 页。

[4] 王柯平：《流变与会通》（北京：北京大学出版社，2013 年），第 115—116 页。

与人文修为的基础之上,故需读万卷书以明理觉慧、敏悟善断,行千里路以观景察变、开阔眼界,以此养成凝神观照、心闲气静的习惯,练就"胸有成竹"、得心应手、以形写神的功夫。董氏推崇文人画,以神品为宗极,以逸品为至上,强调画家与画境的"士气",即古雅淡静的文人气质。因此,他十分强调博通厚积与见多识广的人文修养,甚至认为气韵生动的画境虽是天才所为,但也"有学得处",可通过"读万卷书,行万里路"使"胸中脱去尘浊"或俗念,达到"自然丘壑内营,成立鄞鄂随手写出,皆为山水传神"的程度。[1] 为此,他以宋朝宗室画家赵大年为例,引证读书与远行二者不可偏废,否则,难以写胸中丘壑,无以成丹青高手,更不要侈谈"欲作画祖"了。[2]

事实上,作画如此,观画亦然,皆须臾不离人文修养与审美敏悟。譬如,品鉴董其昌的画境文心,既要了解其"与天为徒"和"真性惟空"的道佛思想渊源(本体相),也要知悉其师法天地、山川与古人的实践活动(应用相),还要分析其作品中尚空性宏阔、重妙合天然、喜凌虚淡远、好古雅幽邃、求境与笔化的艺术品位、气质和韵致(成果相)。否则,我们在其呈现"江流天地外,山色有无中"的画境里,也许仅能看到物象化的江流与山色,但却不见大化之运行,宇宙之精神,生命之真境。至于如何培养观物灵觉的审美智慧或敏悟能力,委实需要一种适宜而可行的实践方略。在这方面,我认为《菜根谭》作者洪应明所言颇富启示意义。其曰:

> 风恬浪静中见人生之真境,味淡声稀处识心体之本然……宠辱不惊坐看庭前花开花落,去留无意漫随天外云卷云舒……林间松韵,石上泉声,静里听来识天地自然鸣佩;草际烟光,水心云影,闲中观出,见乾坤最妙文章。

依此方法修为,有望涤除悖于画道的浮躁心理,可能育涵符合画道的静观态度。此态度既适用于观自然山水景,也适用于观文人山水画,更何

[1] 董其昌:《画禅室随笔》,见沈子丞编:《历代论画名著汇编》,第249页。
[2] 同上书,第269页。

况像董其昌等画家的精品杰作，在呈现人生之真境、心体之本然、天籁之清音与乾坤之妙文等方面，并不亚于甚至超过了天地间一般山水的象征意味。

4 绵延中的因革创化

如前所述，在文人山水画境三分中，"心画"的地位最高，是师法天地的结果。师法天地作为绘画创作的最高法则，是从"天人合一"观的根本理据中衍生出来。基于"师天地"而创构的画境文心，作为"心画"的具象化，既是董其昌的艺术追求，也是他的艺术成就。从活力因相说的立场来看，"师天地"这一绘画法则，在强调天人感应与物我合一的深层理据上隐含着本体相，同时在注重师法自然与实践运作的"依体致用"上意味着应用相，这两者便印证了"体用不二"的内在逻辑关系。至于画境文心，则是实施"体用不二"原则和"以形写神"画道所取得的具体成果，属于"化用为果"意义上所说的成果相。若将此三相放在绘画创作过程中看，显然是互证联动的关系，不仅应和"体用不二"的法则，也符合体用果三位一体的原理。

那么，继董其昌之后，源自"天人合一"观的活力因相说，在中国山水画史中是否持续绵延呢？答案是肯定的。不过，其绵延过程并非是静态的，而是动态的，是伴随着因革与创化的。另外，在历史上，循此画道者甚众，成为大师者有之。比较而言，董其昌身后的清代石涛成就最大。石涛本人奉师法天地为创作至理，老来更是如痴如醉，身体力行，遍访名山大川，"搜尽奇峰打草稿"。他曾以充满诗意的语言描述自己的体会："足迹不经十万里，眼中难尽世间奇。笔锋到处无回顾，天地为师老更痴。"[1]

当然，石涛在传承（因）中有创化（革），其因革之道主要表现在个人的用笔与画境的布局等方面。从其传世作品观之，石涛所用笔墨，在随意挥洒之中讲究法度与理趣，在纵横活泼之中富有资致与气韵，在新颖布

[1] 石涛：《自书诗卷》，见《石涛书画全集》（天津：天津人民美术出版社，2002年），上册，第98页。

局之中意欲险中求胜，在平淡天真之中表达诗情画意，在质朴画法中蕴含深刻哲理。譬如，他倡导的"一画"法，并不是极简意义上用一根基本造型之线来完成一笔之画的具体技法，也不是通过一气呵成的勾画来彰显有机贯通的整体性效果法则，而是意指天地万物化育生成的根本之道，此道之中贯穿着宇宙、人生和艺术之间运动的内在规律，当然也包括绘画艺术创作的普遍法则。石涛本人深受道佛等思想的影响，既谙悉老子所言"道生一，一生二，二生三，三生万物""天得一以清，地得一以宁，神得一以灵，谷得一以盈，万物得一以生"的宏道玄理，也洞透华严宗推举"一即万，万即一""缘一法而起万法"的禅语机关。因此，他从宇宙本体论的角度，来思索和提炼山水画创作的至高原理，由此得出如下结论：

> 一画者，众有之本，万象之根。……立一画之法者，盖以无法生有法，以有法贯众法也。……此一画收尽鸿蒙之外，即亿万万笔墨，未有不始于此而终于此。……一画之法立而万物著矣。[1]

不难看出，石涛参照道佛的推理逻辑，试用"一画"来凿破宇宙洪荒的混沌，化生天地之间的万物，同时也让"含万物于中"的"一画"艺术得以生成，继而由此窥知其中所能容纳的万物之理及其生命精神。当然，此"一画"之法，既是画道要诀，也指本心自性，前者要求一法贯众法或以至法无法来派生出万法，后者则要求清静自在的心体与妙识万相的灵觉。在石涛心目中，"一画"艺术兼有"形天地万物"之大任，所循法度乃"天下变通之大法"。举凡对此法运用自如得当的画家，便可"自一以分万，自万以治一"[2]，并能"画于山则灵之，画于水则动之，画于林则生之，画于人则逸之"[3]，最后只需"信手一挥，山川、人物、鸟兽、草木、池榭、楼台，取形用势，写生揣意，运情摹景，显露隐含，人不见其

[1] 石涛：《石涛画谱》（刘长久校注，成都：四川美术出版社，1987年），第78—79页。
[2] 同上书，第83页。
[3] 同上。

画之成，画不违其心之用"[1]。因此，石涛标榜自己天授其才，用"一画"之法，"能贯山川之形神"，可"代山川而言"。[2]

时至现代，黄宾虹堪称一代画师，在其《六法感言》与《讲学集录》等论作中，对董其昌的《画旨》要论颇为推崇。黄氏兼法宋元名家（因），屡经创新求变（革），自成一家面目。他本人平生遍游山川，注重写生，积稿盈万，中年画风苍浑清润，晚年尤精墨法水法。在因革古法方面，他与时俱进，强调创新变化。譬如，论及"造化"，他坚信当今学画者理应"师近人兼师古人，而师古人不若师造化"；要想绘出"好画"，务必在掌握画法与养足功夫的基础上，"合其趣于天，又当补造物之偏"，以精诚笔墨与精巧剪裁来营构格局。[3] 与此同时，他还将"造化"其与内在"神韵"相联系，给人的印象似乎是"造化"既表"山川"，也指"天地"，实际上是建议画家要直面造化或山川美景，进而妙悟天地创化的神韵或大化衍流的生机，唯有循此路径，方可创作"真画"。如其所言："古人论画谓'造化入画，画夺造化'。'夺'字最难。造化天地自然也，有形影常人可见，取之交易；造化有神有韵，此中内美，常人不可见。画者能夺得其神韵，才是真画，徒取形影如案头置盆景，非真画也。"[4] 显然，黄氏在画境追求上，重神韵而斥形似，堪称上承古贤，"一以贯之"。

到了晚年，黄宾虹总结古今成功经验，倡导"七墨"画法——浓墨法、淡墨法、破墨法、渍墨法、积墨法、焦墨法和宿墨法。其中，对于破墨法的历史渊源和创新运用，他深有心得，所言如下：

> 破墨法，是在纸上以浓墨渗破淡墨，或以淡墨渗破浓墨；直笔以横笔渗破之，横笔则以直笔渗破之；均于将干未干时行之，利用其水分的自然渗化，不仅充分取得物象的阴阳向背，轻重厚薄之感；且墨色新鲜灵活，如见雨露滋润，永远不干却于纸上者。此法（破墨）宋

[1] 石涛：《石涛画谱》，第78—79页。
[2] 同上书，第84页。
[3] 黄宾虹：《怎样才是一张好画》，见黄宾虹：《黄宾虹论艺》（王中秀选编，上海：上海书画出版社，2012年），第125—126页。
[4] 黄宾虹：《黄宾虹画语录》（王伯敏编，上海：上海人民美术出版社，1961年），第2页。

元人所长，而明人几失其传，知者极鲜，故所作均枯硬不忍睹。清代石涛，复用此法，如以淡墨平铺作地，然后以浓笔画细草于其上，得水墨之自然渗化，备见其欣欣向荣，生动有致，此以浓破淡之例也。然以浓破淡易，以淡破浓难。[1]

在因革古法的同时，黄宾虹老骥伏枥，推陈出新，深明"丹青隐墨墨隐水"的画理，继而大胆尝试，率先创立了"铺水法"，用以"接气"，"出韵味"和"统一画面"，力求创构出"妙在自自在在"或"妙在似与不似之间"的画境。[2] 因此，有人认为黄氏"晚熟"，即在他75岁之后大成。这里所言的"熟"，"不只在技巧上见出他的地道功夫，主要在于他的师法造化。心中有真山真水，体现在他的神奇变法上"[3]。的确，黄氏学养深厚，画道老熟，善用独到而多变的墨法与水法作画，有时在浓、焦墨中兼施重彩，以"明一而现千万"为表现手段，由此取得黑白对照的"亮墨"妙用，焕发出"一局画之精神"，描绘出浑厚华滋、意境深邃的山川神貌。此等杰出为作，恰如此言所示："其必古人之所未及就，后世之所不可无而后为之。"（顾炎武：《日知录》卷十九）总之，就黄氏的艺术成就而论，我以为现代画家中鲜有出其右者，唯有自称"黄师门下笨弟子"的李可染，或许在描绘云山雾景方面可与其业师比肩。

从古代到现代，从董其昌到黄宾虹，我们不仅可以窥知活力因相说的理论衍生与因革之道，而且可以看到显现画境文心的历代杰作，这皆表明蕴含在中华美学精神中的持久活力或机能，既具历史意义，也有现实意义，其对艺术实践的指导作用，在历史中绵延，在绵延中创化，在创化中发展。相比于那种思想固化的死东西，这种流变因革的活东西更值得我们重思、传承与弘扬。

[1] 周积寅、史金城编纂：《近现代中国画大师谈艺录》（长春：吉林美术出版社，1998年），第398—399页。

[2] 王伯敏：《中国绘画通史》（北京：生活·读书·新知三联书店，2000年），下册，第422—423页。

[3] 同上书，第418页。

十三 赫德森的文学方法论[1]

威廉·亨利·赫德森（William Henry Hudson，1841—1922），英国作家、文学理论家。1841年生于阿根廷，1874年返回故里，定居伦敦。其写作生涯始于1885年，以《英国失去了紫土地》为标志，随后著有《巴塔格尼亚漫记》(1893)、《多瓦兰德的自然》(1900)、《绿屋》(1904)、《浪迹英国》(1909)、《牧羊人的生活》(1910)、《文学研究引论》(1910)、《自传》(1918)，等等。其代表作《绿屋》蜚声当时的英国文坛。

《文学研究引论》旨在探寻和论述文学的本质特征及其系统研究方法，在西方文学界流行甚广，影响颇大。该书由作者在西哈姆市立科技学院授课时的讲稿整理而成，初版于1910年，随后一版再版。其部分章节曾被译成中文。全书分6章，约30万字。该书论述了以下问题：

1 文学的一般问题

赫德森认为文学是由描写人类基本兴趣和具有愉悦性形式的诗歌、小说和戏剧构成的。一部文学作品与一篇科学论文截然有别，"其目的除了传播知识之外，还给人以审美满足"。[2] 从广义上讲，文学源于生活，是借助语言媒介对人生的写照。用赫德森的话说："文学是人们认识生活，体验生活，思考与感受生活的生动记录。"[3] 因此，通过文学，我们将会

[1] W. H. Hudson. *An Introduction to the Study of Literature* (London & Sydney: George G. Harrap & Co. Ltd., 1932)。

[2] Ibid., p. 10.

[3] Ibid., p.11.

加深对生活各相关方面的理解,并同生活建立更为密切的联系。

概而论之,隐含在文学实践活动中的动因有四:①自我表现欲求,即一种要把自己的思想感情倾诉给他人的心理需要;②对人类及其活动的兴趣;③对生活在其中的现实世界与幻念中的想象世界的兴趣;④对形式本身的喜爱,这是一种审美冲动。为了获得或给人一种美的享受,人们常常试图以艺术的形式创造性地表现其所思所感、所见所闻。

文学的题材十分广泛,凡与人生有关的所有事物均在其表现之列。赫德森将其汇总为五项:①描述个人的经历或体验;②人类的经验,如生与死、恶与善、美与丑、人与神之间的相互关系等等;③个人与他人、与整个社会以及社会活动和社会问题之间的相互关系;④外部自然界本身和自然与人的相互关系;⑤人们为了创造和表现各种文学艺术形式所付出的努力。

赫德森从总体上把文学划为三类:首先是表现自我的文学,其中包括抒情诗、哲理诗与挽歌等等;其次是表现外部人类生活与活动的文学,诸如史记、自传、叙事诗、史诗、小说与戏剧等等;最后是描写性文学,泛指游记和诗词等。

文学的构成要素甚为繁杂,赫德森凭借自己的实践,将其归结为四种:①理智要素——作者在其题材与作品中所表露的思想见解;②情感要素——题材在作者身上唤起的、随即又被他用来刺激读者的各种感受;③想象要素——丰富的想象力(包括幻想力),作者可借以激发读者的想象力。上述要素"构成了文学的本体与生命"。[1] 但是,不管作者的素材何等丰富,思想何等新颖,感受何等强烈,想象力何等独特,若要完成一部作品,还必须具备第4要素,即:"按照序列原则、美的原则和效应原则来组合和表现特定题材"的技巧要素。[2]

[1] W. H. Hudson. *An Introduction to the Study of Literature*, p.16.
[2] Ibid.

2　文学的本质与职责

赫德森反复强调"文学即个性表现"这一命题。他断言,一部杰作乃是作者绞尽脑汁、费尽心血的产物;书中每一页都表露出作者自己;反映出他的生活与个性。阅读作品首先应从作者入手。因为,"个人经验是一切真正文学的基础……一部杰作之所以伟大,首先应归于赋予其生命的伟大的个性"。[1] 因为,艺术是通过个性来反映生活的。艺术家用于反映其周围世界的镜子,必然是表露他本人个性的那面镜子。值得注意的是,赫德森所谓的"个性",有其特殊的内涵,故应纳入一定的社会历史与人类学范畴来加以认识。在附录中,赫德森就文学中的个性问题做进一步说明:文学中的个性不仅是对个体因素而言,而且包括某一社会团体。个性与其说是表现作者个人的心灵,还不如说是表现一种群体意识。可见,赫德森所言的"个性",是一种"不断深化和泛化的个性",一种"概括化了的或共同的个性"。[2] 此说在一定意义上与"典型论"有些许相似之处。

赫德森坚信文学一般具有双重目的:一方面借助美的形式来描写具体的生活真实,揭示其中的价值、真理与奥秘;另一方面要给人以道德哲学上的启示,唤起人们的反省与良知,影响其行为与格调。故此,"文学作品中所经常体现出的基本道德哲学,几乎是作家创作计划中既定的组成部分"[3]。文学尽管要力避直接说教,但它必定要担负起道德职责,要寓教于乐,起一种潜移默化的熏陶作用。事实上,大凡文学杰作,皆以道德化为准则,以获取道德和谐为基本职能。"艺术与道德有着重要的关系。艺术源自生活,承蒙生活的滋养,顺应生活的规律,故对生活负有一定的责任。"[4] 就作者而言,"在他表现生活的同时,也必然表现生活中无处不在的道德事实与道德问题;其作品是否真正伟大几乎完全取决于作者本人

[1] W. H. Hudson. *An Introduction to the Study of Literature*, p.17.

[2] Ibid., p. 426.

[3] Ibid., p. 223.

[4] Ibid., p. 226.

的道德力、洞察力，及其全部哲学精神与倾向"[1]。因此，文学中的主要门类，如小说与戏剧皆兼有针砭时弊、批评生活的特殊职责，这也许正是文学的社会价值之所在。从理论上讲，小说可用直接与间接两种方式来解释、批评和再现生活，而戏剧仅限于间接的方式。用赫德森的话说，"戏剧属全然客观的文学艺术形式，而小说则是主客观融合的产物"[2]。

3 文学研究的基本方法

文学研究是一项有组织有计划的创造性活动，是文学阅读的深入化、科学化和系统化。文学研究人员务必运用多种方式对作者的天才和阅历，人物的性格、行为、思想和感情，作品的形式、结构、风格、技巧和价值进行系统翔实的剖析、比较、阐明和评判。

（1）关于作者

编年法是研究作者的有效方法。所谓编年法，就是把作者的所有重要作品按发表顺序罗列起来进行纵向剖析，"这样即可组成有关作者内心生活与技艺的简明记录；我们从中可追寻出他各个时期的经验、思想与道德发展的阶段及其艺术演进中的变化等等"[3]。其次是比较法，即把作者"与同时代同行业那些描写同类题材、处理同类问题、在同样条件下从事创作的作家以及那些出于其他原因与他发生联系的人物"[4]进行横向比较，这样有助于深入了解作者本人的个性力量和内在精神。最后是通过传记来研究作者，但要注意选择那种真实可信，且有助于认识作者个性品质的传记。

（2）关于风格

风格如同作家的肌肤而非外衣，是反映作家个性的真正标志。要研究风格，赫德森认为应从三个环节同时入手：①个人趣味——主要着眼于

[1] W. H. Hudson. *An Introduction to the Study of Literature*, p. 266.

[2] Ibid., p. 237.

[3] Ibid.

[4] Ibid., p. 26.

作者的个性品质、语言习惯和艺术倾向,仔细分析其天才特征、思想感受同表现形式之间的相互关系;②历史沿革——原则上讲,"风格并非文学中偶然或随意的部分,而是各种生命力量的有机产物"[1],因此,分析各历史时期规模较大的风格运动及其意义、起因、变化是颇有必要的;③修辞技巧——优美的风格是由众多因素聚合而成的,诸如以精确流畅的遣词用句为导向的理智因素,由力度、能量、含蓄性、刺激性构成的情感因素,以及由音乐、优雅、妩媚的美组成的审美因素。[2] 赫德森强调指出,研究技巧不可忽视个性因素,因为"任何作品中的理智、情感和审美特质均与作者的性格等个人特质发生着联系"[3]。

(3)关于背景

一个时期的文学可谓"该时期特定精神与理想的表现"或"该社会的产物"[4]。一般说来,任何一位伟大的作家绝非一个孤立的事实,他必然"与现在和过去有着密切的关系"[5]。因此,有必要追根求源,采用横向比较和纵向分析的方法,系统地研究和考察作品的历史背景和社会背景。

(4)关于技巧

文学的魅力大多来自其艺术表现形式。形式的创造在很大程度上属技巧问题。文学"作为一门美的艺术,如同其他美的艺术一样,拥有自身的技法和条件。这些技法条件,就像所有艺术的技法条件似的,可以进行系统的分析与阐述"[6]。文学研究者往往不满足于理解和欣赏作品的"人性、力量、美与意义"。他们总想进入剧作家、诗人、小说家的工作室,研究其作品是如何制造出来的。在观察其过程和检验其方法的同时,翔实地"分析和研究特定作品的创作条件、艺术家遇到的技巧疑难、处理这类疑难的方式与克服的程度、作者意欲取得的效果与采用的手段;对于上述各点经过一番深思熟虑之后,便顺理成章,对作品的优劣、力量与局限做

[1] W. H. Hudson. *An Introduction to the Study of Literature*, p. 67.
[2] Ibid., p. 79.
[3] Ibid., p. 80.
[4] Ibid., pp. 42-46.
[5] Ibid., p. 39.
[6] Ibid., p. 73.

出评判。随之，进而探寻戏剧、诗歌和小说艺术的原则、源泉、意味及其追求的标准价值"[1]。但要谨记，研究技巧的真正目的并非在于分析艺术作品的构成及其创造生活与美的方法，而在于丰富读者对文学作品的审美感受。帮助读者更好地理解和认识生活与美的本身。"如若忽略了这一点，无论技巧研究获得什么成就，也只能说是本末倒置，未能达到真正的目的。"[2]

最后，赫德森专就文学批评的任务和方法进行了论述。他认为批评亦属文学范畴，是与创造文学（即戏剧、诗歌、小说）相对应的批评文学，它旨在以创造文学为对象，对其进行判断、分析、阐释和评价。如他所言："艺术家的任务是隐藏艺术，使其含而不露；批评家的任务则在于重新发现艺术，使其公布于众。"[3] 至于批评方法，赫德森列举了明断法与归纳法，认为两种方法在实际运用中可互相补充，但不能彼此取代。实际上，文学批评方法并不限于上述两种，历史方法与语义学等方法均可根据具体语境予以采用，由此可在综合方法论的意义上提升文学批评的效度与深度。

[1]　W. H. Hudson. *An Introduction to the Study of Literature*, p. 74.

[2]　Ibid., p. 81.

[3]　Ibid., p. 80.

十四　杜卡斯的艺术哲学观

继乔治·桑塔耶纳（George Santayana）这位现代美国最著名的哲学家和美学家之后，自然主义美学方兴未艾，得到诸多后起同道们的大力宣扬和不断补充。对此做出突出贡献的当推美国布朗大学哲学教授克特·约翰·杜卡斯（Curt John Ducasse）。

杜卡斯于1912年获哈佛大学哲学博士学位，在此期间，曾深受导师（即当时在哈佛任哲学教授的桑塔耶纳）的直接影响。他的论著甚多，主要有：《因果关系与各种必然性》(1924)、《哲学与基本教育之关系》(1932)、《哲学作为一门科学》(1941)、《本性、心灵与死亡》(1949)、《对宗教的哲学研究》(1953)、《再生信仰批判》(1961)和《真理、认识与因果关系》(1968)等等。他的美学思想作为其哲学体系的组成部分，主要反映在《艺术哲学新论》(1929)和《艺术、批评家和你》(1944)中。此外，他还发表了大量颇有价值的学术论文，其中有关美学的文章大都是对其代表作《艺术哲学新论》的诠释或补充。

在我看来，在美国美学发展史上，杜卡斯的《艺术哲学新论》同桑塔耶纳的《美感》(1896)均占有十分重要的地位。在此部著作中，杜卡斯在补充说明自然主义美学要旨的同时，从哲学美学角度对艺术的本质特征、审美价值、审美心理、审美客体、艺术与美的关系以及艺术的批评准则等重大艺术哲学问题做了全方位的透视和简明扼要的阐述。更值得注意的是，作者以开拓的精神、"六经注我"的方法，对广为人知的美学理论（譬如"模仿说""表现说""工具说""移情说"和"有意味的形式说"等等）进行了具体的分析、有力的批判，并且由此推衍出诸多独特的见解。下面仅就该书的基本思想作一简要评价。

1 艺术并非一项旨在创造美的活动

谈及艺术，人们往往将其与具有感性形象的绘画、雕塑、舞蹈、音乐和诗歌简单地等同起来，殊不知艺术与艺术作品是两个相互有别的概念。用杜卡斯的话说，艺术"是人类的一项活动，而艺术作品则是这项活动的产物"。那么，艺术又是一项什么样的人类活动呢？按照流行的观点，它常常被视为一项旨在创造美的事物的人类活动。自不待言，这种有关艺术本质的界说长期以来在公众心目中拥有相当的市场，在美学领域亦曾占有主导地位。这是因为，人们总是习惯于把艺术与美进行直接的类比，认定艺术就是按照某些"美的规律"创造美的事物，而美的事物则是供人观照和享受的审美对象。久而久之，便把艺术与美混为一谈，"总以为凡是美的就是艺术，或者说，凡是艺术就是美的；凡是不美的就不是艺术，丑是对艺术的否定"[1]。如此一来，即使面对丑的艺术作品（如非洲的原始木刻、罗丹的雕塑《老妓》或毕加索的绘画《格尔尼卡》等等），也几乎是视而不见，将其强辩为优美艺术的另一表现形态，即人所共知的"化丑为美"之说。杜卡斯对此表示异议。他鲜明而尖锐地指出："乍一看来，这种界说（艺术是一项旨在创造美的事物的人类活动）似乎有些道理，因为大部分人在其呼之即来的大多数艺术作品中确能发现一定程度的美……但我认为，只要稍加反思，就会发现艺术不能用美来界定。因为，尤其是在'当今'时代，我们看到许多名副其实的艺术作品非但不美，而是异常之丑。"[2] 事实上，天下万物，并非皆美。推而论之，艺术所表现的对象（无论是有形的还是无形的）既有美的，亦有丑的，艺术产品自然也不例外。那些所谓的"化丑为美"论者，大多是受到某种定义的影响，深信不美的东西不宜称之为艺术作品；要不然就是出于心理自卫的目的，生怕别人说他感觉迟钝，故而人云亦云，凭借一种全然寄

[1] 参阅赫伯特·里德：《艺术的真谛》（王柯平译，沈阳：辽宁人民出版社，1987年），第4页。

[2] 杜卡斯：《艺术哲学新论》（王柯平译，北京：光明日报出版社，1988年），第12—13页。

生的趣味或态度对待艺术。

杜卡斯坚信，美绝非艺术存在的先决条件。这不仅因为丑的艺术的确大量存在，而且因为美本身所固有的不稳定性。我们知道，主体对艺术作品的审美感知除了时代性、民族性、阶级性乃至个性之外，往往还将涉及一种周期性或变化性，这就好像日常生活中人们对于时装的审美追求一样。总是沿着肯定—否定的双重轨迹交叉运行。这样，今天会把自己以前认为美而且别人现在仍认为美的一幅绘画或一部乐曲判为不美。但这绝非意味着该幅绘画或该部乐曲曾经是，而现在已不再是艺术作品了！不用说，这种单凭主观体验或个人好恶来评判艺术作品的方式不仅是靠不住的，而且是荒谬的。因为"有些美的东西并非是艺术作品，而有些东西是艺术作品但却不美。依此看来，无论美与艺术这项活动之间的关系在现实中是多么密切，二者之间并不存在任何本质的联系。即便存在，也完全是出于偶然"[1]。英国著名美学家赫伯特·里德十分赞赏杜卡斯的上述见解，他曾严厉地斥责了那种将艺术与美混为一体的陈腐观念，认为它妨碍我们鉴赏真正的艺术。他断言：艺术并不一定等于美。无论是从历史角度，还是从社会学角度，人们都将会发现艺术在过去或者现在常常是一件不美的东西。

如此看来，艺术既然并非一项旨在创造美的活动，那么，有目的地创造美也并不一定就是艺术。例如，转动万花筒时组成的各种优美形状、阳光穿射棱镜时形成的绮丽光谱、把少量原油倾入水中时漂起的斑斓色彩等等，这些为了创造美而有意制作出来的东西固然美，但并非艺术作品。如此一来，杜卡斯给艺术家所规定的目的与任务自然也就不在于创造美，而在于客观地表现自我，即"凭借词语、线条、色彩和其他媒介，来恰如其分地表现自己某一特殊的、或难以名状的感受或情绪"[2]。

[1] 杜卡斯：《艺术哲学新论》，第16页。
[2] 同上书，第14页。

2 艺术即情感语言

艺术，正如李泽厚先生所感叹的那样，"可以是写作几十本书的题材"。如若翻开各种版本的艺术论著，首先跃然纸上的是"何为艺术"这个历史性的问题。迄今，尽管众多的理论家费尽心力，上下求索，试图从不同角度以不同方法来论证和界定艺术的本质，但终究未能达成一个较为统一的认识。

在《艺术哲学新论》一书中，杜卡斯逐一分析和评价诸多甚为流行的艺术观点，譬如"艺术即模仿"（柏拉图、亚里士多德）；"艺术即游戏"（席勒、斯宾塞、格罗塞）；"艺术即吸引手段"（马歇尔）；"艺术是一种愿望的想象性表现"（帕克、弗洛伊德）；"艺术即表现，表现即直觉"（克罗齐）；"艺术即情感表现"（欧仁·佛隆）；"艺术即经验"（杜威）；"艺术即感受传达"（托尔斯泰），等等。随之，他综合了上述各家学说的合理因素，提出"艺术即情感语言"这一独特的主张。[1]

这里所谓的"语言"，是广义上的语言，即"一种内心状态的表现"。至于"情感语言"，则指情感外化的语言，即对特殊情感的有意识的外化（或客观化）。用杜卡斯的话说，外化意味着客观表现行为，它旨在创造一种①至少能为艺术家所观照的事物；②在观照过程中，该事物将会把它所表现的情感、意义或意志再现给这位艺术家。自不待言，这种得以外化的东西，也会直接或间接地传达给他人，例如"审美消费者"（aesthetic consumers）。

值得注意的是，杜卡斯与一般的"表现论"者（如克罗齐、科林伍德）有所不同。他认为艺术表现并非完全是直觉的、盲目的或非理智的，而是有意识、有责任或有控制的。就其本质而言，艺术"不纯粹是自我表现，也不纯粹是客观的自我表现，而是有意识的客观自我表现……"[2] 对艺术作品的反复修改或润色过程令人信服地证实了这一点。

[1] 此说似乎与卡西尔（"艺术可以定义为一种符号、语言"）、苏珊·朗格（"艺术是情感的符号"）和科林伍德（"艺术必然是语言"）等人的艺术观有些相近共通之处。

[2] 杜卡斯：《艺术哲学新论》，第91—92页。

3 审美观照的基本特征

杜卡斯认为，人们对于特定的注意对象通常采取三种不同态度：接受型、效应型与判断型。艺术创造作为一项内在目的性活动，将不可避免地涉及这三个彼此独立但又相互联系的方方面面。一般来讲，"审美消费者"主要采取一种判断态度，而艺术家本人则在很大程度上采取一种接受态度，艺术批评家或鉴赏家则主要采取一种效应态度，以便对事物产生效用或影响。例如，画家使画布平面发生变化，雕刻家使大理石形状发生变化，音乐家使听觉环境发生变化，等等。

杜卡斯所谓的接受态度，也就是审美观照（aesthetic contemplation），即"对情感的内在目的性接受"。在西方美学史上，康德、叔本华、斯宾诺莎、立普斯以及浮龙·李等人在描述审美观照时，往往视其为一种不旁牵他涉的、非功利性的或以移情为特征的凝思状态或投射过程。基于此说，杜卡斯更为系统地分析了审美观照的本质特征。首先，他认为审美观照不等于注意，但以注意为先决条件。"皮之不存，毛将焉附"，这种简单的道理是不辩自明的。其次，他断言审美观照是凭借感受力的"倾听"或"静观"，是对某一事物的出现采取全然的开放态度。其间，"注意力被凝聚在审美观照的对象之上，其内心世界早已清理出一块领地，随时准备接纳该对象的情感价值"。再则，他判定审美观照像艺术创造一样，具有内在目的，它既不同于旨在追求纯快感、具有自身目的的游戏过程，也有别于制造某种有用之物、具有外在目的的工作活动。也就是说，审美观照旨在接受对象的情感内涵，获得审美感受，因为"感受的发生是真正具有内在目的的观照的完成"。最后，杜卡斯强调指出，审美观照并非一种奇异神秘的、唯有上帝的选民方可领悟的状态，而是一种普通常见的现象，一般人皆有无数次亲身的体验，"仅需要稍加内省，便可使人认识到这一事实。那些对他们自己是否知晓这一状态表示疑虑的人，最有可能亲自进入这一状态的场合，并不是频繁地参观艺术展览馆，而是缕述某些简朴但真正的审美趣味判断。例如，要判断一条特定领带的颜色是否与西装的颜色'谐调'，就等于判断从对色彩组合的审美观照中所得到的感受是否是快

感一样"。[1]

关于审美观照或审美态度的确立与维系问题，杜卡斯列举消极的条件与积极的诱因。所谓消极的条件，就是不要过于实用，而要在物我之间保持一定的"心理距离"。至于积极的诱因，则是指观照对象的美。因为，"美的对象比较容易引起人们的注意仔细观照，而丑的对象则颇费周折，需要人们花一番气力。这其中的原因在于：几乎每个人总希望艺术作品应该是美的，而完全不顾美丝毫不等于艺术这个众所周知的事实"[2]。我们知道，美的艺术作品作为一种吸引手段，往往比丑的艺术作品更具魅力。前者诱惑鼓励观照，后者则排斥阻拦观照。这样一来，丑的艺术会遇到人们的冷落，沦为审美意义上几乎不曾存在的东西了。

4 审美心理的三种形态

在描述审美心理特征方面，杜卡斯分析和论证了三种相互有别的知觉过程，即：移情作用、近情作用和引情作用。

（1）移情作用

"移情说"原属德国美学家立普斯的创举。移情作用意指主体将自身的情感与生命等投射、灌注或感入到客体中去。起先，立普斯试想以此来说明美的本质。但到了浮龙·李和兰斯菲尔德等人那里，则把移情作用与审美观照等同起来了，认为二者之间完全是一种孪生的关系，断言一旦移情作用不复存在，由其所引起的对别的活动的审美观照也就无从谈起了。杜卡斯则强烈反对这种观点。他认为移情作用是一种特定的心理过程，在审美活动中表现为一种特殊的审美心理形态，与审美观照乃至同情感有别。据他所见，移情作用并非审美观照的先决条件，"即便没有移情作用，仍然会有审美观照"[3]。例如，人们对色、香、味、形状、线条、运动等，不需要借助于什么移情作用，也能进行审美观照。

[1] 杜卡斯：《艺术哲学新论》，第112—114页。
[2] 同上书，第116—117页。
[3] 同上书，第120页。

杜卡斯认为，移情作用之所以被搞得神乎其神，其主要原因在于：①未能弄清移情作用一词的真实含义。在他看来，移情作用作为一种心理知觉过程，不是把自己感入对象之中，而是假托于其中。这样，"借助将自己假托于某一特定对象的其他（例如）人，我们便以直观自己本质的那种方式直观那种活动的本质或其他（人）的经验"[1]。②未能将移情作用与审美观照明确地区别开来。如前所述，移情作用通常在于把一件事物视为戏剧性代用品，或者说，是将事物解释成戏剧性动因或受因的过程。相反地，审美观照则对观照客体抱有一种全然开放的态度，是对客体之情感价值的内在目的性接受，旨在获得审美感受。③未能把移情作用与同情感区分开来。一般来讲，在移情过程中，我们将自己融入对象，但在同情过程中，对象则融入我们自己。用杜卡斯本人的话说："同情是真正直接的情感领域现象，而被（不恰当地）称为移情的现象与此不同，它是一种直接的认识现象。"[2]

（2）近情作用

"近情作用"这一术语为杜卡斯所创，意指"自己对什么什么的假定"，而非"自己对什么什么的感受"。近情作用作为一种知觉过程或戏剧性的解释方式，有别于移情作用。一般来讲，移情作用具有同向性和利他性特征，在解释事物时往往以模仿对方的倾向或行为开端。当你在模仿之时，另外一个自我——客体本身——实际上暂时取代了你自己。相形之下，近情作用带有近向性与利己性色彩，它在解释事物时是从"我们的自我出发，以（内在的和很大程度上是象征的）摹仿接近客体的倾向或行为为开端"。按照这种方式，客体基本上被知觉为（积极的或消极的）戏剧性工具。当然，这里所谓的戏剧性工具，并非是一种独特的操作工具，而是一种被动性经验（例如感受）的工具。杜卡斯曾以下述实例对移情作用和近情作用做了比较说明。他说：

挂在我面前的是一幅画，它描绘山边的一片草地，其间点缀着朵

[1] 杜卡斯：《艺术哲学新论》，第122—123页。
[2] 同上书，第123页。

朵鲜花,穿插着一条弯弯曲曲的小路,在不远处,这条小路消失在两片冷杉树林之中。在树林的背景上空,耸立着一座朦胧苍茫的、长满冷杉的高山,峰顶上银装素裹,白雪皑皑。现在,我将随兴之所至,以移情方式戏剧性地解释这幅风景画。我直观这条小路,觉得它似乎是分割了这片草地,或者是懒洋洋地把自己伸到鲜花丛中,尖尖的树梢直刺晴空;树枝从主干上伸张出来,吸取阳光与空气,高山耸起强健有力的、覆盖着葱木与白雪的肩膀……但另一方面,我亦可用近情方式来解释这片再现性风景的各个不同部分,也就是说,在观看它们时,不是从其作为自己的戏剧性动因或受因的角度出发,而是从其作为我的戏剧性工具的角度出发。于是,我感到那条小路是供人行走的,是通往可以想象得到的其他山景的;鲜花是可采、可嗅、可赏、可插入衣服扣眼和具有其他用途的东西;树林是铺满干松针"地毯"的阴凉之处,或者是熊豹、猩猩与蚊虫出没之地,要不就是避雨之所等等;高山则是供人攀登的,是危险或不便的东西等等。[1]

这里不难看出,近情作用是一种独特的心理活动或感知过程,可导致对客体本质的直接认识,但在多数情况并不一定构成审美观照,因为它对事实所抱的态度带有明显的实用色彩。

杜卡斯一般把近情知觉分为普通型与审美型。两者之间的基本差异在于:前者往往出于实用目的,偏向性大,看不到客体的情感价值或隐含意义,习惯于把客体视为同类的例证,而非个体。相反地,后者则摆脱了所有狭隘的、外在的和紧迫的目的之束缚,变得更为包容宽厚,能够进而探讨客体的个性,将不具备戏剧性的实体看成是戏剧性实体,诸如把一根线条视为一堵不可穿越的墙壁,把色彩当作具有冷暖之分的东西,把云团看成柔软舒适的床垫,等等。

（3）引情作用

同近情作用一样,引情作用也是杜卡斯提出的一个新概念,意指一种

[1] 杜卡斯:《艺术哲学新论》,第137页。译文有修订。

从外化某种特殊感受的客体中汲取这种感受的心理过程。这种过程在情感语言中，完全类似于在意义语言中被称之为阅读或诠释的过程。

引情作用并非什么神秘的东西，用通俗一点的话说，它是探求和开掘观照对象所外化的情感价值的过程。按照杜卡斯的观点，艺术是情感语言，艺术作品是外化特种感受的实体。人们在对其进行观照时，其独特的情感意义均隐含于相关的色彩、线条、音响、运动或气味之中，同时还内在于各种事物的活动、组合与相应关系之中。这就好像一种已知的意义，是靠写出或讲出的文学语言得以客观表观的。文字构成该意义的专用符号，通过阅读与诠释便可悟出其中的内涵。简言之，引情作用是对某一客体进行审美观照所产生的结果。它如同一把水瓢，用其可将积存在桶（审美客体）中的水（外化了的情感意义）盛出桶外，以供口渴者饮用。

5 美学的自由主义

杜卡斯的美学思想具有明显的双重特征。他一方面继承了桑塔耶纳的衣钵，宣扬自然主义美学观点（例如他认为"美是外化了的快感"，反对审美快感的无功利说）；另一方面，他标新立异，打出了自由主义美学的旗帜。事实上，杜卡斯也是哲学自由主义的倡导者，他所著的《哲学自由主义》一文就被选入《当代美国哲学荟萃》一书之中。据他所言，"自由主义这一名称兴许是一个最贴切不过的标签，可用来代表一种哲学立场"。自然，这一标签亦可用来代表他的美学立场。综观全书，杜卡斯在论述审美感受、审美客体、美与趣味、审美评价等重大问题时，无处不留下自由主义的印痕，无处不把自由主义奉为建构自己美学体系的理论参照框架。

（1）关于审美感受

基于审美观照的本质，杜卡斯直截了当地断言："审美感受是观照过程中所体验到的感受"。不言而喻，非审美感受则是非审美观照过程中所体验到的感受。然而，对于审美感受与非审美感受之间的这种分野，杜卡斯不以为然，认为二者并无本质的区别。他假定审美感受所关涉的不是感

受的种类,而是感受的强度,并且公然提出"在一定条件下,任何感受特性均可取得审美的地位"这一自由主义主张。[1]

显然可见,杜卡斯认为审美感受并非是纯然孤立的,而是从非审美感受那里转化而来的,或者说,是从实用性或功利性感受中脱胎出来的。但这里牵涉到"一定的条件"。什么条件呢?杜卡斯未做出具体的说明。他只是泛泛地提示人们要抛开或消除实用活动的诱因,提高或加强观照活动的地位。至于如何抛开、如何加强之类的问题,杜卡斯尚未明确交代。但有一点颇值得注意,那就是"感受"的多样性和丰富性。在他看来,"感受"并非单纯意味着快感或不快感。在人类丰富多彩的情感生活中,除了爱、恐、恨、怒、妒之外,许多别的感受是没有名称的,也无愉快或不愉快之分,但却是地地道道的感受。我个人认为,这一论断尽管带有假设的味道,但无疑有助于改善我们的思维方式,拓展我们对审美感受的理解宽度,或者说,可将我们从仅以快感与不快感去论证美感本质的狭小圈子中解脱出来,进而导入更为广阔繁杂的美感世界。

(2)关于审美客体

杜卡斯把审美客体简单地界定为审美观照的对象。它既包括形式,也涉及内容。形式是指一定的安排或序列,内容则指安排而成的任何东西。在诸多审美客体中,有的形式相同,但内容则各异(如一幅黑白风景画与一幅彩色风景画);有的形式相异,但内容则相同(如万花筒内的变化图式)。"形式与内容虽然明显有别,但两者不可分割,相互依存。完全没有形式的内容是不存在的,所有存在的形式皆具有一定的内容。"[2] 自不待言,杜卡斯对于审美客体的双重性以及形式与内容的辩证关系的论述,具有一定的借鉴价值,特别是对厚此薄彼的纯形式主义者来说。

杜卡斯将审美客体分为图案与戏剧实体两大类。他认为图案不单纯具有形式,而且也包含一定的内容。在图案中,形式方面基本上是由时空等关系组成的;内容方面则主要是由能够进入明显的时空关系之中的各种实体组成的,其中常见的有色彩与音响。就戏剧性实体而言,其形式方面通

[1] 杜卡斯:《艺术哲学新论》,第152页。
[2] 同上书,第163页。

常是由某一种类或类的实体构成的,例如一种"人"或"房子"等等;内容方面则是由具体情况中某一实体的特殊表现构成的。

杜卡斯似乎对上列有关审美客体的抽象议论不甚满意,因为它未能明确地告诉人们审美客体到底是指哪些东西。鉴于此,他随后设立了一个大胆的命题,声称"任何一种实体皆可被视为审美客体"[1]。因为,"从先验角度看,以审美观照态度来对待任何一个存在实体不是不可能的"[2]。这样,他把审美客体的领域大大地延伸扩展了,不仅将色彩、香气、味道、声音、形式及其这些因素的综合产物等物质实体全部纳入其中,而且破天荒地把运动、正义、正直、恶意、力量、敏捷、精力等等抽象实体以及像数学与逻辑学等非个性化实体也包括在内。总之,任何事物,只要能在审美观照中构成给人以情感体验的注意内容,就不再是认识的对象,而是审美的客体了。不用说,此类专断的自由主义美学观必然会在审美活动中造成一定的混乱,因为它忽视了审美主体的文化—宗教观念和生理—心理需求,忽视了审美意识的社会性、民族性、个性乃至阶级性,同时也忽视了审美客体的选择性与可能性。譬如说,无论我们试图怎样打消实用的念头,确立审美的态度(不管其可能与否),也总不会把飞扬的尘埃、散播的毒气、惨痛的车祸、恼人的噪音以及钻营的家鼠当作审美客体来观照欣赏吧!我猜想,审美力作为人类生存进化的自我防护手段之一,虽然不排除把丑的艺术作品看成观照的对象,但它在很大程度上会唤起主体自觉地避灾趋安,躲离或消除任何危及人类生存的有害之物的。

(3)**关于美与趣味**

杜卡斯认为尽管美不等于艺术,也非美学研究的全部内容,但的确是一个主要的方面。美有广义与狭义之分。广义的美泛指易于观赏的客体在审美观照中可灌输给主体以快感的能力。狭义的美"意味着审美上的完美(或近乎完善)";审美上的完善则指一种我们能够想象得到的,也就是最适合于审美观照的最美的(广义上的)特定事物。显然,这种区别有些牵强。实际上,广义的美与狭义的美是相辅相成的、并存互补的,不应孤

[1] 杜卡斯:《艺术哲学新论》,第180页。
[2] 同上书,第126页。

立地予以对待，也不可为了分类而分类。

同样，杜卡斯对于美的本质的探讨也几乎完全采取了一种自由主义的态度。他认为，美既不能用"认同感、时间检验与个人特定体验的方法来论证，也不可用技术的方法来鉴定"。美作为一种积极的直接价值，"对个体观察者来说是相对的"，它就像人的素质那样富于变化。例如，同一审美客体，甲称之为美，乙却判其为不美，甚至同一个人在不同的时间不同的地点也会作出不同的判断。基于这一现象，杜卡斯理直气壮地声称："根本没有某个特定客体之美的权威性见解。仅有的见解也只是个人的，或某一类人的。"趣味也不例外，其好坏也没有什么客观的检验标准，完全是个人的东西。"好趣味意味着我的趣味，或与自己趣味相投者的趣味，或者是我所想要迎合的趣味。"[1] 可见，杜卡斯本人尽管鼓励和诱导人们培养各种高层次的审美理想与情趣，但他对趣味问题所抱的个人自由主义态度，在客观上就助长或怂恿了各种离奇古怪、低级庸俗的趣味，致使有些艺术家或观众在从事艺术创造与审美活动中，几乎无视甚至违背了艺术与审美的客观规律。他们标新立异，从而制作和追求某些缺乏真正的审美价值的东西，譬如"手摸桌子"[2] "裸体涂色"[3] 之类的所谓的抽象艺术品。

（4）关于审美评价

顾名思义，审美评价是从美学角度来评价估量审美客体的审美价值。美与丑作为两种彼此对应的审美特质或审美范畴，构成了两种相互有别的审美价值。一种是积极的，给观照主体以快感；另一种则是消极的，给观照主体以恶感。但总的说来，二者均是直接的。如此一来，审美评价就相当于对直接价值的判断，也就是对美与丑的判断，对审美观照过程中所得到的快感与恶感的衡量和分析。

基于其自由主义美学观，杜卡斯认为审美价值完全是一个自由的王

[1] 杜卡斯：《艺术哲学新论》，第 227—228 页。

[2] 为了引人注目，有的自称为现代派的艺术家在举办艺术展览时，将一张旧桌子陈放在入口处，让来访观众用手随意触摸一下，然后便称其为"抽象×号"之类的"艺术作品"。

[3] 给男女裸体涂上各种颜料，让其在画布上来回滚动，随后再把着色的画布以某种形式装裱起来，当作"艺术作品"予以陈列。

国,"在那里,人人独往独来,均是绝对的君主"。也就是说,在审美评价方面没有权威可言。艺术批评家充其量也只配当向导,而非领导。鉴赏家也只不过是从事新闻报道的记者,或不善言辞的观众的代言人,其一切活动皆以间接性为主要特征。故而,期望审美鉴赏家来解决审美客体的价值评判问题,是一种荒唐的传统做法,这就好像请一位在饮食方面与我们口味相异的美食家来为我们点菜一样。

我个人认为,审美评价在很大程度上是一个见仁见智的问题,是一种带有浓厚的个人色彩的判断过程(譬如"有一千个读者就有一千个哈姆雷特"),既不能约束,更不可强制。正如杜卡斯所言:"不论是谁,都不得反驳任何他人对直接价值的判断,——这里是指对美与丑的判断。……这就是自由主义的表现。若要对其深究,搞清人们为何那样固执己见,非要坚持自己的直接评价,那是毫无道理的。"[1]诚然,在某种意义上,这种貌似极端的自由主义美学观可能贬低了艺术批评家以及鉴赏家的辛勤劳作,但我依旧认为,它在更大的意义上会增强大众的审美自信心,刺激其审美的敏感性,以及促进其审美的个性化。特别是在我国,由于文化的影响、心理的同构,以及思维的定势,人们在审美评价活动中太习惯于引经据典、追随名家和循规蹈矩了,致使独立意识贫乏,恭顺精神(或曰求"和"倾向)有余,忽视了个体的审美直觉能力与评判能力。这无疑会影响人们审美意识的发展,阻碍个体乃至社会审美化的进程。正是出于这一点,我贸然对自由主义美学所内含的合理因素作了如此积极的肯定。

[1] 杜卡斯:《艺术哲学新论》,第 242—243 页。

十五　里德的绘画艺术论[1]

以往的美学与艺术论著大都偏重于博大精深的理论探讨或充满思辨的概念构造。这对广大的美学和艺术爱好者（特别是初学者）来讲，难免会导致阅读与领悟上的艰辛困扰。而《艺术的真谛》一书则不然。该书作者赫伯特·里德（1893—1968）毅然摆脱纯粹理论的纠缠，抛开繁杂概念的游戏，凭借多年丰厚的艺术实践（里德不仅是一位广为人知的艺术评论家兼美学家，而且是位颇负盛名的诗人与画家），从视觉艺术的欣赏角度出发，专注于世界艺术的评介、艺术要素的归结、表现形式的探寻、审美价值的估量与审美心理的描述等，从而使此书具有全方位的透视性、浓厚的趣味性、丰富的知识性以及明显的简括性与可读性。凡涉猎过原著的读者，大都认为该书对于美学与艺术的初学者来说，如同"问路"之"投石"，"开门"之"钥匙"。当然，这并不是说，《艺术的真谛》仅仅是一部美学与艺术的入门之作而已。因为，其中蕴含许多有关艺术的意味及其审美特质等方面的独特见解，对于从事美学与艺术研究的专业人员来讲也不乏一定的参考价值。

赫伯特·里德与克莱夫·贝尔（1881—1964）和罗杰·弗莱（1866—1934）等艺术评论家，同属于"布鲁姆斯伯里团体"（the Bloomsbury Group of the Twenties）成员。同贝尔一道，里德极力为现代艺术流派的存在辩护，否认现代艺术走进了死胡同，认为"艺术的唯一的死胡同是恐

[1]　相关引文参阅里德：《艺术的真谛》（王柯平译，沈阳：辽宁人民出版社，1987年；北京：中国人民大学出版社，2004年）。此书属于艺术概论，按照专题写讫，各自独立成节，便于读者查阅。

惧"[1]。针对当时学院派保守分子对艺术所持的取消态度,里德疾呼"艺术现在是一个不可取消的个人主义的东西"[2]。艺术家可以无视外界的影响,自得其乐,探索自己心灵深处的奥秘。

里德的文艺论著甚多,其中《艺术的真谛》一版再版,最为流行。此书刚一问世,就得到英国《明星》艺术杂志的喝彩,宣扬它是一部"绝无仅有的最简明扼要的有助于艺术欣赏的艺术概论"。在这里,我们将结合本书的内容,就作者的美学思想与艺术观点作一简述。

1 艺术与美的关系

在艺术大师毕加索的画展上,有时会遇到这种情景:面对其现实主义绘画作品(如《保罗》),人们喜形于色,交口称赞:"这人画得多像,真像!""这才是大师的手笔,真正的艺术。"然而在其立体主义或象征主义绘画作品(如《三名乐师》与《格尔尼卡》)之前,观众的反应就不尽一致了。有的叫绝;有的道丑;有的迷惑不解地看上几眼,匆匆而过;有的竟悻悻然地抱怨:"这画乱糟糟的,多难看!""这也算是艺术?"……显然,在不少观众眼里,艺术与美之间犹如1+1=2的算式似的,完全是种等值的关系。这样,每观照一件艺术品时,总是有意无意地以美作为衡量艺术的直接尺度,坚信美即艺术,艺术即美。诸如此类的观点,在许多评论艺术的文章或专著中颇为常见,譬如:"艺术能给人以美的享受""艺术的根本目的在于创造美或美的感性形象"等等。针对这种所谓的"艺术常识",里德表示异议。他认为"艺术与美之间并无必然的联系"(第3节)。两者是有一定区别的,绝非一种等值交换的关系。里德进而强调指出:我们对艺术的许多误解,主要由于长期以来把"艺术"与"美"混为一谈了。"我们总以为凡是美的就是艺术,或者说,凡是艺术就是美的;凡是不美的就不是艺术,丑是对艺术的否定。"(第4节)殊不知这种陈腐的观念"是妨碍我们鉴赏艺术的根本原由,甚至对于那

[1] 里德:《现代绘画简史》(刘萍君译,上海:上海人民美术出版社,1979年),第235页。
[2] 同上书,第235页。

些美感十分灵敏的人来说也是如此。……事实上，艺术并不一定等于美；这一点已无须翻来覆去地重申强调了。因为，无论我们是从历史角度（艺术的历史沿革），还是从社会学角度（目前世界各地现存的艺术形态）来看待这个问题，我们都会发现艺术无论在过去还是现在，常常是一件不美的东西"（第4节）。

为了证实上述观点的合理性，里德首先踢开了理论上的羁绊，否定了庸俗的"快感论"美学，认为如果把美限制在给人以快感的范围内，那么，按照美即艺术的传统观念，吃、喝、嗅给人的肉体快感便与艺术等量齐观了。也就是说，一杯"味美思"葡萄酒所引起的快感与欣赏名画《蒙娜丽莎》所体验到的快感之间，没有什么本质上的区别了，均可被视为一种美的艺术享受。接着，里德借用古典美学观念和艺术理想，对美与艺术重新作了界定，断言美是一种特殊的人生哲学的产物，它具有人的特点，使所有人的价值得到升华……而艺术则是对自然的理想化，特别是对人的理想化（第6节）。其后，里德以一尊希腊爱神的雕像、一幅拜占庭圣母的绘画和一具非洲科特迪瓦的原始偶像木刻为例，对艺术与美的关系作了图解式的说明。可以想象，从表象上看，前两者形体完美、比例适度，是美的；后者则狰狞可怖，是不美的，或者是丑的。"但是，不管其美丑与否，所有这三件东西都是名副其实的艺术品。"（第6节）因为，检验一件艺术品，不能仅以其外表形象及其观众的生理与情绪反应为唯一标准。艺术作为自然与人的理想化，除了其形式价值之外，还应具备意境和精神内涵、心理和哲理情趣。那么，艺术作品的表象美或表象丑是如何产生的呢？里德将其归于不同的艺术理想。认为希腊雕像（如"米洛斯的阿佛洛狄忒"）之所以秀美，是因为它遵循了那种丽雅而静穆的古典艺术理想或美学观念。拜占庭绘画（如"圣母玛利亚与圣子登基"）之所以高致，是因为它意在追求那种神性的、理智的和抽象的拜占庭艺术理想。非洲科特迪瓦黑人的木雕之所以丑陋，是因为它表现了那种悲天悯人的、对神秘严酷的世界感到恐怖的原始艺术理想。

讨论的结果，里德建议把艺术与美学区别对待，切勿混为一谈，认为"在关于艺术的讨论中，之所以出现混乱，正因为未能把美学与艺术明确

地区别开来"(第8节)。严格地说,美学是一种知觉科学,仅限于对观照客体的物质特性和情感价值的知觉组合过程。而艺术则是一个更为广阔的范畴,旨在传达感受和认识,创造有愉悦性的形式并借此来表现主客观世界的内在精神。可见,艺术的内容包含着比情感价值更多的东西,与美或美学的特质不完全是一回事。

总的看来,兼容并包是里德艺术观与美学观的特征之一。比如,由于受叔本华的影响,里德也宣扬"一切艺术在于追求音乐效果"的主张,并把艺术界定为"一种旨在创造出具有愉悦性形式的东西"。随后,他对克罗齐的"艺术即直觉"说倍加赞赏,但又觉得"直觉"是一个模糊不清的概念。于是,他提出了"艺术即表现"的观点。出于自圆其说的目的,里德采取了"六经注我"的方法,抽取了托尔斯泰与华兹华斯的"传达说"的合理内核,奉其为"表现说"的基石。最后,又借著名艺术家马蒂斯之口,敲定艺术在于运用组合或"装饰方式来安排画家借以表现自我情感的各种因素"(第86节)。通过这番引经据典,里德合二为一,把艺术的职能界定为"表现情感和传达认识"(第87节)。可见,里德的艺术观是广采博纳的结果。因此,研究里德的艺术观和美学观时,必须分析其全部演化过程。

2 美感的基本特征

美感在英语中有两种常见的表达词组:一是" the sense of beauty ",再就是" the aesthetic feeling "。从字面上看,尽管两者皆可译作"美感",但各自的内涵不同:前者泛指"审美的感官",后者广喻"审美的感受"。这两者之间似乎存在一种因果关系,既有关联,又有区别。里德在论述美感时,未就两者之间的差异专门进行具体的分析,而且在用词上也比较笼统。故此,我们只能从行文中自觉地加以判别了。

在里德看来,艺术旨在创造具有愉悦性的形式。"这些形式可以满足我们的美感。而美感是否能够得到满足,则要求我们具备相应的鉴赏力,即一种对存在于诸形式关系中的整一性或和谐的感知能力"(第1

节)。这里所谈的"美感",主要是指"审美的感官"。那么,里德又是怎样解释这种"美感"的呢?其基本特征又表现在哪些方面呢?他认为人的美感大体上是一种定势,具有静态性、抽象性和直觉性等特征,是艺术活动的基础。谈到艺术活动,里德将其概括为 3 个阶段:①知觉阶段:对物质特性——诸如色彩、音响、姿势以及许许多多更为复杂的和尚未得到解释的物理反应——的知觉。②组合阶段:把知觉到的东西组成具有愉悦性的形状或图案。③表现阶段:取决于先前发生的感性知觉过程和愉悦性形成组合过程。作为美感,仅涉及前两个阶段,唯有艺术创作才涉及第三个阶段。

如前所述,里德是反对"生理快感说"、推崇"审美快感说"的。他把起于愉悦性形式关系的快感视为美感,认为这是"一种情感的起伏波动现象,其表现形式有史以来就非常难以确定,令人迷惑不解"(第 3 节)。值得注意的是,此处所谈的"美感"与前番不同,基本上是指"审美的感受"。这种"美感"是不确定的和复杂多变的,要从理论上加以阐明是格外困难的。于是,里德只好乞求美感的模糊论,给其蒙上一层神秘的色彩,打上不可知的标记,随后又匆匆忙忙地将其抛给读者而撒手了事。里德此举颇有些"宜粗不宜细"的味道,这不禁令人想起一副名联的上句:"天下事,了犹未了,何妨以不了了之。"实际上,里德在许多问题上均采用这种处理方式。

概而论之,在美感问题上,里德集"快感说"与"移情说"之大成,偏重于艺术审美心理的描述,认为美感是人们于凝神观照具有愉悦性形式的对象过程中所产生的一种精神快感或情感波动,这种快感的诱发及其强度与移情作用密不可分。然而,比较说来,里德最推崇的是美感的"直觉说"。他宣称艺术品是情感的产物,而非思想的结果;是真理的象征,而非真理的直述;艺术的魅力只能靠直觉领悟,而非靠理性分析。因为,"仅靠解释或界定的方法,也就是说,仅靠对艺术作品进行有目的的分析,是不可能从作品中获得快感享受的。这种快感是在与整个艺术作品的直接交流中产生的。一件艺术品常常令人惊讶不已,当人们尚未意识到其存在时,它早已开始发生效用了"(第 27 节)。

3 艺术品的要素分析

作为一名艺术家兼批评家,里德凭借多年的实践经验,对艺术作品的构成进行了较为翔实的分析,并归纳出4种基本要素——线、调、色、形。

(1)线

纵观世界艺术的历史发展,从西班牙阿尔塔米拉洞窟壁画中的野牛到野兽派绘画中的轮廓,从中国敦煌壁画中的飞天到工笔白描中的勾勒,线条一直处于十分重要的地位,且在长期的演化过程中愈富有含蓄性、表现性、象征性与抽象性。线条形状各异,功能有别。例如,柔丽的女体与精美的花瓶可用曲线来勾描,飞泻的瀑布与辽远空阔的地平面可用直线来表现,奔流的江海与起伏的山峦可用波状线来象征,飘动的云彩与巨大的树冠可用蛇形线来暗示。可见,线条的审美意味与艺术功用是丰富多样的。故此,若将线条称为人类高级精神文明的一种积淀,是再合适不过了。

里德充分认识到线条的价值,把它奉为艺术品的最基本的要素。他认为在视觉艺术中,线条极富有意味,能够表现运动,暗示出块体,展现出三度空间形式的意境(第26a节)。因此,无论在东方,还是西方;无论在遥远的过去,还是当今的时代,我们将会发现线条在造型艺术中具有非常普遍的意义。正如英国画家威廉·布莱克所言:艺术品的好坏取决于线条。"弹性的线条愈独特、鲜明、坚韧,艺术作品就愈是完美。否则,作品就会显得缺乏想象,给人以拾人牙慧、粗制滥造之感……"(第66节,译文有修订)法国画家安格尔亦有同感。他把线条视为绘画艺术的基础,建议画家不要虚度哪怕是一天连一根线条也不画的日子,宣称线条就是素描,就是一切,认为即便是烟雾也必须用线条来表现。[1]

在中国绘画艺术中,线条的功用表现得尤为突出。事实上,中国绘画在相当程度上是以富有骨气韵味的线条来取胜的。一般说来,中国绘画的观众,凭借移情或想象,便可从其富有弹性的线条中领略到一种美的韵律

[1] 安格尔:《安格尔论艺术》(朱伯雄译,沈阳:辽宁美术出版社,1979年),第34页。

或节奏。里德通晓中国山水画的奇妙之处。所以，当英国著名风景画家康斯太勃尔嘲笑"画了 2000 年但不知明暗对比为何物的"中国画家时，里德挺身而出，竭力驳斥，指出康斯太勃尔这种见识的局限性是由于他本人对中国艺术太缺乏了解。与此同时，里德还进而辩解说："中国艺术没有明暗对比并非因为中国艺术家无能或落后，而是因为他们在认识自然的过程中没有发现这种特殊的空间特征，没有觉察到光影效果，但却发现了线条节奏。在他们看来，线条节奏与变幻无常的阳光投射在外物上时所产生的偶然效果相比，更具有本质意义。中国艺术家偏爱线条的真正目的是为了取得某种自然而稳定的艺术效果。"（第 69 节）

里德之见固然可贵，但稍嫌浅略了一些。众所周知，线条是中国艺术的灵魂。无论彩陶、绘画、书法、雕刻等均以线条之美著称。实际上，在中国画论中，"画"与"绘"是有一定区别的。王昭禹曾言："画绘之事不过五色而已。模成物体而各有分画，则谓之画；分布五色而会聚之，则谓之绘。"[1] 简言之，"画"指勾线，"绘"指着色。中国绘画十分讲究以笔达意，以形写神。而线条作为一种表现媒介，与笔、意、形、神紧密相连。对于中国画家来说，笔下线条的曲折波动、盘绕往复、跳跃交错、疏荡聚散，与画家刹那间的心态意趣默契相通。正如伍蠡甫先生所说："对国画来讲，线条乃画家凭以抽取、概括自然形象，融入情思意境，从而创造艺术美的基本手段。国画的线条一方面是媒介，另一方面又是艺术形象的主要组成部分，使思想感情和线条属性与运用双方契合，凝成了画家（特别是文人画）的艺术风格。"[2] 不言而喻，伍先生的宏论似乎要比里德更高一筹。

（2）调

"调"（tone）原本是音乐术语，转用到绘画上，往往是指"色调"。从艺术作品中看，色调的实际功用是非常明显的。通常，"正是透明的色调，和在某种程度上表现出来的光的反射，把物象向前突出，使形象具有立体感"[3]。

[1] 伍蠡甫：《中国画论研究》（北京：北京大学出版社，1983 年），第 42 页。
[2] 同上书，第 43 页。
[3] 《德拉克罗瓦论美术和美术家》（沈阳：辽宁美术出版社，1981 年），第 307 页。

色调是一种极其微妙的视觉效果，一般产生于冷暖色之间的关系、明暗对比中的层次变化与空间氛围等因素。有关色调的内涵，罗斯金在《近代画家》中作了剖析，认为色调"首先是指物体形象与关系之间的虚实对比，这些画中的物象忽近忽远，若明若暗，相映成趣，组成完美的关系……其次，是指明暗之间的色彩关系，这种关系使人即刻感到光的变化"（第 26b 节）。然而，里德认为罗斯金对色调的上述解释不甚清楚。他从艺术实践的角度出发，提出"最好是把色调问题当作一个技术发展问题来加以处理"（第 26b 节）。断言色调是明暗对比的产物，能给块体以充分的空间表现。通常，画家借用线条的粗细变化便能暗示出一件物体的明暗分布或光的流动（强度与角度）来。随之，再经过色彩调配，比如用一定量黑色颜料去冲淡光的亮度，或者采取纯原色并置的方式，以便形成明暗对比。这样，综合两者，色调从中就应运而生，安坐其上了。就效果而言，色调似乎笼罩着整个画面，使画中的图案或结构"完全淹没在由光影形成的自由节奏与协调对比之中"（第 26b 节）了。

（3）色

色彩是艺术作品的主要因素之一。有位法国艺术家曾说过：色彩对绘画有一种装饰作用。色彩如同一位美丽的宫中小姐，有助于促进作品的真正完美，所以它往往显得格外迷人。现代艺术的代表人物康定斯基对于色彩的功能有着深刻独到的见解，认为每一种色彩都是一首独立优美的歌曲，令人心醉神迷。色彩直接影响心灵，可与观众建立情感上联系，引起相互的共鸣，或一种震撼人类灵魂深处的喜悦。比如，蓝色给人以平和之感；绿色给人以宁静之感；黑色给人以沉寂之感；紫色给人以冷峭之感；白色给人以纯洁之感；鲜丽的朱红则像火焰般恣意地撩人，使人猛生兴奋昂扬之情；耀眼的柠檬黄给人以强烈的刺激，如同震耳欲聋的喇叭的尖叫声一样，教人仓促不安，渴望能够尽早沉浸于绿色的宁静深处。总之，正如马克思在《政治经济学批判》中所指出的那样："色彩的感觉是一般美感中最大众化的形式。"[1]

[1] 马克思：《政治经济学批判》（北京：人民出版社，1976 年），第 134 页。

里德对色彩的表现力作了充分的肯定，对用色亦进行了较为系统的分析，并按照色彩的多种功能归纳出 4 种不同方法。①自然法。即以色彩来增强描绘对象的真实感或逼真感。这是色彩的自然功用。无论原始人还是现代人，无论是艺术大师还是初学画画的儿童，都知晓这一用色方式。②预示法。在这里，"预示"与象征几乎是同义词。在众人眼里，石器时代的彩色岩画常常被看成是自然用色法的产物，而里德之见与此相悖，认为岩画中的色彩也许具有一定的象征意味。他进而举例说："尽管一棵树也许是棕色的，一座火山是黑色的，头顶的天空是灰色的，但若让一个小孩自由选择色彩，他总把树画成绿色，把火山画成红色，把天空画成蓝色。"（第 26c 节）之所以如此，正在于色彩的预示功能。当然，这里面也包含着一定的心理因素和习俗影响。通常，人们总是惯于把"树"与"绿"、"火"与"红"、"天"与"蓝"联想在一起，而色彩的预示效用则正可用来迎合这种联想的相对定势。③调和法。提及调和用色法，人们会自然而然地将其与画家的调色板联系在一起，似乎这一切都是在调色板上完成的。事实并非如此简单。一般来讲，调和法要求艺术家专注于画面的色彩分布，围绕作品的主色按一定比例调配色彩，以期产生层次变化的色调价值。那么，以何种"比例"来"调配"色彩呢？这就取决于艺术家本人的审美理想与情思意趣等变因了。里德贬斥了 18 世纪那些死抱住调色板不放的画家，讥笑他们为了单纯追求所谓的色彩和谐传统，结果弄巧成拙，把画面的色彩搞得模糊不清，如同棕色肉汁似的。反之，里德对康斯太勃尔、泰纳和塞尚的用色方法大加推崇，认为自然性、鲜明性、丰富性和象征性是用色的要诀。基于塞尚的观点（"有丰富的色彩，就有完美的形式"），里德断言：在一定意义上，"色彩决定形式"；"形式是直接用色彩表现出来的，它与光影（明暗对比）的关系不大"（第 26c 节）。最后，里德论述了④纯粹法。此法主要是表现色彩，而非形式。故此，逼真与否便是次要或第二性的了。利用纯色，使画面色调在相对强度与相关块面的对比中构成层次变化，从而产生一种强烈的装饰效果和感性魅力。这在波斯的微图画家与野兽派的开山祖马蒂斯的作品中表现得尤为明显。

(4) 形

形式是艺术作品最难把握的要素之一。形式，在一定意义上，也是艺术创造的基本目的。克莱夫·贝尔与赫伯特·里德皆重视形式在艺术中的价值。前者认为艺术在于创造"有意味的形式"（the significant form）[1]，后者亦宣称艺术在于创造出"有愉悦性的形式"（the pleasing form）。尽管两人使用了不同的术语，但其中隐含的内在联系和对形式的肯定是显而易见的。

值得注意的是，里德在总结前人之说与自我体验的基础上，率先提出了"形式意志"（the will-to-form）这一新的艺术观点，所谓"形式意志"，是那种想要"创造一个均衡、整一的图案或块体的欲望"（第12节）。或者说，是指一种与艺术家的个性特征密切相关的"创造性的意志活动"（第89节）。没有这种"形式意志"，艺术家就不可能制作出有意味的上乘之作来。

那么，什么是形式呢？常见的界说总倾向于把形式与某些规则等同起来，认为形式就意味对称或固定的比例等等。里德对此持否定态度。他断定形式是对各相关部分的组合排列，具有可见性的形状。艺术形式是"一种特殊的形式，即一种以某种方式能够打动我们的形式"（第16节）。一尊雕像的美、一幅绘画的美，甚至于一位运动员的体形美，都有赖于某种能够"打动我们"的具有外显形象、精神内涵或内在活力的有机形式。故而，每当我们凝神观照一件具备此类的形式的艺术品时，我们将会产生不同程度的情感反应或心灵震撼，会不知不觉地"把自己感入（feel ourselves into）"对象中去。比如，面对葛饰北斋的版画《巨浪》，"我们的情感将会汇入那奔流的巨浪之中。我们跃入巨浪，随着巨浪一起升腾，感到在起伏的波涛与地心引力之间存在一种张力，随着浪峰摔成碎沫，我们感到自己伸出愤怒的双手，试想撕裂隐藏在下面的怪物"（第18节）。

[1] 贝尔：《艺术》（周金环、马钟元译，北京：中国文联出版公司，1984年），第6—24页。

基于柏拉图的形式观（柏氏曾把形式分为"相对形式"与"绝对形式"两种），里德把艺术形式分为"建筑形式"与"象征形式"两种。前者是有机的、动态的或开放的，后者则是抽象的、静态的或封闭的。古希腊艺术讲求理智、法度或数比（如黄金分割律），其艺术形式常常使人体验到一种类似从建筑中得到的审美的快感。巴罗克艺术更是有过之而无不及，其绘画艺术形式与建筑艺术形式似乎一脉相承，有着明显的共性（详见第26d节）。从艺术以及艺术社会学的角度看，"建筑形式"不仅隐含一种由轮廓线和序列变化中的块体等因素构成的动态性"节奏"，而且还可以折映出艺术家与其所处的时代的文化之间的联系。

要想分析和了解"象征形式"，里德认为只能求助于一种心理学假说，从潜意识生活入手（里德曾有过"艺术反映的是一种潜意识"的说法）。这里，他援引罗杰·弗莱的话说："艺术可能与唤起生活中各种情感色彩的基质，也就是与唤起实际生活中特定情绪的事物有关。艺术似乎是从我们的生活中汲取情感的养料，通过时空来揭示某一情感的意义。或者说，艺术旨在揭示各种生活情感在心灵上打下的烙印，而不是唤起实际的经验，从而使我们在没有经验局限和特定导向的情况下产生一种情感共鸣。"（第26d节）顺水推舟，里德把"象征形式"界定为对"模糊不清的主观情感的具体显现，是一种明确有形的东西"。同时还宣称"许多艺术的魅力，从其形式上看，都是不知不觉地从这种象征性形式的创造过程中派生出来的"（同上，译文有修订）。

总之，线、调、色、形作为艺术品的构成要素，是相辅相成、不可分割的。因为，"由这些因素组成的整一体，要比其简单的总和更富有价值"（第27节）。在实际创作中，任何顾此失彼或厚此薄彼的表现方式都会有损于艺术作品的整体美。当然，这些要素的组合绝非机械的拼凑，而是有机的创造过程。其间，艺术家将绞尽脑汁，倾注全部心血，凭借个性这一无形因素，从线、调、色、形之中引出合力，使其构成"一个包含着艺术家对主题的直接情感领悟的整一体"。

4　艺术的价值与表现

纵览全书，里德在不同场合曾对艺术的价值有过不同的说法。他时而宣称"艺术的价值有赖于人类情感的深度"（第 75 节）；时而断言"艺术的价值在于以简明的表现手法对生活作出诗意的、宗教的或哲理的诠释"（第 66 节）；时而又认为"艺术价值在于表现了一种艺术家只有依靠直觉力量才能把握得住的理想的均衡或和谐"（第 90 节）。最终，他又得出艺术的价值"在于表现了永恒的人性"[1]（同上）这一结论。

单独看来，上列说法具有合理的内涵。但就其一点而论，不是失之偏颇，便是失之空泛。因此，要综合起来看，从总体上去把握。事实上，里德在先前的讨论中是兼顾到艺术价值的多重性特点的。他曾把艺术的价值归为以下三种价值的总和：①形式价值（愉悦性、抽象性、和谐性）；②心理价值（同情感、趣味性与潜意识生活）；③哲理价值（精神内涵的广度与深度、隐含在作品中的普遍意义）。显然，里德在相当程度上同康定斯基一样，是推崇"形神兼备"的艺术价值观的。遗憾的是，他仅勾出一个粗线条的框架，犹如蜻蜓点水似的，未能对这三种价值的主次顺序与相互关系等进行翔实深入的探讨。

简言之，艺术表现过程是一个由表及里再及外或以形写神的创造过程，用里德的话说，是一个抽象化或理想化的过程。在这一过程中，艺术家主要凭借其富有想象力的感官去观察和把握描绘的对象或创作的材料，但这个感官"从不停滞在事物的表象或外形上，它抛开事实的所有表象，直捣其火热的心脏，只有这样才会使它心满意足；不管对象拥有什么样的表象、五花八门的外观和状态，都将无济于事；它会深入内部，追根寻底，汲取对象的精髓：一旦亲临其里，它会随心所欲地拨弄起对象身上的鲜枝嫩叶，这样一来，真理的汁液就不致外溢；其后它随意加以整枝修剪，使其结出丰硕果实，而不是衰变成老树上的枯枝秃丫。然而，这项工作往往很难处理，容易出现差错。这就需要抓住根本，把握住事物的中心

[1]　约翰·罗斯金曾有"艺术是人类本性的赞歌"之说，里德此处的观点似乎与罗氏暗合。

实质。整枝修剪之后即可罢手,因为使命到此已告结束。总之,"艺术想象力不是单凭视觉、声音和外部特征来观察、判断和描绘"对象的,而是从对象的内部实质出发,对其进行论证、判断和描绘(第 67 节)。以上论断出自约翰·罗斯金之口(1846 年)。里德借题发挥,推崇备至,认为这一论断"向全世界展现出一种崭新的艺术理论,一种后来为整个现代艺术运动奠定了基础的理论"(同上)。此见解能否成立,有待进一步研究;但可以肯定,罗斯金的确道出了绘画艺术创作的真谛,并使人油然想起王国维的一段诗论——"诗人对宇宙人生,须入乎其内,又须出乎其外。入乎其内,故能写之。出乎其外,故能观之。入乎其内,故有生气。出乎其外,故有高致。"[1] 诗与画虽属不同的艺术门类,但两者具有明显的共性。常言道:"诗是有声的画,画是无声的诗。"如此看来,罗、王二公之见在相当程度上可以说是异曲同工、默契暗合了。

除了艺术的价值及其表现过程之外,里德对艺术的表现方式又是怎样看待的呢?在评价巴巴拉·海普沃斯的艺术成就一节里,他专就这个问题发表了自己的看法。海普沃斯是一位像毕加索那样风格多变的现代艺术家,主要以现实主义与抽象主义为基本表现方式。在她看来,这两种方式各有千秋,相互补充,认为用"以现实主义方法进行艺术创作,可增添你对生活、人类和地球的爱。以抽象主义方式进行艺术创作,会使你的个性获得解放,知觉变得敏锐……"(第 82a 节)里德是"艺术创作自由说"的积极鼓吹者,此时似乎从海普沃斯的艺术实践和艺术观点中得到了巨大的鼓舞,故而趁机大肆宣扬:现实主义与抽象主义作为两种不同的表现方式,艺术家可以在其间游来荡去,自由选择;艺术家应该保持表现手法上的灵活性,不必为风格的转换变化怀有任何顾虑,因为这"未必是深层心理作用的结果,而只不过是方向与目的地的更改而已"(同上)。我个人认为,里德之见颇有借鉴意义。艺术创作不同于机械生产,可按照固定的程式去制造合乎特殊要求的产品。艺术创作是一项高级的精神性的实践活动,有赖于艺术家的观察力、感知力、判断力,特别是想象力等个性因素。因此,为

[1]　王国维:《人间词话》,姚柯夫编《〈人间词话〉及评论汇编》(北京:书目文献出版社,1983 年),第 25 页。

了创造出艺术风格独特、审美价值丰富的作品，艺术家在表现方式上理应享有充分的自由和广阔的选择余地，以便创造出内容美、形式美、风格亦美的多样化的艺术品来。

从《艺术的真谛》发表算起，距今已 90 年了。它尽管不乏闪光的思想与精辟的见解，但整个看来系统性与深刻性尚嫌不足。作者曾提出许多颇有价值的问题，但未能展开深入的探讨，故给人以散、浅、杂之感。此外，鉴于里德本人的思想基础（他曾支持超现实主义等现代艺术流派，信奉过共产主义，后从马克思主义转向无政府主义），其美学观与艺术观皆带有一定的随意性和混杂性，这就要请读者们按照科学方法去分析判别、除伪存真了。

十六　沃尔佩的理性诗学观[1]

在现代意大利哲学与美学界，除了世人皆知、影响深广的一代哲人克罗齐和葛兰西之外，再就是成绩卓著、独树一帜的后起之秀德拉·沃尔佩（Galvano Della Volpe，1895—1968）了。

作为战后新实证主义马克思主义的创始人，德拉·沃尔佩的哲学与美学思想经历了一个相当长的历史发展过程。他早年研究秦梯利，尔后兴趣又转向休谟、亚里士多德和伽利略。通过对秦梯利活动主义和后康德唯心主义的着力批判，对休谟经验主义的重新估价，继而对克罗齐的神秘论美学的剖析扬弃，他逐步接近马克思主义历史唯物论哲学与美学原则。从1939年到1965年，他本人一直在墨西拿大学教授哲学史。1943年参加抵抗运动，1944年加入意大利共产党，成为马克思主义者，随后创立了举世瞩目的德拉·沃尔佩学派。

他的前期代表作有：《大卫·休谟的经验哲学》（1933—1935）、《逻辑原理批判》（1940）、《浪漫主义美学的批判危机》（1941）。成为马克思主义者以后，其主要著作有：《马克思主义关于人类解放的理论》（1945）、《作为实证科学的逻辑学》（1950）、《卢梭与马克思》（1957）、《鉴赏力批判》（原译《趣味批判》，1960）、《论辩证法》（1962）及《历史辩证法的钥匙》（1964）等。

《鉴赏力批判》（Critica del Gusto / Critique of Taste）作为德拉·沃尔佩的美学代表作，是20世纪美学发展史上的重要转折点之一。该书在倡导历史唯物主义艺术理论立场的同时，反对普列汉诺夫和卢卡奇的社会学

[1]　相关引文参阅沃尔佩：《趣味批判》（王柯平、田时纲译，北京：光明日报出版社，1990年）。

还原论，批驳克罗齐和新批评的形式主义非理性论，彰显概念意义与审美效应之间不可分割的内在联系。为此，作者从整体性角度出发，在重新评价艺术作品时，一方面参照较为基本的认识论原则，侧重分析该原则与人类所希冀的科学与道德秩序的本质联系；另一方面依据较为专门的技术性原则，侧重揭示该原则与艺术特有的语义层面的密切关联。

在诗歌鉴赏方面，该书着力推举社会学方法和社会学诗学。在当时，社会学方法具有拨乱反正的作用，有助于抵制、平衡和补充流行的结构主义和语义学诗学理论，有助于将读者的目光从穷究文本的字面含义上引向探寻其深远的历史背景之中。与此同时，具有风格学特质的社会学诗学，则以历史唯物主义认识论为基础，以经验逻辑为条件，同时以语义辩证法为准则，从"理性诗学"中驱除了形式主义（忽视内容）和唯内容论（忽视形式）这一对怪物，从而为解开诗歌艺术之谜开辟了可靠的途径，提供了科学的方法。

在哲学方法上，德拉·沃尔佩试图把马克思主义建设成为一门最高级的经验的社会科学，即一种非教条的、非形而上学的和按照事实来确定方向的社会科学。为此，他主张把马克思主义的研究方法同认识科学的逻辑联结起来，提倡人文科学和自然科学相互补充，欲将其共同的认识论基础建立在逻辑经验之上。在理论方面，他想竭力保持马克思主义辩证法的科学性，使之免遭黑格尔唯心主义的污染，于是，便从否定马克思主义同黑格尔之间存在方法上的连续性入手，认为马克思主义并非像恩格斯所说的那样，只是拒绝了黑格尔的保守体系，继承了其现成的辩证方法。他指出：对黑格尔的体系和方法作这样的分割是不可能的，因为马克思始终认为其体系与方法之间存在着直接的联系。他断言，马克思"剥掉了先验的、唯心主义的和思辨辩证法的神秘性"，提出一种和黑格尔的思辨相反的方法，用一种特别的抽象、确定的抽象来反对黑格尔的一般的抽象、不确定的抽象。这种所谓的"确定的抽象"，就是"科学的辩证法"，就是一般的科学实验方法，其符号是具体—抽象—具体的辩证循环，而非黑格尔的抽象—具体—抽象的思辨轮回。前者显然包含根据科学规律建立起来的认识论，而后者则混淆了概念和实际事物的

发展进程。[1]

在美学领域，德拉·沃尔佩坚持辩证唯物主义立场，推崇现实主义文艺观，反对克罗齐唯心主义美学思想，批判浪漫主义神秘论美学方法，主张从社会历史的基础、背景和理性价值出发，去探寻艺术的意义、特性与规律。与此同时，他兼容并蓄，吸收了结构主义语言学、语符学的研究成果，融入了审美符号论的合理成分，调节归纳出语义辩证法的基本原则，从而有效地推动了文艺诗歌阐释学和符号论美学的发展。另外，为了消除恩格斯所说的"忽视现象"（即重内容轻形式的现象），他对艺术形式与内容的传统意义及其辩证关系作了新的阐述和补充。所有这些，均见之于其美学代表作《鉴赏力批判》。此书内容丰富，思想深刻，资料广博，体例妥切，细细咀嚼方能体味其理论的精微。为了方便起见，这里仅就其中几个问题略作评说，以期触发"滚雪球"的效应。

1 诗歌的社会学本质

在浪漫派代表人物华兹华斯看来，诗歌是"强烈情感的自然流露"[2]。在意象派的积极倡导者眼里，诗歌的特质在于生动而丰富的意象。至于表现论者，则坚信艺术的魅力在于表现了某种神秘的直觉。就此议题，众说纷纭，莫衷一是。但有一点是共同的，那就是：诗歌是一种超理性的结构实体，不传达任何概念意义，因为"理念"或概念乃是所有艺术作品的害虫与寄生虫。针对这一认识论上的偏差，德拉·沃尔佩提出了尖锐的批评。他说："任何人，连马克思主义者也包括在内，如果侈谈什么对艺术的认识，仿佛只通过'意象'或'直觉'，而与概念没有直接和有机的联系，那么，这只会将他导向神秘主义与更糟的教条主义。"如果从逻辑经验上看，意象与概念并非互斥，而是共存。对于由语词组成的诗歌意象，倘若

[1] 戴维·麦克莱伦：《马克思以后的马克思主义》（余其铨、赵常林等译，北京：中国社会科学出版社，1986年），第二十一章；邢贲思主编：《1986年世界哲学年鉴》（上海：上海人民出版社，1988年），第54—57页。

[2] 渥兹渥斯（今译华兹华斯）：《〈抒情歌谣集〉序言》（曹葆华译），见《十九世纪英国诗人论诗》（刘若端编，北京：人民文学出版社，1984年），第6页。

不从其理智内涵上把握，所能感知到的将是"一派胡言乱语或一个模糊不清的意象"。譬如，在彼特拉克的这几行诗中：

> 我四处飘零
> 白日里忧心忡忡，夜来伤感落泪，
> 从未得到像月亮那样的安宁。

其感性价值与诗效程度，有赖于一种普通的天文学概念（月亮的状态总是变化的），同一种基于该概念的明喻意象（有关那位焦虑不安的恋人）之间的不可分割性。再如，要想欣赏马拉美的名句——"理念，长久愿望的光辉"，如果对蕴含在理性概念中的意义缺乏理解，那简直不可想象。所以说，意象之表现性的大小，一般取决于其内涵的多寡。推而论之，一个意象与一个特殊意义的关系越密切，它就越动人，越吸引人。总之，唯有那种能够说服和启示我们，且寓意义或概念于内的意象，才富有诗歌的动人力量。这便为解开"美＝真"这个古老的方程式提供了复杂的凭证和认识论依据。

自不待言，诗歌的意象与概念价值，要在诗歌话语（poetic discourse）中寻找。一切伟大的诗人，都是伟大的创造者。无论在艺术领域还是语言领域，均具有化腐朽为神奇的力量。特别是运用、重铸乃至更新语言表达形式方面，似乎可以施行炼金术士的魔法，"把普通言语之石点化为诗歌之金"[1]。但要指出，诗歌话语同科学话语（scientific discourse）既有差异，又有共性。就差异而言，前者属多义有机语境范畴，后者则属单义无机语境范畴；就共性来讲，双方均表现具体的理性。我们知道，无论在诗歌作品还是科学文献中，连贯性与整一性是根本条件，而这两种特性仅存于理性之中，只有通过理性事物方能实现。所以，一名真正的诗人，若想赋予其意象以形式，务必思索和推敲其话语的字面含义，务必抓住事物的真相与本体，在这方面他丝毫不亚于一名史学家或科学家。所谓"真相与

[1] 恩斯特·卡西尔：《语言与神话》（于晓等译，北京：生活·读书·新知三联书店，2017年），第155页。

本体"，也就是意义与本质，这便涉及一个"透过现象抓住本质"或"入乎其内、出乎其外"的动态过程。无疑，这不仅适用于从事艺术创造的作者，而且也适用于参与鉴赏活动的读者。

那么，这是一种什么样的本质呢？仅仅是指诗歌话语或有机语符的字面意义、内在情感或直觉价值吗？断然不是。这种本质远远地超越了语言学范畴，涉及深远的历史基础、社会背景，以及文化氛围与技术因素等等。歌德和马克思分别从两个方面谈到诗歌的社会学本质。前者声称："最杰出的抒情诗无疑是历史性的"，假如你要"把神话与历史因素从品达的颂诗中分离开来"，你将发现"这样做会断送掉其内在的生命力"；后者断定："希腊艺术的史诗同一定社会发展形式结合在一起……"[1] 这表明，一件艺术作品的历史与社会联系，并非是以机械或外在方式对其产生制约作用，而是在某种程度上内化为艺术作品所给人的特种享受的组成部分，溶解汇入艺术作品的结构实体之中。用德拉·沃尔佩的话说，历史基础这种活生生的沉积物（living sediment）有机地存在于艺术作品之中。关于这一命题，希腊史诗中的社会性傲慢态度（人与人和人与神）、品达与贺拉斯的不同诗风与音乐泉源、但丁与歌德的宗教态度及语言特征、艾略特对资本主义社会没落腐朽的深刻描述及其冷嘲热讽的隐喻方式，和马雅可夫斯基对社会主义社会光辉前景的欢唱讴歌及其热情洋溢的诗歌话语……均可以作为无可辩驳的佐证，其中无不表露出社会文化流变的痕迹和以往历史事件的联系。

从诗歌鉴赏角度分析，社会学方法的提出具有双重价值。一方面，它拨乱反正，对当时流行的结构主义和语义派诗学起到一种抵制、平衡和补充作用。把读者的目光从穷究本文的字面意义上，引向探寻其深远的历史背景之中，这在客观上就攻破了浪漫派、表现派和意象派等早先构筑起来的界定诗歌艺术的"马其诺防线"。如此一来，在欣赏华兹华斯和里莫博德等人的诗作时（参阅《鉴赏力批判》第十四节），才会透过其语义层面，感悟和开掘出积淀凝冻在其中的社会意义及人类情致。另一方面，社会学

[1] 马克思：《〈政治经济学批判〉导言》，《马克思恩格斯选集》第 2 卷（北京：人民出版社，1995 年），第 29 页。

诗学与风格学以历史唯物主义认识论为基础，以经验逻辑为条件，同时以语义辩证法为准则，从"理性诗学"的王国中驱走了形式主义（忽视内容）与唯内容论（忽视形式）这对怪物，从而为解开诗歌艺术之谜开辟了可靠的途径，提供了科学的方法。总之，德拉·沃尔佩所倡导的这种社会学方法，催动诗歌阐释从表层结构进入深层结构，从牵强附会进入科学分析，从单方面的类比引申进入全方位的考察推演。

2 语义辩证法的要旨

马克思和恩格斯在《德意志意识形态》一书中，曾断言"语言是思想的直接现实"。在德拉·沃尔佩看来，这一浪漫主义的语言学观点尽管稍嫌模糊，但对诗歌阐释学来讲仍不失为无可辩驳的事实和必不可少的依据。因为，意象离不开文字。文字既是语义工具，同时也是概念或思想媒介。但要看到，大凡艺术，特别是诗歌艺术，语言表达（形式）往往只是手段，思想传播（内容）才是真正目的。那么，在语言"这座古老的城市"里，是否"具有笔直有序的街道和整齐划一的房屋"[1]呢？也就是说，是否包含内在的语义关系和结构规律呢？答复是肯定的。要说明这个问题，"就得求助于语言学和语言哲学"。

先就"诗歌皇后"（poetic queen）隐喻而论。作为一种修辞格，它是获得诗歌和散文的共性——理智性与真实性——的重要手段之一。有人曾说，隐喻如同我们呼吸的空气，没有隐喻我们这些思想就会消亡。隐喻这个概念本身，包含着相似性和差异性关系，是一种逻辑—直觉的复合物，既涉及具体而非抽象的理智性，又关联种和类的经验主义（审美）抽象综合性。在诗歌创作实践中，有时以类来喻示种，貌似抽象普泛，实则具体精妙，构成生动的意象；有时以此种喻示彼种，显得鲜活有趣，不落旧习俗套，免除陈腐的描绘。[2]之所以如此，是因为诗歌的多义有机语境在起

[1] 维特根斯坦语，转引自范坡伊森：《维特根斯坦哲学导论》（刘东、谢维和译，成都：四川人民出版社，1988年），第116页。

[2] 《鉴赏力批判》第九节中有关亚里士多德和恩培多克勒对荷马史诗例句的分析引证。

作用，或者说，是诗歌话语中语义功能的某种结果。当然，语义功能不只获自一个方面，而是不同方面，通常介于两个对应方面——语法的"内容"（所指，思想）"形态"与语言的"表现""形态"——的实体之间。用结构主义语言学家叶耳姆斯列夫或西尔兹玛的话说，这便是语言符号的两面性（bi-planar character）。

正是受现代语言学说的影响和启发，德拉·沃尔佩在详述了本文与语境的关系以及歧义、单义和多义的特征之后，便把诗歌界定为"多义独特典型性"[1]；同时，在对"唯内容论"、马克思主义的流行方法、新文体主义方法以及黑格尔的方法之孰是孰非作了一番评价之后，依此推演出自己的语义辩证法。这种辩证法作为必然的历史辩证法，有别于先验统一的唯心主义思辨辩证法，是实在与特定（多义和单义）抽象的辩证，是异质物——理性与物质——的有规律的循环。作为文学的哲学理论方法，它既是对文学现象之特殊组成部分（典型化抽象和作为语义有机抽象的语词）的认识论分析方法，又是将这些成分在多样统一的思想目的和辩证的语义手段范畴里联结起来的综合方法；或者说，既是实验分析方法，又是历史综合方法。这样，在批评判断过程中，人们必不可免地要探讨对象的特殊要素，追溯过去的历史，研究工具（语言文字和社会历史的）的多样性和复杂性。总之，它是诗歌及一般艺术的历史唯物主义理论的辩证科学方法。其主要特征在于：

①意释的广度将文字材料或全部文本作为其辩证法及其保存的基础，这也是诗歌或多义诞生时的技术—历史基础；

②认识论和现实不仅影响上述基础，而且特别影响作为批评性意释的目标与目的——语词和文体；

③借助其历史特性，便可推论出诗歌符号的理性特征。至于诗歌的真实性，说到底是指其社会学的真实性，它总是现实主义的或同一相似的（直接或间接的，通过类比或衬托），是运用规律与可能性（或理性）的实体，或考察这种实在或实体中所含观念、思想、情感及意义的真实性。如

[1] 沃尔佩：《趣味批判》，第196页。

此一来，才会产生现实主义美学的可能性，以及社会主义现实主义诗学的有效性。[1]

根据以上所述，我们将会发现：

①思想与语言是辩证的同一关系。

②没有一般概念就不会有诗歌。因此，诗歌属于一般思想范畴，是多样的统一，一种推演的而非神秘的统一，由此便导引出诗歌传达历史（科学）思想的语义可能性，也就是多义思想与单义思想彼此传达的可能性，而这均离不开语言媒介。

③在诗歌艺术（亦包括其他艺术类型）中，概念意义与审美效果是密不可分的，因为诗歌本身不只是意象的媒介，而且必然是理念或概念的媒介。

④在诗歌与历史思想的彼此传达过程中，丝毫不会抹杀两者之间的相互依赖性与相互差异性。这两种特性是在语义形式上超越各自特有的文字材料（无论是多义还是单义）的过程中形成的。这样，从中便会得出多义的典型抽象概念或诗歌类概念，以及单义的典型抽象概念或科学类概念。正如我们所知，这两种概念均是定向性的。就像彭斯诗句中"红红的玫瑰"一样，不是从字面意义出发的植物学论文中的"玫瑰"，也不是对花的特征（作为这种植物的繁殖器官等）的专门描述，而是代表某种理想性，代表被诗人转化为心中的恋人。[2]

总体而论，德拉·沃尔佩所推崇的语义辩证法，在一定程度上还兼容着叶耳姆斯列夫的语符学要素，同时也反映出符号论美学的某些特征。但是，其突出的长处是在哲学根基上有别于卡西尔—朗格符号论，以及罗兰·巴特的结构主义文化符号学。

我们知道，这三位学者对符号学美学的创立和发展，对现代文艺理论的丰富和进步，均做出了卓越的功绩。但是，在哲学方法论上，他们各自的学说皆带有明显的唯心主义色彩。就是说，他们尽管揭示了审美符号内含的象征性和情感性，但却忽视了其应有的社会性和历史性，从而有可能

[1] 沃尔佩：《趣味批判》，第 196—219 页。
[2] 同上。

导致变相的艺术形式主义或唯情主义。这不能不说是一个莫大的遗憾。相形之下，德拉·沃尔佩的符号论美学，是从科学的历史唯物主义原则出发，在强调审美符号之多义性和科学符号之单义性的同时，特别重视对各种审美符号系统进行具体的历史综合分析，以期有效而科学地展露其真实的社会历史内涵。这样，就有可能防止审美符号的神秘化或非理性化，并使其免于偏颇和先验的流弊。

另则，德拉·沃尔佩所倡导的语义辩证法，除了适用于文学作品之外，还适用于绘画、雕塑、建筑、音乐、舞蹈和电影等艺术作品。因为，从语言—思想的辩证关系或审美符号的理性特质出发，任何一种类型的艺术，总是借助各自独有的传达媒介和技术手段，构成特定的形式，化为特定的语言，表现特定的情感，展露特定的蕴涵。无论是凭借色彩、线条和图案的绘画，还是依赖音程、和声与旋律的音乐，皆具有上述共性。所以说，德拉·沃尔佩将其文学批评方法推广到各个艺术领域，确是顺理成章、毫不足怪之事。

3 诗歌的倾向性与可译性

在论及诗歌的社会学本质的过程中，德拉·沃尔佩将艾略特和马雅可夫斯基作了一番比较，对这两位代表不同社会制度和文化氛围的诗人有着颇高的评价。特别值得一提的是，他积极地肯定了诗歌中的倾向性，对马雅可夫斯基关于"诗歌发端于有倾向性之处"的宣言甚为赞赏，同时还进一步指出：我们不必为诗歌中的倾向性而感到张皇失措。正是这种倾向性，在逻辑意义上构建了马雅可夫斯基诗歌中的社会主义现实主义。显然，这一文艺主张不仅折映出沃尔佩的政治态度和马克思主义美学立场，而且同"为艺术而艺术"的唯美主义观念形成了鲜明的对照。

再就是诗歌是否可译这个长期争论不休的历史问题。从诗歌的音乐美角度出发，不少人断然采取一种完全否定的态度，认为再美的诗歌，在两种语言的转换中也会遭受"化金为石"之灾。相应地，诗歌翻译被视为一项"出力不讨好"的工作。英国著名诗人雪莱就曾断言："译诗是徒劳无

功的;要把一个诗人的创作从一种语言译作另一种语言,其为不智,无异于把一朵紫罗兰投入熔炉中,以为就可以发现它的色和香的构造原理。植物必须从它的种子上再度生长,否则它就不会开花——这是巴比伦通天塔遭受天罚的负累。"[1]

然而,在事实上,诗歌翻译一直经久不衰。大凡真正的精品佳作,从荷马、但丁、莎士比亚、歌德、普希金、惠特曼、泰戈尔到马拉美等等,均被一一译成多种文字,广为流传于世。甚至连雪莱本人种植的一些"紫罗兰",也被不听其劝阻的译者一枝一枝地投入"熔炉",连同灰烬一起倾进世界文学的大洋之中。

不难看出,在文化传播学和比较文学诸多方面,诗歌翻译是项颇值得肯定和称颂的艺术实践活动,因为它为人类精神财富的共享、交流与创新提供了莫大的方便。当然,有人(特别是那些纯粹诗音美论者)也会对此表示异议,恐怕这种实用主义态度会败坏诗歌艺术的特有神韵与风采。

笔者从不怀疑这种担心的合理性,乃至必要性,但转念一想,一篇近乎"信、达、雅"的诗歌译文,虽然难免会失去原语固有的音响美和节奏美,可它在译语中不也获得一种新生的音响美和节奏美吗?这在相当程度上不也是一种补偿吗?这里,我无意就此夸夸其谈,更不想与谁展开争论,仅想同大家一道来看看德拉·沃尔佩等人的有关论述。

像众多诗歌翻译的倡导者一样,德拉·沃尔佩在肯定诗歌可译性的同时,提出了相应的规范要求。他说:"当诗歌本文从一种语义系统转化为另一种语义系统时,会成为附属的和易变的因素。因此,忠实于诗歌本文便是翻译的唯一原则。"与此同时,他特别强调:"一旦证明文字本身在其表现语义结构方面是严密的历史产物,那么,忠实于诗歌文本就等于忠实于诗歌文本的主客观精神。"这种忠实性的必然局限,并非见诸浪漫主义、唯心主义和主观主义的原则之中,也就是"只有当我们以只为自己写诗的

[1] 雪莱:《为诗辩护》(缪灵珠译),见《十九世纪英国诗人论诗》,第124页。另注:《旧约·创世记》第十一章记载:最古时候,人类的语言,都是一样,后来巴比伦人要建造一座塔,塔顶通天,因此触神之怒,耶和华就变乱他们的口音,使他们的语言彼此不通。这里用此典比喻语言既异,难以相通,所以诗不能译。

方式为自己译诗时，才会有上乘之作"的原则之中，而是完全见诸翻译时所用的两种语言的特征之中。例如，希腊语中错格句的独特用法在英语中找不到；同英语相比，在拉丁语系或法语中，从属结构比并列结构更占有优势。"不过，这些特征并非到了完全或绝对不可译的程度。"因为，尽管诗歌似乎受其禁锢，但只要把握住思想永远是目的、语言是手段这一基本原则，诗歌并非不可译，同时也不会不可译。所以说，名副其实的诗歌是可译的——即便译诗是一项至为艰难棘手，但又值得称颂的活动。[1]

在谈到如何获取原文语义的忠实性时，德拉·沃尔佩重申了索绪尔的告诫——勿把文字的含义同其在该语言系统中的价值混为一谈。这就要求诗歌译者在遣词用句方面谨慎从事，抓住内在本质，实现自然转换。另外，在论及怎样达到原文精神的忠实性时，他引用列奥巴尔迪的话说："当被翻译过来的作者，譬如说，并非是用意大利语的希腊人或用德语的希腊人或法国人，而是既用意大利语又用希腊语，既用德语又用法语的人时，其译文才会完美。"[2] 不消说，这一至理名言不仅适用于诗歌翻译，而且也适用于小说、散文、理论著作乃至科技资料的翻译。我猜想，凡操此业者，总会有些许同感吧。

[1] 沃尔佩：《趣味批判》，第170—195页。
[2] 转引自沃尔佩：《趣味批判》，第191页。

十七　沃尔海姆的开放话题[1]

众所周知，诸如"何为艺术""何为艺术作品"以及"如何理解艺术"之类的问题，确是一些历史悠久的老问题了。在美学或艺术哲学领域，经常论辩这类问题已使许多读者感到有些腻味了。然而，阅读理查德·沃尔海姆（Richard Wollheim）的分析美学代表作《艺术及其对象》（Art and Its Objects）[2]，不仅使人耳目一新，而且催人思索追问，因为上述问题是以一种发人深省的方式予以探讨的。该书之所以引人入胜，一是由于作者对艺术及其对象之本质的洞察，二是由于作者采用了开放性的对话讨论形式。这种形式不仅有助于排除过于简单化的、武断的或教条的立论，而且会引起人们的反思，引起作者与读者之间的双向沟通（或交流）。此说可从检视下列论证中得到彰显："物体假设""类型—标志说""艺术即生命形式观念""看似何物"与"从中观出"艺术欣赏法。

1　悖论与二难抉择

值得指出的是，沃尔海姆于1968年出版的《艺术及其对象》，是一部采用分析哲学的方法来探讨艺术的著作。深受维特根斯坦、贡布里希和弗洛伊德等人的影响与启发，沃尔海姆试图用清晰而系统的思索与阐释，来论证艺术的本质特征、艺术在人类经验中的核心地位、艺术作品的生成结

[1] 本文原用英语写讫，是交付中英暑期哲学学院1997年高级读书班的一篇读书报告，原来题目为"An Open Topic in Dialogue: Critique of the Art and Its Object"。此报告送交牛津大学评阅，成绩为"优秀"，助笔者申请到英国学术院王宽诚奖学金。笔者于2000年作为访问研究员（visiting fellow）赴牛津大学圣安妮学院研究柏拉图诗学半载，此行受益良多，留下美好记忆。谨记。

[2] Richard Wollheim, Art and Its Object (Cambridge: Cambridge University Press, 1980).

构与演化逻辑，并在引导读者重思表现理论与再现理论之差异的同时，进而鼓励读者以言之有据的方式去解释和欣赏艺术作品的精致结构与优美特性。

要进入与沃尔海姆的开放性对话，我们首先要从分析与批评的角度，来认真审视"物体假设"（physical-object hypothesis）。该假设认为所有艺术品为物体或物理对象，这虽然与"艺术及其对象和艺术品是何物的传统观念是一致的"[1]，但却容易受到责难，因为该假设的失误在于无法涵盖文学作品（如《尤利西斯》）与音乐作品（如《玫瑰骑士》）。铁的事实表明：在某些艺术中，"没有任何理由将物体等同于艺术作品"，譬如，在一部音乐作品或一部小说中，想象不出同时也拿不出任何存在于时空中的东西。[2] 当然，在其他一些艺术中，譬如在绘画与雕塑中，确"有合乎标准的物体于一般意义上可以被当作艺术品"。但是，事实证明，这种把两者等同的做法也是错误的，主要因为艺术品与物体的属性并非一致。通常，人们认为艺术品具有再现与表现（representational and expressive）属性，而物体则没有上述两种属性。这一差别可以通过现成的例子予以证实，譬如米开朗琪罗的雕刻作品《大卫》（David）就具有"再现性"和"表现性"，而原本作为材料的那块大理石物体却没有。在这里，视艺术品为物体的假设尽管作出一定让步，即仅承认某些艺术品是物体（如绘画与雕塑），而另一些艺术品则不是物体（如音乐与小说），但这一论点仍然是站不住脚的，即便强辩这样就能维系"物体假设"的基本精神也依然无济于事。另则，按照卡尔·波普尔（Karl Popper）所宣扬的证伪原理（principle of falsification），我们倘若转向现代艺术寻求佐证的话，那么就可以将"物体假设"全部推翻。譬如就雕塑而论，人们习惯于将一件雕塑艺术品等同于一件物体。可在一次现代艺术展览上，人们看到一件只有基座而无雕像的"雕塑品"，"艺术家"在基座上写着这么一句话——"你与基座之间的距离就是我的雕塑艺术品！" 这样的作品似乎是"观念论"的副产品，虽然它试图成为一件涉及艺术家与观众双方的"合资"产品。显然，这是一

[1] Richard Wollheim, *Art and Its Object*，Section 4.
[2] Ibid., Section 5.

种幻象，一种奇思怪想，或者说是想象力的一种外延结果，但绝不是一件可以理解的意义上的物体。

从上述缘由中可以见出，视艺术品为物体的观点或物理性假设因为其悖论性而很难立足。这一假设主要是从艺术品表面像什么得出的，而不是从艺术品实际是什么得出的。换言之，这一假设在本质上是现象性的，而非本体性的。然而，由此而导致的反论认为：艺术品如果不是物体或物质对象，那也许是某种与其样式和媒质相应的有形的或实存之物（something tangible）。无论是同义反复还是多余冗赘，这一反论为人接纳或推崇的原因在于：大多数观众无意受到像上述"雕塑"那样的所谓的现代艺术创作的愚弄，即便他们知道在凝神观照某些艺术品时避免不了"有意识的自欺"（conscious self-deception）。这里，或许有必要追溯希腊词源中的艺术概念，即"techne"（技艺）一词。用亚里士多德的话说，艺术作为一种"技艺"或"手艺"（technai），可以被视为一种凭借"模仿自然"（mimesis de la nature）的"生产制作样式"（genre de production）。[1] 基于这一原义，一件艺术品应当是某种有形之物，即便是一件尚不为人理解的有形之物。这种有形性或实存性抑或是视觉形式的，抑或是文字形式的，抑或是音乐形式的，凡此种种，不一而足，从而会导致一种多样化的感知结果。相应地，生产制作任何一种样式的艺术品，起码要掌握和运用与创作相关的足够技能和适当媒质。唯有这种生产制作艺术品的方式，才能有助于减少那些伪劣与怪想之物（诸如上述那种文字游戏式的"雕塑品"）愚弄我们的机会；另外，还有可能减少廉价复制那些时下随处可见的媚俗拙劣的作品（Kitsch）。正是在此意义上，我们似乎有意识、有目的地陷入这样一种两难抉择的境地：一方面我们在逻辑上否定有关艺术品的物理性假设，而另一方面我们在心理上需要为艺术品建立一种有形性假设，这不仅是出于观照实体的考虑，而且也是为了维护习俗意义上的艺术品的尊严。

[1] Ingeborg Schussler, "La fondation de la Philosophie de l'art dans l'antiquite grecque et son deploiement aux temps modemes"； Ada Neschke, "Le statut ontologique de la mimesis chez Aristote"；均载于 I. Schussler 等主编的论文集 *Art & Verite*（Genos, 1996）。

2　分野与同一性

　　令人颇感困惑的是一部小说（如《尤利西斯》）与其拷贝，或一部歌剧（如《玫瑰骑士》）与其演出之间的差异性和相关性。然而，艺术哲学需要在应用分类逻辑而又避免同义反复的同时界定或厘清这种分野。就我所知，这一难题往往为广大中国读者或观众所忽视。

　　论及原作与拷贝的分别，纳尔逊·古德曼（Nelson Goodman）引入了"真迹版和署名版"（the autographic and the allographic）两个术语，而皮尔斯（Peirce）是引入了"类型"（types）这一术语。受其启发，理查德·沃尔海姆因循"相似假设"的思路，从而提出了"类型与标志"（types and tokens）两个概念，以期划清原作与拷贝或复制品之间的界限。如他本人所言："《尤利西斯》和《玫瑰骑士》属于类型，而我的那本《尤利西斯》复制品和今晚《玫瑰骑士》的演出则是上列两种类型的标志"（参阅第 35 节）。此类两分法类似于一般与特殊（universals and particulars）、纲与目（classes and members）之间的两分法。这种分野进而凭借表示类型和标志的笼统术语全称实体（generic entity）与单体元素（element）得到相应的澄清。标志与类型两者的共享属性，或者说是那些可从标志传导到类型的属性，不仅表明两者的密切联系，而且也融含着两者之间潜在的差异。我们知道，一种特定类型的标志尽管在表现形式上是可以多样的，是可以修饰的，但不能太离谱，不能成为抛舍原有类型的无源之水。这一事实使人不由想起"万变不离其宗"这句中国谚语。

　　从分类学层面看，将艺术品分为类型与标志的做法虽然是可行的，但仍旧会有这样的疑问：从审美观点看，这种分野在价值判断上是否有意义呢？我个人的回答基本上是否定的。例如，达·芬奇的名画《蒙娜丽莎》的标志或复制品，与其类型或原作所包含的审美价值是等量齐观的。对于那些无缘观赏该画类型或原作的观众来说，他们会同样欣赏该画的标志或复制品，并且在审美体验的程度上没有多少差别。这当然是以抛开虚荣心或经济意义为条件的。我们以为，其他艺术杰作也是如此。譬如罗

丹的群雕《加莱义民》(*The Burghers of Calais*)，无论是其类型还是其标记，无论是在巴黎罗丹艺术馆观赏还是在澳大利亚堪培拉国家美术馆观赏，两者在审美意义上或引起共鸣的程度上，均是同样感人，同样令人难忘的。

就表演艺术的情况而论，沃尔海姆在该书第 37 节里提到苏珊·朗格的有关陈述，我们发现若将其与中国道家的"完成"观念相比较，前者显然是有争议的。据朗格所言，作曲家所谱的乐曲是"一件不完全的作品"，而"演奏才使这部音乐作品得以完成"。通常，这种观点认为对音乐作品是否完成的判断可分为两个层次，一是谱写出来的乐曲的未完成性，二是演奏出来的乐曲的完成性。然而，在早期道家老庄那里，有关"完成"的思想与此大异其趣。老庄视道为"太一"或"万物之母"，强调守"道""无为""人法"自然，并且把"道"推行于万物，其中包括艺术创作，即以自然（自自然然）为美，否定人工制品的价值。就音乐而论，老子认为"大音希声"（《道德经》第 41 章），"五音令人耳聋"（《道德经》第 12 章）。相应地，庄子进而断言"至乐无乐"（《庄子·至乐》）。在《齐物论》中，庄子曾把音乐分为三等：天籁、地籁和人籁。天籁至为完善，与道同一，自然天成。地籁次之，由飘风吹动山林、大树摇曳众窍发声构成。人籁再次之，由人谱写并借丝竹奏出，远不能表现道的微妙玄机。另外人籁之所以最不完善，是因此乐属于人为，在表现方式和演奏效果方面均有局限。故此，在庄子看来，一部乐曲能否达到完成的境界，关键在于顺其自然、不假人为。庄子为此争辩道"有成与亏，故昭氏之鼓琴也。无成与亏，故昭氏之不鼓琴也"（《庄子·齐物论》）。从语境看，郭象的注释是深得其意的："夫声不可胜举也，故吹管操弦，虽有繁手，遗声多矣。而执籥鸣弦者，欲以彰声也。彰声而声遗，不彰声而声全。故欲成而亏之者，昭文之鼓琴也；不成而无亏者，昭文之不鼓琴也。"[1] 此说似乎辩证而又荒诞，显然剥夺了我们从事审美判断的基础与实际准则。因为，庄子的乐"成"之说向来被认为是唯心主义的"空头承诺"。但是，不能完全否认其隐含

[1] 郭庆藩：《庄子集释》（王孝鱼点校，北京：中华书局，2004 年），第 76 页。

之义,即庄子所谓的"成",在我们看来是一种理想的境界,一种不断追求的过程,因为囿于现有媒介或手段的人类是无法创造出完善之物的,所有的一切文明成果从真正完美的角度看只是相对而言罢了。如以乐师为例,无论其怎样殚精竭虑,他难免受到一种令人沮丧的假设的挑战,那就是:谱写的和听到的音乐是美的,而没有谱写,也没有听到的音乐更美。这一观念类似老子所谓的"大音希声",兴许也可以沿用到其他艺术种类之中。

3 态度与历史性

从行文中可以看出,沃尔海姆有效地引证了瓦莱里(Valery)、瑞恰慈(I.A. Richards)、康德、布劳(Edward Bullough)、托尔斯泰和维特根斯坦等人的研究成果。[1] 最终,沃尔海姆颇为自信地断言:艺术的本质要同时依据艺术家和观众双方的立场观点才能得以理解。这一方面要考虑到艺术家意向、风格与表现形式等因素的意义,另一方面要考虑观众态度、价值体会和判断能力等因素的意义。于是,一件艺术品的生成便有赖于一种"交叉模式",一种由艺术家与观众的态度(广义上的审美态度)构成的"交叉模式"(cross-model)。相应地,艺术品的本体和价值会通过艺术家和观众两方得以确定、共享和解释。这就再次排除了那种艺术作为奇思怪想的幻象幻觉之类的缺乏根基的现象,同时也排斥那种无聊的艺术品或者耸人听闻的庸俗拙作。

为了说明这一论点,我们不妨看看杜尚(Duchamp)的那件被名为《喷泉》(La fontaine)的奇异作品,也就是把一个小便池拿来当作"艺术品"。步杜尚后尘的一位中国前卫派艺术家,在一次现代艺术展上也做了一件类似的"作品",唯一不同的是他在小便池上放了一双筷子。在碰巧了解杜尚作品的观众眼里,这种矫揉造作的模仿只能说明模仿者并非什么前卫派艺术家,而是众人饭后茶余的笑柄。而在普通观众眼里,这种玩意

[1] Richard Wollheim, *Art and Its Object*, Sections 38-45.

几不会被视为艺术品,反之,会使他们认为自己遭到愚弄,同时还会使他们觉得那个小便池加筷子的展品在亵渎艺术及其对象的尊严。明确地说,这种东西在观众看来不是什么艺术品,即便艺术家本人一意孤行,非说那是艺术品。根据上述"交叉模式",那个小便池加筷子在这种场合之所以不被当作艺术品,主要是因为它没有进入艺术家与观众两方看法的交叉点里,也就是说,因为双方未能达成共识。

虽然如此,这一切并非必然意味着放在展台上的小便池加筷子永远不会成为它想成为的东西。的确难说,这在很大程度上取决于同观众态度和趣味(或鉴赏力)相关的文化价值观念与社会环境因素。这种情况或许类似于西方一般观众对《米洛斯的阿佛洛狄特》这尊裸体塑像与《布里洛的盒子》(*Brillo Boxes*)这件现成作品所持的两种不同态度。由此可以得出下列结论:艺术在本质上是一种艺术现象,取决于一定的道德观念、审美意识、理论氛围及其"艺术界"构成惯例。相应地,艺术品的历史性,必然会反映在相关情景或语境的潜在变换性和丰富性之中。

4 相对性与互补性

《看似何物、从中看出与绘画再现》(Seeing-as, Seeing-in, and Pictorial Representation)一文,显然是对《艺术及其对象》论及的"再现式观看"(representational seeing)之说的扩充。[1] 沃尔海姆对两种视觉经验的"相对分别",在逻辑上是简明的,在认识论上是有启发意义的。沃尔海姆显然偏重于"从中看出"(seeing-in)的绘画观赏方法。他宣称:"现在,我认为再现式的观看不是那种'看似何物'(seeing-as)的作法,而是另外一种相关的现象,即我所说的'从中看出'的作法,唯有通过后者才能对再现式的观看作出最好的阐释。先前我已说过,再现式的观看是把 X(即媒介或再现形式)看作 Y(即对象或再现的内容);现在我要说,在其变量

[1] Richard Wollheim, *Art and Its Object*, Section 12 onward.

的价值相同情况下，这种观看方式是从 X 中看出 Y 的问题"。[1] 简言之，将"看似何物"修正为"从中看出"，至少基于三种有利因素：

①从某物中看出什么在范围上大于将某物看作什么；也就是说，"我们从中不仅能够看出细节特征，而且可以看出事态"。

②"看似何物"的观赏方法必须满足局部定域的要求（requirement of localization），而"从中看出"的观赏方法则不然。后者与再现式观看方法一致，而"适合再现形式的观看方法是无须局部定域的"。

③"从中看出的方法允许人们对视觉对象和媒介特征给予无限的同时性观察，而看似何物的方法则不然。"[2]

就"看似何物"与"从中看出"这两种感知方法的主要差异在于不同的观看方式，即与沃尔海姆所谓的"直截了当的感知"相关的不同观看方式。"直截了当的感知"（straightforward perception），意指"我们人类和其他动物感知出现在感官面前的事物的能力"。"看似何物"与此能力直接相关，而且是构成这一能力的根本要素。相形之下，"从中看出"源自一种特殊的感知能力，它虽以直截了当的感知为前提，但却超越了这种直截了当的感知阶段。"从中看出"这种特殊的感知能力为人类特有，少数动物也可能具备，但绝大多数肯定没有。这会使我们人类获得感知那些不出现在感官面前的事物的经验，也就是说，"能够使人感知到不在眼前和根本不存在的事物"（both of things that are absent and of things that are non-existent）。另则，人们认为"看似何物"的观赏方法对眼前的对象表现出一种视觉上的好奇心，而"从中看出"的观赏方法则无。相反，后者具有一种广义上的"素养型经验"（cultivated experience）特征，其特征在于这种视觉经验既可感知到特殊事物又可感知到相关的事态。

[1] Richard Wollheim, *Art and Its Object*, Section 12 onward. p. 209.

[2] Ibid., p. 212.

这里，我们无意反驳沃尔海姆对两种视觉艺术观赏方法的"相对分别"所作的论证。但我们不妨提出这样一个问题：观众在观赏诸如绘画再现形式时是否也做上述分别呢？审美经验的实践证明，我们对绘画或音乐作品的审美反应诚如赫伯特·里德所言，通常是在我们进行分析或推理之前就已经发生了。此外，"相对的"（relative）一词委实应当强调，应当得到重视，因为"看似何物"与"从中看出"两种观赏之间的"分别"（dissociation）永远不可能是绝对的或泾渭分明的。在几乎所有的审美活动形式中，尤其是在欣赏和观照体现在视觉艺术中的再现形式时，上述两种视觉经验实际上存在一种互动性或互补性（interaction or complementarity）。譬如，"看似何物"的观赏方法可能会干扰或转移人对眼前一幅绘画作品的注意力，但却有可能在历史文化价值与以往经验等方面激发出某种联想，这将会丰富与"从中看出"的观赏方法相关的感知内容和审美观照活动。

十八　反文化的乌托邦与后遗症

在中国"文化大革命"时期，西方世界也经过了一场轰轰烈烈但却大异其趣的"文化革命"，确切地说，是一场"反文化"运动（Counter-culture）。这场运动滥觞于20世纪60年代的西欧，它在一定程度上撼动了西方传统的社会结构（或分层），影响了大众的价值取向，着实让西方的"卫道士"们吃了一惊。这场"反文化"运动，尽管最终在喧闹的商品化生活中被主流文化包容或统摄了，但人们并没有忘记这段历史。比如，西方社会学家们在分析和反思这场运动时，总是不断地追问："这是一场文化革命吗？"有关这个问题，我们从英国社会学家伯尼斯·马丁（Bernice Martin）教授所著的《当代文化流变社会学》（*A Sociology of Contemporary Cultural Change*）[1]一书中可以找到相关的答案。

作者马丁深受现代诗人作家奥登（W.H.Auden）和托马斯·曼（Thomas Mann）的启发，借诗歌的隐喻性来比照社会的歧义性，从有限的世界来遥望无限的彼岸。通篇看来，该书以英格兰为主要背景（实为"一叶知秋"之法），以全新的角度和大量的实例，着重描述了第二次世界大战以来当代西方世界的文化与艺术流变的过程，涉及现代文学、艺术、审美趣味、通俗文化、行为模式与社会结构等一系列领域。其中所提出的社会文化问题及其翔实入微的分析，不仅为研究英国社会与文化艺术提供了新的视界，而且也为了解西方社会后现代意识提供了可靠的信息与例证。更重要的是，书中所回顾和展现的文化现象与艺术思潮，如以标新立异和离经叛道为导向的"青年文化""先锋文化"与"表现性革命"，以及应运而生的

[1] Bernice Martin. *A Sociology of Contemporary Cultural Change*. Oxford: Blackwell, 1985.

性革命、性浊流、黄色书刊、放荡的生活方式、穷奢极欲的感官刺激、自私自利的心态与片面偏激的人格等，使我们自然而然地联想到中国当今的社会现状与种种问题。的确，颇有成就的社会学家好比杂技团里"捧着镜子的小丑"，现代人对镜自照，从中看到自己那张患有神经病似的面孔。我们不难想象，书中所描绘和揭示的社会文化图景，对中国读者来讲也犹如一面镜子，使他们从英国的昨天看到了中国的今天，进而从英国的今天推测中国的明天……总之，本书给中国读者所提供的反思机会，既具有现实的批判意义，也有历史的借鉴意义。

1　现代诗人的告诫与启示

在英语世界，奥登可谓战后最为突出、最有影响的诗人之一。阅读他的作品，人们不难发现他对社会问题的关切远远超过诗歌艺术本身。因此，不少西方读者称他为"卓有成就的社会学诗人"，认为其作品是诗化的思想之流，充满了对人类的"终极关怀"。

他的作品《焦虑的时代》（*The Age of Anxiety*）便是一个范例。奥登借此着意描写了关涉无限性的瞬间。那是在战时的一家酒吧里，四位素不相识的陌生人偶然相遇，欣喜若狂。他们合而为一，在飞逝的瞬间抓住了"那种史前欢乐的状态"，在"罕见的社区"忘却了时间和周围的一切。这正如奥登在《护界神颂》（*Ode to Terminus*）[1]一诗中所描绘的那样：

> 每次三三两两的和睦集会，
> 复现着圣灵降临节的奇迹，
> 好像人人都找到了合适的翻译。

这是匆匆而过的一瞬，绝非保持永久狂喜的良方，因为这是短暂和易逝的，人们旋即将再次陷入茕茕孑立、形影相吊或习以为常的无能为力状

[1] W. H. Auden. *Collected Poems*. (ed. E. Mendelson, London: Fabre & Faber, 1967), pp. 608-609.

态之中。但要看到，这种追求无限的瞬间又是实在的，而非虚幻的。此处追求的无限，是一个赎救性的未然（Not Yet），或是一件不可能的事情，但却是人类必然的追求目标。此类自我超越的瞬间是人们赖以活动或生存的燃料，是一种诱惑，也是一种赎救的可能性。奥登认为现实世界"确是我们赖以生存和拯救我们正常神志的世界"。它尽管是有限的、特定的、瞬间的、有条件的和充满缺憾的，但其中体现着无限的、抽象的、永恒的、无条件和积极的东西，或者说，前者是安置后者的安乐之乡。因此，人们正视现实，摆脱梦境与醉状，要在瞬间中去超越瞬间，去追求永恒；要在有限中去理解无限，去拥抱无限。因为，在许多情况下，无限一旦进入现实的和历史的世界，就会包容在人的肉体之中，并且受到感官局限的制约。在奥登眼里，在他跳出自由浪漫主义逻辑所设置的陷阱之后，有限世界的结构经常被视为人类现实生活的基础，是经历超验可能性的唯一途径。故此他一再强调：如果没有有限的界说、界线或边缘，我们就无法理解无限、自我超越和替代的可能性。正是出于这一思路，他断言：无限性和歧义性（即模糊性）与有限性和明晰性两者之间，有着密切的动态性联系。前者通过后者才能得到解悟与阐释。当然，像许多诗人或作家一样，奥登本人是赞成悖论的，他的述说也含有明显的悖论成分。在他的有些诗作中，时而感叹"上帝的墙壁、门户和缄默"，以此暗示无限与超越的愿望；时而描写体验自我超越的性爱、沉醉与梦幻，盛赞无限进入有限人类世界时迸发的那种令人迷惘的瞬间；时而又告诫人们：切勿试图延长这类瞬间，也不要幻想把无边无际的狂喜状态普遍化，否则，那将导致一场灾难，导致"胡说八道的独白""大言不惭的谎话"或"异乎寻常的鲁莽"等。难怪美国社会学家伯格也称奥登为一位"卓越的边缘体验诗人"（The supreme poet of marginal experience）。

比奥登大30多岁的著名作家托马斯·曼，在艺术创造中惯用反语表述人物的思想情感。作为小说家，他本人对死亡有着深刻的意识，因此透悟无限性所蕴含的功力。他在《魔山》（The Magic Mountain）与《浮士德博士》（Doctor Faustus）等作品里，通过许多隐喻唤起无限。比如，他笔下的主人翁汉斯·卡施特普（Hans Castorp），是一位被"深渊"迷住而

苦思冥想的凡夫俗子。在对无限的探寻中，他辗转反侧，不赞同帕斯卡（Pascal）的"无限空间的永恒寂静令人惊慌"的观点。相反地，他从中发现了激情，而非"惊慌"。因此，他进而与无限开展了"危险的调情"。最后的演变结果是他不再戴手表，以这种仪式来表示时间成为永恒和无限。显然，这是一种"掩耳盗铃"的自欺手法。按照对反语的理解，这实际上是表明托马斯·曼最终对无限做出了否定的裁决。像奥登一样，托马斯·曼也钟情于悖论。故此在否定无限的同时，并未舍去对无限的追求。他认定超越准则范围的"潜在的非现实"是具有磁性般的吸引力的。并且认为，对无限的追求，或者说，堕入深渊，是一种惊心动魄的历险。它可以使人摆脱一般社会的束缚、规矩、限制和职责。可是这种历险的目标不是别的解脱形式，而是神秘主义的迷惘体验与超出理性控制的放纵。这恐怕是托马斯·曼与奥登备受"反文化"或"反结构"运动激进分子误解的主要原因之一。

2　反文化与零点结构的梦想

总的看来，①反文化运动的主题有浓厚的浪漫主义色彩，是一种特定的历史文化现象。是"浪漫主义原则持续发展的产物"。②反文化运动的缘起与社会对它的承受能力，主要在于20世纪六七十年代经济的无限膨胀和生活水平的大幅度提高。③反文化是一种全新文化形式的标志，是一种价值体系，是一种对生活方式的假定。④反文化在很大程度上是文化传播和变革的媒介。它通过大量极端和激进的方式，使人们对一系列的表现性价值、符号与活动加以注意，并使整个社会对其熟悉起来。⑤反文化运动的积极倡导者是部分"社会或文化精英"，其典型的参与者是思想激进的青年。⑥反文化运动的主要基地是在大学与文化艺术团体。⑦反文化运动的基本宗旨是反对和推翻传统文化结构与传统社会结构，重构和创设一种新的文化结构与社会结构。因此，"反文化"与"反结构"有时可以被看作一个硬币的两面。

那么，这场浪漫主义反文化运动所追求的终极目标到底是什么呢？简

言之，是"零点结构"（zero structure）。[1] "零点结构"是社会学家玛丽·道格拉斯（Mary Douglas）在分析和阐述社会结构与社会分类时所使用的一个特定术语。它可以被看作是象征集中、归属、控制、仪式化与官僚主义的"四平八稳"的成人社会结构的对应物。在零点结构的条件下，社会接触或社会交往变得稍纵即逝，浅泛易变，联结松散，似有似无。结果，一种飘忽不定的模式，或者说是一种"缺乏模式"（lack of pattern）模式反倒成了"维系"社会交往的标准。对于反文化运动的发动者和追随者来讲，"零点结构"犹如一个具有感染力和感召力的标志，一只象征性的"圣杯"（Grail），一个"精制的密码"或"精英"的神化。当那些狂妄自大的"文化精英"们以此来鼓动和误导其年轻的追随者时，这一术语在意义上的外延显然更丰富更有魅力了。

要而言之，"零点结构"中的"零点"一词，本身首先包含着否定的意思。其否定的对象直指成人社会的既定结构。也就是说，零点结构反对原有的社会结构，反对既定的社会分层，反对把集中、控制与官僚主义包装起来的各种仪式。相反，"零点结构"意在废除各种界限禁忌或清规戒律，追求一种分散与自由的社会环境，确立"无差别和无意义的大众"身份，重新创造一套适应"零点结构"的仪式或表现方式。这种带有浪漫主义和理想主义色彩的零点结构，对于人类整体而言，显然无法转化为一种实用的生活模式，而只能成为一种意识形态的目标和修辞手段（即一种表示无限或无穷的隐喻，而非存在的现实），并且在本质上是纯粹的社会反常状态。这种离经叛道的社会理想由于内含的象征与"革新"的势能，再加上文化激进主义的鼓动，因此自然而然地遭到结构化现代官僚体制与传统仪式文化模式的诅咒，被视为毒化社会氛围的"异病"和破坏生存环境的恶魔。

究其本质，"零点结构"追求的是一种再社会化的梦想与弱分类的方式。就是说，它在幻想采取一切可能的行动来推翻既定的秩序结构、建立一种新的自由结构、确立"无差别和无意义的大众"身份的过程中，并非

[1] M. Douglas. *Nnatural Symbols*. London: Harrie & Rockliffe, 1970.

是完全抛弃社会分类，而是想要贯彻一种选择性的和打破各种禁忌的弱分类，想要拥有一种替代权力和控制的社会体制。但问题在于：

①当零点结构要代表整个社会环境的特点时，往往会陷入自相矛盾的困境之中。正像马丁教授所指出的那样：零点结构的"方法也许可用来攻击其他结构的界限与礼仪，但新的礼仪却同时标明了新自由与旧结构之间的界限"。这等于在反界限中建立了新的界限，在反结构中建立了新的结构。这犹如翻阅一部没有结尾的书，翻（反）过一页则是另一页。

②零点结构的浪漫主义理想是建立在"千年至福"论的基础之上的，这种有关"太平盛世"的社会理想大多流于"坐而论道"或"清谈玄理"的传统模式。无论反文化或反结构运动的激进分子如何从修辞上来装饰这种模式，其最终结果也不过是"用新瓶子装陈年老酒"。其根本原因在于：人类历史上多次自诩为"史无前例"的革命运动或宗教运动，一开始都曾以激动人心的"幸福承诺"（promis de bonheur）作为启动的精神杠杆，到后来不是全盘落空，就是流于辞饰。于是，真正能够正视现实的人们，抑或放弃追求这种类似"镜中花"或"水中月"式的梦境，抑或在童话故事或宗教冥想中寻找这种浪漫情调的遗痕。

③零点结构的乌托邦隐含着打破社会习俗、惯例与制度的"阈限性"行动，而且这可能在一时一地反使反常的东西普及化或合法化。这些东西有时会像一群没有戴笼头嚼子的野马，突然间闯进原来料理得井井有条的园地，以自娱自乐和为所欲为的方式恣意践踏一番。对于这种行为，人们一方面不会怀疑其可能的新创，如摇滚音乐、反战示威、反种族歧视、先锋派艺术与表现性革命等；另一方面也不会怀疑其负面的效应与难堪的后果，如以享乐主义作为底色的性革命、性浊流、脱衣舞、"瘾君子"、黄色"作品"、足球流氓与放荡的生活等。

④在反文化、反结构运动的队伍中，真正追求"零点结构"与放荡生活的是中产阶级。他们是六七十年代文学的主题，是那场"文化革命"的主力。他们偏爱无结构的或无限灵活的时空，摒弃对"面子"的特殊要求，原则上把角色与范畴混为一谈，有意使他们的各种活动非仪式化，试图以此否认公与私、男与女以及其他方面的神圣差别。于是，他们在其社会地

位与物质生活的保障下，优越感和自恋情结同时膨胀，自认为是响应历史号召的先知先觉，是在完成一项将"人类同胞从这种压抑性（和背时的）控制文化中解放出来"的神圣使命，总想扮演一种废除所有界限、拔掉所有界碑的英雄角色。

结果是可想而知的。面对社会整体这一汪洋大海，追求零点结构的反文化运动充其量也不过是山涧的一支溪流，最终在社会的驯服中汇入大海。这类似该书作者所有的隐喻"框架"（frame）。这种框架，在反文化运动的先锋人士看来，是不理想的既定社会结构，是需要竭力打破或废除的束缚。然而，令他们感到无可奈何的是，这框架像如来佛的手掌一样，能够不断地延展。在远远超出自身的范围但又保持其界限和边际性质的延展中，这种框架将反文化运动所拥有的大量事物加以惯例化。也就是说，后者的方式与要旨被社会驯服了，被主流文化兼容了。更令人惊异或沮丧的是，资本主义社会或商品社会，总不乏魔术般的特殊手法。应用这些千奇百怪的手法，能够毫不费力地把象征某种威势的反文化或反结构符号转化为可供销售的商品。而且，还能够将其进而变成一种生活方式，把甲方与乙方都引入现在的社会系统之中，同时给他们提供各种逃避社会的幻觉或形象。这一过程的确具有表演性质，就像一场走向街头、商店、广场或会堂的大型化装舞会。

这种现象反映在艺术或文化市场，便形成昙花一现、流行一时的风格化趋向。许多竭力想要标新立异、体现差别的东西，很快变成随时被人模仿和投入市场消费的风格、形式或时尚。于是，高雅与庸俗混为一体，昨天的震惊化为今日的笑料，刻意的创新成为微不足道的修修弄弄。同时，风格就是一切，而且任何东西皆可成为风格。诚如布拉德雷（Malcolm Bradley）所描述的那样：

> 显然，我们今天生活在一座风格化的熔炉里，一个改造社会、性和认识论诸关系的世界上。在这里，新的风格化谈判活动具有重要的社会功能。在每条街道的角落，都有生活放荡的人物；在每家服装店里，都有拙劣的自我模仿者；在每个唱片俱乐部里，都有新派的艺术

家。对当代西方文化中新的自我欣赏现象的分析研究表明：构成这种自我欣赏或自我陶醉的部分原因在于风格化谈判所包含的社会功能，在于这种谈判已经成为一种与当代历史和最新技术世界状况相交叉的方式。风格的前景活动导向艺术讨论，即关于超艺术、超批评和超幻想小说的高谈阔论等。与此同时，对风格的突出强调经常取得某种作为讽喻的特征。故此很难从一种艺术景象中提取出任何主导性的特征了，因为这种景象已经融入抽象表现派、光学艺术、活动艺术、照相写实派、最低纲领派或抽象派、观念艺术、多种传媒事件等纷纷繁繁的艺术流派之中，而且还从浩大多样的文化环境中赢得各自发展的赞助基金。假如真有一种主导性特征的话，那肯定是内在人格的一种要素，即一种的确超于拙劣模仿和自我拙劣模仿的本能。[1]

相比之下，我们目前的社会现状与其是何等的相似。

3　性革命的误区与护界之神

如上所述，反文化运动一方面是受浪漫主义梦想的驱动，另一方面是经济持续膨胀的富裕社会的产物。这场运动作为一种激进的思潮，试图废除所有的禁忌，其中就包括性禁忌。可是在修辞上，反文化先锋人士更愿意使用性革命或性解放之类冠冕堂皇的词语。而在实质上，这只不过是把猫叫成"咪"的一种同义反复式的把戏，其目的均在于改变或抽掉性行为的社会意义和个人意义，将性生活转化为表现性方式或寻求狂喜体验的源泉，最终使其完全推脱所有生理、社会与道德的后果，或者说打消所有与性行为有关的"冒险因素"。这样，就可以算是自由了，开放了，打破禁忌了，可以为所欲为了。

结果，在西方的电影、电视、小说与其他形式的大众文化里，性生活不再有什么神秘、道德与意义可言，而是沦落为一种娱乐活动了。性生活

[1]　M. Bradley. "A Dog Engulfed by Sand II: Abstraction and Irony", in *Encounter*. Vol. 52, no.1 (Jan. 1979), pp. 39-40.

在这里已经衰变为一种无忧无虑的游戏，成为性享乐主义与自恋主义者的表现或宣泄方式。

谈及反文化运动对待性禁忌的举措，作者马丁有过这样一段论述：

> 打破性禁忌的实践活动经常会折断禁忌破除者端坐其上的那根树枝。假如一个禁忌常遭打破的话，那它也就算不上是禁忌了，反而成为一种世俗的时尚了。这正是性文化表现方式为什么最终会转向黑色和罪恶的极端，进而成为自我的拙劣模仿领域，因为，将光天化日下的性享乐主义作为一种合理目标的人越多，对禁忌破除者来说就更难于将性说得相当"肮脏"以便对其产生某种影响。……如果没有"全英观众与听众协会"，大众传媒的性暴露宣传方式可能会更加反常和邪恶，更加堕落和淫秽，从而借此来达到引人注目和招摇过市的目的。[1]

这里我们不能不涉及奥登这位战后在西方被誉为"卓有成就的社会学诗人"。他早期写过不少激进的诗歌，对通过性爱与醉态来体验超越的瞬间有过肯定的描绘。在读者眼里，这在间接的意义上对反文化运动或反性禁忌活动似乎起到了某种推波助澜的作用或影响。实际上，在他长期的生活道路上，特别是后期的作品与文学批评中，奥登对反文化思潮展开了严厉的指责与辛辣的讽刺。最明显的例证就是他的《护界神颂》，即对象征规范、形式、禁忌、界限与边际的"护界神"的诗化描写与赞美。在他看来，护界神的功德就在于保护"禁止性的边界"不受侵犯和破坏。因为，"没有这些禁止性的边界，我们就永远不知道自己为何物，或者自己到底需要什么。感谢它们使我们知道与谁相关，与谁相爱，与谁交流秘诀，与谁说笑，与谁登山或谁并肩在码头边垂钓。还要感谢它们使我们知道与谁抗争……"[2]

称奥登为"边缘体验"（marginal experience）诗人的美国社会学家彼得·伯格（Peter Berger），也对"边界"所喻示的由社会建立的规范或法

[1] Bernice Martin. *A Sociology of Contemporary Cultural Change* (Oxford: Blackwell, 1985), p. 241.
[2] W. H. Auden. *Collected Poems.* (ed. E. Mendelson, London: Fabre & Faber, 1967), p. 329

则做了肯定的论述。他认为:"任何经社会界定的现实都会遇到潜伏的'非现实'的威胁。任何由社会建立的法则(nomos)都会面临不断陷入社会反常状态的可能。从社会的角度看,每一项法则都是从巨大的无意义总体中开拓出来的有意义的领地,或者说是漆黑、杂乱、恐怖的森林中的一小块飞地。从个体的角度看,每一项法则都代表着生活中'光明'的一面,它竭力抵御着'黑夜'中险恶阴影的影响。从两方面看,每一项法则都是耸立在强大的异己的混乱势力面前的屏障。对于这些混乱势力,必须不遗余力地加以控制。"[1]

的确,伯格所言的"经社会界定的现实"与"潜在的非现实"、"由社会建立的法则"与"社会反常状态"之间的互动关系是客观存在的。这使人想起中国古代诗哲老子对福与祸、美与丑和善与恶之间的辩证关系的概括,即"祸兮,福之所倚;福兮,祸之所伏"(《道德经》第58章);"天下皆知美之为美,斯恶已;天下皆知善之为善,斯不善已"(《道德经》第2章)。这就是说,举凡彼此对立的社会范畴,无论是好是坏、是积极还是消极、是正面还是负面、是光明还是黑暗,在宏观上是"手拉手一起散步"(歌德语)。因此,形形色色的"潘多拉之盒"是以潜在的形式到处存在的。但打开此盒的往往是那些顾此失彼的激进的社会、政治或文化运动,比如上面所述的"反文化运动"。其结果必然使人在经过了一场痛快淋漓的宣泄之后,不得不面对由此所引发的种种问题与困境。《当代文化流变社会学》一书的作者在对那场反文化运动的不同侧面(如青年文化、先锋派艺术、摇滚音乐、表现性革命等)及其影响做了翔实的描述与深刻的反思之后,最终得出了相当悲观但却实在的结论。她认为社会生活是艰难、复杂并且充满二难抉择困境的,如今的状况也许比以往有过之而无不及。不断升高的期望值导致了新的受挫感。无论凭借任何程式,乌托邦都是无迹可求的;不管是表现性革命,还是某种对虚幻黄金时代的非分怀恋,无法确保美好的生活。因为,在每个时代,都有两张同样可怕的罗网笼罩着我们——奥登称其为"纯粹自我"的天堂(或地狱)与"一般现状"

[1] P. L. Berger. *The Social Reality of Religion*. (London: Faber & Faber, 1969), p. 24.

的天堂（或地狱）。

面对上述两张"二律背反"式的罗网，现代人几乎是在劫难逃，无法摆脱。处于这种困境，我们不由想起卢梭（Jean-Jacque Rouseau）早年所发的感慨：人生来是自由的，但无往不在枷锁之中。现在看来，那"自由"是虚幻的，是一种理想的假设或良好的愿望，近似于海德格尔（Martin Heidegger）所谓的"被抛入性"（thrown-in-ness）"存在"状态。而那"枷锁"却是实在的，是人文、科技与商品发展的产物，是人类因其荣亦因其辱、因其寻欢作乐亦因其备受煎熬的主要根源之一。对所有想活得严肃认真一点的人来说，"罗网""天堂""地狱"与"枷锁"等隐喻是值得深思的。无论是联系周围的社会环境与生活现状来审视比照，还是联系个人的实际情况去反省自察，只要稍加运思，就会发现我们的主体性或人的尊严大多被所谓的"生活""化"了，即淡化了或消解了。周围许许多多使我们习以为常的东西，若细究起来都委实让我们大吃一惊。譬如，在物质方面，从商品生产、拜物主义到人欲的无限膨胀与泛滥横流；在工具方面，从钟表发明、时间概念到环绕时间旋转的"生活套路"；在技术方面，从避孕药品、试管婴儿到流行化装舞会式或"洋娃娃"玩具式的整容时尚（"美容"实为商业性的修辞）；在娱乐方面，从摇滚音乐、卡拉OK到追求感官刺激或瞬间效应的"审美"快餐；在情感方面，从三角恋到用各种"礼仪"名义包装起来的婚外恋；在人际方面，从互相利用、见利忘义到寡廉鲜耻的尔虞我诈；在精神方面，从酒精、海洛因到体验不知"今夕是何年"的幻觉感或假陶醉……所有这些"人为物役"的现象，虚假与危机四伏的环境，"活化石"般的生活方式，几乎到了"假作真来真亦假"的程度。也许，这两者已经失去了明显的界限，就像月夜的梦游者与尾随身后的影子一样。

（此文刊于台北《文明探索》1997年第8卷）

附录 如何走出人生的困境?

物质生活的不断丰富与精神生活的日益匮乏,如同一对不解冤家,通常被视为人类文明进程中难以避免的"二律背反"现象。今天,当越来越多的国人不同程度地体认到这一问题的存在及其影响时,西方人早在20世纪初就曾因此而陷入思想混乱与精神困惑之中。针对与此相关的社会文化心理问题,当时倡导精神生活的德国思想家奥伊肯(Rudolph Christoph Eucken, 1846—1926),以悲天悯人的情怀,在1906年圣诞节完成了《新人生哲学要义》(*Die Grundlinien einer neuen Lebensanschauung*)[1]一书,主要论述了五种人生哲学体系,即:基督教体系、内在观念论体系、自然主义体系、社会主义体系、审美个体主义体系。前两者被归于旧体系,后三者被归于新体系。通观全书,他用批判、说理和启发的方式,试图把人们从生存的困境中解脱出来,使他们从"思想混乱的状态进入有序而澄明的境界","从幻想的领域进入真理的王国"。其中所论虽逾百年,但由于东西方社会发展的时差与相关问题行世的顺序,至今读来依然能够感受到其中颇为显著的现实意义。

1 基督教的人生思想

基督教发端于腐朽的罗马帝国时代,曾给厌倦生活的人们注入新的活力,曾向脆弱模糊的思想提出新的挑战。它作为一种伦理宗教,将凡界与天界截然分开,将人生转化为一项旨在追求真正超越的无休无止

[1] 奥伊肯:《新人生哲学要义》(张源、贾安伦译,北京:中国城市出版社,2002年)。

的活动。与此同时，它利用先验的原罪假设，将人生描述成持续不断的救赎过程，并利用天启与神谕的说教，将人生意义予以深刻化和精神化。但是，随着现代科学的发展，随着人们对有形世界的认识以及对无形世界的反思，基督教的世界观越来越难以自圆其说了。相应地，思想上不再幼稚的现代人，当其注意力从天上移到地上之时，他们惊奇地发现了如下真相：宗教形式得以滋生和发展的神人同形同性论，实质上只是一种想象的结果。这种结果对于深受实证主义影响的理智而言，不仅显得可笑，而且已然过时。尤其是当基督教通过信仰与教义被标举为唯一可能的人生方式时，就更加引起人们的疑虑与反感。因为那样会把基督教确立为一种无形而绝对的权威，会使人们的精神受到压抑与限制。其结果，原本具有深度的基督教思想，竟然被转化为极端狭隘的说教了。

2 内在观念论体系

有鉴于此，内在观念论体系试图抛开宗教式的固定性与威慑性，试图以沉静的方式渗透到人生整体之中，试图引导人类从内心深处与人生整体发生联系。与基督教体系相似的是，观念论体系也主要把人生问题置于思想世界之中，试图从中归纳出感性经验及其精神追求的辅助作用。但与基督教体系不同的是，观念论体系从来不把有形与无形、感性与精神这两个世界截然分开，而是将它们视为一个整体中的两个因素，即两个既矛盾又互补的相关因素。如此一来，神性的观念几乎被替换为实在的观念，人生的根本关系转变为人生与实在的关系。"随着这种关系的发展，看来毫无生气的东西被激活了，似乎孤立的东西被聚集在一起了；于是，世界展现出无限的内容，赋予人类一笔快乐的财富。"[1]

值得注意的是，观念论体系把艺术和科学中的精神创造视为人生的主要任务，由此渴望将人生整体推向高尚的境界，以期从中直接演化出创造

[1] 奥伊肯：《新人生哲学要义》，第18页。

性的生活。在这方面,古希腊人取得了卓越的成就。他们在追求理智、审美与精神融汇的实践中,创制了后世难以企及的古典文化和艺术。文艺复兴时期在其怀古追远的实践中,铸造了同样丰富多彩且有深度的新古典文化和艺术。在相当长的一段历史时期,人类发现这种文化艺术胜过宗教,故此大喜过望,试图以此为参照契机,采用比宗教更为惬意的方式,来改造世界、完善人生。

然而,人类的灵魂并未因此渐入佳境,人生的困境也并未因此得到解脱。虽然人生的范围由此得以拓宽,人生的自由由此得以实现,但人类的局限性不会因为乐观的肯定或粗劣的快感而消于无形。更何况,观念论是贵族本性的天然盟友。一旦它把人类的精神生活过于匆忙而大胆地加以绝对化或崇高化,把人生的深度思索过于笼统化或玄秘化,以居高临下地夸夸其谈或以矫揉造作的生活为荣,把虚假的自我意识推向极致,那它就会引起人们的厌倦与唾弃,因为其严酷的排他性让人委实不堪忍受。

人类历史上兴衰沉浮的种种思潮,使人不难看出理性作用不断受到盲目必然性的干扰。结果,高尚的精神力量不是屈就于低级趣味的利益,就是由失控的情欲取而代之。如同宗教体系中的精神之光会黯淡下来一样,观念论体系中的理性之光也会悄然散落,这便导致内在精神支离破碎,思想导向摇摆不定,人们只能在弃旧图新的探索中,尝试创构新的人生哲学体系,以期弥补人生过程中的裂缝。

3　自然主义体系

在新的人生哲学体系中,首先是源自现代机械论的自然主义思想体系。19世纪初,在伽利略与笛卡尔等人的研究成果推动下,相关的科学解释使大自然从宗教性的神秘迷雾中朗现出来。相应地,自然主义否认精神生活的所有独立性,认为后者只不过是自然领域的附属部分,只能依附于感性存在之上。在奥伊肯本人看来,"凡是能让我们感受到精神性的东西,只有借用自然力量赢得血肉,才能完全成为现实。……任何努力都无法实现纯然的精神价值观念;所有幸福的本质均是感性愉悦,不管它在某

些情况下是多么的完美或精致。"[1]

那么，自然主义体系作为一种人生哲学，到底会产生什么样的结果呢？首先，从积极的方面看，自然主义的生活方式，具有简朴性和直接性，会使人们不再于空洞的黑暗中捕捉幻想的对象。另外，这种生活方式会将人生整体推向一种动态的生成过程，会打破传统意义上的僵化意识。再则，该生活形式所依据的信念，具有真理性与现实基础，要求主体从梦幻中觉醒，立足于大地。但从消极方面看，这种生活形式包含着许多让自然主义无法解释的成分。因为，人类不只是大自然的一部分，而且还是体验和思索大自然的主体。大自然的整个复合结构，对人类而言确是一笔可观的财富，确是扩大人类生存空间的场所。可惜，自然主义的主要错误就在于忽视了人的生活过程，忽视了人在感知过程中所涉及的心理活动与精神特征。也就是说，自然主义过多地把人生限定为自然存在，且不知人也是精神存在、历史存在和社会存在。虽说生存斗争的概念对于人类而言是重要的，但总不能把这一概念限定在单纯生命的保护或维持之内。人的生命尽管有限，但其精神追求无限。因此，在文明与文化领域，人类在同外部世界的无限性发生冲突时，就必须建立一种与其相对应的内在无限性；否则，人类就无法在这场冲突中取得任何可能的胜利。现如今，在两个世界的彼此斗争中，有形世界日益成为无形世界的表现形式；而人类在与现实的交往中，总是不遗余力地想把整个世界揽入自己的怀抱，于是在自身领域里遭遇到诸多生存的迷惑和困境。可以说，人到底是要存在，还是要毁灭，这不仅是一个迫切的问题，而且是一项严峻的挑战。

4 社会主义人生哲学

自然主义在抽掉精神性的观照方式及其努力之后，致使人类与自然的关系发生了变异，最终失去了自身的真理性根基。在此情况下，社会主义

[1] 奥伊肯：《新人生哲学要义》，第31页。

人生思想体系便应运而生。这种体系凭借社会关系与社会问题来主导思想与生活，由此产生了一种独特的生活形式。该形式的社会性非常突出，不仅强调人与人之间的合作与团结，而且轨导人们在社会生活中找到自己的任务与乐趣，同时要求人们在推崇和实施利他主义的过程中，使个体生活获得更多的支撑与价值。

概言之，社会生活的动力旨在从道德与生理上提升整体意识，旨在培养一种社会伦理和团结意识，旨在通过整体的努力，形成一种独特而有效的社会文化，并在完善现代社会结构与劳动组织的基础上，不断强化国家的作用，借此提高物质福利，保障人生幸福。然而，在此社会文化以及商品经济的特定语境中，科学、艺术、道德与宗教的主要功能发生了变化。简言之，科学的作用不在于揭示事物的隐含深度，而在于获得超越表象的力量，以便让人们过上更富热情、更为积极的生活。艺术的作用不在于将人类引入理想世界，而在于协助人们弱化或减缓生存的压力，以便使人生充满快乐的感受。道德的作用不在于使人们的行为服从于某一无形的秩序，而在于引导人们超越自身，并与他人建立联系，借此培养精诚团结的感受和提高内在社会关系的水准。宗教作为彼岸世界的启示，在现实世界里几乎没有发挥作用的余地，但作为值得尊重的对象，依然有助于促发人生的精神化向度，推动人生的内在升华过程。

比较而言，社会主义人生思想体系至少具有如下四种倾向：其一，为社会工作的主要动机在于打造社会功利性生活，相关的社会原则足以用来进行商品分配，但不足以让人们从事独立而富有创意的生产；另外，当人们因片面追求效益而变得急功近利时，就会导致精神生活的退化与正常生活的变异。其二，社会文化把对社会的判断当作检验所有真理的方式乃至准则，并且要求个体无条件地完全服从，这便导致五花八门的群众运动。此类运动虽然在表面上赋予社会结构以活力，但实际上难以取得伟大的精神性创造成果。其三，当作为社会存在的人把幸福快乐的满足感视为最高的目的追求时，他们就会充满美好的希冀与憧憬；但当这一目的得到实现时，他们就会在无所事事或寻欢作乐中感到内心的空虚与生活的无聊，由此堕入一种更难容忍的生存危机之中。这种危机的

特点在于：在有意追求真理与生活内容之际，人们处处漂浮在表面与边缘；在渴望无限与永恒之处，人们时时沉湎于有限与过去；结果，自由与命运、本性与精神均处于冲突之中，人沦为无家可归的浪子，人生犹如随波逐流的扁舟。其四，社会生活与物质福利条件的不断改善，原本指望人类日益高尚，文化不断进步，但却因为人伦关系的紧张和盲目的竞争，反而使人类变得更加自私、贪婪与嫉妒，这一切必然成为道德发展的严重障碍。

5 审美个体主义体系

为了克服社会主义人生思想体系的缺陷，审美个体主义体系借机闪耀登场。当然，这种新体系承认自然主义与社会主义思想体系的积极作为，承认感性世界、自然环境、社会文化与人类生活的互动关系，但也毫不犹豫地指出其如下局限：①单纯追求功利性的结果，使灵魂备受冷落；单纯适应复合性的整体，有损于整全个性的发展。②产业与社会关系越是专业化，体现在个体身上的人生意义就越加萎缩，个体工作中所涉及的个体性就越加退化。③对未来的不断思索与不断向前发展的运动，不仅危及我们对现状或当下的静观和欣赏，而且危及所有自我意识与生活的精神性内涵。④结果，人类朝夕营营，费尽移山心力所建构的社会文化，不但与人类日益疏离、日趋对立，而且还将人类加以奴役或异化，最终就像一只庞大的蜘蛛一样，吸干了人类的生命之血。

所以，审美个体主义旨在将个体的心灵从所有外在关系中解放出来，使其获得完全的独立性，使其进入自由的境界。这种愿景显然是浪漫主义运动发展的结果。它要求个体追求内在精神的无限性与独立性，要求个体在摆脱外来支配的同时，凭借审美方式获得思想的解放，获得独立的自我意识和内心的平静。也就是说，这一思想体系力图平衡精神与感性之间的关系，力图将感性的东西精神化，同时又将精神性的东西感性化。

这种审美生活形式的核心问题，在于审美与道德的紧张关系。换言

之，审美个体主义在强化审美生活观和依靠艺术文化之际，将会与传统宗教及其道德生活观发生冲突。因为，审美生活形式要将感性与精神融合为一，它就不会承认或容忍独立的精神世界存在，就会必然摒弃宗教的教义和教规。在这一点上，为了审美而审美的生活，就会失去必要的道德基础，就会把康德与歌德等人所发现的真正自我和实践理性所追求的至高目标束之高阁。如此一来，感性与精神之间的平衡与融合，非但难以实现，反倒使感性因素占据上风，使精神因素受到支配，这样也就无法阻止庸俗快感与低级趣味的盛行之风了。

6 走出人生困境的可能途径

按照我个人的理解，任何个体首先应是社会的成员，即从社会中来，到社会中去，其活动意义势必超过个人的生活范围。但当与此相关的社会文化发展成为绝对性的文化时，或者成为程式化的思想意识时，人类个体的局限性就会随之凸显出来。在消极意义上，个性会沉淀在共性之中，统摄在共性之中。结果，人云亦云，相互模仿，从时尚到思想，概莫能外，有时几乎到了不假思索的自动化程度。在此情况下，个体既没有自决性，也缺乏创造性，无以论独立性，甚至连精神性也会在群体意识的冲击下大大削弱。个人的发展会因此受阻，个人的天分会因此销蚀，个人的自由意志会因此弱化。要知道，人们只有克服自身存在中所遇到的那些难以容忍的体制性矛盾，其创造性活动才会找到确定的方向和巨大的信心，由此才有可能开辟新的途径，取得新的成果。

在这方面，奥伊肯坚持己见，而且不惮其烦地指出：人类只有超越感性经验，才能进入精神生活的王国。人类永远不能屈从于单纯的审美生活观，而要不断地培植和强化精神生活观。当然，精神生活的具体形式不在于追求精神性的超越，而在于追求人生的真理。这种真理同现实联系紧密，旨在将生活的既定环境转化为自由的活动，旨在转向内在生活之中去探寻真正的自我并借此达到完美境界。质而言之，精神生活是一种自觉意识，一种自决存在。这种生活不是一个专门等待外来内容填充的空的容

器，而是采取有效行动去实现自身种种潜能的积极实践活动。只要这种生活在持续，人类就会站在事物的中心而非边缘来塑造整体。在这里，人类不是将世界视为某种外在的东西，而是以明智和道德的方式入乎其内，竭力追求深度的体验。

总之，在奥伊肯看来，精神生活所要求的内在特质，就在于造就独具特色的精神自觉性，由此来提高人生的地位和意义，进而使人类的生命与心灵越加完善起来。只有这样，人类才有可能建构一个超越世界（world-transcendent），人生才有可能转向追求超越的活动中去，个体才有可能免受物质世界复杂事物的恶劣影响。在此过程中，宗教、自然、科学、哲学、美学、艺术、历史、社会、政治以及个体生活等一切领域，都将在道德智慧的烛照下，在实践理性的指引下，在自由意志的鼓励下，在独立精神的推动下，最终使人之为人落在实处，使自然的人与社会的人，向审美的人、自由的人和道德的人不断生成。

7 精神生活的内在问题

以上所述，可谓奥伊肯极力倡导精神生活的实质所在。他坚信，举凡想要生活得严肃认真而又幸福美满的人，就必须追求精神生活，必须富于创造能力，必须借用一切可以借用的力量、手段与工具，必须超越分化并在其基础上追求内在精神的升华和独立自由的境界。为此，他对宗教、伦理与教育方法的利弊进行了批判，同时也对科学与哲学的作用、艺术与文学的功能、政治生活与社会生活的影响进行了分析。特别有趣的是，在论及自然科学与人文科学时，他强调指出：科学必然会成为决定某种人生哲学的因素，一定会提高人类的整体地位。不过，我们在检测科学在生活进程中的运作时，马上会发现它也存在不少问题。譬如，自然科学的伟大成就，经常导致在精神生活中占有特殊地位的人文科学采用前者的思路和方法。这样就会打破个别科学与其他科学在协调组织之间的平衡关系。这种危险性并非来自科学本身，而是来自反常的普及活动。另外，科学在研究课题时所取得的成果，很容易蒙蔽主观因素、精

神活动以及融合各项知识与科学于一身的特殊综合体系。所有这些都不利于"整体的人生"发展。

不难看出，奥伊肯在其整部著作里，立足于当时的理论思潮与认识水平，对五种思想体系逐一展开考察与反思，倾力揭示了隐含在人生中自欺欺人式的精神危机，反复鼓励人们以高效的作为，诚实的努力，严肃的品性，使人生走向健康而有深度的精神化领域。不过，他自己也清楚地看到，人生精神化的努力并未顺利地进入普遍的社会生活之中，人们在很大程度上也未真正意识到自身的局限与权利。于是，他不无感慨地提议说：为了超越今日生活的混乱状态，为了防止内在精神特质的退化，人们首先不应过度关注外部世界的生活，而要加大关注生活本身及其内在品质的力度。面对人生现状的种种迷惑与困境，人们应当承认这一事实："假如共同的目标不能在精神意义上将人类统一起来的话，那么具有真正文化品位的人生断然是难以持久的。在目前所涉及的所有问题中，这个主要问题显得越来越明确。另外，我们也日益清楚地看到，作为整体的人生如果陷入阻滞与枯竭的状态之中，那么，我们个人所取得的成就也就显得微不足道了。虽然有些人已经确立了自己的事业发展道路，抑或专心致志于特定的领域而对整体人生视而不见，抑或干脆拒绝考虑整体人生的问题，但是，举凡人生之流所经之处，就会强烈地感受到一种抵制分化的趋向，因为分化现象剥夺了人生的灵魂。所以，研究这个问题是十分必要的。总之，我们将希望寄托在青年身上，寄托在所有文明民族中那些奋力追求比较深刻而高尚人生的青年身上。这种努力越是获得成功，我们就会尽早地跨越思想混乱的状态而进入有序而澄明的境界，同时从幻想的领域进入真理的王国。面对诸相混乱、扑朔迷离的生活现状，我们应当保持内心的平静，自己切勿乱了方寸。"[1]

不难看出，奥伊肯言辞恳切，文思激扬，叹人生于困境，倡超越为正途，寄希望于青年。他自己所论述的人生哲学，虽然唯心主义色彩甚浓，过时的说教成分不少，但我们并不因此而过多地苛求作者本人。实

[1] 奥伊肯：《新人生哲学要义》，"原序"，第2—3页。

际上,这部一百多年前的西哲旧作,现在读起来依然新意良多,这恐怕是历史变迁与人生需求的巧合使然。可以说,阅读此书如入山林游赏,其相关理论,旨在"为游客指明道路,而美景还有待观赏者自己去发现"(普洛丁语)。

主要参考文献

1. 外文类

Adam, Adela Marion. *Plato: Moral and Political Ideals.* Cambridge: Cambridge University Press, 1913.

Addiss, Stephen and Erickson, *Art History and Education,* Chicago: University of Illinois Press, 1993.

Adorno, Theodor W., *Aesthetic Theory,* trans. Robert Hullot-Kentor, Minneapolis: University of Minnesota Press, 1997.

Anderson, Warren D., *Ethos and Education in Greek Music,* Massachusetts: harvard University Press, 1968.

Annas, Julia, *An Introduction to Plato's Republic,* Oxford: Clarendon Press, 1982.

Barr, Stringfellow, *The Will of Zeus: A history of Greece,* New York: A Delta Book, 1965.

Beardsley, Monroe C. *Aesthetics from Classical Greece to the Present.* Alabana: The University of Alabana Press, 1966.

Bloom, Allan, *The Republic of Plato,* New York: Basic Books, 1968.

Brown, Maurice and Korzenik, Diana, *Art Making and Education,* Chicago: University of Illinois, 1993.

Burn, A. R., *The Pelican History of Greece,* London: Pelican Books, 1965.

Carpenter, Rhys, *The Esthetic basis of Greek Art,* Bloomington: Indiana University Press, 1959.

Cavarnos, Constantine. *Plato's Theory of Fine Art.* Athens: Astir publishing Company, 1973.

Chen, Jingpan, *Confucius as a Teacher,* Beijing: Foreign Languages Press, 1990.

Clark, Kenneth, *What Is a Masterpiece?* New York: Thames and Hudson, 1979.

Clegg, Jerry S., *The Structure of Plato's philosophy,* London: Associated university Presses, 1977.

Cook, R. M., *Greek Art*, London: penguin Books, 1991.

Elias, Julius A., *Plato's Defence of Poetry*, Albany: State University of New York Press, 1984.

Dewey, John, *Art as Experience*, New York: Minton, Balch & Company, 1934.

Dobbs, Stephen Mark, *Learning in and through Art: A Guide to Discipline-based Art Education*, California: The Getty Education Institute for the Arts, 1998.

Ducasse, Curt John, *The philosophy of Art*, New York: The Dial Press, 1929.

Eisner, Elliot W. & Ecker, David W. eds., *Readings in Art Education*, Mass. et al: Blaisdell Publishing Company, 1966.

Emerson, Ralph, *Collected Works of Ralph Waldo Emerson*, Oxford: Oxford University Press, 1971.

Field, G. C., *Plato and His Contemporaries*, London: Methuen & Co. Ltd., 1930.

Finley, M.I. *The Ancient Greeks*. London: Pelican Books, 1975.

Frazier, Nancy, *The Penguin Concise Dictionary of Art History*, New York and London: Penguin, 1999.

Fung Yu-lan, *Selected Philosophical Writings*, Beijing: Foreign Languages Press, 1991.

Fung Yu-Ian. (trans.), *A Taoist Classic: Chuang-tzu*, Beijing: Foreign Languages Press, 1989.

Gombrich, E. H., *Ideals and Idols*, New York: E. P. Dutton, 1979.

Gombrich, E. H., *The Story of Art*, Oxford: Phaidon, 1978.

Grube, G. M. A., *Plato's Thought*, London: Methuenn & Co. Ltd., 1935.

Guthrie, W. K. C., *A History of Greek Philosophy*, Vol. IV, London/New York: Cambridge University Press, 1975.

Hauser, Arnold, *Philosophy of Art History*, New York: Alfred A. Knopf, 1959.

Homer, *The Iliad*, trans. Rober Fitzgerald, Beijing: Foreign Languages Teaching & Research Press/ Oxford University Press, 1995.

Homer, *The Odyssey*, trans. Walter Shewring, Beijing: Foreign Language Teaching & Research Press/ Oxford University Press, 1995.

Janaway, Christopher, *Image of Excellence: Plato's Critique of the Arts*, Oxford: Clarendon Press, 1995.

Jaspers, Karl, *The Origin and Goal of History*, London: Routledge & Kegan Paul, 1953.

Kant, I., *Critique of Judgment*, trans. Werner S. Pluhar, Indianapolis: Hackett Publishing Company, 1987.

Keuls, Eva C., *Plato and Greek Painting*, Leiden: E.J. Brill, 1978.

Kraut, Richard, ed., *The Cambridge Companion to Plato*, Cambridge: Cambridge University Press, 1992.

Langfeld, H. S., *The Aesthetic Attitude*, New York: Harcourt, Brace & Company, 1920.

Langer, Susanne, *Feeling and Form*, London: Routledge & Kegan Paul Ltd. , 1953.

Levis, John Hazedel, *Foundations of Chinese Musical Art*, Peiping: Henri Vetch, 1936.

Levi, Albert William and Smith, Ralph A., *Art Education: A Critical Necessity*, Chicago: University of Illinois Press, 1991.

Lodge, Rupert C., *The Philosophy of Plato*, London: Routledge & Kegan paul, 1956.

Lodge, R. C., *Plato's Theory of Education*, London: Routledge & Kegan paul, 1950.

Lodge, R. C. *Plato's Theory of Art*, London: Routledge & Kegan Paul, 1953.

Melling, David, J., *Understanding Plato*, Oxford: Oxford University Press, 1987.

Monro,D.B. *The Modes of Ancient Greek Music*. Oxford: Clarendon Press, 1894.

Moravcsik, Julius & Temko, Philip, eds., *Plato on Beauty, Wisdom and the Arts*. New Jersey: Rowman & Littlefield, 1982.

Moutsopoulos, Evanghelos, *La musiques dans l'oeuvre de Platon*, Paris: Presses universtaires de France, 1959.

Murdoch, Iris, *The Fire and the Sun: Why Plato Banished the Artists*, Oxford: Oxford University Press, 1977.

Murray, Penelope, ed., *Plato on Poetry*, Cambridge: Cambridge University Press, 1996.

Nettleship, Richard Lewis, *Lectures on The Republic of Plato*, London/New York: Macmillan, 1964.

Oates, Whitney J., *Plato's View of Art*, New York: Charles Scribner's Sons, 1972.

Parsons, Michael J. and Blocker, H. Gene, *Aesthetics and Education*, Chicago: University of Illinois Press, 1993.

Pascal, *Pensées*, Paris: Librairie Generale Francaise,1962.

Pappas, Nickolas, *Plato and the Republic*, London & New York: Routledge, 1995.

Parry, Richard D., *Plato's Craft of Justice*, Albany: State University of New York, 1996.

Partee, Morriss Henry, *Plato's Poetics*, Salt Lake City: University of Utah Press, 1981.

Plato, *The Collected Dialogues*, ed. Edith Hamilton & Huntington Cairns, Princeton: Princeton University Press, 1996.

Plato, *The Dialogues of Plato*, trans. B. Jowett, vol.s I-IV, Humphrey Milford: Oxford University Press, 1924.

Plato, *The Republic of Plato,* trans. Allan Bloom, New York: Basic Books, 1968.

Prior, William J., *Unity and Development in Plato's Metaphysics,* Illinois: Open Court Publishing Company, 1985.

Rau, Catherine, *Art and Society: A Reinterpretation of Plato,* New York: Richard R. Smith, 1951.

Read, Herbert, *The Redemption of the Robot through Art,* New York: Simon and Schuster, 1969.

Read, Herbert, *The Meaning of Art,* London: Richard Clay and Company Ltd. , 1954.

Ren Jiyu, ed., *A Taoist Classic: The Book of Lao Zi,* Beijing: Foreign Languages Press, 1993.

Roochnick, David, *Of Art and Wisdom,* Pennsylvania: The Pennsylvania University Press, 1996.

Roskill, Mark, *What is Art History?* London: Thames and Hudson, 1982.

Sachs, Curt, *The Rise of Music in the Ancient World: East and West,* New York: W.W. Norton, 1943.

Sayre, Kenneth M., *Plato's Literary Garden,* Notre Dame & London: University of Notre Dame Press, 1995.

Schussler, I. et al, ed., *Art & Verite,* Lausanne: Genos, 1996.

Smith, Ralph A. ed., *Discipline-based Art Education,* Chicago: University of Illinois Press, 1989.

Smith, Ralph A. ed., *Readings in Discipline-based Art Education,* Virginia: National Art Education Association, 2000.

Smith, Ralph A., *The Sense of Art: A Study in Aesthetic Education,* London: Routledge, 1989.

Smith, Ralph A., *General Knowledge and Arts Education,* Chicago: University of Illinois Press, 1994.

Smith, Ralph A. and Simpson, Alan, eds., *Aesthetics and Arts Education,* Chicago: University of Illinois Press, 1991.

Smith, Ralph A and Berman, Ronald, eds., *Public Policy and the Aesthetic Education,* Chicago: University of Illinois Press, 1992.

Smith, Ralph A. ed., *Aesthetics and Problems in Education,* Chicago and London: University of Illinois Press, 1971.

Smith, Ralph A. ed., *Cultural Literacy and Arts Education,* Chicago: University of Illinois

Press, 1992.

Taylor, A. E., *Plato: The Man and His Work*, New York: Meridian Books, 1956.

Thilly, Frank, *A History of Philosophy*, New York: Holt, Rinehart & Winston, 1963.

Thorson, Thomas Landon. *Plato: Totalitarian or Democracy?* New Jersey: Prentice-Hall, 1963.

Townsend, Dabney, *An Introduction to Aesthetics*, Oxford and MA.: Blackwell Publishers, 1997.

Warry, J. G., *Greek Aesthetic Theory*, London: Methuen & Co. ltd., 1962.

West, A. L., *Greek Metre*, Oxford: The Clarendon Press, 1996.

West. A. L., *Ancient Greek Music*, Oxford: The Clarendon Press, 1992.

Whitman, Cedric H., *Homer and the Heroic Tradition*, New York: W.W. Norton, 1958.

Wiant, Bliss, *The Music of China*, Hong Kong: Chung Chi Publications, 1965.

Winnington-Ingram, R. P., *Modes in Ancient Greek Music*, Amsterdam: Adolf M. Hackett, 1968.

Winspear, Alban D., *The Genesis of Plato's Thought*, New York: Russell & Russell, 1940.

Wolff, Theodore E. and Geahigan, George, *Art Criticism and Education*, Chicago: University of Illinois Press, 1997.

Wollheim, Richard, *Art and Its Objects*, Cambridge: Cambridge University Press, rep. 1996.

2. 中文类

阿恩海姆：《对美术教学的意见》，郭小平、翟灿、熊蕾译，长沙：湖南美术出版社，1993年。

阿恩海姆：《艺术与视知觉》，滕守尧、朱疆源译，成都：四川人民出版社，1998年。

艾迪斯、埃里克森：《艺术史与艺术教育》，宋献春、伍桂红译，成都：四川人民出版社，1998年。

艾夫兰：《西方艺术教育史》，成都：四川人民出版社，2000年。

鲍姆嘉滕（通译鲍姆嘉通）：《美学》，简明、王旭晓译，北京：文化艺术出版社，1987年。

鲍诗度：《西方现代派美术》，北京：中国青年出版社，1993年。

柏拉图：《理想国》，郭斌和、张竹明译，北京：商务印书馆，1995年。

柏拉图：《文艺对话集》，朱光潜译，北京：人民文学出版社，1980年。

贝尔廷：《艺术史终结了吗?》，常宁生编译，长沙：湖南美术出版社，1999年。

白惇仁：《诗经音乐文学考》，台北：商务印书馆，1970年。

北京大学哲学系美学教研室编：《中国美学史资料选编》，北京：中华书局，1981年。
布克哈特：《意大利文艺复兴时期的文化》，何新译，北京：商务印书馆，1986年。
布洛克：《现代艺术哲学》，滕守尧译，成都：四川人民出版社，1998年。
布朗、科赞尼克：《艺术创造与艺术教育》，马壮寰译，成都：四川人民出版社，2000年。
蔡仲德：《中国音乐美学史》，北京：人民音乐出版社，1995年。
陈　康：《论希腊哲学》，北京：商务印书馆，1990年。
陈来编：《冯友兰语萃》，北京：华夏出版社，1993年。
陈树坤：《孔子与柏拉图伦理教育思想之比较》，台北：商务印书馆，1976年。
陈鹤琴：《陈鹤琴教育文集》（下卷），北京：北京出版社，1985年。
迟　轲：《西方美术史话》，北京：中国青年出版社，1983年。
丹　纳：《艺术哲学》，傅雷译，合肥：安徽文艺出版社，1991年。
德比奇等：《西方艺术史》，徐庆平译，海口：海南出版社，2000年。
董其昌：《画禅室随笔》，载沈子丞编：《历代论画名著汇编》，北京：文物出版社，1982年。
方东美：《方东美集》，北京：群言出版社，1993年。
丰子恺：《丰子恺文集》（3），杭州：浙江文艺出版社、浙江教育出版社，1990年。
冯友兰：《中国哲学史新编》（一册），北京：人民出版社，1992年。
冯友兰：《中国哲学简史》，北京：北京大学出版社，1996年。
傅　雷：《世界美术名作二十讲》，北京：生活·读书·新知三联书店，2000年。
弗洛伊德：《弗洛伊德论美文选》，张唤民、陈伟奇译，北京：知识出版社，1987年。
黄宾虹：《黄宾虹论艺》，王中秀选编，上海：上海书画出版社，2012年。
黄宾虹：《黄宾虹画语录》，王伯敏编，上海：上海人民美术出版社，1961年。
黑格尔：《哲学史讲演录》（第一卷），贺麟、王太庆译，北京：商务印书馆，1996年。
黑　尔：《柏拉图》，范进、柯锦华译，北京：中国社会科学出版社，1992年。
侯家驹：《周礼研究》，台北：联经出版事业公司，1978年。
胡经之主编：《中国古典美学丛编》，北京：中华书局，1988年。
伽达默尔：《真理与方法》，王才勇译，沈阳：辽宁人民出版社，1987年。
贡布里希：《艺术发展史》，范景中译，天津：天津人民美术出版社，1988年。
高　明：《高明孔学论丛》，台北：黎明文化事业有限公司，1986年。
董仲舒：《春秋繁露》，上海：上海古籍出版社，1990年。
今道友信：《东方的美学》，蒋寅等译，北京：生活·读书·新知三联书店，1991年。

吉联抗译注：《孔子、孟子、荀子乐论》，北京：音乐出版社，1963年。
金春峰：《周官之成书及其反映的文化与时代新考》，台北：东大图书公司，1993年。
金忠明：《乐教与中国文化》，上海：上海教育出版社，1994年。
康　德：《判断力批判》，邓晓芒译，杨祖陶校，北京：人民出版社，2002年。
康晓城：《先秦儒家诗教思想研究》，台北：文史哲出版社，1988年。
赖辉亮：《柏拉图传》，石家庄：河北人民出版社，1996年。
雷诺兹等：《剑桥艺术史》（三），钱乘旦等译，北京：中国青年出版社，1994年。
李辰冬：《诗经研究》，台北：水牛出版社，1990年。
李明泉：《尽善尽美：儒学艺术精神》，成都：四川人民出版社，1995年。
林叶连：《中国历代诗经学》，台北：学生书局，1993年。
里　德：《现代绘画简史》，刘萍君译，上海：上海人民美术出版社，1979年。
李泽厚：《美的历程》，北京：文物出版社，1981年。
李泽厚：《美学四讲》，北京：生活·读书·新知三联书店，1989年。
李泽厚：《走我自己的路》，北京：生活·读书·新知三联书店，1986年。
李泽厚：《华夏美学》，北京：中外文化出版公司，1989年。
李泽厚：《论语今读》，合肥：安徽文艺出版社，1998年。
李泽厚、刘纲纪主编：《中国美学史》（第一卷），北京：中国社会科学出版社，1984年。
梁漱溟：《东西文化及其哲学》，北京：商务印书馆，1987年。
列维、史密斯：《艺术教育：批评的必要性》，王柯平译，成都：四川人民出版社，1998年。
罗　素：《西方哲学史》（上卷），何兆武、李约瑟译，北京：商务印书馆，1986年。
刘　勰：《文心雕龙选译》，周振甫译，北京：中华书局，1980年。
吕　骥：《乐记理论探新》，北京：新华出版社，1993年。
陆玑撰、毛晋参：《毛诗草木鸟兽虫鱼疏广要》，上海：商务印书馆，1936年。
陆文郁：《诗草木今释》，台北：长安出版社，1970年。
苗力田主编：《古希腊哲学》，北京：中国人民大学出版社，1990年。
糜文开、裴普贤：《诗经欣赏与研究》，台北：三民书局出版公司，1972年。
糜文开、裴普贤：《诗经欣赏与研究续集》，台北：三民书局出版公司，1979年。
敏　泽：《中国美学思想史》（第1—3卷），济南：齐鲁社，1987—1989年。
牟宗三：《牟宗三先生全集》（第21卷），台北：联经出版事业公司，2003年。
宁荣璋：《诗经新译与人生哲学之研究》，台北：黎明文化事业公司，1981年。
帕森斯、布洛克：《美学与艺术教育》，李中泽译，成都：四川人民出版社，

1998 年。

潘欣信主编：《中外绘画名作八十讲》，桂林：广西师范大学出版社，2004 年。

彭　林：《周礼主体思想与成书年代研究》，北京：中国社会科学出版社，1991 年。

史密斯：《艺术感觉与美育》，滕守尧译，成都：四川人民出版社，2000 年。

石　涛：《自书诗卷》，载《石涛书画全集》（上册），天津：天津人民美术出版社，2002 年。

石　涛：《石涛画谱》，刘长久校注，成都：四川美术出版社，1987 年。

孙作云：《诗经与周代社会研究》，北京：中华书局，1966 年。

泰　勒：《柏拉图：生平及其著作》，谢随知等译，济南：山东人民出版社，1996 年。

唐君毅：《唐君毅集》，北京：群言出版社，1993 年。

陶　悦：《牟宗三"体、用、果"三位一体的理论架构》，载《哲学研究》2014 年第 12 期。

滕守尧：《艺术与创生》，西安：陕西师范大学出版社，2002 年。

滕守尧：《文化的边缘》，北京：作家出版社，1997 年。

滕守尧主编：《中外综合式艺术教育一百例》，西安：陕西师范大学出版社，2002 年。

滕守尧：《审美心理描述》，北京：中国社会科学出版社，1985 年。

基　托：《希腊人》，徐卫翔、黄韬译，上海：上海人民出版社，1998 年。

王柯平：《走向跨文化美学》，北京：中华书局，2002 年。

王柯平：《〈理想国〉的诗学研究》，北京：北京大学出版社，2005 年。

王柯平：《流变与会通》，北京：北京大学出版社，2013 年。

王伯敏：《中国绘画通史》（下册），北京：生活·读书·新知三联书店，2000 年。

王微：《叙画》，沈子丞编：《历代论画名著汇编》，北京：文物出版社，1982 年。

韦尔南：《希腊思想的起源》，秦海鹰译，北京：生活·读书·新知三联书店，1996 年。

文幸福：《诗经周南召南发微》，台北：学海出版社，1986 年。

沃尔夫、吉伊根：《艺术批评与艺术教育》，滑明达译，成都：四川人民出版社，1998 年。

伍国栋：《中国古代音乐》，台北：商务印书馆，1993 年。

熊公哲等：《诗经研究论集》，台北：黎明文化事业公司，1982 年。

熊十力：《熊十力集》，北京：群言出版社，1993 年。

徐复观：《中国艺术精神》，沈阳：春风文艺出版社，1987 年。

徐复观：《徐复观集》，北京：群言出版社，1993 年。

徐复观：《周官成立之时代及其思想性格》，台北：学生书局，1980 年。

亚理斯多德：《诗学》，罗念生译，北京：人民文学出版社，1962年。
严定暹：《周礼春官礼乐思想之研究》，台北：台湾师范大学，1976年。
杨硕夫：《孔子教育思想与儒家教育》，台北：黎明文化事业公司，1986年。
杨荫浏：《中国音乐史纲》，上海：万叶书店，1953年。
姚柯夫编：《〈人间词话〉及评论汇编》，北京：书目文献出版社，1983年。
叶经柱：《孔子的道德哲学》，台北：中正书局，1977年。
叶秀山：《苏格拉底及其哲学思想》，北京：人民出版社，1997年。
叶秀山：《前苏格拉底哲学研究》，北京：人民出版社，1997年。
叶　朗：《中国美学史大纲》，上海：上海人民出版社，1985年。
袁宝泉、陈智贤：《诗经探微》，广州：花城出版社，1987年。
曾勤良：《左传引诗赋诗之诗教之研究》，台北：文津出版社，1993年。
张法、吴琼、王旭晓：《艺术哲学导引》，北京：中国人民大学出版社，1999年。
张岱年：《文化与哲学》，北京：教育科学出版社，1988年。
张承宗、孙立：《中国古代音乐》，北京：北京科学技术出版社，1995年。
张蕙慧：《儒家乐教思想研究》，台北：文史哲出版社，1985年。
张蕙慧：《中国古代乐教思想论集》，台北：文津出版社，1991年。
张君劢：《张君劢集》，北京：群言出版社，1993年。
张世彬：《中国音乐史论述稿》，香港：友联出版社，1974年。
张玉柱：《中国音乐哲学》，台北：乐韵出版社，1985年。
张彦远：《论画》，沈子丞编：《历代论画名著汇编》，北京：文物出版社，1982年。
中央美术学院中国美术教研室编著：《中国美术简史》，北京：高等教育出版社，1992年。
钟肇鹏：《孔子研究》，北京：中国社会科学出版社，1983年。
朱光潜：《朱光潜全集》（第4卷），合肥：安徽教育出版社，1988年。
朱良志：《南画十六观》，北京：北京大学出版社，2013年。
朱自清：《诗言志辨》，北京：古籍出版社，1956年。
宗白华：《美学与意境》，北京：人民出版社，1987年。